新中國

中國當代藝術訪談錄

New China, New Arts : Interviews with Contemporary Chinese Artists

《藝術收藏＋設計》雜誌 主編

李鳳鳴、許玉鈴、賴思儒 採訪　●◢藝術家出版

U0042477

目錄

序

　　自1998年高名潞在美國策畫的「中國新藝術展」，與隔年史澤曼擔任總策展人的第四十八屆威尼斯雙年展上，陳箴、蔡國強和黃永砅等中國當代藝術家的露面，以及范迪安策展的第五十一屆威尼斯雙年展中國館之後，國際藝壇開始對這個它所長期忽視的新中國的藝術力量，投以關注。

　　中國的前衛藝術可追溯至1959年成立的無名畫會，這個約二十位藝術家組成的畫會曾於1974年舉行公開畫展，這也是第一個已知的非官方畫展。1978年底至1979年初，中國的新藝術開始萌芽，當時一群藝術家開始創作以文化大革命的失敗和代價為主題的作品，這些在1979年秋天首次展出的「傷痕繪畫」雖然仍以歌頌文化大革命為主，但卻表現出以往未被承認的身心創傷。同年，星星畫會在北京開展，吸引了四千名觀眾參訪。在星星畫會之後，藝術形式上的實驗陸續出現，而在80年代達到顛峰，最後做為一種現象表現在1989年栗憲庭、高名潞等人在中國美術館策畫的「中國現代藝術展」裡，這場集結一百八十六位藝術家共兩百九十三件作品的展覽，原預定展出兩週，但其間被迫關閉兩次。

　　另一方面，在整個國際藝術活動的平台上，發主導聲音的主要是西方國家的藝術，「西方中心主義」這種文化觀念是佔據主流的。這種趨勢從20世紀最後幾年開始逐漸起了變化。國際藝術界，包括在西方藝術中心的內部產生一種向外眺望，向非西方國家的文化和藝術汲取經驗、謀求交流的態勢，形成世界文化的多元主義取代原先的西方中心主義。中國處在開放的社會變革中，展現出自己非常充沛的生機和活力。一位藝評家就曾指出：就中國藝術自身而言，經過了改革開放二十年的發展，到新世紀之交的時期，也表現出與國際社會交流和交往的新的願望。從中國新藝術的發展歷程來看這個必然性，20世紀80年代的中國藝術主要是藉助西方現代藝術的已有成果，來調整原有單一的藝術觀念和藝術標準。80年代中國藝術的主要標誌是藝術的變革，特別是對原有藝術單一面貌的修正。到了90年代，隨著中國市場經濟體制的發展，整個藝術上的多樣化也急遽地表現出來，中國新藝術到了此時表現出一種要在當代層面上與國際對話的潛質，成為豐富和調整國際藝術格局的一種力量。進入21世紀，中國的藝術生態發生了深刻的變革，從生活方式到所採用的語言及探索的觀念取向，都是愈來愈個體化、多元化。

　　中國當代藝術今日的活絡和市場經濟體制的發展，是從2000年開始成形，那年的第三屆上海雙年展可說為轉捩點。隨後商業畫廊一個接一個出現，國際收藏家和拍賣公

司開始出現中國熱，使中國政府開始改變態度，轉而把藝術當成達成商業和外交目標、進而鞏固其全球地位的手段。中國當代藝術家的作品因為蓬勃的市場而愈發熱絡，例如2006年便是相當火熱的一年。張曉剛、岳敏君、方力鈞這些藝術家的作品等，為蘇富比在中國當代藝術這塊的收益增加了四倍之多，總計超過6000萬美元。2006年11月佳士得在香港的拍賣會上，光是中國當代藝術便有6800萬美元的拍價。劉小東的〈三峽新移民〉一幅油畫在保利拍出275萬美元的成交額，當時保利拍賣的總經理指出，中國當代藝術不僅在西方市場熱門，連在本土都很搶手。

許多中國藝術家走向國際，不僅是聲譽上的獲得或市場上的效應，更是顯示中國藝術自身的豐滿、發展和水平的提高，能夠在國際舞台上展示中國藝術的當代價值，中國當代藝術家的視野已經處在一個全球的信息圈中，大家開始關心個體的交流，形成了在全球化背景下中國藝術多種樣式共存的一種生態，它處在當代，具有當代文化的屬性和文化心理。

《新中國 新藝術——中國當代藝術家訪問錄》這本書，大多原是《藝術收藏＋設計》雜誌從2008年4月號開始每期連載的「中國當代藝術家工作室」專欄至2010年3月內容集結出版的單行本，總計包括王廣義、方力鈞、岳敏君、徐冰、蔡國強、張曉剛、曾梵志、劉野、劉煒、周鐵海、羅中立、何多苓、周春芽、艾未未、俸正杰、王慶松、陳文波、展望、崔岫聞、洪浩、隋建國、楊飛雲、葉永青、谷文達、楊少斌、劉小東等二十六位中國當代藝術家的訪問實錄。他們都是上個世紀80年代以來活躍在中國當代藝壇的重要人物，訪問多數是在他們的工作室進行，同時以攝影呈現每一位藝術家工作室實景，並選刊十多幅以上的代表作，可以真正閱讀透視他們的創作心靈、欣賞作品內涵。二十六位名單，僅是已經連載過的集結，這個受人歡迎與重視的「藝術家工作室」專欄，還在陸續進行採訪與連載，日後也將推出續集。

透過本書系的出版，我們不僅可以抽樣性的看出中國當代藝術的特質與概貌，更可進一步觀察、了解中國當代藝術何以會形成今日多元的模樣。

2010年3月寫於《藝術收藏＋設計》雜誌社

平靜創作追尋藝術的烏托邦主義者

王廣義

王廣義，這位出生於哈爾濱的北方漢子，在近年的中國當代藝術市場上成為眾所矚目的焦點之一，他始終給人一種「大哥」形象，看似嚴肅的外表下，對談的話語卻相當平靜與成熟，面對此次訪問則誠懇親切。社會選擇他們成為中國當代藝術的升溫跳板，因為這一代人伴隨國家的進程一路走來，他們的成功包括了必然性與偶然性，他們曾經做出的極大努力是我們無法想像的。然而，今日的王廣義卻用一種透明的觀點看待自己，同時持續保持不受干擾的創作心境，在這位已經被成功光環籠罩的藝術家身上，撇開創作不談，他秉持的是一種難能可貴的思維。

■籌備三項個展

問：請你談談最近在忙些什麼？

王：最近在忙三個個展，第一個是9月1號在深圳何香凝美術館的展覽，這是我一個很大的回顧展，不展平面作品，只展我從1988年到2008年這二十年的觀念性作品。

問：觀念性作品？之前曾在哪裡展出過嗎？

王：有，這次是一個回顧展的概念，作品都曾在國外的美術館展出過，但是在國內沒有這麼全面地展示過，當然有好多作品是借來的，有些是要重新還原，新作就是2007、2008年創作的「冷戰美學」系列。然後是9月中旬在紐約亞洲文化協會（Asian Cultural Council），這是雕塑展，然後是10月份在倫敦LTB基金會美術館（Louise T Blouin Foundation）。

問：在何香凝美術館的展覽聽說是跟張培力一起舉辦？

王：我們兩個的個展在同一天，我在何香凝美術館，他在OCT當代藝術中心。我的開幕式完了之後換他的開幕式，加上我跟張培力是同學，藝術方向也不太一樣，所以這樣一起辦可能更有意思一些。

問：這是你在中國第一次的個展？

王：對，第一次個展。我從事藝術二十多年了，這是我第一次在中國本土做個展，大家都覺得挺吃驚的，但這次的確是第一次，之前在國外做過很多。

問：之前沒有中國這邊的美術館機構邀請你舉行個展嗎？為何一直到今年才舉行首次個展？

王：這個因素很複雜，主要還是因為我自己的想法吧！在自己的國家做個展在我看來是一個挺謹慎

王廣義於北京工作室陽台接受《藝術收藏＋設計》雜誌專訪　2008年3月（右頁圖）

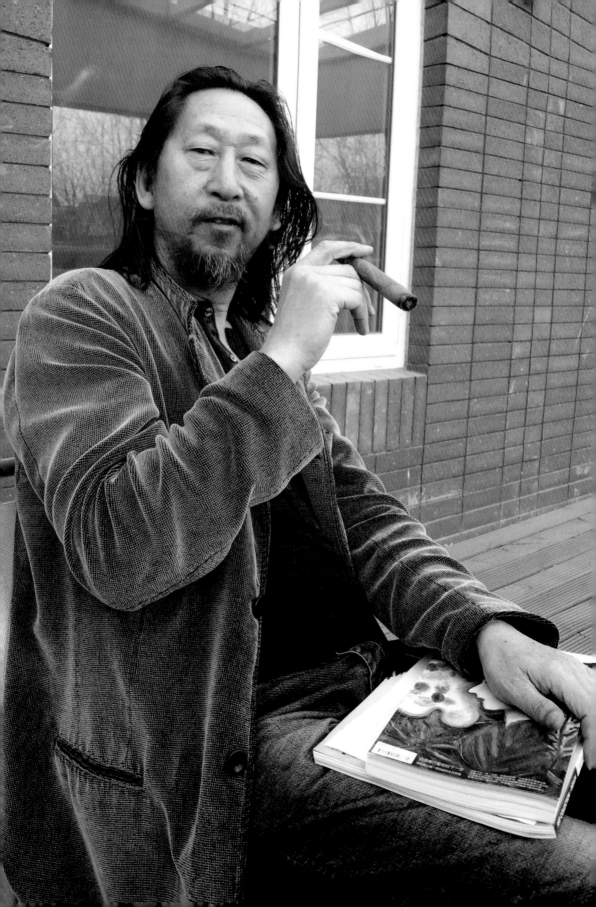

的事情，也挺麻煩的，因為辦展覽得邀請很多人。在國外做展覽挺簡單的，他們布置好之後，我去參加開幕式就行了。我對國內是挺慎重的，二十年來第一次做個展，我覺得很有意思。

■進入「冷戰美學」系列

問：有報導指出你從2003年就不再繼續創作「大批判」系列了？

王：倒也不是，而是在文化策略上有些變化。

問：什麼樣的變化？

王：2003年之前的一些「大批判」系列作品中主要出現西方著名商標，2003年之後不再是商標了，而是我杜撰的一些帶有文化涵義的話語，像藝術與圖騰、藝術與宗教、藝術與人民等這樣的一些字，畫面從樣式上感覺好像還是一樣，但是其中的文化指向已經不一樣了，也就是說我更開始強調、更關心藝術與藝術之外的事情。

問：另外你一開始提到最近創作的「冷戰美學」系列，這系列已經做出多少件？

王：「冷戰美學」這個系列已經做出兩組作品了，第一組去年9月在上海當代藝術博覽會上展出過，現在做的這組是關於冷戰時期人們對於戰爭的幾種想像，我選擇了三種：關於原子彈戰爭、關於細菌戰、關於毒氣戰。如果戰爭爆發，這三種戰爭對人民的內心構成最為恐怖的害怕，也可以理解成是一種戰爭遊戲，是人們想像之中的恐懼，這種恐懼事實上到今天也沒有發生過，但是人們想像的恐懼我倒覺得是最大的恐怖，比真正的戰爭爆發還要恐怖，始終要來臨的永遠沒有來臨，但你心裡永遠覺得這件事情要發生，我是想表達這樣一個概念。

問：這就像人的一生最後害怕的那個死亡一樣，一生如果對死亡非常恐懼，而這件事一直都還沒有發生，就會陷入在那個恐懼當中。

王：對。人對死亡的想像是非常害怕的，但真的來臨的話也就這樣了。當然我這個作品主要透過「冷戰美學」來傳達，對我而言，我不是對政治的藝術感興趣，而是對藝術的政治更感興趣，藝術中所表達的政治問題是我感興趣的。其實「冷戰美學」從思想上和我早期的「大批判」是一脈相承的，都是表達了在冷戰時期人們內心對世界的看法，透過「大批判」系列，其中還包括雕塑作品這樣的一個過程走完了之後，現在我對這個世界的看法，包括藝術觀的形成，其實我也找到一個根源，這個根源就是我小時候的冷戰背景環境，形成我對世界的一個很難改變的看法。

雖然現在世界已經改變很大了，在現實層面上人們已經不使用冷戰這個詞彙了，但我感覺在內心仍然是存在的，包括實際上發生的很多事情，如911、恐怖攻擊、基地組織等，在我看來都是冷戰時種下的種子，這個種子可能在某些人、某些地區發芽。冷戰是一個持久的影響，當然因為冷戰同時又是一個想像中的產物，這種想像中的產物我又賦予美學的色彩，「冷戰美學」這個詞是我杜撰的，我覺得很能表達我對這個世界的看法，它不是一種事實的恐懼，而是想像中的恐懼，可能是浪漫的，也可能是殘酷的。

問：你是提煉出這個辭彙跟人性之間一個很大的連結性。

王：如果從很學術的角度上來講，對於這個世界而言，所有關於政治、哲學的問題，最本質的核心其實就是在尋找敵人，這幾乎是人類發展的一個動力，每個國家想要強大、想要對世界構成影響，也是要尋找敵人。冷戰恰恰是將這件事情敏感化，讓人的心裡都有這種感覺，我主要是從這種角度來創作「冷戰美學」。

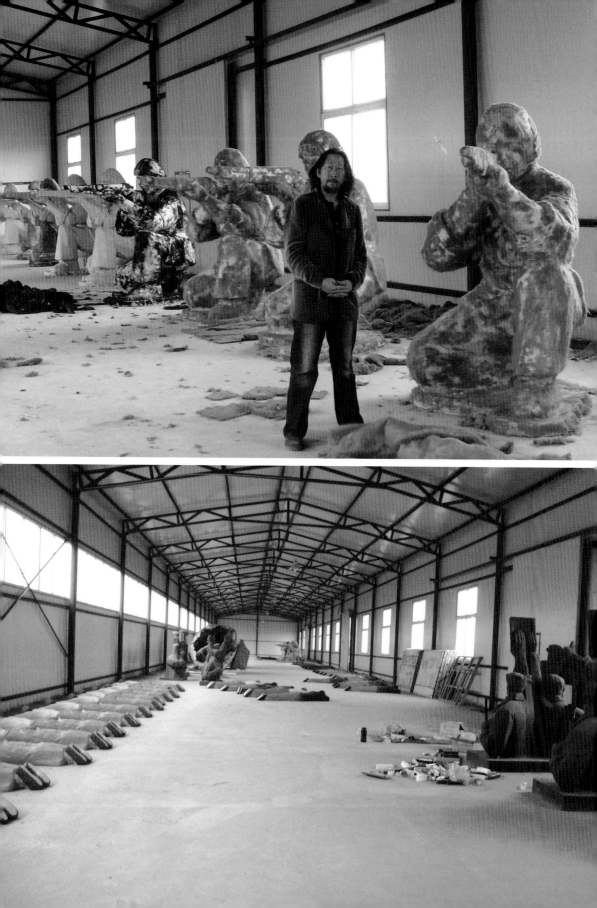

■ 新概念的呈現方式

問：「冷戰美學」系列目前有沒有設想要做到什麼樣的程度？

王：「冷戰美學」系列我想會持續至少五、六年，因為很多東西可以做。在展覽的呈現方式上，我想要做出歷史博物館或科學博物館那種從猿到人的展覽的效果，後面有一些人工做的小土堆構成的景象，這個對我啟發很大，「冷戰美學」最後就想完成這麼一個概念。這次在深圳的展覽一部分就要實現這個感覺，進去之後根本不像一個藝術展，而是像自然科學和歷史展，一種自然的感覺，但裡面隱含了關於政治、關於國家的一些狀態，構成衝突的一些事情是由冷戰思維引起的。我最後要實現這樣一種概念，有很多東西可以實驗，是一個讓我很興奮的想法。

問：光是想像就讓人感到非常的興奮跟有趣。

王：這將是不太像藝術的展覽，因為像藝術的展覽，最起碼現階段我覺得沒啥意思，一看就是藝術展。這次我還在展覽中首次使用影像，我利用了原子彈爆炸的場景，但是把畫面放得非常慢，一點一點地，磨菇狀煙雲慢慢地膨脹，這種影像造成一種恐懼和危險，而這些心理感受是慢慢形成地，不是很突然的。然後地面可能會有土堆出的田野，其中有很多出於恐懼狀態而趴倒在地的大量的人，場景大概是這樣。

問：把冷戰放在21世紀當下的今天，你覺得有什麼樣新的解讀？

王：把冷戰這個詞放在21世紀使用，我做為藝術家想賦予它一種「新的冷戰」的感覺，也許有點誇大化了，但21世紀之後這個世界會發生很多事情，事實上已經發生了很多事，我想要提出的就是，最初冷戰時期的種子現在開始發芽了。當初種下之後，有好長時間人們不用這個詞，人們忘掉這件事，我不是預言家，我不能預言這個世界會發生什麼，但是我想在很多人的內心其實對這個世界的看法會改變的，雖然現在整體看來是很平和的，經濟利益化實際上掩蓋了很多事情，各國的經濟利益在我看來是冷戰的另外一種形式也會出現的，我希望我在這個時間做這個作品，當然包含了這個涵意。

■ 藝術中的公共性

問：你曾說過「我的藝術是借人民之手完成的」，呈現是關於政治、公共性的反思，你曾經透過藝術創作來表達你個人的情感嗎？

王：我可以說沒有，但事實上可能還是有。當我說出「我的藝術是借人民之手完成的」這句話的時候，同時包含了我也是人民中的一份子，當然也表達了我個人感情，只是我更強調人民這種概念。其實在我的創作中，我盡量排除掉這種很個人化的東西，那種很私密、很個人的感受，可能來自於特定的經歷，在我看來這件事不具有公共性，我在創作上更強調一種公共性的東西，公共性一定是和人民的感受相關，當然我說的「人民的感受」當然也是我想像出來的，但這是我做為藝術家的立場，我希望我的藝術是這樣的。

問：你說希望從人民的感受來出發，希望大眾都能看得懂你的作品嗎？

王：我希望。所以我的作品從大批判到「冷戰美學」，所找到的那種呈現方式，我都想讓它特別簡單，讓人一略而過可以理解，當然觀眾的理解和我的出發點是否有差異這並不重要。

問：但至少他不會說：「這是什麼，我看不懂！」

王：對，我不想讓我的作品是這樣一種呈現，例如「冷戰美學」中，原子彈、細菌戰這些東西，人們一看本能地就會理解這是關於戰爭的事情，這個戰爭想像了很久，說了很久，但確實從來沒有在冷戰時期發生過。

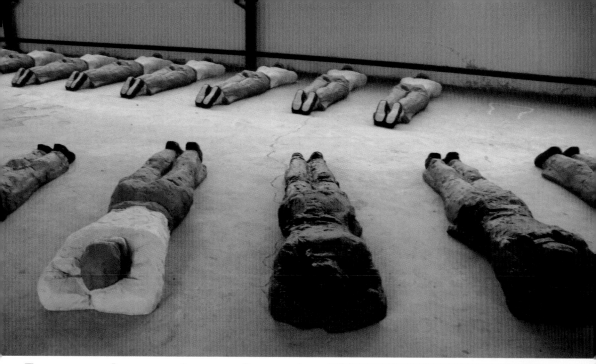

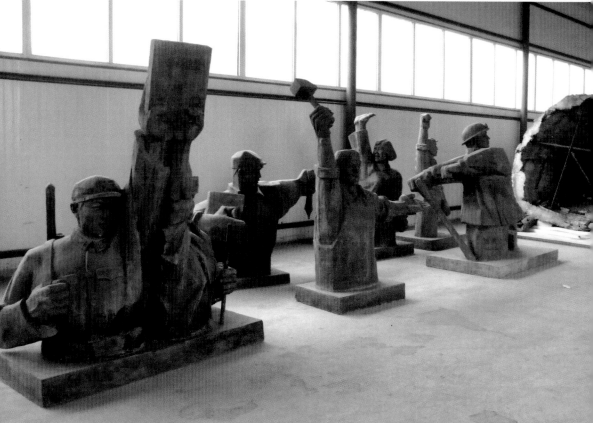

工作室內正在製作2008年9月在何香凝美術館展出的雕塑，展出現場將排滿這些趴著的人，共計有五十多個。（上圖）
王廣義的雕塑工作室內置放了不少大批判系列雕塑作品（下圖）

問：你所蒐集的這些材料是中國當初很普遍的素材？

王：我選擇的這些宣傳掛圖當初在每個家庭都曾經掛過，每個街道的宣傳板也都曾經有過，所以大家都知道。我盡量選擇一些很通俗易懂的，曾經在民眾身邊經常見到的，我覺得這種東西具有很強的公共性。

■抽離最日常的事物

問：你最喜歡的藝術家之一是安迪‧沃荷，能談談這位普普藝術大師對你的影響嗎？

王：安迪‧沃荷對我最大的影響就是，把人們經常見到的、極其司空見慣的東西從極其普遍的生活現象中抽離出來，讓人重新看到，這個過程對我是有影響的。其實一個很普通的事物例如高跟鞋，如果從日常生活中分離出來之後，也並不一定要賦予這個鞋什麼特定的涵義，只是單純地把它分離然後讓人們看，而這也是一種藝術，面對一只鞋，用油畫表現也好，用雕塑表現也好，這件事情就變了，簡單到其實誰都可以做，而簡單到其實誰都可以做的這種感覺，這種對待藝術的態度，是我挺喜歡的。

我很喜歡的另一個藝術家是波依斯，波依斯對待政治的概念，我覺得挺有意思的。對我而言，我本身並不是如何地關心政治，我是關心藝術和政治之間一定存在的關聯性，我一直要找的就是這種關係。我不是一個關心政治的藝術家，對政治本身沒有興趣，卻對藝術和政治如何構成關係感興趣，之間是怎麼構成關係的？

我們經常能看到一張圖片或是漫畫，雖然很難說它是什麼，但假如裡面包含了和政治的關係，我就覺得很有意思，這基本上傳達了人一種很複雜的、關於哲學、國家、社會的一種看法。比如畫一個人寫一句「你好」，這根本沒有意義；但是如果畫一個人寫「打倒×××」的反動標語，這裡面就產生意義了。同樣都是圖象，但裡面卻表達了這個人（可能是農民）極其複雜的政治態度。我覺得這個很有意思，也就是說以藝術的形式，確實可以表達某種想法，而這種想法實際上直接地、不用論證地也能表明他的一個態度。

■看待生命的態度

問：你曾經表示對死亡是相當恐懼的？能談談這部分的想法嗎？

王：對，確實是。不知道為什麼，對死亡跟衰老確實有深深的恐懼感。

問：從什麼時候開始？

王：從很早就這樣，不完全是因為現在邁入中年，也不是因為什麼樣的突發事件。這是我一種普遍性的、綜合的感受，原因說不清楚，但是往俗的說，只能是對生命的感覺。

問：所以你覺得生命很脆弱。

王：對。的確是。

王廣義的藝術工作室一隅，工作人員正準備將作品做防護打包；放在牆下的三幅畫都是他的新作。（上圖）
王廣義　大批判系列──國家與時間（右頁圖）

問：你曾經經歷過非常困苦的時期，對於當時的經歷有什麼感受？而當時的你又是一位喜歡畫畫的人，你覺得藝術能帶給你什麼？

王：年齡小的時候其實不太懂，對生命的感覺很模糊，可能確實隨著年齡增長，對生命、對死亡的感受更強烈一些。藝術能帶來什麼？藝術能帶來表達，它能讓我表達對這世界的看法，這件事情非常重要。剛開始畫畫感覺很好、很快樂，慢慢地發現藝術確實能表達我做為一個自然人與社會人這樣雙層身分的人對於這世界跟對生命的看法。

問：會刻意做什麼事情延續年輕的感覺嗎？

王：倒沒什麼刻意。不過「享受生活」很重要，這是很真實的事，所有事情跟享受生活、享受生命比起來都是無意義，健康地生活這是很難得的，這種普遍的人的感受應該都差不多。

問：有些藝術家會擔心時間不夠，愈是步入中年愈想要抓緊時間做更多作品，你有這樣的顧慮嗎？

王：我倒是不會，就是正常地工作、正常地生活持續下去就可以了，有些事情是不能更改的，不一定非得要做很多，也沒必要，正常工作就很好了。

問：雖然你的外表給人一種嚴肅的感覺，但你曾說自己是很內向的人，你是不是嚮往平靜的生活？

王：是。包括和人交往、和朋友相處都很平靜，這感覺是挺難得的。人多就亂七八糟，我也會感到很慌，不是很喜歡。包括展覽開幕式什麼的，感覺都很亂，所以我從事藝術二十多年第一次做個展，跟我潛在的心理原因可能也有關係，在國內做個展要邀請很多朋友、媒體，要說很多話，我覺得很複雜。

問：今年這展覽可能會有上百人！

王：對啊，所以隔了二十年才辦。

問：你終於可以面對了。

王：哈！對，總要有第一次。有些藝術家就很喜歡這種人很多、很熱鬧的氣氛，但我就真的做不到。

■面對天價之列

問：不免俗地要談談市場問題。當你的作品成為中國當代藝術高價天王之列的時候，生活肯定有很大的轉變，這種轉變發生的時候你有什麼感覺？

王：其實沒有轉變。因為這件事情不是突然的，不是說我昨天吃不飽、穿不暖，隔天突然有了金山、銀山。我們這幾個藝術家，理論上來講其實都是一步步走過來的，拍賣上所呈現的現象，像破千萬這種價格，嚴格上來說是和藝術家分離而且沒關係，它只是發生在社會上的一件事，那些都是我們早就賣掉的作品，「超過千萬」其實就是一個概念，僅此而已。

王廣義工作室一隅，作品〈大批判系列──波普藝術〉。（上圖）
王廣義於作品前，左為〈大批判系列──國家與香奈兒〉，右為〈大批判系列──信仰與歐米茄〉。（右頁上圖）
王廣義　大批判系列──藝術與圖騰（右頁下圖）

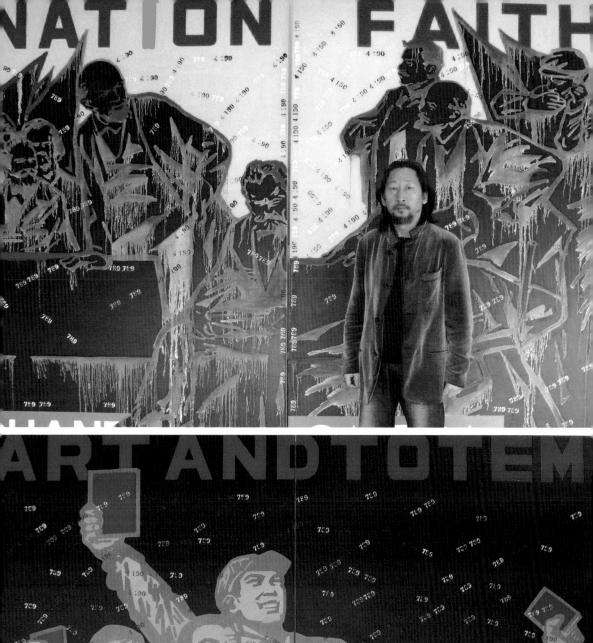

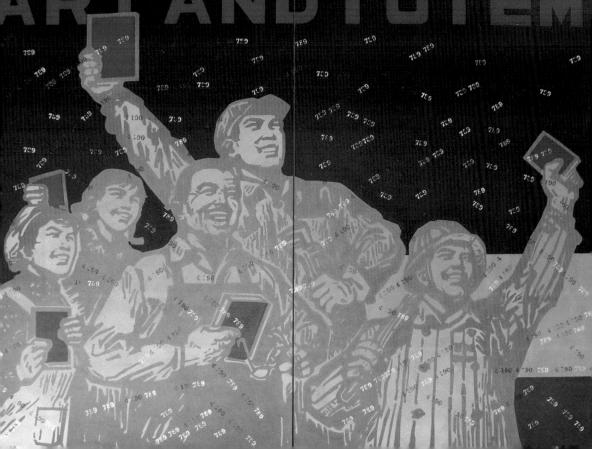

問：但是當價格到了一定的高價之後，比如說你近幾年的作品，肯定會因為你的拍賣紀錄而有大幅度的提高。

王：我不知道別的藝術家是如何，我現在很少賣作品，就是不想賣。一個藝術家對錢的追求應當要有限度，雖然我不能批評藝術家錢多就怎麼樣，但對我而言一切適可而止，所以我現在不想賣作品，好的作品自己留起來，以後可以拿出來展覽，我覺得這很好，這是我很真實的想法。

問：如果國家級美術館、藝術中心要典藏的話，你會願意嗎？

王：這又不太一樣了。如果是美術館的公共機構想要收藏的話是可談的。但像收藏家這些人，我通常會比較客氣地婉拒說：「這種事情以後再說吧！」但別人熱愛你的東西，總是你應該感謝的，只不過我暫時沒想要賣作品。

■ 藝術非關價格

問：會擔心萬一哪天要賣作品，作品無法達到之前的高價紀錄嗎？

王：不存在這個問題。好的藝術家都不應該關心這個問題，而是應當把作品做好，這才是最本質的，那些價格不價格確實和藝術家沒有關係，是一個外在的東西。現在有很多非常好的藝術家，他們作品的價格可能並不高，我覺得根本不重要，因為藝術的本質還是一個跟思想有關的問題。打開美術史就知道，例如像杜象、波依斯這種偉大的人物，我們不會用價格去評價他們，當然他的作品價格可以很高，也可以不高，這些都不是問題。當然老百姓和媒體願意拿錢來衡量的事情，確實也很可怕，但要知道美術史之中基本上跟價格是沒關係的。

問：這點也是新生代這些比較年輕的藝術家應該感到警惕的。

王：對。現在這種拍賣、價格對年輕藝術家的影響很大，他們可能認為，你賣一塊我賣兩塊，我就一定比你厲害比你好，這樣來想問題是很可怕的。收藏家、拍賣行這樣炒作，我覺得真的很可怕，但我想這事情很快就會過去了。

問：怎麼說？

王：因為這對中國而言是一個很新鮮的事情，以前不曾有過，很新鮮的事隨著時間過去，大家慢慢就會明白了。現在有些年輕藝術家搞不清楚地把錢和藝術混為一談，但我想隨著時間他慢慢會了解價格完全是另外一回事，那件事情跟藝術是沒有關係的，藝術家就是做你的作品而已。它們有時候會重合，例如作品做得很好而很值錢，但有時可能做得非常好卻沒有人買，年輕藝術家隨著年齡增加慢慢都會清楚，像這些問題實際上我想對於一些成熟的藝術家來說都不足以構成問題。

■ 成功的偶然性與必然性

問：你剛剛提到，目前這樣的成功是一步步走過來的，你如何看待這所謂的「成功」？

王：總體是一步步工作努力獲得的，當然其中也包含了偶然性，這種偶然性取決於世界的變化，也就是中國做為一個國家在世界的崛起，確實跟這個很有關。正是這樣的一個上升的時代，剛巧我們又生活在這個時代，而選擇了我們這一代人，這裡面可以說是一種努力的結果，同時又有一種偶然性。

假設世界的變化或中國的崛起早十年或晚十年，可能社會選擇的就不會是我們這些人，這不是人力所能改變的，是關於整個世界跟國家的變化。在任何國家這個道理應該都差不多，在經濟、政治、文化的上升時期，社會選擇的藝術家差不多是四、五十歲這個年齡段的，這個年齡段正是最好的時期，也是很成熟的時期，因為他們經過長達二十年的努力，選擇這批人當中的一些人是很正常

王廣義　大批判系列──政治

的。如果同時有大量的好藝術家，假使他們都已經六、七十歲，他們的説話方式跟對這個世界的看法已經有點遲鈍了，這是任何人到了六十歲以後的普遍現象。

但如果這些人很年輕，年紀大約二、三十歲左右，思想各方面又可能很幼稚，所以我説社會的這個選擇帶有偶然性與必然性。中國在這個世界崛起，包括媒體等一切都願意和我們交流，我們説話説得很誠懇、真實、成熟，不會像三、四十來歲那樣把話説得很膨脹，或者説社會也不願意聽信那種不成熟的聲音。我們這代人確實伴隨這個國家的整個變化而成長，我的藝術、思想也是一起成長過來的，早十年、晚十年都不會是我們的。

問：有沒有因為哪一年參加某個展覽，讓你的藝術創作有了較大的轉變？

王：沒有。當然我承認十五年前第一次參加威尼斯雙年展的時候對我的藝術道路是有影響的，但對我對藝術的看法、對藝術的創作是沒有影響的。應當説，對我而言，從最初人們認為什麼都不是的時候，我就一直在創作這些東西，慢慢地隨著時間累積出來的，不是因為參加展覽然後有所改變。

■回歸平靜的生活步調

問：你以前在學生時期很喜歡閱讀跟畫畫，現在除了創作之外，多半閱讀哪一類的書籍？

王：我現在很少讀書了，也不是沒時間，但就只想隨意地翻翻。現在想起來，真正讀很多書是在上大學的前四、五年和大學期間，其實現在所有知識的來源都是那個時期養成的，我倒不認為藝術家一定要完全大量接受這種新的知識，至少對我而言不是這樣，我現在所做的一切，包括談的所有問題，用的所有的話語和詞彙，其實都是大學期間和上大學前幾年奠定的，以那些知識做為背景，所以我現在説出這些話。

問：目前有許多新的訊息管道例如網路，你對於這些新東西會感到排斥嗎？

王：倒也不是拒絕，但是我懶得接觸，這些事情我不碰並不會影響我，我的一切都在早期形成了，包括現在的作品、做這些東西的想法概念等等，其實都是那時候的想法。

問：你現在每天的生活步調大概是如何？

王：我每天大概吃完午飯就到工作室，工作集中在下午，上午基本上不工作，晚上有時跟朋友一起喝喝酒，僅此而已，沒有別的特殊愛好。

問：你曾被認為是標準的烏托邦主義者，你現在還有這種烏托邦情結嗎？

王：應當是有。包括我現在做的事情、做的作品，其實都屬於烏托邦情結的一部分，都做一些想像中的事情，想像中的恐懼、想像中的衝突。

問：一直都沒有什麼東西削弱這樣的情結？

王：應當是這樣，這幾乎就是我藝術創作的根源。

問：對於自己的未來有什麼樣的期許？對年輕藝術家有什麼建議？

王：對我而言就是，靜下心、不受干擾、很平靜地做作品。如果對於年輕藝術家的建議的話，我也希望年輕藝術家也能做到這樣的感覺，我覺得挺好的，不要受干擾。如果年輕藝術家能在心裡不受干擾地創作，他一定是個好藝術家，因為受干擾後就會感到亂七八糟，一定會影響他的創作。藝術家保持一個平靜的心態是很難的。

問：其實對任何人都很難，可能對藝術家更難。

王：想成為最後的好藝術家就必須盡量努力，盡量保持平靜的心態，雖然人要完全不受誘惑也不可能，但就是盡量把這種誘惑降到最小，只有在這種狀態下，你才能直接面對藝術這件事情，這確實不容易達成。

<div align="right">（撰文、攝影：李鳳鳴）</div>

王廣義工作室門外的「大批判」系列雕塑作品（左頁左圖）
王廣義　人民戰爭方法論系列（左頁右圖）
王廣義　人民戰爭方法論No.8　油畫畫布　130×150cm　2004（上圖）

享受生活，樂在創作的思想修煉者
方力鈞

做為中國後八九新藝術潮流的重要代表者之一，方力鈞與此潮流的其他藝術家共同創造出一種獨特的中國當代藝術語言——玩世寫實主義。從1988年以來，方力鈞創造的一系列「光頭潑皮」形象已經成為藝術家的經典符號，標誌著80年代末和90年代上半期中國知識份子那種普遍存在的無聊情緒和潑皮幽默的生存感覺，或者更廣義地說，標誌了當代人的一種人文和心理狀態。

方力鈞2009年在台北市立美術館舉行過大型的個展，誠如他在這場2008年春天的訪談中所言，藝術家舉行個展意味著，把工作成果放到社會上接受審視，並與觀眾產生交流與溝通，這是值得鼓勵的事，即使對於眾所認為已經達到「成功」彼岸的方力鈞而言，也必須隔一段時間接受社會大眾的檢視。在回顧性的展覽中，觀者不難發現方力鈞從早期至今的創作思路，不論畫面中使用的元素為何，水、雲彩、花朵、昆蟲……，總是在核心理念的基礎上發展，隨著時間不斷地增加新的想法而創造豐富的新構圖形式，直到目前為止，方力鈞每天仍有層出不窮的創作靈感在腦海中轉。

每天中午左右，方力鈞從家裡出發前往位在宋莊的工作室，傍晚或晚上再回到城裡的辦公室或與朋友們聚餐。三不五時會失聯幾天，他在靠近山海關那邊還有一個工作室，這個工作室從去年開始整理，是他個人獨享的、能安靜放鬆創作的靜謐世界，只要談起在海邊獨自工作的心情，他的眼神會帶有滿足的閃光，說道：「那是一種很舒服、很痛快的感覺。」

離開煩亂的市區前往宋莊的路上，不塞車的話約三十分鐘能到達，樸素的村子裡有畫廊還有不少販賣美術用具的商店，駐紮在此地的藝術家不知有多少，當然，以沒有名氣、剛畢業不久的年輕人居多，很多藝術專業出身的年輕人目前都幫著一些「大腕」當助手，對於當代藝術圈懷著美好的想望。進入方力鈞的工作室，院子裡兩條大黑狗吠個不停，綠色的藤蔓幾乎侵佔了整面磚牆，冂字型的空間

方力鈞與他的小金人雕塑（上圖）
方力鈞只要一有靈感就會拿起毛筆畫一些小圖（右頁圖）

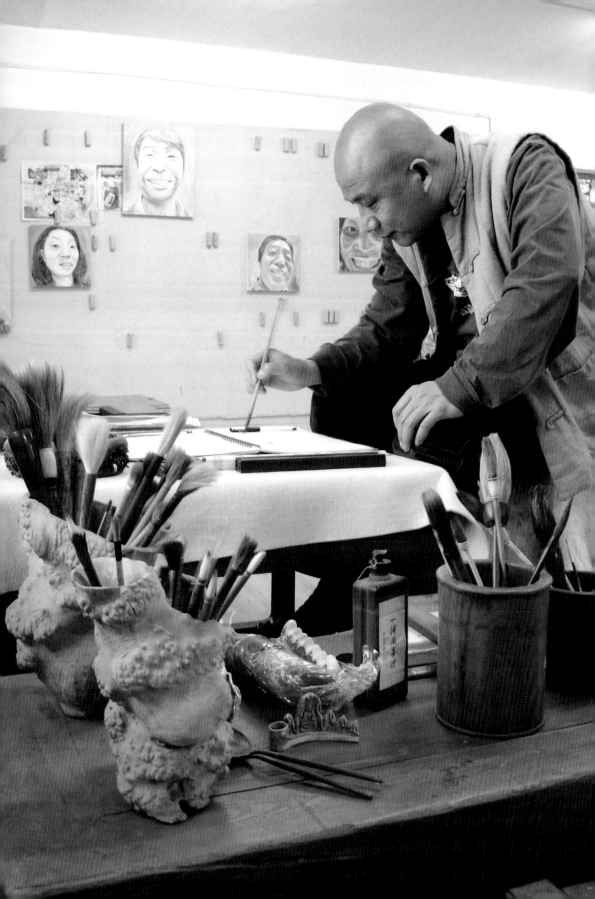

把工作室劃分成三部分，中間主要是油畫的創作，右邊是版畫，左邊是小型雕塑，二樓則是他的書房與休息室。

　　進入中間大門後，映入眼簾的是目前正在創作的大型油畫作品，其中一幅描繪的是一名即將遭受槍斃的越共，右邊是雪白的山脈，上有蝴蝶飛舞。還有一幅三聯作大畫，背景彷彿中國水墨式山水意境，另一幅已畫有不少人物底稿，躺著的人物形象特別有悲劇性的張力，不過這些在採訪當時都尚未完成。雕塑主要還是以人的形象為主，近年他創造了一系列粉紅色的雕塑小人，圓滾滾的人物之間產生一些互動，情節相當耐人尋味。工作室中間的天花板垂吊著不少拓印好的版畫作品，目前一件大型的版畫已經完成，方力鈞也準備繼續新的版畫創作。

　　二樓的辦公室是方力鈞找尋素材的地方，書架上有各類別的書籍、雜誌與報刊，他特地解釋了創作的流程。首先他會在瀏覽過的書籍中，把可以利用、足以發展的素材做標籤，然後再用掃描機把圖像掃描並列印下來歸類，有時他會坐在小書桌前，用毛筆在草稿本上畫草圖或一些奇想的小圖。因此，他創作任何一幅畫，背後都有不少的資料做為基礎，有些是「小工程」，有些則是「大工程」，「大工程」作品會一直不斷地累積資料，抽屜裡的各資料排列地整整齊齊，由此可知他在創作上培養的一種嚴謹態度。

　　圈裡人常說方力鈞的人脈廣闊，他的親切態度讓人與他相處時沒有壓力，但他同時又是極具想法的人，他說成功意味著失去更多大家看不到的東西，或許帶點悲觀主義的傾向，但這也確實是事實的另一面。方力鈞是個閒不下來的人，目前的創作能量絲毫沒有減弱，一面享受生活，一面樂於創作，在宋莊的工作室中，窗外藤蔓綠意漸濃，微風暖和毛孔，拿著毛筆畫著小圖，說道：「夏天來了」。

方力鈞宋莊工作室內用來拓印版畫的工具（左圖）
工作室的一處空間是版畫創作專用區（右圖）
方力鈞宋莊工作室的中間客廳，天花板上懸吊著印好的版畫製作。（右頁圖）

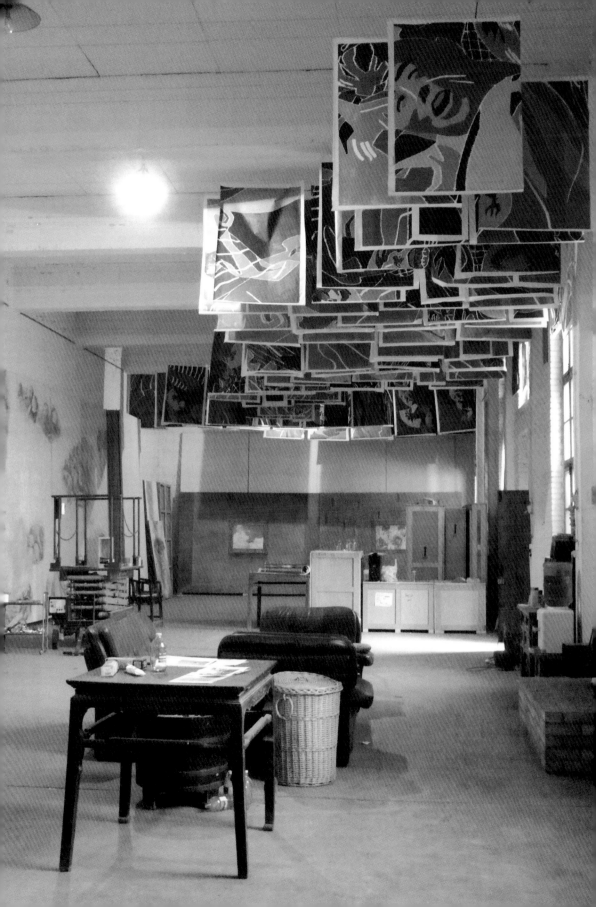

■創作近況

問：請你談談近況？最近在忙些什麼？

方：剛過完春節不久，目前正在準備相關工作，慢慢地進入工作狀態。

問：提到工作狀態，你能描述一下目前的創作是延續之前的還是有新的想法？

方：根據自己關心的那些題材，可能有一部分是延續以前的，但是另一部分可能是不一樣的，甚至可能是完全不一樣。

問：具體方面是哪些不一樣？

方：主要是角度不同，其實題材就是角度。有時候你站在那個牆角，有時候站在這個牆角，表現在藝術上就變得不一樣了，對吧！但是對我來講，核心是一樣的，再說就得描述作品長什麼樣了。

問：內容大概是什麼？你最近感興趣的題材是哪方面的？

方：其實我現在對題材沒有什麼控制或是規定，反正核心目標已經確定了。

問：核心目標是什麼？

方：就是關於人。所有都是在「人」這個題目之下，以及各種和人不能分離開來的關係。我希望現在的工作狀態是比較散漫的，也就是不刻意地透過一種路徑或手段、或形式，我希望創作是一種閒聊或像散文，然後再進入、深入到這個主題。跟以前的區別就是，比如說90年代基本上是一個系列，或是以一個時間段、一個周期來安排創作進度，現在把這些東西打碎、打散，以至於無論是材料、技術方式，或是討論的角度都是相對較自由的。

問：目前油畫與雕塑都同時在進行嗎？

方：對，目前進行油畫和雕塑，天再暖和一點就會開始創作版畫，然後還會有水墨，不過最近還沒開始作，希望有時間就畫一點。

■個展檢視

問：去年你在長沙與上海的展覽，對你的創作有哪方面的影響，以及意義性？

方：當然，影響是肯定的，至少從社會、或從觀眾、或從專業的範圍之內，反饋回來的信息對藝術家很重要。人不可能脫離這個社會，別人如果喜歡、接受，或是鼓勵你的話，你就會覺得很有信心，否則可能會想是不是哪裡出了問題。舉行個展就相當於把自己工作室的工作成果拿到社會上做一個真的檢驗。

問：觀眾喜不喜歡對你而言是一件重要的事情？你會在乎嗎？

方力鈞的宋莊工作室二樓客廳，後面三幅卷軸是他購買的中國畫。（左頁上圖）
方力鈞有數本草稿簿，裡面皆是他隨手畫的小圖，有些還配有文字說明。（左頁下圖）
方力鈞工作室中正在進行的油畫作品，描繪的是一名即將遭受槍斃的越共，右邊是雪白的山脈，上有蝴蝶飛舞。（上圖）

方：當然會在乎觀眾的這種看法，但是觀眾的看法是沒有辦法統一的，而且專業人士的看法也是沒有辦法統一的，所以多方面了解總歸是有好處。

問：你如何看待藝術家舉行「個展」這件事，從去年到今年，有很多藝術家舉行個展，尤其是與你差不多年齡段的藝術家，你對舉行展覽是持什麼樣的想法與態度？

方：這是值得鼓勵的、積極的。藝術作品做完之後能跟社會產生比較良性的關連是好事情，以前因為客觀條件或是其他的各種各樣的理由，不能夠正常地展示作品，現在舉辦展覽已經變得比較正常的日常關係。如果大家能夠有機會，應該經常把自己的作品拿到社會上，能讓更多人看到當然是好事情。

問：不過現在很多都是基於商業的考量來幫這些人舉行展覽。

方：商業和藝術、文化的關係並沒有那麼清楚，不是說商業應該佔一分還是佔五分或佔八分，這是沒辦法明確劃分的，但是商業在現代社會中肯定是不可缺少，如果沒有商業活動的話，很多事情都沒有辦法推動。

我覺得不論是畫廊或是社會上的一部分人，他們若更看重藝術品的商業價值，那麼就讓這部分人去做就好了，藝術家應該怎麼創作就根據他個人的認識來進行。

有些藝術家更商業化一些，那就更商業化一些；有的藝術家可能更個人化、拒絕商業一些，那他就更個人、拒絕商業。我們也沒法計算出一個公式證明，商業化到多大程度的藝術家是好藝術家，能創作出好作品，很多極不商業的藝術家，也能夠做出好作品，這並沒有一個定式。

■ 從水到蟲

問：目前「光頭」已經做為一種形象，成為你的標誌性符號，能再談談這個符號性形象的產生嗎？

方：這可能要追溯很早以前。對我個人來講，光頭可能有比較叛逆和不符合主流的意味。讀中專時，校長說男孩子的鬢角不能超過上耳線，正好我們一幫同學頭髮比較長，就被迫要到學校外面理髮。當時大家都很苦，因為這是生理問題，不是你想不想的問題，只要頭髮一長出來鬢角就會超過標準。後來一幫人商量的結果就是，乾脆徹底剃光頭，隔天老師複查的時候，全校同學都在，就把那幾個同學叫上來，發現全部都是光頭，而且小孩剛剃光頭很難看，青頭皮加上衛生條件不好所以很醜，搞得全校哄堂大笑，老師暴跳如雷但是又發不出脾氣，因為這完全符合體制、符合校長的要求，但是這種情況又不是校長願意見到的。可能當時這種經歷從潛意識裡對我今後的創作產生了影響，也就是如何保持自己從理論上不違規的情況下，把真實的意圖表現出來。

問：畫面中有光頭的系列持續了多長的時間？

方：起初是無意識的。最早那些光頭作品是1988年，大學畢業創作時開始，差不多一直持續到現在，現在有些作品還是可以看到光頭，

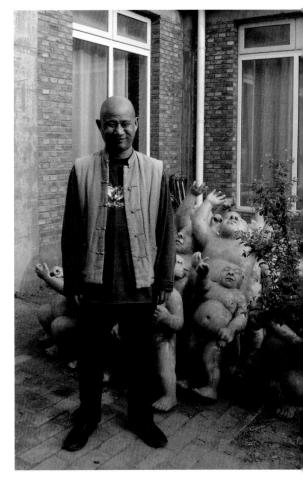

方力鈞　2007.8.10　綜合媒材　197×206×46cm　2007（左頁圖）
方力鈞　2007.8.30　油彩、有機玻璃羽毛玻璃鋼　直徑120cm×3　2007（上圖）
方力鈞於宋莊工作室院內（下圖）

而且有些作品完全沒有人，所以基本上也就無所謂光頭不光頭了；有些作品中的人可能很遠，比重很小，所以視覺上感覺很輕，那這是不是光頭呢？可能也很難講。現在的這些作品基本上都不是光頭，即使看上去好像是光頭，但其實都有幾根毛，只不過不是像我們以前常規地表現頭髮那種方式，視覺上彷彿是光頭，但用一種代表的方式，表示他是有頭髮的。

問：後來加入了水、雲彩，然後又有蟲子、嬰兒，這些元素是如何隨著時間進入到畫面的？能逐一談談這些元素的靈感來源嗎？

方：其實總體上來講是一個自然的過程。90年代早期，當代藝術在中國和主流社會對抗的意味比較強，那時候也年輕，年輕人的火氣比較大一些，所以可能不自覺地就會強調對抗的這一部分，採用的是一種強調對抗情緒的語言方式。到了差不多1993年時，最早開始畫了特別鮮艷的人物和花朵，其實在畫花和人物時，對抗的意味還是滿濃烈的，因為那裡頭的花非常的虛假，現實生活裡不可能出現這麼艷麗怒放的花和人，所以整個場景變得非常不真實，可能也是因為當時的心理和社會關係影響到這種狀態。

水其實一開始對我而講就是一個特別有吸引力的課題。從小到大，我總是希望能夠找到一種道具，這種道具能夠最貼切地解釋你在這個社會，或者在這個現實生活裡的關係，後來因為我自己喜歡游泳，然後用相機拍攝游泳的畫面而提供了一種可能性，也就是水和人的關係，與個人和社會、個人和國家的文化歷史的關係是最對應的，所以從一開始就有這種想法，想要用水做為道具來解決這種關係，只是開始時在技術上不是很成熟，需要時間跟訓練才能夠面對水跟把水的畫面處理好，差不多從1993、1994年左右，就陸陸續續地有水的元素出現了。

可能我們的這個主流教育和主流灌輸的很多東西都可以提出疑問，比如說關於自我、關於自己在社會中的定位，或者關於平時社會對你的一些鼓勵、批判等，這些都是有疑問的，到底個人和歷史、和社會、和文化，個人的能力、夢想等各種各樣的關係是什麼樣的一種情況，這是非常難以把握，而且看起來缺少根據，都是一種假設。基於這種長期的感覺，除了水之外，可能更對應或者比較像這種感覺的就是雲的不確定性，所以水之後的很多作品中人飄在空中，其實回過頭來看，1989、1990年左右，作品中的人雖然站在地上，但其實那些人並沒有影子，處理畫面時我很受不了人有投影，因為人一旦有投影就是跟地產生聯繫，就變得具體了，所以畫到雲的時候，基本上跟90年代初期的想法相同。

再往後，實際上就像一剛開始說的，它是一個主題，但有不同的角度來變化，可能作品的理由變得更加複雜，不是按照單一的理由來安排，而是綜合了許多因素，包括我個人的生活狀態、我與這個社會的關係、我個人的夢想，也可能包括關於歷史、倫理道德等所有一切。因此，添加蟲子元素的解釋可能性就更複雜了。比如從倫理道德上來說，好或者不好、可以接受或者不可以接受，我們的判斷是如何產生的？其實這些蟲子可能就碰到了這種問題，因為蒼蠅、馬蜂等這些好的、不好的蟲子全都摻和在一起，而且好像看起來沒有哪個更高貴些，如果是無序地飛，所有蟲子都是沒有目標地飛；如果有目標的話，也是所有蟲子都衝著一個方向飛。

這對於我們的判斷可能會形成一些差別，這也跟傳統文化相關，比如我們常說眾生平等，但其實這是非常烏托邦、非常不可能實現的，這件事情聽起來好像很溫馨，正因為我們有這樣一個烏托邦的想法，才造成現實生活中的種種不幸，如果你認為不公是與生俱來的，那麼不公平不會對人造

方力鈞接受採訪當時正在創作的作品，大尺幅的作品帶有一種中國水墨的意境。（右頁圖）

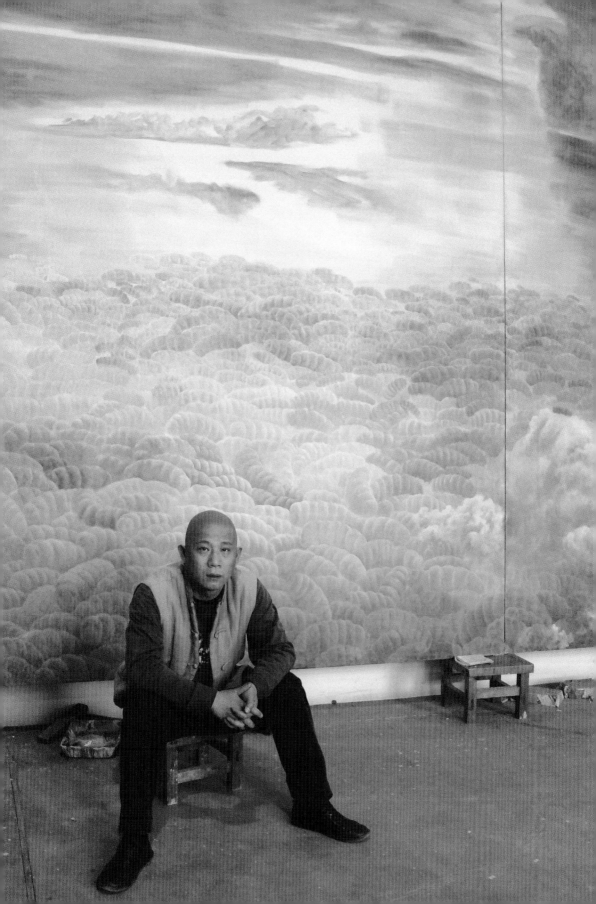

成傷害。每一個人根據自己的身分、生活經驗、知識結構、想像力……來判斷任何一件事情，也有可能身體好時傾向樂觀，做出相對比較樂觀、堅強的判斷，身體不好時可能做出另一種判斷，做任何判斷都會根據時間背景不同而不一樣。這也是我一貫希望的，希望作品是相對比較動態，作品本身可以給觀眾各種解讀的空間，最後解讀的這種方式，是依靠觀者和這個作品、這個社會的關係來進行的，而不是一個藝術家強行加給你的。

　　一般傳統的藝術品主要強調給人看，但我們知道，看只是一個通道，不是終極目標，人除了看之外還有其他很多的可能性，比如說心理活動、歷史經驗、社會經驗，還包括他對味道、體溫與觸覺等所有理解，可能我們的畫家或藝術家過分強調「看」的這一項，所以放棄了很多其他有可能的因素。大概有十幾年的時間，我的出發點差不多都是在虛處，只是我必須做出很實的東西給觀眾看，但我關注的重點是介於關係的、虛處的，比如人和人、人和社會、人和夢想，重點不在於人或夢想，而在於個體和它們之間的關係，其實所有作品都是就著那個虛處來做努力的。

■慾望與選擇

問：你剛剛說一般藝術家過分重視「看」這件事，你的思考邏輯不同於別人，從一開始就是這樣嗎？
方：一開始也是無意識的，然後慢慢地在工作當中會想問題、會思考，有時候會發現我們人能夠照顧的、能夠拿的、能夠想到的東西非常非常少，我們經常就像狗熊掰棒子一樣，想新拿起一個就把老的扔掉，所以常處在這種特別可悲的情況下。

　　其實人若不受空間和時間限制的話，人可以無限量地偉大，比如說提任何問題，只要時間允許，都可以給出一個完美的答案，你可以去找資料、去請教、學習，也可去查所有的百科全書，甚至也可以查研究論文。但在現實生活裡，永遠沒有這麼充足的時間，所以我們在現實生活裡經常是失敗的，因為我們必須得在特定的時間裡做出回答或決定，而不是有無限的時間去反覆推敲。

　　空間也是如此，如果給我們無限大的空間使用，我們也差不多永遠是完美的，但是人太小世界太大，而且我們只知道的這個世界對我們來講就已經太大了，所以個人的能力和可能性，或者說與夢想之間有一個巨大的差別。人會不斷地反省，不斷地去搜索自己各種各樣的可能性，在這樣搜索的過程中，其實還是有遺漏，只不過每個人撿起和遺漏的是不一樣的，有些人撿起來的可能是使自己更加受禁錮，或者更不自由；有的人撿起來的是懂得更多或是更加自由，這個可能是一個差別。
問：人的貪念無窮無盡，在什麼都想要的狀況下，非常容易造成思緒上的混亂，你會面臨到這種情況嗎？
方：人的一生要跟很多事情鬥爭，不是簡簡單單就能活下來，比如說貪念，這是人終生都要和它對抗的一個矛盾，因為人實在太渺小了，人之外的無論是現實世界還是夢想都太大了，人必須懂得在有限的生命裡做有限的事情。
問：那麼，當你想要做的事情非常多的時候，你如何在創作上進行選擇？
方：選擇是我們每天都必須面對的，而且幾乎是每時每刻，比如談話的時候，用哪個字起頭可能會導致話語走向哪個方向，也包括你想表達什麼樣的概念，然後決定了起頭的那幾句話。生活中類似的選擇是無窮盡的，我覺得非常麻煩、非常累，然後是透過寫日記的方式，算來算去地想怎麼樣做出最好的選擇。不過，我後來覺得應該像動物那樣，按照本能去選擇可能是最好的，因為無論怎麼樣選擇都有可能輸掉，都有可能是最不好的結果，但是費腦筋去選的時候，可能很辛苦但卻還是得到不好的結果，那麼倒不如按照最舒服的、最生理的選擇去做。

■ 創作的思維

問：你當初是版畫系畢業，在油畫、版畫與雕塑這些不同的媒材上，對你而言有什麼樣的差異，比如那些小人的雕塑，你為何決定用雕塑的形式呈現而不是平面？

方：有些東西需要找這個差異，我要給你看到的和這種真實的意味是完全不一樣的，那個雕塑很容易產生這樣的一種語言方式，因為是立體的，所以更讓人聯想到它是對應現實，觀眾以為是拷貝現實，但正好不是拷貝現實，而是對現實關係的一種處理，這樣的話就容易使人產生誤解，而這種誤解又正好像現實生活的狀態，也就是我們就現實生活的某些局部去看問題或想問題的時候，會發現在這段時間裡，我們遺漏了更大、更整體的，或者更重要的一些事情，以致於我們走向了迷途。我覺得雕塑很容易表現這樣一種語言方式。

其實這幾種語言對藝術家來說是很微妙的，版畫實際上有一種生理上的快感，很直接，不受限制，另外就是強迫觀眾的一種意味，因為使用的工具是電鋸、刀子，所以不太顧忌觀眾，做出這麼大尺寸的東西後直接拋給觀眾，藝術家不太需要去考慮觀眾的接受或情感。油畫因為可以反覆修改，實際上更適於設圈套，可以假裝畫的是美麗的，我可以把這個效果先做出來，然後觀眾看著看著就可能看到了不好的東西，也可能離開時沒有察覺出來，然後在洗澡或吃飯時，畫面背後這種不好的意圖會慢慢浮現出來。

方力鈞與他最新的雕塑作品（左圖）
方力鈞在宋莊的藝術工作室外觀，藤蔓綠意盎然。（右圖）

問：80年代與90年代的環境極為不同，你能談談在創作歷程中，時代的大環境氛圍對你產生什麼影響嗎？你的創作思想的主體主要來自哪些部分？

方：應該是從不同方面來完善的。比如需要動機、需要各種各樣的表現方式、需要下決定的過程，其實有無限的可能性和無限的材料可能性，或者無限的題目可能性，甚至人的形象的可能性，手邊可能有無限的圖片，有無限的道具可以選擇，實際上是一個生活資源方方面面綜合起來的結果，最重要的肯定是現實生活對藝術家的影響，覺得委屈、受騙、成功、高興……，這些東西慢慢累積起來，然後想要把這些東西表現出來，或跟別人討論，這才是最主要的原因。

其他如藝術手段就相當於說話方式，馬路上每個人表現喜悅跟憤怒的方式都不一樣，我們的表現方式或話語方式是受到各種各樣的技術層面的影響，比如說藝術品、報紙、教育、歷史等，非常廣泛，但是每個藝術家不一樣，有些藝術家這方面的來源相對比較單一，比如說畫寫實主義繪畫，有人傾向法國像安格爾，有人傾向俄羅斯像列賓，也可能有人傾向於德國。

陳述方式是不一樣的，有人可能掌握得更多一點，需要像安格爾的陳述方式時，可能就用安格爾的陳述方式；到了隔天，他可能覺得哥雅的手法更好一些，就用哥雅的手法。所以有些藝術家的選擇會更廣闊些，超出了繪畫的概念，而有更豐富的表現方式。我想可能大體上分這兩部分，要是做研究的話，只能是個案研究，因為這個話題的可能性太大了，沒有辦法弄得太細。

問：你不希望自己被歸類在一種類別的藝術潮流之下。

方：我們必須回到歷史來看，我們老師那一代有多大的空間可以展示自己的思想，而社會給了他們多大的空間使得他們有可能生成自己的思想，然後有可能讓他們的性格表現出來，這是從精神和歷史的角度來看。要是從技術史，就是從材料的可能性來談，我們開始創作時，技術史已經走到什麼樣的地步，有哪些技術可以使用，以及交流的可能性或便利的程度。

在我們開始創作的時期裡，無論從技術面和思想面，都給了我們足夠的空間，而這其實也是我們最大的問題，也就是難以取捨，有太多的可能性。

受了歷史文化和現實這麼多、這麼長的壓抑，現實生活裡幾乎可以把任何題材、任何東西變成藝術，在這方面我們這代人是非常非常幸運的，隨便撿起一塊東西都可以說是自我，或是以前沒有人做過只有你做；技術方面來說，經過世界藝術史的發展後，工具已經完全解放，可以用任何方式進行創作，造成的問題是，究竟哪種工具是最適合自己、最順手的，工具並不存在哪個更先進、哪個更高貴的標準。

所以如果拋除面臨的問題，我覺得我們處於最幸運的時間，如果硬是要說是哪種藝術家，我會舉一個例子，這也是我最近接受採訪常說的，就是對「舒服」的理解。

對我來講人的最高境界就是舒服，舒服很簡單，怎麼樣都可以舒服，坐著、躺著，但是舒服不可以規畫，如果你現在感到舒服，但要一直保持下去不許動，最後肯定不舒服。我們如果要是舒服的話，其實還是得透過非常有限的展現方式，讓別人看出來你是舒服的，並不意味著舒服是無限的。我想這樣的比喻應該能夠理解。

■生活的思維

問：你曾說真實生活可能就像塵埃，不被人注意和關心，沒法描繪塵埃，所以對任何人的表現都有誇大的成分。你覺得現在別人看你，也有這種誇大的成分嗎？你對於這種現象又是如何看待？

方：對我個人來講，我只是想從不同的角度，找不同的數據或理由，試圖描述出一個個體在社會的真實情況或真實位置，說塵埃那段話實際上也就是從這樣一個角度，就是說我們是微不足道的，對

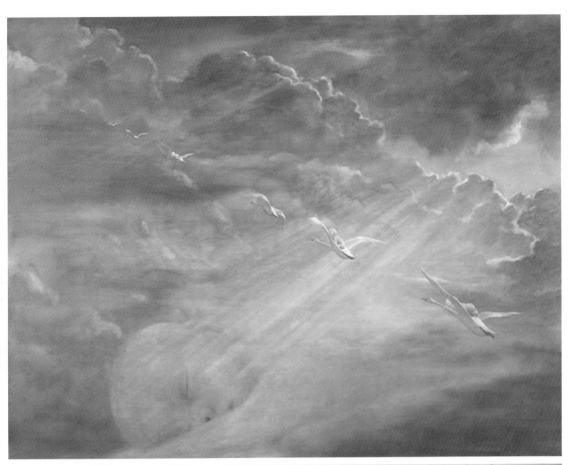

方力鈞　2007.9.1　油彩畫布　140×180cm（上圖）
方力鈞宋莊工作室內一隅，前為版畫底模，後兩幅是近期完成的作品。（下圖）

任何人來講都是一樣，即使是偉大的人也一樣。我們認識到的偉大的人，只是知道他的一部分，而他不能夠被理解或理會的部分，則像塵埃一樣在這個世界上被人忘記或遺忘，對於一個小人物來講，他的全部可能都被忽略了。人在社會關係裡，有時候我們可以依據他的位置和處境，把人的某一部分單獨拿出來並且誇大，這只是討論問題的一種方式，一個角度，就像有時候我們也會故意把人往小裡面說，這也是一個方法或視角。

　　通常被放大的其實只是大家能夠理解的一面，但人有變化的無數的面，是多重性的，其他人只能看到你的一個面、一種性格、一種作為，而不知道你其他的方方面面，尤其當別人誇大你的其中某方面時，意味著他更無視於你的其他方面了。

問：你如何看待你現階段達到的成功？以前你說的話可能無法引起媒體的關注，但現在有這麼多媒體關注你、採訪你，能談談你對這種轉變的感受嗎？

方：其實從以前到現在並沒有任何差異，只是量的不一樣，一個人活在這個世界上，哪怕是最最不

行的時候，最悲慘的時候，總還是有人聽你說話、感受你的存在，以前可能只有一個人、十個人感受你的存在、聽你講話，而現在變成了一百個人或一千個人，其實只有量的變化而已，媒體只不過代表多一點的人。人不可能成功的。

問：為何人不可能成功？

方：人對成功的想法對我來講是一種非常虛妄的想法，得到任何東西都是以失去更多為代價，所以當你得到一點的時候，盡可能地去享受，或者去體會得到這點的幸福，這是無可非議的，但是你忘記了是以失去更多為代價得到這點的時候，那不就變成傻子了嗎？

問：你認為目前獲取的這種「成功」的背後，是犧牲極大而換來的？幾乎沒有人不覺得你不是成功的代表者之一。

方：這是從不同立場和不同位置來看問題，我覺得比較準確的描述是，我在掙扎，很多很多事情都是身不由己，實際上人是很悲慘的。

(撰文、攝影：李鳳鳴)

方力鈞　2003.2.1　400×851cm　版畫原版木板

堅持放緩的創作延續性
岳敏君

提及中國當代藝術中令人印象鮮明的閉眼咧嘴大笑形象，幾乎沒有人不認識，反覆出現在畫面中的單一人物，正是中國藝術家岳敏君以自我為對象而創造出的另一種「偶像」。這種自我形象的放大化、虛擬化、偶像化過程，普遍反映了中國藝術家在那個時期所缺少與渴求的精神依託，以及對於社會整體一種藝術家視角的批判。笑，是否含有自嘲的意味？岳敏君說：「並非所有人都在嘲笑這個社會，而只是我自己有這種感覺，可能也是慢慢地加強了自己的這種感覺，形成自己的一種方式、一個信念。」

岳敏君從90年代初開始在畫布上塑造出具誇張情緒的自我形象，90年代末也逐漸朝向雕塑與版畫領域，基本上可視為是笑臉形象的延伸發展。這位偶像時而獨立出現，時而彷彿集眾多分身於畫面中，緊閉雙眼地開懷大笑，肢體動作誇張卻又充滿自信，但過度的自我陶醉與滿足又顯得矯情、虛偽、不真實。架上繪畫中標誌性形象的大量複製、不斷重現是中國當代藝術的一項特徵，例如政治波普或玩世現實主義之下的繪畫作品，若把岳敏君與方力鈞的創作提出來並列地看，栗憲庭曾說：「和方力鈞的作品比，方的作品有一種內在的對抗心理，和內在緊張的力量。一個大光頭，或者一排大光頭的形象，視覺的衝擊力有一種示威的感覺。而你（岳敏君）的傻笑的符號是一種沒心沒肺那種的鬆散、慵懶、百無聊賴。」

岳敏君　九十九個偶像系列　25×25cm×99pcs　油彩畫布　1996（上圖）
岳敏君與其油畫創作，當時作品名稱未定　2008年5月攝影（右頁圖）

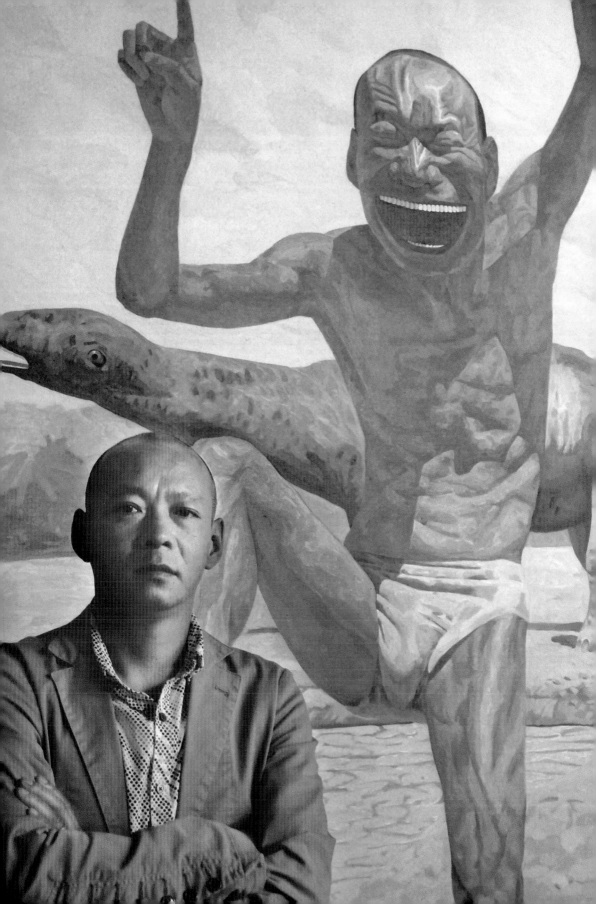

人物形象所散發的無所謂的態度無疑與藝術家性格緊密相關，「無所謂」有時候也似乎成為了不得不依循的一種生存方式。岳敏君在大學畢業後曾在華北教美術，後來跑到圓明園畫畫，父母親都勸他回去教書，但他堅持繼續創作下去，甚至希望能畫一輩子，哪怕窮困潦倒也無所謂，為了這麼一點點喜歡的東西，他幾乎可以什麼都不顧。率性的灑脫性格同樣也體現在他的繪畫中，他表示由於在生活中的性格相當隨意，因此所畫出來的東西相對也比較散漫，例如畫面的構圖，他常常不會去仔細推敲畫面中各物件的對應位置與關係，有時甚至沒有草圖，而且一旦決定了就不改畫。

岳敏君向來就是不喜歡麻煩的人，哪怕面對喜愛的繪畫，他也用一種最能讓自己感到輕鬆舒服的方式去完成每一幅作品，在某種程度上來說，他的創作思考仍保有一定程度的純粹性，有時藝術透露的純粹性不是因為藝術家刻意地營造，而有可能只是因為藝術家對其他事物的無所謂與不在乎，岳敏君就是這樣的一個例子。

當他作品的拍賣價格一次次傳出破高價的紀錄時，藝術市場與藝術拍賣的運作，對於藝術家個人而言並沒有太大的意義，但另一方面，這種現象卻能激發他對此延伸的思考，「拍賣和我的關係不是太大，雖然也不是一點關係都沒有」。從岳敏君的創作步伐來看，他所專注的依舊是關於思考與創作本身，而且堅持放緩節奏，只要有時間，他幾乎每天近中午就到工作室直到傍晚，有時連週六、日也不例外，在位於宋莊的工作室中享受創作的自由。春季的工作室庭院裡綠意盎然，池塘內數枝蓮花梗乾枯，後院有一籃球框和一畝小菜田，春風吹來頗為愜意，寂靜的工作室中不時傳來鳥語百囀千聲。

近一、兩年的「尋找恐怖主義份子」系列、「迷宮」系列中看不到長期以來的笑臉形象，這也說明了岳敏君在時過境遷後轉換自身創作的思考邏輯，並試圖引發觀者的質疑。畫面似乎不再成為重點，畫面背後的動機與想法成為畫布的價值所在，岳敏君這一代的藝術家們歷經了中國市場經濟政策從開始實施到加速發展的階段，在特定的時間段中獲得充分發展與擴展的機會，如今岳敏君化身為中國當代藝術的標誌性人物，恰巧呼應了他長期以來創造的「新偶像」人物，然而，已成為「偶像」的岳敏君展現的卻是「非偶像」態度，「我怕不再思考問題，不管思考的方式是對還是錯、深還是淺，保持一個思考的狀態是我最期盼的。」

如果藝術家不再進行思考，社會對於藝術家的需求必定會下降，藝術品也無法再提供人們精神上的啟發，而做為一名自由的職業藝術家，岳敏君清楚地知道他面對創作時應該秉持的態度，使得藝術家的付出與創作帶來的反饋，達到了愉悅的平衡點。

岳敏君在他的工作室接受《藝術收藏＋設計》雜誌專訪（上圖）
岳敏君與迷宮系列作品（右頁圖）

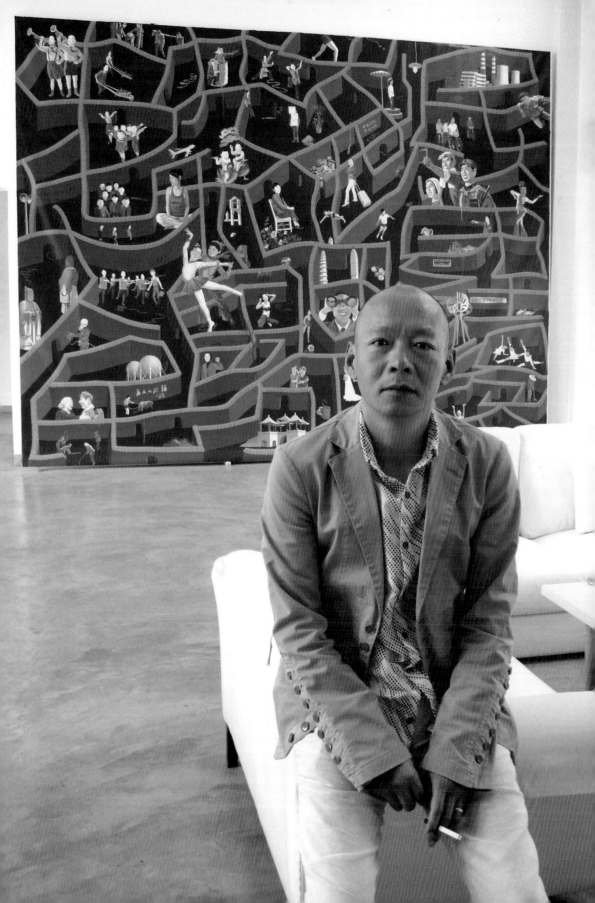

■對文化／知識系統的質疑

問：請問岳老師最近在忙什麼？今年（2008）有沒有較大型的展覽活動？

岳：今年計畫10月份在今日美術館舉行個展，整個展覽是一個主題，等於所有的作品都是一個主題。

問：所以，目前以創作這個展覽的展品為主？

岳：對。

問：能談談展覽作品大概的內容嗎？

岳：可以談，但是還沒有做出來，全都是新的。

問：不同於「迷宮」系列或是「尋找恐怖主義份子」系列？

岳：對，這是和笑那個系列相關的一組作品，這個作品我是幾年前就想做了，可是我的邏輯思想沒有理清楚，而且呈現出來的時候也挺麻煩的，我怕大家沒弄明白我在幹嘛，所以就拖了很長一段時間。去年今日美術館邀請我做這個展覽的時候，我就想到這個，於是就答應了，但是在具體做了之後好像也不是很容易地能夠呈現得清楚。這組作品裡面會有繪畫、雕塑、文字、現成品等，我想把它做成像歷史博物館或傳統的人類學博物館那樣的展覽方式。

問：之前我採訪王廣義時，他同樣也提到過這樣的展覽方式，現場可能會有假山、土堆的造景。

岳：關於我想做的那個，我怕它變成很真實、很清楚的感覺，想讓它有點不倫不類，本來我想做一個模仿像原始人吃飯的場景，後來覺得這個可能在製作跟搬運方面都不是很容易，所以就放棄了。在創作上，我向來都是比較開放式。另外一點是，現場會有很多文字，我的出發點是兩千年以後的人看現在這個時刻，就好像他們面對的是兩千年後出土的關於這個時代的物品，而對於這些東西，後來的人又把它們錯認了，比如杯子，可能兩千年以後的人認為不是杯子，可能認為是別的用途。我最終想要告訴觀眾，我是在質疑我們所知道、所了解的文化系統或知識系統。本來我的出發點是這樣，可是真正這麼做之後又變得特別複雜，又怕別人可能無法清楚地弄明白。

問：文字這部分是如何呈現？是你寫的文字嗎？

岳：是一種解釋，就像我們在博物館看到的說明牌，解釋一個鼎過去是做什麼用的，我的意思是，兩千年之後的人看滅火器，可能說明牌上寫的不是滅火器，而是可以稱為任何一個東西，破壞它原有的意義，例如我寫成輪胎，寫明是幹嘛用的，但是觀眾一看就會覺得不對。

我一直想做這樣一種複雜的東西，所以就一直在想這個東西怎麼弄得清楚一點。

問：目前作品進行得如何？

岳：現在準備最基本的東西，例如雕塑、畫作、架子等這些東西，具體到我實在想不出更好的辦法來，可能只好臨時把那些東西堆上去就完了。（笑）

岳敏君工作室一隅，木頭平台上放置了2008年時期的雕塑作品。（左右頁圖）

■轉換線性思維

問：近兩年以來，你在創作風格上有了轉變，例如「尋找恐怖主義分子」、「迷宮」系列，能談談這些系列最初的想法嗎？

岳：我最初的想法還是從一個創作者個體的感受出發的，這種感受不是從一個知識的角度。我覺得一個藝術家按照一種邏輯線性的方式去創作的時候，有很多時候會蒙蔽了自己的眼睛，蒙蔽自己的眼睛等於視而不見很多其他的東西，只關注了某一點，這樣是不是對人類創造性的思維有一定的束縛和破壞？我老是想畫一些完全不一樣的東西，我不知道是哪來的一種衝動，我想的東西可能很多都是和我已經做過的東西完全不同，所以我就不理解這個線性思維。

從歷史和文化的角度來看，後來人類認識事物時變成了一個線性的東西，例如我們學歷史、化學、物理等各種史，所有的東西為什麼是線性的？他們為什麼確定這種知識是正確的，而其他的東西可能都不對？而且在最開始時，物理、化學、數學等學科是在一起的，為什麼最後分開了？愈來愈細、愈來愈複雜了？而且每一次的突破好像都是和原有的知識系統是對立的，或者是相反的。我們在構築學術和文化系統時是某一種權力在發揮作用，這種權力可能需要知識的單一性和線性，然後最主要的是也需要社會的穩定，所以產生這種線性單一的描述，如此一來，在改變線性方向時就可以獲得更多的權力，或者控制人們的思維，我覺得可能有這種因素在裡面。

現在人好像慢慢明白了一種東西，就是不追求某種標準，這都是在改變人在思考問題的這種線性邏輯關係。所以我就這樣想，創作時也會比較好玩，我是從這個角度去創作的，而不是考慮畫出來的迷宮到底對藝術有什麼特殊價值，我沒有去考慮這些東西，原來可能是按照那個邏輯的關係去思考，會想創造的東西到底有沒有意義或價值，或者在美術的系統裡會如何，我為了擺脫這個，就

不想這種和真正的藝術、美術的連繫，我把它想得更隨意，我就是畫成一個迷宮又怎麼樣？或者甚至是更簡單的畫面，我希望這麼做可以打開平常沒有注意到的東西，就是想這樣而已。

問：你在創作的過程中，你有想過這樣的創作會帶給觀眾什麼樣不同的衝擊嗎？

岳：我不能站在一個觀眾的角度來看自身的創作，那樣的話就等於不是很客觀地看，所以我不能想像他們怎麼去理解和看那些東西，我只能站在自己的一個角度去看。自身還是不能轉換到一個觀眾的角度。

問：為何會選擇迷宮圖形，你曾表示小時候很喜歡玩迷宮的遊戲，是基於這樣的原因嗎？

岳：對，小時候沒有什麼遊戲，我們都玩迷宮，還有那種扔骰子幾點走幾步的遊戲。我也是在想為什麼要給小孩設計這樣的玩具，或是這樣的東西是在什麼樣的文化狀態下為他們設計的，比如這種進進退退的遊戲方式，裡面或許暗含了人生的某些啟迪吧！從小就灌輸給小孩。迷宮也可能暗含了很多東西，小時候玩的迷宮通常都可以走出來，這可以看成是大人給孩子們建立出的一種自信，或者可說是在文化上給孩子們的自信。

問：在構圖創作前就思考著這些問題了？

岳：現在倒不用去想這個問題，這個和具體的一張畫沒有關係，可能是畫這一系列作品之後的關係，不是具體的單獨一張畫，所以我也懶得在每一張具體的畫裡面走來走去，路線通不通我也不知道。

問：這兩個系列都還在進行當中？

岳：對。

問：在這兩個系列裡面為什麼沒有看到你以往的笑臉形象？

岳：其實本來我也可以把它放進去。如果畫，表示是自身和社會對你的了解的關係；如果不畫，其實也是這樣的關係，因為他們會問你為什麼不畫，所以畫與不畫都已經存在這樣的東西了。其他人在看這個作品時，絕大部分人是看作品背後的那個人，或是那個文化，所以現在我知道，一張畫不僅僅是表面，還有後面那些亂七八糟的玩意。

■ 大笑的必要

問：你從創作至今也將近十五年以上了，尤其成功地塑造了那種很自我標示性的笑臉形象，你認為一個藝術家創造出屬於自我標示性的圖象，或者說一種虛擬的偶像形象，在創作中佔有多大的重要性？藝術家是否都應該要創造出這種屬於自我的形象呢？

岳：這跟時代的狀態有關係。比如說很早以前的藝術創作中這個問題顯得並不是那麼重要，為什麼現在一個符號化的東西顯得很重要了？我們的文化已經發展到了現在的狀態和水平，電影、動畫、電視裡都是在營造文化的形象，比如歌星、演員……，他們代表的是什麼？他們代表的肯定不是他們自己，絕對是一個很大的文化背景。而大眾為什麼在這個時期，需要這麼一個符號化、形象化的東西？這說明了在精神上有所需要。

這種符號化的形象代替了一些人類原始的東西，比如過去農業社會裡，他們崇拜宗教裡的形象，我去雲南到那些原生態的部落時，看到他們過去都信奉某一個形象如鳥或懷孕的人，以及佛教裡的各種形象，為什麼人在精神上需要這樣的東西？這可能也說明人在一生當中，精神上是孤獨

岳敏君與作品〈迷宮系列之尋找天堂系列──天生一個仙人洞〉　2007　裡面的人像皆為明星偶像的形象（右頁上圖）
岳敏君最新油畫創作〈迷宮系列之尋找藝術系列3〉，畫中的圍牆構成一句詩：絕岸頹峰之勢，臨危據槁之形。（右頁下圖）

的，在肉體上可能需要親情、愛情，但在精神上還是需要一個符號化、偶像化的東西支撐著他，引領著他思考未來，勇敢地面向未來。

問：當初你為何選擇描繪開口大笑的表情而不是其他的情緒表情？與你的個性有什麼樣的相關性嗎？

岳：這種情緒表情可能和當時的社會環境和狀態有關，我覺得那時候可能需要這樣的一個「英雄」，在形象上滿足我們缺失的那一部分，我們面對那個時刻、面對我們過去的文化，我們沒有一個偶像，老是覺得空蕩蕩的缺了什麼，一旦有了這麼一個面對那些東西的形象以後，心裡面就踏實了，所以還是一個心理的問題。

■ 換個方式的處理

問：除了標誌性的笑臉系列之外，你還創作過如「場景」系列、「處理」系列等作品，這些作品與波普式的笑臉作品不同，能談談這類作品的創作背景嗎？有沒有為了什麼目的而畫？

岳：其實在這些系列裡，最早畫的是「處理」系列，當時我想的是就藝術語言本身思考的問題，不管是做裝置、錄像……，都要有一個載體，有一個實物，繪畫裡的載體就是畫的東西，所畫的東西要體現一種風格、趣味。我觀察歷史上比較重要的藝術家在處理平面時，無非就是處理的方式和別人不一樣而已，同樣是畫風景，梵谷畫的筆觸稍微長點、扭曲點；中國畫也一樣，齊白石的國畫顯得比較愚鈍，我覺得只是他比別人哆唆了兩下，就成了自身的風格，加上自身

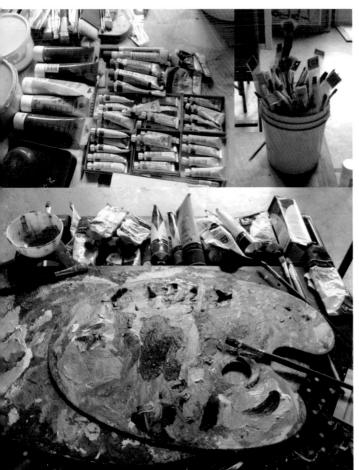

的格調和趣味，形成一名重要的藝術家。所以我覺得要是在處理手法上和別人不一樣，就能成為一位獨特的藝術家，我當時有了這樣的理念，就畫了一些處理的東西。

問：再談談「場景」系列。

岳：「場景」系列有點不一樣了，不是從繪畫語言的角度來考慮，而是從一個圖示來看。我們對於過去所非常熟悉的圖示如何再重新認識，如果藝術家把圖示改動以後，畫面就變成另外的東西了，而原本的圖示所表達的意義也就轉變了。為什麼人在認識事物或一幅畫的時候，有這樣的記憶和改動變化後尋找不同意義的能力呢？我在想，人創造了藝術，同時也可以按照自身的邏輯、各種文化、不同關係重新認識繪畫、認識這種圖示，又因為大部分的藝術家都是在這個圖示上改動東西、添加東西，還沒有把圖示裡的物件去掉的，所以我就採用這種比較方便的方法，把一個圖示裡重要的東西去掉形成一種改動和修正，

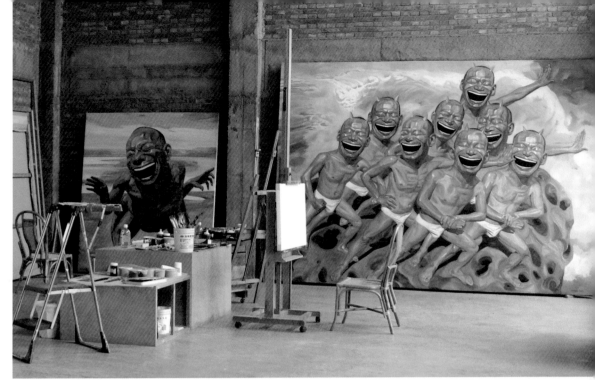

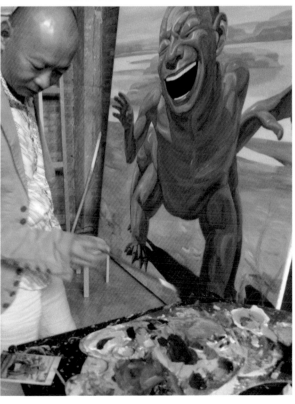

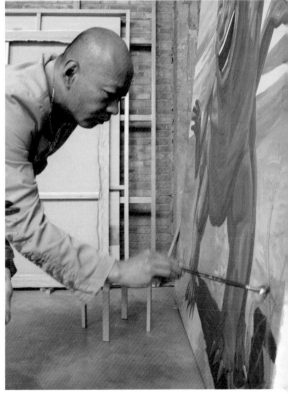

岳敏君創作時所使用的繪畫工具（左頁圖）

岳敏君工作室一隅（上圖）

準備提筆創作的岳敏君（左下圖）　拿著畫筆創作的岳敏君（右下圖）

如此一來就容易產生不同於其他人改動圖示的方式。觀眾會覺得缺失了什麼，或者對於不熟悉這個作品圖示的人來説，可能裡面根本就應該沒有人，對於較熟悉作品的人會認為藝術家是故意去掉的，會去想為什麼要去掉？會用各種各樣的方式來重新認識原本以為熟悉的作品畫面。

問：「名畫」系列也是基於這種想法嗎？

岳：「名畫」系列和「場景」系列差不多在同一時間進行，應該是在畫了「名畫」系列以後，才發現有這樣的意味在裡面，也就是説我把重要的東西去掉以後，這張畫似乎就變成有很可以談的東西，能把歷史、時間放進去討論，我覺得這也是對原作的重新再認識，或者讓觀眾更了解過去的作品所提供的一個引子吧！

問：這些系列的數量多嗎？

岳：「場景」系列有三、四十張，處理系列應該有三十張左右。比較少的是「迷宮」系列，到現在大概有二十張。

■ 從平面到立體

問：另一方面是關於雕塑，你從何時開始創作雕塑作品？

岳：雕塑是從1999年開始的。

問：當初怎會想利用雕塑這樣的形式？

岳：過去我很少有機會能夠參加各種展覽，當初都是由美協等機構控制的，參加展覽要送作品去審查，所以我一是沒有真正見過藝術空間，這是比較遺憾的地方；二是開始去圓明園創作笑的系列之後，作品也經常有機會去展覽，但我還是沒有機會出去看自己的畫掛在什麼地方，自己好像也不太感興趣，也會怕起雞皮疙瘩，怕作品掛得自己不滿意。

　　1999年去了威尼斯，看到了平面繪畫在一個空間裡的尷尬處境，別人的東西都很巨大，可能記不住作品如何，但是記住了作品的龐大性，從那時候我才開始考慮3D像雕塑、裝置等東西，以及它們控制一個空間的感覺和關係。之後再有機會出去時，我都比較關注空間的感受，慢慢地現在有一點感覺了。

問：目前看到的雕塑作品主要還是抽離出原本平面上開口大笑的形象，雕塑方面目前有什麼新的想法嗎？

岳：雕塑方面，我的計畫是一年或兩年做一組，一個主題或一個系列，因為做雕塑也是挺麻煩的。

問：你好像很怕麻煩啊？

岳：對，太麻煩的事我是不太做的。我覺得這樣容易掉到細節裡面，最後慢慢不知道最重要的東西是什麼，我怕這個。

問：雕塑還是笑臉的形象嗎？

岳：對，現在都還是。其他像「場景」系列、「處理」系列都不太適合雕塑這樣的感覺，「處理」系列可能還可以，但目前沒必要費這麼大勁去做這麼多，也許還能夠弄出其他我感興趣的東西，這對我來説更有意義些。「迷宮」系列我在考慮做一些類似裝置的東西，在畫了迷宮之後，也注意到其實很多人也用迷宮來創作，這是我以前不曾注意過的，不過我也不想弄一個真正像迷宮的東西，只是想透過這個概念，進入到一個大家感到陌生的感覺裡。

岳敏君　後花園　油彩畫布　400×280cm　2007（右頁上圖）
岳敏君工作室內的油畫作品〈大風大浪〉 2007（右頁下圖）

■拍賣牽扯市場與金錢

問：當你的作品一而再、再而三地在藝術拍賣會打破紀錄時，你有什麼樣的想法與感受？

岳：從那一刻之後，我開始比較注意思考有關藝術、金錢、貨幣之間的關係。在這樣的社會裡，一個藝術品可能僅僅提供一些關於思考和精神的作用，其實沒有實際用途，為什麼如今就變成了另一種比較貴的商品？我也在思考這個問題。

金錢到了現在這個人類社會已經變成了無所不在的東西，這個無所不在的東西正是我們過去在神話故事裡所強調的，比如《西遊記》裡的孫悟空，他是一個現實中幻想出來的人，或說是動物，而他能夠七十二變化身為任何的東西。我們現在的實際生活中，貨幣同樣也獲得了這樣的能力和權力，透過一種「交換」的抽象方式，確實可能可以轉化成任何事物，控制任何東西。這就像是我們人類社會發展至今所營造出的一個新的宗教，只是我們眼睛緊緊地盯著它表面的物質作用，內在精神的東西應該上升到更高的狀態和層次。

拍賣促使我想到了這些，原來我想的還是單純地靠賣畫維持生活，但後來發現不是這樣了，每個人、每個群體、每個國家在這個世界上都希望獲得更多的貨幣，為什麼要獲得更多的貨幣？其中就牽扯到權力、控制等，還有過去宗教所賦予你一切的事物，可能在這裡面都能夠獲得，這是挺可怕的一個新的、重要的事。

問：那麼這些新的想法會影響到你近一、兩年的創作嗎？例如創作的態度與思考？

岳：還沒有這麼快，但是我一直都在想的問題是，金錢在這個社會已經是一個最重要的東西，像一個新的宗教控制著人類，藝術在這樣的狀況下是什麼東西呢？藝術肯定也不是過去和世俗、宗教、意識型態等構成的一種簡單的關係，它不應該是貨幣的一個幫兇，也許是會形成貨幣或金錢的另一面，一種對立的東西，有這種可能。

問：當作品的價位已到達那樣的高價？影響到你現在與畫廊或藏家的關係嗎？

岳：具體到比如說怎麼合作、買賣作品肯定和過去不一樣了，過去因為太便宜，所以畫都沒了，但是我覺得現在這樣很好，因為沒有人買得起的時候，反而給藝術家更多的思考空間，因為誰也買不起，包括我自己，就有可能不必不斷地用畫畫的方式來肯定自己，可以用思考的方式來延伸自己的東西。

問：你如何看待自己目前獲得的成功？如何看待眾人給你的評價？

岳：這個社會認為的所謂的成功，我也希望它確實是有價值，但是有時候我也在看自己的作品，到底它們有沒有什麼意思？或者在社會上有什麼價值？但是這個東西有時是需要很長的時間才能夠確認。我為了能夠繼續創作，不太把自己看成一個成功的心態，如果把自己看成達到成功的話，我估計可能就容易樂極生悲了。另外一點就是，現在的創作環境挺好的，我也不太需要錦上添花、更上一層樓的那種東西，能夠繼續思考我覺得就夠了。

問：早期你們這代人都苦過一段日子，不知道你個人這邊有沒有比較強烈的轉折時刻，生活頓時進入到一種較為安逸舒適的狀態。

岳：應該是沒有一夜之間的，雖然說這種東西是有可能，但我也害怕這種東西，我怕自己就瘋了，像餓了很多天的人，一看到食物就吃撐死了。我因為明白有這種東西，所以採取比較放緩的態度，比如說這件事一年能弄成，我絕對會拖延兩、三年，這樣對於創作會好一些，所以我沒有一夜成名的感覺，都是慢慢悠悠地盡在掌握中。

問：做為一位在藝術拍賣與市場上的成功藝術家而言，你覺得中國當代藝術市場存在什麼樣的危機？對藝術家是否會造成什麼樣的好的或是不好的影響？

岳：我覺得保持好的心態就是不要太在乎這個市場，應該比較在乎創作的延續性，這個延續性包括

岳敏君　迎客松　油彩畫布　300×237cm　2007

生存、市場好壞的強烈變化，保持一個好的心態對藝術家來說才是一種長期的東西，畢竟過某一種生活狀態不是藝術家所能夠追求的，我覺得生活差不多就行了，不需要太過份。

■在乎生活中的思考

問：你目前的生活步調大致為何？

岳：生活步調就是每天來工作室創作，從上午十點鐘一直到下午四、五點鐘，常常星期六、星期天也都會過來，我還是比較喜歡這種自由創作的感覺，有時候可能出去辦點事，四、五天又沒了，而且我也不知道一年給自己這樣放假幾天，可能時間也不短。

問：現在總是聽到很多中國藝術家從國外剛展覽回來或是又要去國外辦展覽。

岳：我覺得對於年輕藝術家來說，比如五年前可能沒有什麼機會，現在突然每年出國展覽好幾次，對於他們來說真的是一個比較不同的、興奮的、翻天覆地的感覺，確實是這樣。但我覺得還是應該悠著點，別把自己給累壞了，要是未來的五年、十年身體不好了，也就沒法創作了。

問：你對目前全球化政治情勢的轉變感興趣嗎？據我所知，你前幾天也發表聲明支持王廣義和盧昊退出6月在巴黎的展覽。這件事情能稍微地再談一下嗎？

岳：關於這個問題，我也沒上網看，不知道具體到底演變得怎麼樣了，聽說謾罵的比較多。我覺得從民主的角度來看，每一個人都有自己的言論態度，這些都是正常的現象，比較不太好的就是他們可能不該用罵人的那些詞來說這些事。

岳敏君　石像生　不銹鋼雕刻　350×177×206cm　2007（上圖）
岳敏君　迷宮──尋找藝術　壓克力畫布　200×400cm　2007（右頁上圖）
岳敏君　游泳池　油彩畫布　200×400cm　2007（右頁下圖）

問：顯得有點非理性地、誇大地看待這樣一件事。

岳：這可能因為我們不太懂民主，因為不太懂，大多用謾罵的方式，以前在表達自己的意願和感覺不是那麼舒暢和有渠道，現在突然有了那麼一個小渠道以後，大家就不知道怎麼運用，就會變成有點不顧自己的姿態。我們和不同的人討論一件事情時，怎麼表現自己的立場、使用什麼樣的語言和方式等，我覺得還要學很長時間。

問：為何會有想站出來支持他們的衝動？

岳：每個人都有表達自己思想的權利，藝術家是用一種感情為出發，比較不會深思熟慮地、理性地分析前因後果，我就是從感情、感性的角度出發，針對當時發生的那件事，覺得做為一個中國人應該有所表態，就是這樣。

問：藝術史上有無你最喜歡的藝術家？

岳：我都喜歡，沒有具體特別喜歡哪一位。

問：那有沒有特別對哪種流派感興趣？

岳：也沒有。凡是我了解的，我覺得他們都是在某一個區域或某一個點上做得比較有意思的藝術家，都很好，都應該受到尊重。

問：對於自己的未來有什麼樣的期許與警惕？

岳：我就是怕我不再思考問題，不管思考的方式是對還是錯、深或淺，保持一個思考的狀態是我最期盼的。

問：什麼情況有可能會讓你失去這種思考的狀態？

岳：例如生病，或是突然對某些事物不理解了，這都有可能。這個時代轉換太快了，中國就是還不知道怎麼回事，突然後面的景物就變了，變化的速度非常快。

問：現在網路或媒體已經非常氾濫了，這些東西你平常接觸的多嗎？

岳：網路比較少，媒體主要還是書、雜誌多一些。我覺得電腦螢幕特別刺眼，一下子眼睛就花了，不知道現在的年輕人怎麼堅持的。

問：你現在還是有時間能閱讀書籍嗎？大部分都看哪一類的書？

岳：有，有時間，只是看的書愈來愈複雜了，愈來愈不知道書裡講的是什麼。幾乎什麼都看，哪件事搞不懂就會去找書來看，比如說藝術市場的問題，我不是看指數那種具體的經濟，而是想看一些探討世界運作、貨幣流通的東西，透過這個明白和了解藝術市場是什麼東西。

（撰文、攝影：李鳳鳴）

岳敏君在北京宋莊的藝術工作室庭院，樹下堆置他的雕塑，春天顯出盎然綠意。（左頁圖）
岳敏君的宋莊工作室庭院一景，前方是他的雕塑作品。（上圖）

關於天書，關於文本、觀念與藝術

徐冰

不斷改變創作媒材與主題，似乎與學院派強調的「鑽研」相悖離；但就前衛藝術而言，從「藝術最大價值在於將人類思想框架外的東西具體化」的論點來看，這無疑是探索藝術潛在可能性的最佳做法之一。實現這樣的嘗試，並且達到一定的高度，即使有質疑聲傳出，藝術價值仍不容抹滅。徐冰的創作，正是如此。

在徐冰所寫的一篇！〈雅各‧德里達先生〉的文章中，他提到了自己曾經與這位哲學大師短暫相處與對話的過程，以及令兩人得以同聚一堂的緣由。「我發現許多中外學者、藝評家、學生論文都愛用德里達的理論來分析我的藝術，特別是〈天書〉那件作品，我把漢字拆解後組合成了一種誰都讀不懂的偽漢字。在文化人言必稱德里達的年代，套用『解構』理論來『解構』〈天書〉太合適了。既時髦又深刻」，徐冰表示。

事實上，除了解構，〈天書〉在某種意義上，也算是與德里達的哲學有所呼應。德里達提出的論述深奧難懂，但它所體現的閱讀樂趣在於，無論你讀懂了，或是讀了卻不懂，都能激發你進行一場哲學的思考。〈天書〉也是。讀跟懂，本質即不同。

2000年的秋天，徐冰與雅各‧德里達在一場名為「書的結束」（Book Ends）的展覽及研討活動中會面了，兩人有了簡短的交談。對於大師的演講，徐冰描述：「是用大量艱深的詞句，一口法語腔很重的英語，有時講著講著真

徐冰　地書　2003（上圖）
2008年徐冰於北京工作室（右頁圖，張濤　攝）

54

的一段法語就出來了，不管下面的人是否聽得懂，他總是語氣堅定地往下講」，不過，「聽他講演，我感受最深的就是自己的聽力怎麼這麼差」。這結語，有意思。

〈天書〉出現後的二十年間，這件作品持續地被提出來討論，在2007年年底北京尤倫斯藝術中心舉辦的「85新潮回顧展」，觀眾得以再見當年展出的〈天書〉；2009年，於北京今日美術館舉辦的「版畫大展」中，包括當初徐冰創作〈天書〉的刻刀及後續相關的資料，也有了相對完整的展示。透過對徐冰早期版畫創作與學習歷程，進行線索式的剖析，成為理解〈天書〉的途徑之一。在展覽落幕後，徐冰也將透過書籍提供更多的線索。

「透過我的文章，或許更容易理解我的創作歷程與想法」，徐冰如此表示。的確。那些陳述往事與理念的文字，直接或間接地解答了藝術家創作歷程的某些因果、偶發與機緣。

■下鄉生活的版畫初體驗

「我本不想學版畫，可事實上，我從一開始就受到最純正的『社會主義版畫』的薰陶」，徐冰說。

「從小，父親對我管教嚴厲地像一塊木刻板，少有褒獎之處。唯一讓他滿意的：就是我愛畫畫，有可能圓他想當畫家的夢。」徐冰的父親，原為上海美專的學生，後因政治活動而中斷學業，未能如願地成為專業藝術家。而徐冰自幼即經常幫父親整理報刊上的美術版面，並有機會翻閱父親的藏書，這些書上多會搭配美術作品呈現，最常見的就是版畫。徐冰說道：「因為版畫簡潔的效果，最能與鉛字匹配，並適於那時的印刷條件，中國新興版畫早年的功用性，使它一開始就準確地找到了自己的定位。由於藝術與社會變革之間合適的關係，導致了一種新的、有效的藝術樣式的出現。」

在高中畢業到進入中央美院版畫系就讀之前，徐冰與同學依當時政策，下鄉「插隊」去了，而這段時期對於他的藝術更是有著特別意義。「收糧溝——這個古樸的、有泥土味的、浸透民間智慧與詼諧的地方，這個適合我生理節奏的生活之地。」徐冰陳述著，在這個偏僻卻古風遺存的農村，他第一次看到把「黃金萬兩」、「招財進寶」寫成一個字的形式，又幫村民代筆，執行「鬼畫符」，並且常被選為布置洞房的「全人」（父母健在，上有兄姊，下有弟妹）。「我在收糧溝接觸到這些被歸為『民俗學』的東西，有一股鬼氣，附著在我身上，影響著日後的創作」，徐冰如此註解。

在這篇描述他70年代生活的〈愚昧作為一種養料〉中，徐冰提到了自己當初的創作。「村裡上

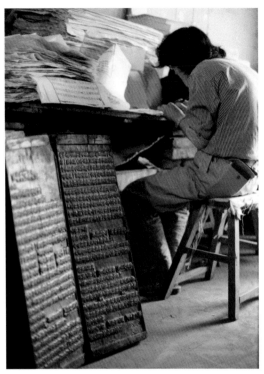

工集合處，有一塊泥抹的小黑板，黑色褪得差不多沒了，我原先以為是山牆上補的塊牆皮呢。有一天我心血來潮，用墨刷了一遍，隨便找了篇東西抄上去，重點是顯示我的美工才能。」後來，黑板報發展成了一本叫《浪漫山花》的油印刊物。

　　「這本刊物是我們發動當地農民和知青搞文藝創作的結晶。我的角色還是美工，兼刻蠟紙，文字內容沒我的事，同學中筆桿子多得很。我的全部興趣就在於『字體』……。」「我當時就有個野心，有朝一日，編一本《中國美術字大全》。」而《浪漫山花》也被視為徐冰早期的作品，成為分析徐冰版畫創作的一個起始點。

■作為藝術新潮的旁觀者

　　《浪漫山花》的發行，讓徐冰受到縣文化館關注，並且被調去執行工農兵美術創作。當時，徐冰提出了一幅畫作，畫的是北京幾個紅衛兵去西藏的場景，後來刊登於《北京日報》上，成為他第一次發表的作品。「正是由於這幅畫，上美院的一波三折開始了。為準備當年的全國美展，這幅畫成了需要提高的重點。那時提倡專業與業餘創作相結合，我被調到中國美術館與專業作者一起改畫。有一天在上廁所的路上，聽人說到『美院招生』四個字，我一下子膽子變得大起來，走上前對那人說：『我能上美院嗎？我是知青，我在這裡改畫。』意思是我已經畫得不錯了。此人是美院的吳小昌老師，他和我聊了幾句，說：『徐冰，你還年輕，先好好在農村勞動』。」

　　幾經波折後，徐冰終於實現小時候的夢想，進入中央美院就讀。那年，是1977年。入學後，填寫志願書時，徐冰說自己堅決要求學油畫，不學版畫和國畫，理由是：國畫不國際，版畫大眾不喜

徐冰　你貴姓　1998（左頁左圖）　徐冰在插隊（下鄉）期間回到美院（左頁右圖）
創作中的徐冰（左圖）　1974年《浪漫山花》的油印刊物（右上圖）　篆刻〈天書〉假漢字的工具。（右下圖，許玉鈴 攝）

歡。「其實院裡早就定了，我被分到版畫系。」、「事實上，中國版畫在藝術領域裡是很強的。那時幾位老先生還在世，李樺教我們木刻技法，上課時他常坐在我對面，我刻一刀他點一下頭，這種感覺現在想起來也是一種幸福。好像有氣場，把兩代人的節奏給接上了。」

雖然如願地進入中央美院，但徐冰談起這段歷程，總覺得不明白，「自己當時怎麼就那麼不開竅。別人在天安門廣場抄詩、宣講，我卻在人堆裡畫速寫，我以為這是藝術家應該做的事。」「現在想來，不可思議的是，我那時只是一個行為上關注新事件的人；從北大三角地、西單民主牆、北海公園的『星星美展』和文化宮的『四月影會』，到高行健的人藝小劇場，我都親歷過，但只是一個觀看者。」這段歷程，在徐冰看來，有著相對於「覺悟」的「愚昧」，兩者在當時都有其積極性。愚昧，也可以提煉出養分。

■豐富創作的養分來源

在學生時代，徐冰認為讓自己最有感覺的藝術家就是法國的米勒和中國的古元。理由是，都和農民有關。「看他們的畫，就像對某種土特產上了癮一樣。」他如此形容。其中，古元對徐冰的影響，更是足以作為他思維網絡的一個座標。

小學時，徐冰寫了一篇〈我愛古元的畫〉，他表示當時吸引他的，正是古元作品中的大圓刀，一刀一刀刻得很利索。進入美院後，讓徐冰有更多機會親近古元的藝術。1982年從美院畢業時，徐

冰面臨出國與留校的抉擇，而古元給他的建議是：你的路子適合在國內發展。「這話對我像是得到了一次藝術上的認可，從而滿懷信心地繼續著我要去做的事情。任何事只要你一個勁地鑽下去，都能悟到一些或昇華成另一種東西，我很慶幸在那個節骨眼上，這個建議導致的後來的結果」，徐冰在〈懂得古元〉一文中，描述此段歷史時如此寫道。

而古元的木刻帶給徐冰的啟發，是他所代表的一代藝術家在中國幾千年舊藝術之上的革命意義。因為以古元為代表的解放區的藝術，是來自於社會參與的實踐，而不是知識圈內的技法改良。「古元的木刻是沒法學的，因為它是沒有技法的，是『感覺的』。這是我刻了幾百張木刻之後才體會到的。看他木刻中不過兩寸大小的人物，就像讀魯迅精闢的文字，得到的是一種真正的關於中國人的資訊」，徐冰如此陳述。

徐冰　木、林、森計畫4　2008（上圖）
徐冰推動多年的「木，林，森」計畫，是與肯亞的小學合作，以網路傳輸教科書教導孩子作畫，這些畫作後續會被放到網路上展示及銷售，這些所得將肯亞在進行植樹，2美元就可以在肯亞植十棵樹。（下圖）
徐冰　菸草計畫　2000-04（右頁上圖）　徐冰　新英文書法教室　1996（右頁下圖）

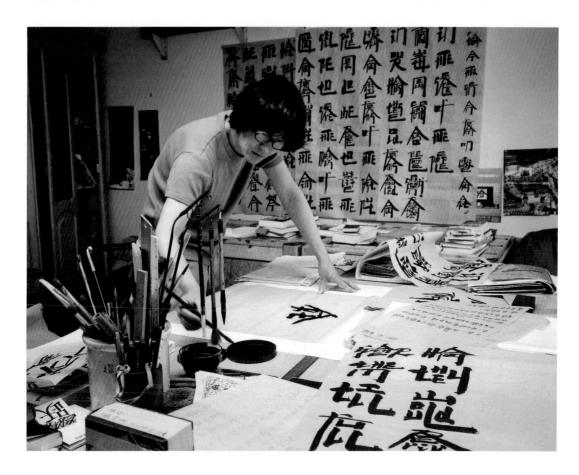

　　而他對於「複數性」概念的關注，則來自於安迪・沃荷重複形式的、絲網畫的創作啟發。「複數性」讓徐冰「實用主義」地應用於「轉換期」的創作中，完成了對「印痕」試驗的「卵石」系列和對「複數」試驗的「五個複數」系列。

■〈天書〉立下藝術里程碑

　　1987年，徐冰完成了幾千個「假漢字」的篆刻，提出了〈天書〉，次年於中國美術館公開展示。「我在展廳裡製造了一個『文字的空間』，人們被源源不斷的錯誤文字所包圍，必須接受這個事實。一種倒錯感，讓人們疑慮：是什麼地方不對勁，也許是自己出了問題。」徐冰回憶當時的展出情況。這件作品，受到兩種截然相對的評價：傳統的人批判它太前衛，新潮藝術家認為它太傳統、太學院。

　　不久後，美國威斯康辛大學邀請徐冰前往美國發展。在動身前，徐冰決定實現長久以來的一個想法，就是「拓印一個巨大自然物」。「我那時有個理念：任何有高低起伏的東西，都可以轉印到二維平面上，成為版畫。我做了多方準備後，5月，我和一些朋友、學生、當地農民，在金山嶺長城上幹了一個月，拓印了一個烽火台的三面和一段城牆，這就是後來的〈鬼打牆〉。有人説：這是一幅世界上最大的版畫。那時年輕，野心大、做東西就大」，徐冰表示。

徐冰於布魯克林工作室中創作的場景（上圖，Russel Panczeko 攝）
徐冰　鬼打牆　1987（右頁圖）

1990年7月，徐冰帶著〈天書〉、〈鬼打牆〉的資料和兩卷「五個複數」系列，以榮譽藝術家的身分移居美國。而這三件作品，後續又以「徐冰的三件裝置」為名，成為他在美國的第一個個展。2007年，徐冰推出了與〈天書〉相對應的〈地書〉，於紐約現代美術館（MoMA）館展出。這本像是現代象形文字的〈地書〉，靈感來自於生活場景中常見的標識，傳達的是一種跨越語言侷限的圖像閱讀。

2008年，徐冰在美國旅居十八年後，重返北京，並接下中央美院副院長一職。回到中國後，徐冰的創作似乎進入另一個歷程，他提出了在肯亞植樹的「木，林，森」計畫；之後，在香港地產集團委託下，以建築廢料製作了兩件大型裝置〈鳳凰〉。在2009年11月，徐冰在深圳何香凝美術館舉辦了「木，林，森」展覽，受到相當的關注。本刊此次特別邀訪徐冰，透過他親自講述自己的新展計畫與多年的創作歷程。

問：先談談你在何香凝美術館展出的狀況。這個原本針對肯亞提出的計畫，搬到中國後有何不同？

徐：中國有中國特殊的資源和特殊的社會結構，和肯亞顯然不同；比如說，中國孩子的資源特別多，一個孩子跟著兩個大人，他的社會影響面與牽動層面就很大。再者，中國一直有群眾運動的習慣，或者說自上而下的教育系統及推廣渠道，中國對於教育及孩子的關注，也是中國特殊的資源。

但是中國環保基金會的系統，有時還不如想像那麼方便。即使是非常好的項目，要讓它付出一點啟動經費，其實還是挺難的。這些商業機構對於商業及產品的推廣力道是比較夠，但我並不希望有太多這種因素，不希望將這些孩子帶入跟本身目的有比較大出入的活動。所以我希望將美術館給我的經費，用於這項計畫的啟動，它既是對於環保的關注，也是我藝術創作的一部分。

■ 催動創作思維的引子

問：你在《70年代》一書中，提到自己的70年代生活，並以「愚昧作為一種養料」作為提示與總結，在你的描述中，似乎對於自己親歷那段思想解放的年代，卻不是作為「參與者」而是作為「觀看者」感到惋惜？但從另一個角度來看，你也不否認這段「愚昧」為你的藝術提供了養分？

徐：我覺得真正參與有參與的價值，觀看有觀看的價值。這些活動的參與者，其實只有少部分，還有一部分的人是客觀地觀看。透過觀看所獲取的，和在你思維中留下的，會隨著時間發酵。總而言之，任何養料都是有用的。

問：你是中央美院於文革後恢復高考的第一屆學生，可否談談你當初就讀版畫系時的情景。

徐：我們這屆比較奇怪，本質上是工農兵學員，雖然我們是在1977年入學，是大學恢復招考後入學的；但招生時是在1976年，是大學恢復招考前招生的。

2009年今日美術館「版畫大展」展出徐冰的作品與文獻（上圖，許玉鈴 攝）
徐冰　天書　1987-91（右頁上圖）　徐冰　「五個複數」系列　1987（右頁下圖）

我對版畫其實一直都有興趣，但我當時不想學版畫的理由是，我覺得中國的老百姓不大喜歡。因為那會兒藝術的教育就是為人民服務，版畫雖然自己喜歡，但老百姓不喜歡，覺得學這作用也不大。進入版畫系後，就一直專注學習。事實上，如果再讓我選擇，我可能選擇國畫或是版畫。

問：你反倒不像當初是想學油畫？

徐：學油畫也是可以。其實本質上都一樣，當你真正進入一個學科領域，真正理解，你就會懂得創作的方法。藝術本質的東西都是一樣的，只是材料不一樣，獲取藝術本質的渠道也不一樣。有些渠道適合你，有些可能不適合你。

問：你常説：「有問題就有藝術」，那麼你的藝術是從生活中提出問題，或是針對問題抽絲剝繭地探究？或者是在問題之間遊移，以創作進行一種思辨，好比你一個字一個字地刻出〈天書〉，並且選擇了你認為最能體現這種「文字」的細明體，但是它「引導你閱讀的同時，又在拒絕你的進入」。

徐：這些問題是作為一種「引子」，或是一種因素，來刺激你的思維，刺激藝術的發生。這是藝術發生的唯一理由。

我製作〈天書〉時，就是一個想法出現了。我在想一件別的事情時，卻想到要做一本誰都讀不懂的書。有幾點是一開始就非常明確；一，這本書不具備作為書的本質，所有內容是被抽空的，但它非常像書。二，這本書的完成途徑，必須是一個「真正的書」的過程。三，這本書的每一個細節、每道工序必須精準、嚴格、一絲不苟。製作，必須是手工刻製、印刷的；字體，我考慮用宋體。

　　宋體也叫「官體」，通常用於重要文件和嚴肅的事情，是最沒有個人情緒指向的、最正派的字體。台灣管宋體叫「明體」，也許更準確。稱「宋」是因為從宋代就開始了；叫「明」是說到明代才完善。

　　我決定先造四千多個假字，因為出現在日常讀物上的字是四千左右。我要求這些字最大限度地像漢字而不是漢字，這就必須在內在規律上符合漢字的構字規律。為了讓這些字在筆劃疏密，出現頻率上更像一頁真的文字，我依照《康熙字典》筆劃從少到多的序列關係，平行對位地編造我的字。刻了兩千多個字時，我開始試印。當時中國美術館給我一個展覽檔期。我也想借此驗證一下自己的想法和行為。

但第一次試印結果慘不忍睹，像一塊不乾淨的舊地板。後來，我找來一塊厚玻璃，把字模頭朝下排在上面，再蓋上一片加熱的膠泥，用滾筒壓，膠泥填充在高低不齊的縫隙中。膠泥冷卻後會變硬，再把板子整體翻過來，就可以上墨了。這方法是成功的，卻是麻煩的。

作品完成了，「徐冰版畫藝術展」也順利開幕。其實這件作品最初的名字叫〈析世鑒──世紀末卷〉，那時對「深刻」問題想得特多，才用了這麼個彆扭的名字。這作品本身倒有中國文化的堅定感，題目卻受西方方式和當時文化圈風氣的嚴重影響。後來人們都管它叫〈天書〉，我覺得可以採用。

問：在〈天書〉創作二十年後，依然被不斷提起，並且讓你在中外皆獲得極高的評價，這理所當然是藝術創作的至高成就，但它也成為一個難以超越的標竿。你覺得這對於你創作上的影響？

徐：也沒有什麼壓力或幫助。其實這麼多年來，在〈天書〉之前、之後，我總是不斷地在改變，因為我是不從藝術風格來考慮問題的。

問：你後續提出的〈地書〉是對〈天書〉的呼應嗎？

徐：也不是有意的呼應。但是最後〈地書〉做出來，與〈天書〉形成一種很有意思的關係。二十年前我做的一本〈天書〉，大家都看不懂，但〈地書〉卻是誰都能看懂。這兩本書其實也有共同之處，就是它對誰都是平等，沒有文化、知識水準高低的限定。

問：〈地書〉以及〈天書〉的延續，近期都加入了多媒體媒材與高科技的應用，這是否意味著你期望將這套「文字」建立成完整的系統？是為了開啟人類閱讀的另一種可能？

徐：我覺得這套軟體有意思的地方，在於它可以達到不同語言的交流，像一個中間站；你打英文進去，它會轉換成標示，打同樣意思的中文進去，也會轉換成同樣的標示語言。標示是誰都可以讀懂的。

■藝術與社會現實之間

問：你在「新潮美術的意義與侷限」一文中，將中國美術概分為四個時期；80年代初是第一階段，試驗藝術是此階段重點；80後到1989是第二階段，藝術家對精神層面和終極的追問，是這時期新潮美術的真實目的；1989至1993年這段時間基本是空白狀態。1993後新潮美術又活躍起來，到2000年是第三階段，基本是「為西方策展人的階段」。2000年後，是第四階段，新潮美術轉向從中國現實中獲取資源，尋找中國性，但這種「中國性」很快被市場所利用。你認為現況呢？還停留在第四階段，或者已經跨入另一個新的階段？

徐：還沒有這麼快。這還是一個市場為主導的時期。

問：在同一篇文章中，你提到：「中國新潮美術的另一個危險是：過早地被國際藝術界給寵壞了。」為什麼這麼說？

徐：這個侷限性是由「過多的容易」造成的。中國藝術家前所未有地成為「容易成功」的群體，在短時間內，對照化地受到國際關注。至少在一部分藝術家身上是這樣。但很多藝術家其實可以走得更遠。因為中國藝術家以往沒有這種市場經驗，也沒有西方藝術那種規範系統的經驗，所以有些藝術家的發展可能因此被扼殺。

再者，國際對於中國藝術家的關注，給中國藝術家造成比較大的誤解，這種誤解就是藝術家以

徐冰　平靜的湖面　2004（右頁左上圖）
徐冰　猴子撈月　2001（右頁右上圖）
徐冰　鳥飛了　2002（右頁下圖）

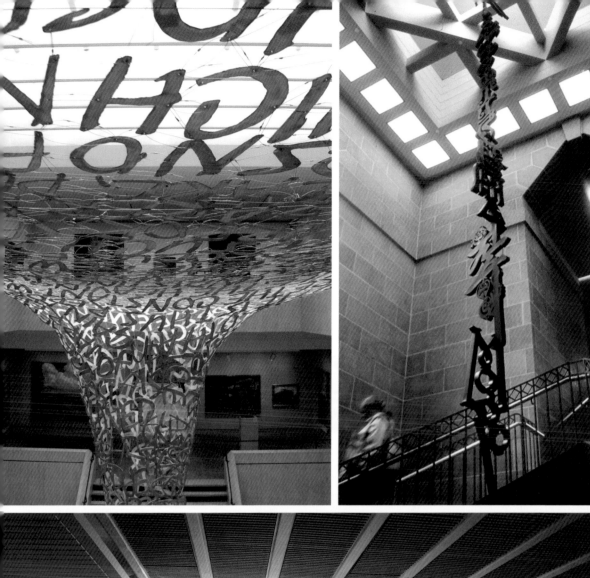
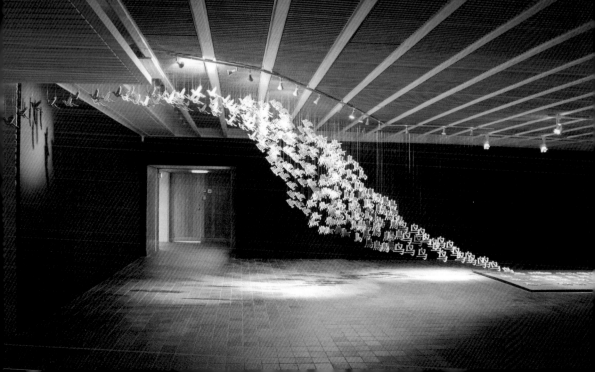

為自己非常天才，好像沒怎麼費勁就成為備受國際關注的藝術家；但這就得看，國際上的關注是在於藝術本身，或是對於中國的狀態，是對中國當代所反映的意識型態訊息。比如說中國社會的景觀、奇觀，因為在中國有意思的景觀太多了。另一個，西方人想要在中國藝術家的作品中，找到可以和他們所理解的中國對應上的東西。這未必是藝術本身的力量在吸引別人，未必是藝術語言上提供了超越觀者思考範圍的東西。

問：你現在也身兼教育工作者，你認為這種現象對於藝術教育帶來什麼樣的影響？

徐：這影響也是兩方面的。學院需要和社會現實發生更多的連繫，才能讓學生有更多的活力。其實很多東西都是看你怎麼樣來使用。

　　談起藝術教育，我認為中國當代藝術教育的利弊是交織在一起的。比如說，我們的藝術教育與傳統沒有明顯的斷裂，這是長處。留住了傳統，但傳統與新型社會型態需求的關係，並沒有解決。學生的學習有相對較明確的標準和根據，但這套成熟的體系，只偏重技能的傳授。學生畢業時，能夠掌握藝術技能，這是必須的，也是我們的長項。但以我個人的經驗和遍布在世界各地畢業生的表現，我感到我們最大的問題是：學生直到畢業，也沒有把藝術的道理，藝術是怎麼回事搞清楚。具體說就是：身為一個藝術家，在世界上是幹什麼的，他與社會、文化之間的關係是什麼。

相對來看，西方藝術教育的最大問題在於：偏頗地強調創造性。藝術創作，創造性思維的培養，無疑是重要的。但問題是把創造性思維的獲得，引入到一種簡單的模式中（量化中）。而不是對創造性產生機制，從根本上進行探索。

問：你在2007年回到中國，接任中央美院副院長後，對於藝術的關注有何改變？

徐：沒有直接的影響。我覺得在思維上倒是有幫助。因為你真想對於中國社會有什麼了解，必須真正參與到裡面，才能知道什麼東西、什麼因素推動這些在運轉。因為中國現在很多文化因素，都交織在一起，一部分真正起了作用，但究竟起了什麼樣的作用？其實是很有意思的課題。這是我比較有收穫的地方。至於它對於創作的影響，可能不是那麼直接的，有可能二十年以後，這種參與所體會到的東西會在我作品中發揮；就像我三十年以前「插隊」所獲取的很多經歷和營養，現在就開始產生作用了。

（撰文：許玉鈴　圖版提供：徐冰）

徐冰裝置〈紫氣東來〉的情形（上圖）　徐冰　大輪子　1986（下圖）
裝置於中國駐美大使館的〈紫氣東來〉（右頁圖）

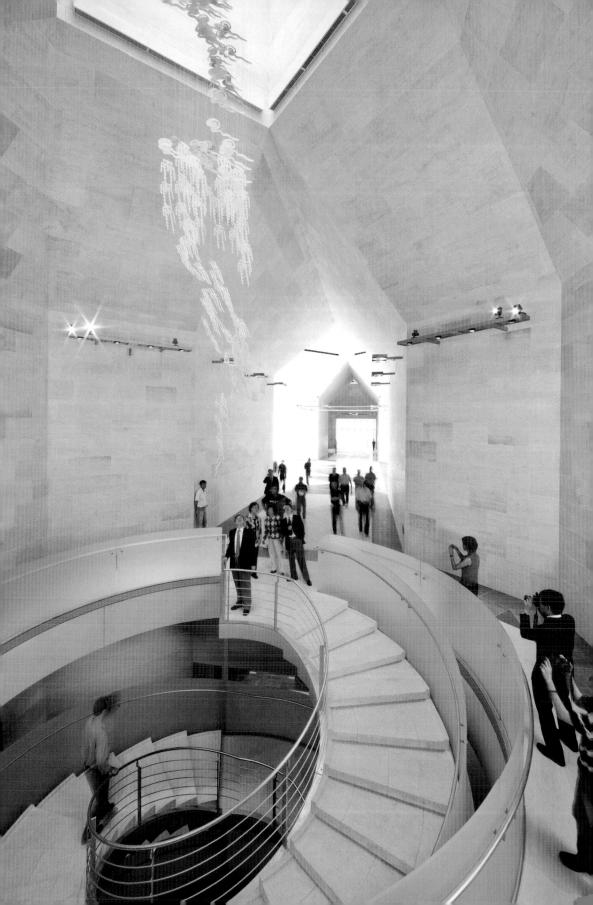

現代藝術的無限可能，就在於芸芸大眾都可以感到很好玩
蔡國強

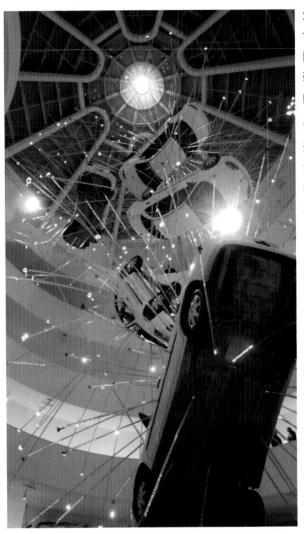

2008年2月22日至3月28日，蔡國強在紐約古根漢美術館舉辦「蔡國強：我想要相信」回顧展，成為第一位在該館推出個展的華人藝術家。在古根漢美術館的展廳裡，蔡國強的作品密切結合了螺旋狀動線的建築空間，呈現出特殊的視覺力量。

這次展覽的作品包括四大類項，也是蔡國強最具代表性的作品形式——火藥草圖、特定場域（site-specific）的爆破、大型裝置，以及社會計畫，是其1980年代至當時的創作總體展現。策展人紐約古根漢美術館館長湯瑪士‧克倫斯（Thomas Krens）精選其代表作，完整呈現蔡國強二十餘年來寓觀念於創作的脈絡。

踏入古根漢美術館，觀者彷彿置身於一座已搭好背景的劇場舞台，或是拍片現場的電影場景。蔡國強的回顧展「我想要相信」讓古根漢美術館變成一座充滿爆發性能量及具有視覺震撼性效果的舞台，隨著建築師萊特（Frank Lloyd Wright）的經典螺旋形設計，一層一層往螺旋形坡道向上穿梭，像是從一個場景轉換到另一個場景，每個穿梭在迴旋性空間中的觀者，都像是與作品及空間

蔡國強　不合時宜：舞台一　裝置（上圖）
蔡國強提及此次回顧展主題名稱「我想要相信」，源自於此張貼在蔡國強工作室的飛碟海報「I WANT TO BELIEVE」。（右頁圖）

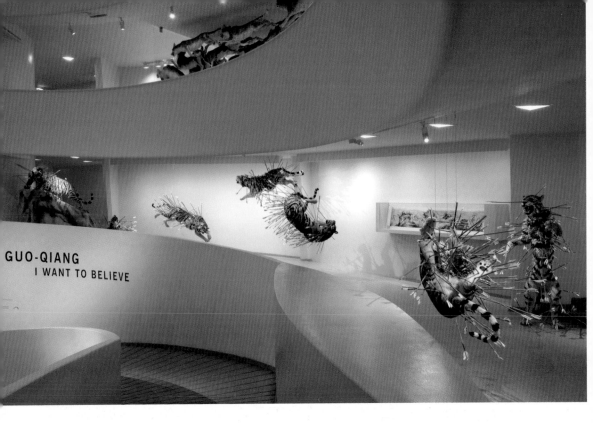

產生關聯的演員。古根漢美術館的建築空間及視覺效果，引發蔡國強對於展場設計的構想，「螺旋就像是一個長捲的表現形式，不同層的描述，有其上下文的關係」，這是藝術家「因地制宜」，與建築空間結合所呈現其作品的方式，此外藝術家也提到自己的人生就像是一個畫架，作品也就是畫架，觀者走進畫架也成為畫架的一部分，走進藝術家的生命狀態，「我想要相信」是源自於藝術家自童年開始即對宇宙的好奇，對世界、政治、社會的懷疑及思考，既保有一段讓觀者思考的距離，也是一個引領觀者了解其藝術創作全貌及生命特質的一個窗口。

■去不了宇宙的感傷

問：什麼是你的藝術信念？此次回顧展主題為「我想要相信」，在創作的世界裡你相信什麼？

蔡：「我想要相信」這句話其實是一個窗口，從這窗口可以看到我的藝術全貌，以及做為一個藝術家的態度，或者是一種生命的精神特質，比如說從童年開始，即對宇宙、對於文化背後看不見的世界的一種好奇、追求及探索，另外還包括我的藝術及人生在成長過程中，對政治、社會的懷疑及思考。「我想要相信」其實是包含兩樣，並不是具體在說哪件作品，藉著這個窗口給觀者一個機會去了解。

問：你剛才提道童年經驗。對於你看不到的或是想像的東西，是否有什麼樣的特殊經驗？

蔡：這講起來就有點傷感，因為我從小就很瘦，身體不是很強壯，一直會感到自己去不了宇宙，無法成為像領航員那樣子的人，挺傷感的，覺得自己一輩子都不會離開這個地球。慢慢長大以後，做

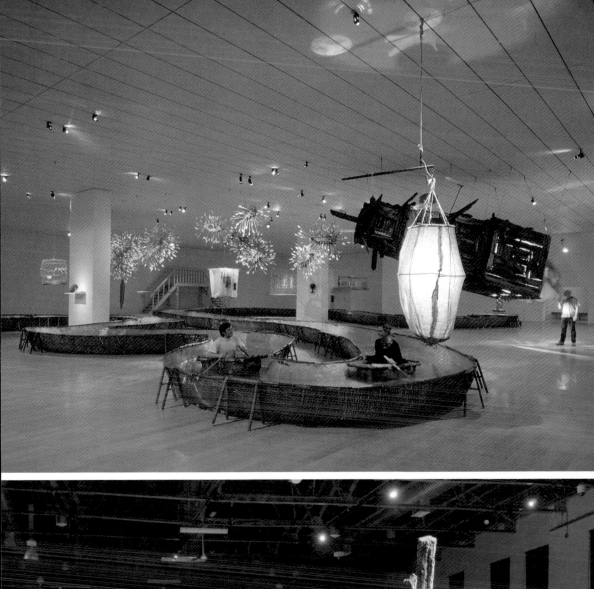

藝術使我找到了一個時空隧道，使我在宇宙的廣闊裡面有一種來往，這是挺好的。我是福建泉州人，福建的宗教比較豐富多元，民間信仰從媽祖、道教、佛教等，都保存下來，中國整體上是個社會主義國家，北京、上海寺廟燒香拜拜都管得很嚴，但是在我的家鄉，儘管不能公開拜拜，但是還在寺廟外面插個香，或是天還未亮就去燒香拜拜。要抓還是能抓，但因為天高皇帝遠，大家也睜一隻眼閉一隻眼，福建一直保留這種民間特色，這種主流文化的邊緣其實對於成長很好。

■ 一層層就是一張張打開的畫架

問：是否可以談談這次在紐約的回顧展從展覽的概念到作品的決定，以及古根漢美術館給你提出的發想？

蔡：關於展覽方向，這次很清楚我不做新作品，大家都知道我做新作品很花時間也很花金錢，把我們的團隊都搞得很累，回顧展的意義是一個學術的討論，主要是透過這麼多藝術找到後面的意義和時代發生的變化。這些應該讓美術館多做一點工作，剛好我自己也忙奧運的事情，這也是一個客觀上的事實，但不等於說那些展出的作品就是離開它的文本，硬是死命塞在這裡，而是因為作品本身太多了，本來館長湯瑪士‧克倫斯（Thomas Krens）打算在全世界的古根漢的七個地方同時做個

展——這句話的意思是說量太大、太多東西了——但後來考慮到預算，也考慮到其實最重要的是要把紐約這裡做好。在學術上對我的肯定，最重要還是建立在紐約的美術館上，其他的還可以巡迴。事實上也沒辦法，藝術家的這種裝置藝術，都是在自己的裝置過程中可以再生、可以重新新生，當藝術家死了以後，這裝置要再展，要嘛就是以當時展過的形式展出，要嘛就是要靠策展人發揮，整個回顧展就是一件作品，它的主題就是「我想要相信」。

問：此次展出的所有作品，除了年代的連續性代表，是否你也試圖以空間的特殊性，創造出一種視覺與感官上的特殊脈絡，或營造出什麼樣的氛圍？

蔡：當然有。古根漢大廳中間的中空使我這樣設計，觀眾進來了以後，就看到車一線衝撞進來。車在我們的時代其實是身體的一部分，一進來看到車飛起來，就把你帶上中空，它像一個畫軸一樣，利用古根漢建築本身的循環，往上走看到車子在發光，往下走倒回來，往返不息，主題是跟九一一、現代的悲劇、浪漫，以及跟建築整個結合在一起。但不管主題是什麼，至少給觀眾一個震撼的世界，享受一種矛盾、一種汽車爆發產生的暴力美感。

　　做為一個藝術家，首先作品還是要好看，但不是低三下四的去討好的好看，是要有辨識性，看得出它不一樣。這個展廳是很多世界大師級的藝術家展過，對我來說也是面臨要把這個展廳好好的玩一下，一般其他藝術家都很注意展廳的螺旋，乾乾淨淨可以看得很清楚，作品如何做得更漂亮，我是想把它塞進去一下，把它做滿一點，讓它像一個黑能量的炸彈。建築師當時在做設計的時候，就有談到這個美術館可以承受原子彈的打擊，結構最強，那我就吊一大批汽車，但技術上要花很多功夫，每個吊點都要精準的計算，螺旋就像一個長捲的表現形式，因為深深地知道這種互相影響的關

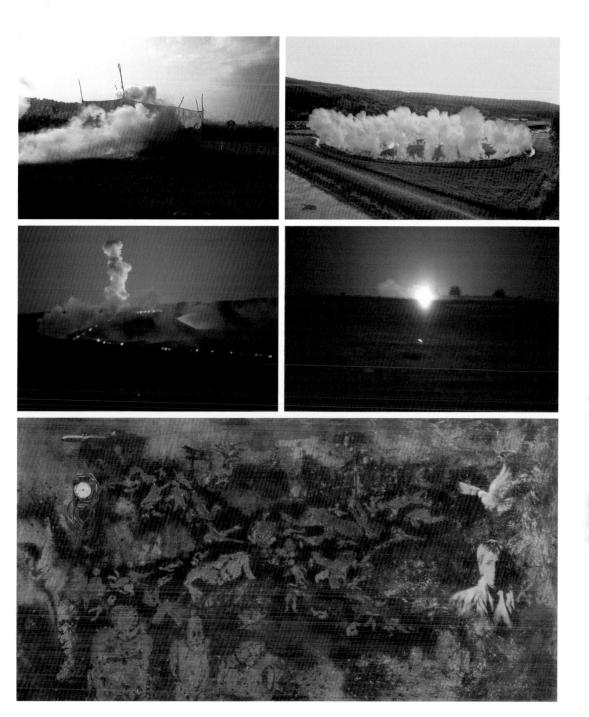

蔡國強　馬可波羅遺忘的東西　裝置　船身：700×950×180cm　1995　私人藏　Photo by Yamamoto Tadasu, courtesy Cai Studio（左頁圖）

蔡國強　人類之家──為外星人做的計畫第1號　'89多摩川福生野外美術展現場　1989　日本東京　藝術家自藏　Photo by Wataru Kai, courtesy of Cai Studio（左上圖）

蔡國強　胎動二──為外星人做的計畫第9號　遇見異己：卡塞爾文件展參展作品　1992　卡塞爾漢穆登軍事基地　Photo by Masanobu Moriyama, courtesy Cai Studio（右上圖）

蔡國強　萬里長城延長一萬米──為外星人做的計畫第10號　1993　中國嘉峪關　Photo by Masanobu Moriyama, courtesy of Cai Studio（中二圖）

蔡國強　陰影：祈佑　火藥墨水臘油彩畫布木板　155×300cm　1985-6　藝術家自藏　Photo courtesy Cai Studio（下圖）

係，不同層的描述就有上下文的關係，這樓層是又低又窄，所以它的落點很清楚，它不像現代美術館有各種各樣像盒子那麼大的空間。如何利用好這個空間，做好特色的分隔，或是選擇看起來像畫架，我的「老虎」、我的「狼」、我的「收租院」、我的火藥草圖……一層層就是一張張打開的畫架，一個時期一個時期，觀眾就好像走進我的畫架，從這邊看像畫架，觀眾走的時候就像在畫架裡面走，所以藝術形式其實是很模糊，在時間的流動中可以一直去閱讀。有幾個房間不太一樣，一個是河流、一個是草船借箭、成吉思汗的發動機以及船，這些是可以單獨做一個乾淨的、比較相對獨立的展示，這樣也給觀者離開這個動線的一個休息的空間，大概是這樣的構思。也是透過這個畫架，成為一個回顧展、藝術本身的載體，像一個畫架的載體，這個展廳的裝置方式傳達了觀念的載體。

■創造有價值的閱讀方法

問：請談談空間決定展出作品，和因地制宜的概念。

蔡：所有的作品都沒有真正的回顧，它只能再生，所謂的回顧是重現過去，但是換了場地就不可能重現過去，你只能根據那個場地再生，當今藝術的最大困難，就是為不同的文化文本的必要性，比如說為柏林、威尼斯這些地方做的作品，是不是可以在另外的地方，以一樣的價值被閱讀。但一樣的被閱讀是不可能的，但一樣創造有價值的閱讀方法是可能的。我在台北雙年展做了一個廣告城，如果搬到古根漢來如何再生，真正的是它的方法論，而不是它當時的造形，它的方法論在這裡如何保持它當時傳達的基本概念。

問：請談談你過去的所學領域，對於造就你對作品在空間中的結合，或呈現形式的高度敏感性的影響？

蔡：從小我就對重力很有興趣。從小我就喜歡船、河流，我也知道人類對重力的挑戰和享受比較模糊的狀態是從船開始的。人總是一步步在追求離開重力，尋求這種新的精神空間，我也是一樣，汽車、船都飛起來，把一個有重力的東西飛起來，這都是我的愛好，我的作品都是用吊的。藝術是我的時空隧道，它使我躲避現實生活，「想像」帶我自己到另一個不同的世界，但這也是一種躲避。

問：在你的作品中運用了許多動物的肢體元素，請談談動物在作品中出現的象徵意義。

蔡：動物與車我都把它們當作人在做。我比較少在做人，但是〈收租院〉這件作品，我關注的是展出藝術家，不是展出藝術品，把藝術家當藝術品來展出、來討論。展出做雕塑的過程，其實是展出雕塑家本身，那展出藝術家的目的是展出藝術家的命運。藝術家在不同的時期、不同的社會環境、在資本主義、在社會主義，他都在時代的浪潮裡面翻滾。所謂的浪潮也是被操作的，因此將藝術家的命運做為一種展示來思考。

■無法‧萬變‧包容性

問：你的創作結合了多重媒材與觀念領域，可否談談是什麼影響了你決定作品的構成，達到精準的意念？

蔡：總體上，有一個東方的精神在我身上很重要，一個是「無法師法、法無定法」，沒有辦法就是我的辦法；還有一個就是「以萬變求不變」，《易經》的「易」就是變，變使你做起來不累，不要

蔡國強　為APEC景觀焰火表演做的草圖：快樂頌　火藥紙　300×400cm　2002　私人藏　Photo by Shizhe Chen, courtesy Cai Studio（右頁上圖）

蔡國強　火藥草圖〈月球負金字塔：為人類作的計畫第三號〉　1991（右頁中圖）

蔡國強　胎動II──為外星人做的計畫第5號　火藥紙　200×680cm　1991　日本東京都當代美術館藏　Photo by Andre Morin（右頁下圖）

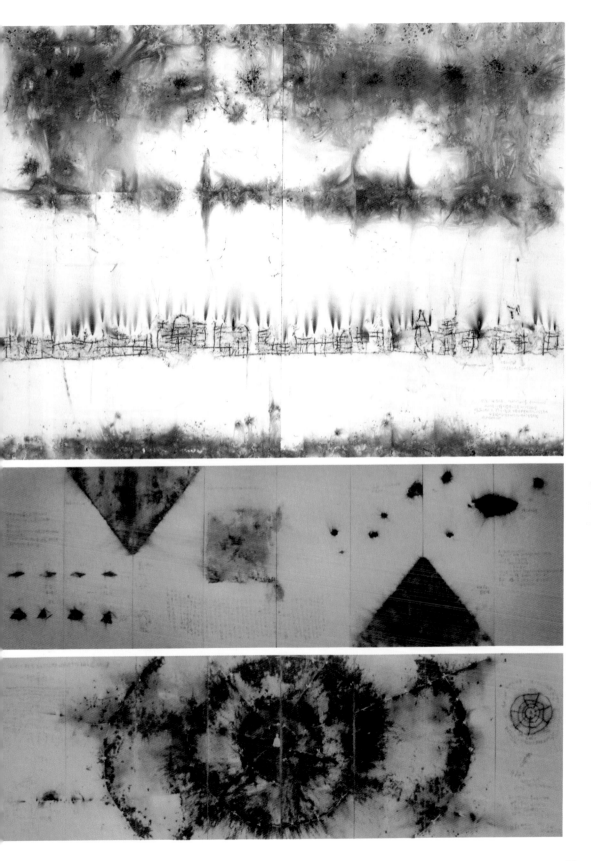

去為一個材料、一個主題永遠都抓得緊緊的。今天可以做火藥，明天可以做汽車，或是畫佛像，沒有人告訴你什麼是可以，什麼不可以，要先把自己置於死地而後生。比如說你想畫佛像就先畫佛像，畫了佛像，你想說「這怎麼是現代藝術啊？」你又在佛像上又貼了一張紙，你認真看就看到那張紙，不大看又看到佛像，你就已經創造一種很好表現佛像的方式，是一種冥冥之中的感受，你說祂在又像不在，祂不在又像在，這種感覺一開始以為完蛋了，但不一定祂又回來了。

　　還有一種就是包容性。這個包容性的矛盾體，是我的藝術的基本特點，所以如果有很多爭議，就是來自於這方面的包容矛盾。在中國社會裡面，要嘛就體制內，要嘛就反體制。主張為政治服務，宣傳社會主義，否則就反政治，追求民主化。那我做什麼呢？我做火藥，表現個體，抒發自己的情感，表現個體精神。可是一回頭看，我到埃及、巴西、金門做很多社會項目，這不是很矛盾嗎？你不是做個人的嗎？但是去了那裡，我又不是像體制內，又不像體制外，其實我在找另一個層次，另一個可能性，當然它是矛盾的，但我從東方的文化裡面，不認為矛盾是錯的，而認為矛盾是世界的本來，不認為我們要積極的解決矛盾。藝術不是在解決矛盾，藝術就是呈現矛盾，呈現真實。所以它跨越了時間，呈現了九一一的人類徬徨，在陽光燦爛下的不安，在高度物質文明建立的法律體制，盡量消滅人類吃不飽、睡不著，盡量建立了一個聯合國系統，讓不同文化共存。可是是什麼原因還是在繼續衝突？還是有的民族要鋌而走險，還是很多人要做犧牲。人類是怎麼回事？明明西方的價值觀也是很好啊，但是怎麼回事？人家也不接受？這是文化的問題。其實藝術家就把這些畫出來，看起來你到底在歌頌恐怖主義，還是在罵恐怖主義？這是很矛盾的，本身就是矛盾，所以就沒有解決它，但是這是它的本來，也是我感興趣的地方。又是火藥，又是裝置，又是社會

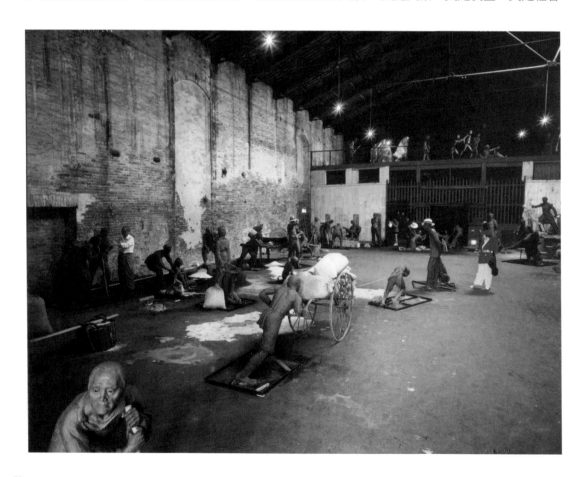

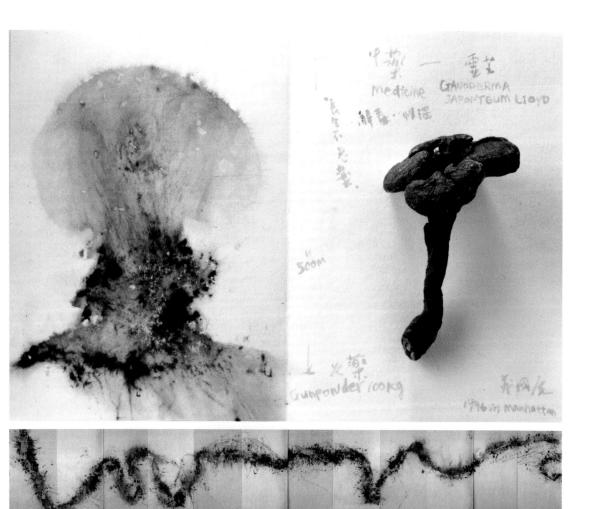

活動，各種各樣的合作計畫、座談會、藝術教育，這就是表現文化的一種包容性。大家很容易從作品中看到來自中國文化的符號或故事，但是整個展覽70%以上，更多是在世界各地做的，如〈撞牆〉、汽車爆炸、原子彈、蘑菇雲……這些與中國文化符號沒什麼關係，但所有的關係都回歸到中國文化傳統精神的包容性，可以和諧共存，相生相剋，這種精神反倒人家不太去談，其實這種精神和它的靈魂所在，是東方自己一個對世界的看法。

問：你在何種情況下開始接觸火藥媒材，並引發你將火藥與紙結合形成新繪畫觀念？

蔡：小時候放鞭炮是我最早接觸火藥媒材，但是當我把畫布掛在牆上，用火藥去噴它的時候，是我試圖用火藥做作品的時候。噴過去就把畫布打了一個洞一個洞，打完就一直在燒。畫布都是有塗顏料的，所以就燒起來，慢慢就學到如何處理，如何做出來。

問：請談談火藥創作過程中出現的偶發效果？

蔡：這也是我變來變去，但火藥一直反覆在運用的原因。什麼樣的形式我都敢嘗試，但火藥還是反

蔡國強　威尼斯收租院　1999　第48屆威尼斯雙年展參展作品　Photo by Elio Montanari, courtesy Cai Studio（左頁圖）
蔡國強　有蘑菇雲的世紀——為20世紀做的計畫　火藥墨水紙乾燥靈芝　20×481.5×4.5cm　1995-6　紐約古根漢美術館藏　Photo by Hiro Ihara, courtesy Cai Studio（上圖）
蔡國強　延長　火藥紙　236×1560cm　1994　東京Setagaya美術館藏　Photo by Masanobu Moriyama, courtesy Cai Studio（下圖）

反覆覆被我拿回來使用，就是因為它不好控制，它永遠有無限感，也有可能一敗塗地、一發不可收拾，失敗率很高，這是藝術家一直沒弄通的事情。火藥危險性高，但是它最大的危險是它變藝術，經常可能搞了半天卻不是藝術，爆炸本身的危險在技術上和安全上是可以控制的，但是藝術作品是不是能成立，這個危險是很不容易處理的。

問：所以在做大型爆破計畫前，不知道你是否做模擬以達到你想要的效果？

蔡：以前我做作品從不模擬，但做北京奧運是要模擬的，要做很多試驗。

■藝術家是搖擺的、寂寞的、出錯的

問：在你的作品中充滿了多重造形的構成元素，畫面靈活而巧妙的安排組成，但同時又具有大面的留白，可否談談中國水墨帶給你的影響？

蔡：是有影響。這跟我對於文人畫的精神及一種詩意的追求有關係。

問：這是不是因為你父親也畫畫的關係，從小受過這樣的養成所帶來的影響？

蔡：父親喜歡畫畫，喜歡寫書法，但我小時候排斥中國的傳統畫，嚮往西方的形式，所以喜歡畫水彩、油畫、學素描。當時我家有很多文人騷客，整天都在吟詩作曲，沉緬在古國舊夢，現實的中國看起來是一塌糊塗。小時候當然也叛逆，但長大以後發現其實這變成一種無形中的影響，對藝術的傳達是一種詩意的方法去傳達，而不是一種寫實性的社會報導。我做了很多事件，但是沒有一個作品是直接就這樣做了，或是說是不是在做這個？也不怕人家說根本就沒說清楚，我根本不認為九一一就能說清楚，我也沒必要說清楚，你愛說是九一一就是九一一，你愛說汽車爆炸就說汽車爆炸，你愛說像拉

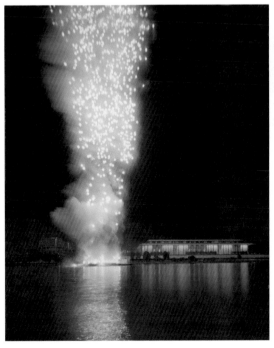
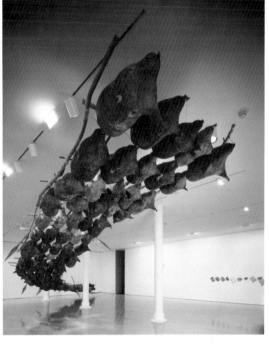

蔡國強　龍捲風──為中國文化節做的爆破計畫　2005　美國華盛頓甘乃迪表演中心　Photo by Hiro Ihara, courtesy Cai Studio（左圖）
蔡國強　龍來了！狼來了！成吉思汗的方舟　美國紐約古根漢美術館藏　Photo by Hiro Ihara, courtesy Solomon R. Guggenheim Foundation, New York, USA（右圖）
蔡國強的〈草船借箭〉，來自《三國演義》諸葛亮草船借箭的故事。（右頁圖）

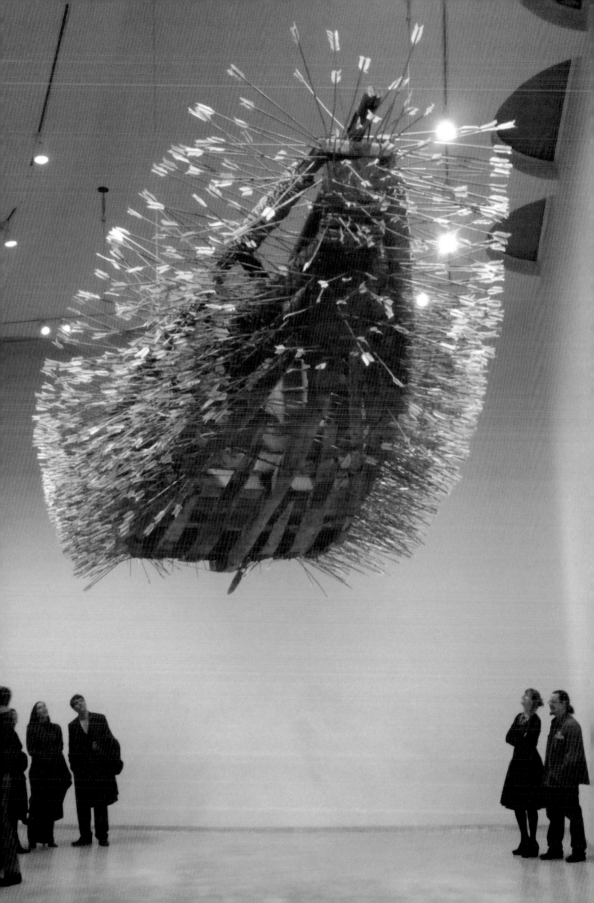

斯維加斯就像拉斯維加斯，拍電影就像拍電影，各種想像都可以的，我不是那麼在意。

　　但我很在意能不能引起群眾的喜歡。這也是文革對我的影響，社會主義對我的影響。我很喜歡跟藝術界以外的人合作，跟普通的民眾一起合作，我不是很在意專業學術上的人看得懂，全世界人都看不懂那種偉大的現代藝術，現代藝術的無限可能，就在於芸芸大眾都可以感到很好玩，這點對於我個人是比較有趣的方向。我聽到一個小時六百多人進來美術館參觀，感到很高興，但是另外一種藝術家就會覺得那完蛋了，會覺得作品要是全部的人都喜歡，那肯定是完蛋了，人家都罵才是好，對不對？我不是排他的，但是有的藝術家，就是喜歡看得開心，挺棒的，就感到很好，但是它的危險就是在於會不會庸俗化？會不會這麼搞就不是藝術了？這就是我的危險。我就在這種危險、搖擺和擔心中，戰戰兢兢的一直走過來，走到今天還做了回顧展，但這個回顧展不等於你就成了，你還是可能一輩子都在做不對的，是錯的、是庸俗的，也有可能是這樣。藝術家是搖擺的、寂寞的、出錯的，很難有人告訴他什麼是對的，當有人告訴他什麼是對什麼是錯的，他就去做，那肯定意義不大，所以連他都不知道他這樣做是不是對的，大家也都會擔心他，他自己也擔心。也許這樣有價值，但並不是這樣就會有價值，是也許，搞不好哪一天說不定不小心就做出有價值的東西出來了，但是要大家都說肯定這樣做會成功，那是前面已有很多成功的例子可以證明了。

■面對紐約：明知故犯

問：可否談談東西方社會環境對你在創作上的影響？

蔡：在中國傳統文化上，要突出一點的是精神性的文化，對我的方法論有很多的影響。其實我說的包容性矛盾，不迴避矛盾的態度，這種「無法師法、法無定法」，這些其實都是方法論，當然我一直在東西方兩個場域裡面生存，也受到西方的文化影響很大，包括我現在的藝術，紐約也要有一個接受的機會，既然我已經在紐約生活這麼久了，我也知道應該怎麼做紐約會很高興，紐約的藝術

界會很喜歡。但是我不一定為了紐約藝術界的喜歡就去改變，但我也有提高，就是到紐約來了以後，作品變得更乾淨、世界更純粹。可是紐約的藝術界最喜歡的是那種簡約響亮的藝術形式，像這種很寫實地把汽車做成作品，把老虎啊、狼啊都搬來，這種寫實的作品，帶一種動物園性質、迪士尼式、拉斯維加斯式的東西，紐約的藝術界會很怕。有一種文學性，有一種通俗性，他們會很怕，但我這人明知故犯，因為我不認為我改變是對紐約一大貢獻。

蔡國強在紐約進行〈光之鳥〉火藥草圖（2004）Photo by Chris Smith, courtesy Hirshhorn Museum and Sculpture Garden（圖1）
蔡國強　天空中的人、鷹與眼睛──為埃及錫瓦做的風箏計畫　2003　埃及錫瓦　Photo by Hiro Ihara, courtesy Cai Studio（圖2）
蔡國強　有蘑菇雲的世紀──位20世紀做的計畫　1996　美國紐約內華達核子試驗中心旁　Photo by Hiro Ihara, courtesy Cai Studio（圖3）
蔡國強　黑彩虹──瓦倫西亞爆炸計畫　2005　西班牙瓦倫西亞現代美術館　Photo by Juan Garcia Rosell,©Institut Valencia d'Art Modern, IVAM. Generalitat Valenciana, España, 2005（圖4）
蔡國強　有蘑菇雲的世紀──位20世紀做的計畫　1996　紐約市區　Photo by Hiro Ihara, courtesy Cai Studio（圖5）
蔡國強　紅旗　2005　波蘭華沙札契塔國家美術館Photo by Masatoshi Tatsumi, courtesy Cai Studio（圖6）

整個西方美術史的路愈來愈走到單一，都是因為美國紐約在主導這個世界，他們就是一直重溫舊夢，雖然現代藝術是個新玩意，可是很快就成了他們的傳統，他們丟不了60年代、70年代的那種很純粹的、極少數的，那種一個一個燈管、幾塊鐵板的形式。可是他們還想在這裡面再找到一樣的東西，那後來就有人用糖果做包廂，把白枕頭一張床做成作品，還要有人一直往這裡走。死胡同了，還要藝術家一直在裡面，這是不對的。當然有很多藝術家有才氣，可以走出去，我不屬於這方面有才氣的人，但我吸收他們的優點，一連串的純粹、視覺上的乾淨，我的〈龍來了！狼來了！成吉思汗的方舟〉也是做得乾乾淨淨。你看成吉思汗那個發動機、它的燈光、它的展廳，那個船很安靜地在那邊，視覺很乾淨，這是吸收了紐約的精神。但是你要我就像他們那樣，我認為這是錯誤的，其實也沒必要。很有意思的是，在紐約生存，在這個土地工作，一個回顧展解決不了問題的。你要繼續做，這就是紐約需要你、你需要紐約的原因，回顧展把問題解決了，紐約就畢業了，是吧？

問：可否談談未來進一步在材質上是否有新的構想？

蔡：沒有什麼新構想。什麼都不準備上台，就什麼可能性都有，當然也不是永遠都沒有在做準備，因為一個回顧展，你也在看自己，看到自己的脈絡。當在思考自己的作品的時候，其實就可能已經有了變化，可能以後可以做得更細膩、更內斂，不要視覺上這麼激烈誇張，可以採取更內斂一點。這從看火藥爆炸就可以看得到，早期自己在那邊又爆炸，又什麼的，這個牆那個牆都把它炸一下，慢慢地、慢慢地，就比較穩定一點，有一些就產生了變化，就是順其自然、自然而然的走，這就是真實的。如果我一直設計說我還是要回到以前，現場爆一下、火藥炸一下，好看，但是不合乎現實的，那樣子就不像我了，所以自然而然的。奧運會完了，又會有新的體驗，奧運會期間，你不要想奧運完後要做什麼作品，奧運會本身搞不好就是一個作品。奧運會本身，這樣的焦慮、這樣的漫長工作，就像寺廟參經一樣的，其實這兩三年做奧運就像參經，就像當兵一樣，或者像寺廟出家一樣，這一個空白，在我的美術發展路上的片段，其實也許什麼都沒有浪費掉。因為有新的出來，但不知道是什麼。

■ 先俗再說吧

問：你在4月3日有一場與雲門合作表演。請談談跟雲門合作之間的互相衝擊或影響？

蔡：從感情上，我很欣賞林懷民，很喜歡雲門。從藝術角度，其實我們可以理解，走過來一路辛苦，追求理想很不容易。東方的藝術家、華人的藝術家在世界一步一步走過來其實很不容易，傳統和創新，如何在所謂的世界的主流舞台上找到自己的身分，一直很不容易，更不要說政治生態與文化支持度，都要去操心，什麼都要管，對一個人要求太多了，好像身上綁了很多繩子。此次在古根漢這個場地上，當然他們也會追求比較行為藝術型的表演，比較大劇場的概念，把它完整的在這裡呈現，因為它本身就不是劇場，而且看現代藝術的觀眾不是看現代劇場的觀眾，可以做得更表演、做得更行為藝術、更現場性，前面後面都看得到，都沒關係，更自由一點。本來「風‧影」就是我們一起合作的，這次會稍微改變一下，把一些比較適合的東西拿進來。其實我不是要求很多，你看〈收租院〉那些人他們都在做，日本磐城的人也在做大船，我感到每個人都有每個方向，要人盡其才，才有力量。你看我說「豐富多才」本身就是現代藝術很討厭的事情，聽起來好聽，看起來好看，這多俗啊！但是就是先俗再說吧！

<div style="text-align: right">（撰文、攝影：賴思儒）</div>

回想初衷，探索藝術潛能的挖掘者

張曉剛

提到中國當代藝術天王之一的張曉剛，立即讓人聯想起他「大家庭」系列中那些臉龐上少有情緒表情的畫中人物，而創作出令人過目難忘畫面的藝術家，自己內心又該是感情澎湃或是冷靜清朗呢？張曉剛接受訪問時，談起他一路在生活變遷中，內心深處的真實想法是如何反射到他的創作裡；從年輕時的「憤青」，到兼具藝術家、男人、父親、老師等多重角色。同時從容地回答了他早一兩年前還不想回答的問題。讀者可從這篇訪問中，一窺成名藝術家是如何始終保持開始的初衷，達到自己藝術理想堅持的。

即將進入2008年下半年度，夏季的炎熱緩慢地蔓延在北京灰濛的天空中，悶熱是最近的身體感受，煥然一新則是對北京798藝術區的感覺。聞名於國際間的重量級畫廊——佩斯畫廊（Pace Wildenstein）選擇在奧運之年落戶北京，「佩斯北京」成為紐約佩斯畫廊開設的第一個跨國分屬機構，而這間畫廊同時也是中國藝術家張曉剛最新的代理畫廊，據張曉剛透露，今年11月將在紐約的佩斯畫廊舉行個展。

張曉剛目前居住與工作於北京，工作室從原本的花家地遷到酒廠，最後又遷到了現在一號地藝術區附近，離798、草場地藝術區並不遠，每天只要有時間他都會從望京的家裡到工作室來創作或處裡事情。剛踏進他的工作室時，以為只有大廳跟寬敞的畫室空間，後來才發現還有版畫與雕塑創作的專屬工作室，正在實驗中的雕塑作品營造出一種完全異於油畫創作的感覺，有原本畫裡那漠然表情的人物，也有沉睡中的嬰兒，雖然是尚未完成的雕塑品，同樣也流露著張曉剛特有風格的藝術氣質，基於藝術家的考量，在此無法曝光部分雕塑作品，但相信不久的將來這些作品都將會呈現在觀眾面前。

至於架上創作方面，寬闊的畫室裡放著目前正在進行的作品，大幅作品如二聯幅、三聯幅都是為了即將要參加布拉格美術館個展所做，這兩件作品與以往作品不太相同的地方在於，畫面以風景為主，卻又融入了大家庭系列的風格化人物，泛著灰色超現實色調的世界中，粉紫色或黃色的光源灑落於地面上，其中一張躺著橘黃色小嬰兒，另外一張是一個男子坐在沙發上看電視，彷彿在沙發上睡著了。張曉剛說想要營造浪漫的畫面，而我看著這兩幅巨大作品聯想到最近看的一本大眾小說《不失者》，主角是一位什麼都不會再失去的人，在奇異的時空世界裡穿梭逃命，一切與現實相像

張曉剛坐在工作室的黃沙發上（右頁圖）

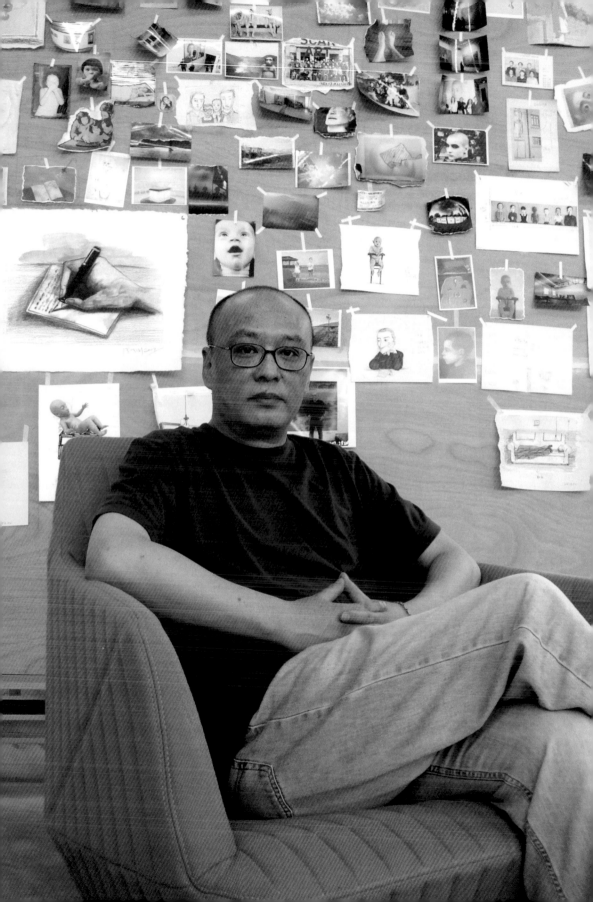

卻又有說不出的非現實感。張曉剛虛構出另一個世界，陌生且疏離，這或許也是每個人都期盼著掙脫現實後的靜謐天地。

除了油畫創作，張曉剛的相片作品也值得玩味。背景是從電視裡如新聞頻道擷取出來的模糊影像，然後在上面親筆寫上滿滿的文字與一些小插圖，小床、小沙發、小燈泡等，在一件也是要到捷克展出的作品中，他節選了著名的捷克文學家米蘭・昆德拉作品的文字抄寫在上面。他喜歡文字的感覺，喜歡畫面上有文字的痕跡，部分作品上面寫的是他的心情筆記，一種猶如日記式的獨白，「自己寫給自己看」的過程中，不僅是對記憶的再次翻閱，更是對於現實無奈的另一種緩解。

採訪結束，步出張曉剛工作室，回程的途中想到儘管這些藝術家可說是衣食無慮地過著舒適精緻的生活，其實他們可以不需要再如此辛勞，大可提早退休享受人生，但他們究竟還為了什麼繼續堅持創作呢？張曉剛在訪談的最後給了一個中肯的答案：「我是個藝術家，應該想想還有什麼對藝術的感覺沒有做完……儘量去挖掘自己對藝術的感覺，希望我還能繼續往前走……」

■簡單生活・重要個展

問：談談目前的生活步調？有沒有固定的創作時間呢？

張：我的生活很簡單，沒有星期一，也沒有星期天，每天都是工作天，上午睡覺，下午過來工作室，吃完飯就開始工作了，晚上或者跟朋友一起吃飯喝酒，或者就看看電視。

問：所以除了出國或到外地之外，你幾乎每天都會到工作室了？

張：對，每天。另外每年大概有一百天的時間我必須跟我女兒在一起，她放寒暑假的時候我都會跟她一起，有時在昆明，因為我父母親都還在昆明，或者有時讓她到北京來，一年差不多就這樣過，很無聊的。

問：再談談最近的創作跟今年一些較大型的計畫。

張：今年主要有兩個個展，一個是9月份在布拉格美術館，這個展覽從開始談到策畫準備，前前後後已經有七、八年了，捷克人效率比較慢。美術館館長大約在十年前來成都，我們才正式第一次見面，因為之前我參加在他們美術館的一個群展，他很喜歡我的作品，所以後來就問我願不願意在美術館辦個展，我說當然好，因為那是捷克最好的當代藝術館，於是他就開始準備，準備到今年已經是第十年了，終於能在今年9月份開展。

問：很難以想像中間經過這麼長的時間。在中國的話，大概一個個展一個月就策畫完畢了。

張：照中國的速度的話，可能已經做了上千個展覽了，他們速度比較慢，同樣是國家級美術館，但一年只做四到五個展覽，每年的計畫都在不斷地調整，這次的個展也是前年就說要做了，但又一直拖，研究作品圖、作品數量、作品的位置分配等，後來又推到去年，去年他來看到新作品後又心動了，說計畫得修改，要我拿新作品去展，來來回回幾趟後最後確定在9月舉辦。

張曉剛工作室內有一面木板上貼著滿滿的剪貼，包括他自己的小張草稿、照片、報章雜誌上剪下來的圖片，通常他都會「加工」一番再畫上幾筆。（上圖、右頁上圖）
位於北京一號地藝術區附近的張曉剛工作室一隅（右頁下圖）

問：那麼到時會展出哪些作品呢？

張：因為美術館很大，他給了我兩個廳，一個廳屬於回顧部分，大概有三十到四十件作品，另外一個廳是現在的新作品，我也專門為了這個廳畫了一組新作品，所以整個就是我的創作的回顧性展覽，從以前一直到當下。

問：除了布拉格美術館之外，還有其他的重要展覽嗎？

張：原本今年還有兩個在澳洲的昆士蘭美術館、雪梨新南威爾斯美術館的展覽，預定在8月份，但因為有布拉格美術館的展覽，所以又往後延到明年3月，但不知道會不會又變了。然後今年還有一個比較重要的個展，是11月在紐約的佩斯畫廊——也就是我新合作的畫廊，這是跟他們合作後第一次這樣規模的個展計畫。所以目前主要在忙這兩個重要的個展，其他一些群展，我就送個作品過去展覽而已，有些也被推掉了，忙不過來。

問：這樣說來，你今年主要的大型展覽都是在國外，在中國，卻只參加了一些群展。

張：在中國辦個展比較麻煩，好幾個藝術機構也一直在約，但作品永遠不夠，老是籌備不起來，可能看看明年或後年有沒有機會在中國做一次個展吧。其實我在2002年的時候，跟方力鈞、王廣義一起在何香凝美術館辦過一次「圖像的力量」，雖然是一個聯展，但其實相當於三個個展，每個人都有很多作品，展出都是相對獨立的。

■ 始終關於記憶

問：接下來想請你談談你的創作，能不能花一點時間從比較早期的帶有原始神祕感的風格，到「大家庭」系列，然後一直談到最近的作品？

張：這樣說起來話題就太大了。前前後後有二十多年，我可以給你文字資料，裡面是相對完整的介紹。

問：那能不能就最新還在進行中的來談，例如照片創作的系列跟聯幅的油畫創作，還有新的「綠牆」系列，因為以前的採訪稿是這批新作品之前的訪談。

張：2003年我開始了「失憶與記憶」這一系列，「大家庭」系列就慢慢地愈畫愈少了，工作室裡面放的那張大幅「大家庭」系列是2003年畫的，現在都還沒完成。除非是一些重要的機構或個人的委託，我會再為他們畫個幾幅，也就是沒把它做為一個創作重心來進行。2003年我在巴黎法蘭西畫廊做了一個「失憶與記憶」的個展，隔年在香港藝術中心做了「時代的肌帶·張曉剛繪畫」，就比

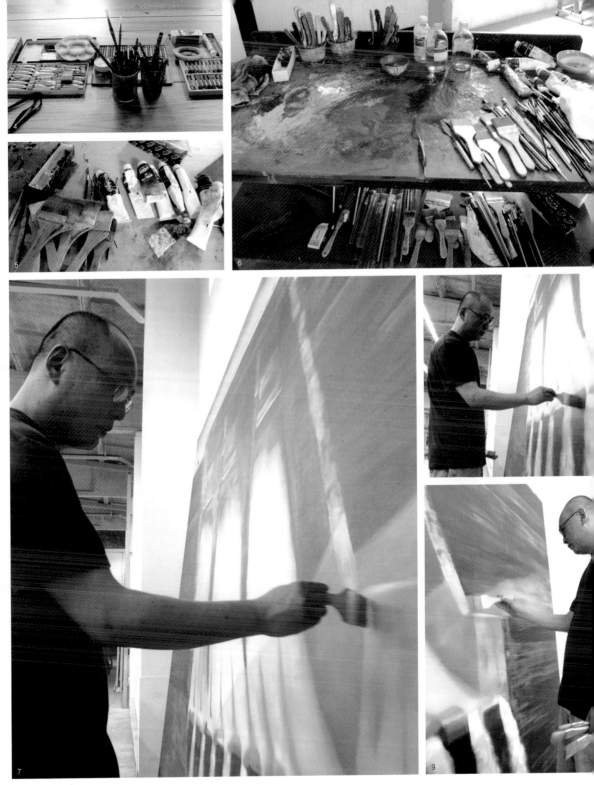

張曉剛近影（圖1） 張曉剛 失憶與記憶系列 紙上油畫（圖2） 張曉剛工作室內木板上的剪貼（圖3）
張曉剛的工作室桌上放有粉彩、水彩等顏料，用來畫一些小張的草稿。（圖4） 張曉剛創作用的工具與顏料（圖5、6）
創作中的張曉剛（圖7、8、9）

較系統地把這個系列（「失憶與記憶」系列）作品展出，基本上就成為創作的一個主打方向。到了2005年一個新的系列又出來，叫做「描述」系列，就是你看到的照片的這組作品，最早取名為「書寫的記憶」，後來才把它統一稱為「描述」系列。「描述」系列主要是跟照片、手寫文字有關，「失憶與記憶」系列就是像閉著眼睛的大臉、一些書、墨水瓶、燈泡等物件。2006年在北京公社做了一個名為「裡裡外外」的個展，就是「失憶與記憶」系列的一個延續，實際上你今天看到的好多作品就是從「裡裡外外」再往後發展的，最後產生了現在的「綠牆」系列，大概是這樣子的線索。

但總的來講，都是跟「失憶與記憶」相關，可能更多的與記憶有關。最近我也清理一些想法，包括為什麼畫「失憶與記憶」的系列，從「裡裡外外」到「描述」到「綠牆」，慢慢地我發現我對「時尚」好像一直沒有太多的興趣，老是跟記憶過不去，但那種記憶又不是一個完全真實的記憶，實際上是對記憶本身的一個體驗，或者說是對記憶的一種修正。我發現現在的人對歷史的一個基本感覺是，不追求真實的過去，要的是一種感覺，比方說大家對正史沒太大興趣，覺得那是讓專家去研究的，大家對歷史最感興趣的是跟歷史有關但又不是真正的歷史，例如《戲說乾隆》等等的電視劇。我覺得這很有意思，以個人來說，長期以來對歷史、對記憶是比較主觀的概念，希望按照自己現在的情況或者現在的喜好去回憶過去，也就是說去修正記憶，現在的我就是想從這裡面挖掘一些東西，所以紐約的展覽可能會取「記憶的修正」，或「修正」、「修正學」之類的名稱，展覽的基本想法就是與睡眠有關。

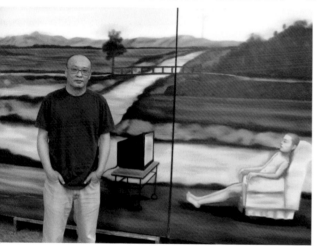

問：新作品的內容有床、沙發等等，為什麼選擇「睡眠」？

張：從哲學上來說，睡眠和死亡、夢好像都是有關係的，而且它們的界線好像愈來愈模糊。從文化上來講，有一種過去的文化和現在的文化之間的這種關係，過去的文化是正在死掉了？還是像植物人一樣地沉睡過去了？都有一些像這樣的象徵感覺，睡眠不光僅是指生理上的休息，我覺得這個有點意思。所以我畫了「綠牆」系列，有床、沙發上的軍大衣等等，都跟人的睡眠、記憶有關。人的睡眠也跟對生活的需求或者無奈有關吧，把電視機和睡眠聯繫在一起，讓畫面感覺起來好像不是正常的睡眠。

問：在這個主題中，畫面出現的人物好像延續了「大家庭」系列裡面的人物形象，比如作品〈有嬰兒的風景〉裡面的小嬰兒。

張：先畫的是這個紅色小孩躺在地上這張，準備在布拉格美術館展出，是跟「大家庭」有關的延續，另外那張有人坐著看電視的就是跟睡眠有關，我就想畫一張浪漫的作品，一個人赤身裸體在風景很好的地方看電視看著看著睡著了，這種組合有點奇怪，現實中是不可能的，我想表達一種時空錯亂的感覺，有種人生活在過去和現在分不清的一個狀況，其實也是「失憶和記憶」這種主題下的一個感覺。

中國人現在很難去區別某種東西，像我最近寫的文字裡面有提到，當我們醒過來的時候，能清楚地記得真是從昨天過來的嗎？有可能覺得不是從昨天而是另外什麼地方來的，因為現實的快速變化導致人的狀態的一種混亂，過去、現在、未來交織在一起，形成了很複雜的情景，在這種複雜的情景下則形成了人的複雜、矛盾的心理結構，這種心理結構形成了今天的一種人格。我想把這種

複雜性、曖昧性、矛盾性在畫面上讓人感受到，這也是我對現在中國這麼多年來變化的一種體驗。

　　剛開始主要覺得中國變化太快了，快到我們有些記憶剛剛開始形成就被毀掉了，但是要完全忘記又是不可能的，一方面我們的記憶被不斷地毀掉，另一方面也在不自覺地學會忘掉過去。一個城市可能一個月就改變，改變之後就變得很陌生，只有不斷地去適應它，要適應它就不能老是糾纏在記憶裡面，所以可能就得學會一種失憶的能力，只有具備能力才能生存，否則可能就會被淘汰，就像一個外地到北京來工作的人，要學會的第一件事就是忘記從哪裡來，生活習慣、語言表達、飲食、交友方式等等，幾乎所有一切都得重新學習。

問：從「大家庭」系列到「失憶與記憶」系列，當時有沒有什麼機緣讓你轉換到「失憶與記憶」這一部分，是什麼影響了「大家庭」系列愈畫愈少了？

張曉剛與新作品，作品才剛剛完成，尚未定好名稱。作品中的男子帶著憂傷的氣質，與藝術家本人似乎有點相像。（左頁圖）
位於北京一號地藝術區附近的張曉剛工作室一隅（上圖）
張曉剛工作室一隅，閉著眼的大臉作品為「失憶與記憶」系列。（下二圖，右下圖中的數幅作品都已接近完成。）

張：從「大家庭」系列中我發現了一條主線，我關心的是做為個人在這個社會中生存的理由、價值和位置，這是我永遠擺脫不了的東西。原來在單位上課時，我做為一名教師必須按照學校規定的教學方法、教學大綱上課，必須尊重這個公共規則；但另一方面，我做為一名藝術家，又很反抗這個規則，所以就非常矛盾。我覺得我一直生活在很對立、很矛盾、又很糾纏不清的狀態裡，我不可能做一個完全遵守規則的人，又不可能做到完全違背規則，這是我從自己身上體驗到的東西。我在想這可能也是中國人長期以來面臨的一個問題，所以有了這個想法以後，選擇「大家庭」這樣的題材，透過「大家庭」這個標準化、模式化的拍照方式來表達個人和社會是如何共處在這個空間裡。私人照片按道理說是私密的東西，愛怎麼拍就怎麼拍，但每個家庭在拍家庭照片的時候，也就是拍私

張曉剛與「敘述」系列作品，上面寫滿了文字，有些是他的心情筆記，有些則是書中的句子。（左頁上圖）
張曉剛　有嬰兒的風景　油彩畫布　900×250cm　2007-8（左頁下圖）
張曉剛　重複的空間二　紙上油畫　50×40cm　1990（上圖）

人照片的時候，往往下意識地去遵守一個公共的規則，所以照片都會經過修版把人修得很漂亮，男人、女人站哪個位置、穿什麼衣服都是很模式化的東西，從這個模式化裡再看到每一個個人的不同，這是和西方完全不一樣的兩個很強烈的對比。

　　「大家庭」的核心就是個人和公共之間的一種關係，後來畫到一定的時候，我就偏向集體的記憶和公共價值。2000年以後有兩個原因，一個是中國的變化愈來愈快，內心體會到很多東西，另一個原因也跟我的個人生活有關，家庭的變化、北上到北京來，到這個陌生的城市從頭開始，當時已經四十一歲了，反正就從頭開始，我倒無所謂不過體會到很多東西。和過去的東西感覺上離得很遠，但實際上過去正以另一種方式離我更近，而我要不斷去適應現實、面對現實，又必須得學會很多方法，這就慢慢有了「失憶和記憶」這個主題，也是包含在個人和公共之間的一種關係，但是更偏向個人，其實都是對生活的一種體驗，來到北京以後慢慢地覺得怎麼老生活在這麼一種矛盾的狀態裡，過去可能是要跟政治保持一種奇怪的關係，後來得跟變化的時代、生活保持一種奇怪的、矛盾的關係，到後來可能就得跟自己保持一種分裂的關係。

■分裂性格愈磨愈圓

問：我最早認識你的作品是在我們《藝術家》雜誌裡看到的「大家庭」系列，當時覺得這種肖像畫的感覺太悲傷了，就認為你可能是一位多愁善感或者說是感情非常豐富的人，你能不能談談你的性格，這應該是影響你創作整體風格的最基本元素。

張：就是雙魚座的性格，分裂型的人格。

問：怎麼樣的分裂？

張：我原本在80年代年輕時是很統一的，就是個憤青（編按：憤青是憤怒青年的縮寫，也是當前中國網絡語言中的流行詞彙，用來形容激進的民族主義青年），看不慣誰就告訴他：「我看不慣你。」會直接地表達出我的感受。後來調回學校當老師，環境逼迫自己不能再這樣，我印象特別深、讓我轉變很大的是有一次在葉永青家喝酒，我按照原來在昆明一幫憤青喝酒的方式，喝高了會很多情緒，原本我們喝高了就要砸杯子，那天我也本能地把他們家的杯子給砸了，砸了以後葉永青又拿了一個杯子過來倒滿酒讓我喝，我喝完了又把杯子給砸了，葉永青就生氣地跟我講：「你不要把昆明那套帶到這來，我最後給你一個杯子，希望你不要再砸了。」一下提醒了我，我不在原本的那個環境裡了，我感覺葉永青代表了一個新環境、一個新的價值標準，我個人的那些本性得和它形成一種新的關係。從那天以後我再沒有砸過一個杯子了，但也感覺從那天開始我要習慣過一種分裂的生活。

　　我是老師，我得面對學生，在面對學生的時候我盡量做一名好老師，上完課回到自己房間我就變成一名藝術家去創作我的東西，我以前常開玩笑說自己「白天做人，晚上做鬼」。慢慢變成這麼一種生活，時間長了有時候界線很難把握，漸漸形成了一種新的人格，變成一種分裂的人格，也學會了怎麼和人相處，原本和人相處很直接，80年代你要見到我的話，我肯定不會說這麼多話，可能一點笑容都沒有，很嚴肅的、很酷，追求一種與眾不同，後來把長頭髮剪了、長鬍子剃了，把形象換成普通人，然後開始讀東方哲學的書，去體會和諧之類的東西。

　　我想現在應該不用分裂這個詞，而是兩重性的人格，更可能是多重性，我有了女兒以後，一方面我是藝術家、男人，還是個父親，原來還有一個身份是教師，後來我受不了就把教師的工作辭了。我做為藝術家、做為男人、做為父親，其實社會裡每個人都在有意無意、自覺不自覺地扮演多重角色。我既然認識到自己是這麼一種氣質的人，那麼我就按照這種感覺去畫畫，所以在1993年

張曉剛　風景2007 No.2──拖拉機　油彩畫布　200×260cm　2007（上圖）
張曉剛　風景2007 No.3──學校　油彩畫布　200×260cm　2007（左下圖）
張曉剛　裡與外系列十號　油彩畫布　100×160cm　2006（右下圖）

的時候，做了一個很大的反省，親筆寫一些東西，思考著我到底是什麼樣的人、什麼樣的藝術跟我有最親近的關係，原來很喜歡表現主義，後來就漸漸擺脫了，更喜歡一種曖昧、微妙、陰暗、夢幻的東西，這些東西跟表現主義的直接、激情是相對立的，我就只有忍痛把那些激情、直接的情緒去掉，而變成了現在這種風格。我一直在找一種語言，這種語言就是感覺我在創作時，就像一個人在寫日記，慢慢地可以描述一些東西、體會一些東西，創作的過程也是這樣一種體驗的過程，而不僅僅是表現的過程。

■雕塑版畫的新嘗試

問：剛剛我在工作室裡面有看到算是實驗性的雕塑作品，像岳敏君、方力鈞都有滿多的雕塑作品，但好像都沒有看過你的雕塑作品，其中是不是有什麼樣的原因？是排斥雕塑嗎？或是有其他的困難？或是你不想做，覺得沒必要？

張：我其實很矛盾，一方面做為當代藝術家應該盡可能地去開發自己的可能性，不要光是畫畫，但是另一方面，我對雕塑這種語言很陌生，我跟他們開玩笑地說，我想不出來這個人的背面該怎麼弄，因為畫畫都是畫前面，他們就說：「你不用想，有人幫你做背面。」但我一直動不起手來，一直忙得沒時間去考慮這些事，從去年開始慢慢也有些感覺了，就開始嘗試去做一些雕塑，但是一直不是很滿意。很矛盾的是，我不是很願意讓雕塑僅僅是為了增加一個副產品的感覺，這不是我的初衷，我還是希望尊重它的語言特點去做一種繪畫替代不了的東西，這是我的理想，能不能實現還要再看看情況，從去年開始一直在做，但還沒有公開過，我做作品向來也比較慢，但我有這個願望，想把它儘量地打開，多做一些嘗試。另外我還做版畫，當然有些版畫完全是市場的需求，我真正想做的是那種原創性的東西，就是獨立於油畫和雕塑之外的版畫作品。

問：你不希望雕塑或是版畫是複製油畫的畫面而來的？

張：對！我覺得那個沒意思，但是市場需求又沒辦法，又得做。但我想做一些手工感覺比較強的、油畫代替不了的作品，雕塑也一樣，我真正想做的雕塑還是一種繪畫沒有辦法代替的雕塑，而不僅僅是把繪畫的符號變成一個立體的雕塑，不是繪畫的副產品。不過剛開始不太可能，憑空來做比較困難，我還是需要從繪畫的一些符號入手來試做看看。現在發現做出來以後有些感覺變了，畢竟它是立體的，馬上面臨很多問題，空間怎麼處理、用什麼材料，這些雕塑的專業問題我都不太懂，所以得請專家給我一些建議，慢慢嘗試，不著急，等有一天我覺得它像一個雕塑了，就會把它拿出來展。

■藝術家成為市場的一環

問：另外仍然是關於藝術市場的問題，市場價格不斷攀升，當代藝術市場對你產生了什麼樣的影響？而你覺得現在這個藝術市場又對中國當代藝術的整體造成哪些好或不好的影響？

張：對我個人而言，目前市場對我是最有利、對我最好的，我是最大的受惠者之一，雖然那些錢沒給我，但也幫助了提升我的名氣。但我也很清楚這個市場對藝術家和對藝術本身的負面作用，畢竟我們從來沒有經歷過真正的藝術市場，比方説我1993年跟畫廊合作，當時根本不懂市場，只知道跟老闆弄關係，從原來和畫廊代理商都不會打交道，到後來學習怎麼和代理商談價錢，那是我們對市場的第一步認識。後來到我工作室看説要買畫的，其實絕大多數是基於一種同情，那些都不算是藝術市場，是一種慈善事業。

　　畫到後來我跟畫廊有關係了，進入市場以後，其實我也不懂市場，因為市場是由畫商去做，連賣多少錢我都不知道。我就知道他來我這買畫，我要跟他討價還價儘量達到一個我覺得最高的價，但是我後來才知道這都是最低的（價格）。到1997、1998年以後，大家慢慢地覺得中國當代藝術能賣，好像有一個市場了，但實際上對市場的認識還是比較淺薄，比方説不懂作品應該賣給誰，當

張曉剛　描述系列2007.9.1-2007.9.7　相片　76×51cm×7　2007（左頁上圖）
張曉剛　血緣系列──大家庭：地鐵　油彩畫布　280×120cm　2004（下圖）

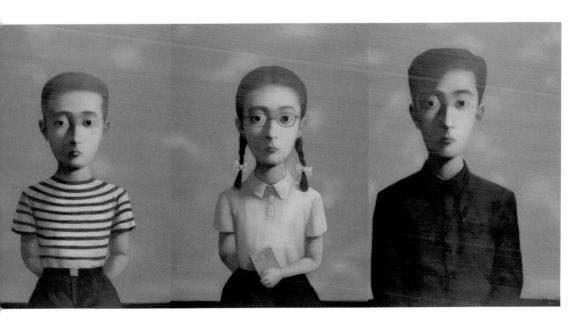

時只要有人買就覺得很高興，只要有人願意花錢就覺得自己成功了的感覺，不懂得經營。一直到拍賣起來以後才第一次，對很多中國藝術家都一樣，第一次懂得藝術品市場是分成各種各樣的市場，比方拍賣，又是一套我們完全不懂的遊戲規則，跟藝術家的關係已經非常遙遠了，那是藝術品進入市場後走了一圈進入另外一些人手上，他們之間在玩的一種規則，所以有人的價格可能突然一下高了，有人的價格可能一下起來一下又掉下去了，完全跟藝術家理解的藝術沒有關係，也或許有關係吧，但不是那種原來我們受教育或者我們對藝術的理解的關係，是很陌生的一個領域，所以我覺得它（藝術市場）對中國藝術家來講是既興奮也迷惘的這樣一個感覺。

　　如果是在2006年，你問我這樣的問題我根本不想回答，因為我不懂得怎麼回答。現在是經過這兩年來看多了、聽多了，才慢慢有一些概念。這個市場客觀來講，這兩年的起來對中國當代藝術確確實實產生推動的作用，從經濟市場的角度把中國當代藝術向全世界推到一個響亮的位置上；但另一方面，它肯定是一把雙刃劍，一定有傷害的作用，這個傷害的作用主要是針對那些為了市場而創作的東西，對中國的批評家、畫廊經營者、策畫人、藝術家來講，都是一個考驗也是一種挑戰。那麼，什麼是真正的藝術？真正的藝術家應該怎麼樣去面對市場？這些問題都曝露出來了，尤其一個藝術家在面對這種市場很火爆的情況下，怎麼把握自己的心態？怎麼讓自己的藝術按照正常的邏輯發展，原來不需要考慮這些問題，現在必須得做為一個桌面上的事，對它真正地進行考慮。

這兩年來很多國外的收藏家也好、炒家也好，很多人其實不是真正了解中國當代藝術，所以也分不清楚什麼是真正的中國當代藝術，什麼是偽劣產品，所以有很多東西是為了市場而生產的，僅僅是產品而已，不是藝術品，有些偽劣產品的價格甚至可能還高過藝術品的價格，這些我覺得都很正常，因為市場需要時間調整，對每個人來說可能也都需要時間來調整、適應，同時也能增加並提高自己的判斷力，慢慢地可能對真正的學術、藝術產生比較良好的氛圍和發展。

■藝術理想的堅持

問：你對於自己的未來有什麼樣的期許與警惕嗎？

張：做為藝術家自身來說，我還是堅持自己的一個藝術理想，畢竟市場起來後我又重新去想：我為什麼要畫畫？世俗的眼光來看，覺得我現在成功了可以好好享受了，我家人也叫我不要每天這樣子地工作、給自己放假。但當我去想「我為什麼要畫畫」這個問題時，會回到最初那個時候，沒有任何條件、沒有任何機會的情況下，還能堅持下來靠的是什麼呢？還是一種對藝術的熱愛。如果把這個東西放棄了，而是為了生活去畫，那畫畫就真的變成了一種工作了，對我來講可能是很無聊的事情，那我寧願放棄，或者有人要的時候再幫他畫個兩、三張就好了。

我是個藝術家，應該想想還有什麼對藝術的感覺沒有做完，所以我反而是盡量去挖掘自己對藝術的感覺，希望我還能繼續往前走，至於市場能不能接受，我不需要去考慮，這個工作交給畫廊去做吧！我呢，就看看還有多少潛能，盡量把它發揮出來吧。

（撰文、攝影：李鳳鳴）

張曉剛　失憶與記憶系列──燈泡與書油彩畫布　20×150cm　2006（左頁圖）
張曉剛　失憶與記憶系列──男孩　油彩畫布　200×260cm　2006（上圖）
張曉剛　男孩與電視　油彩畫布　200×160cm　2008（下圖）

面具下的真我
曾梵志

曾梵志的油畫〈面具系列1996, no.6〉在2008年香港佳士得春拍以7536.75萬港元成交，成為當時中國當代藝術品的最高拍賣價締造者，並將他推上中國藝術天王之一的位置。2009年10月，年僅四十五歲的曾梵志又在巴塞隆納舉辦個展，不斷的締造他個人在藝術上的光環，引人注目。

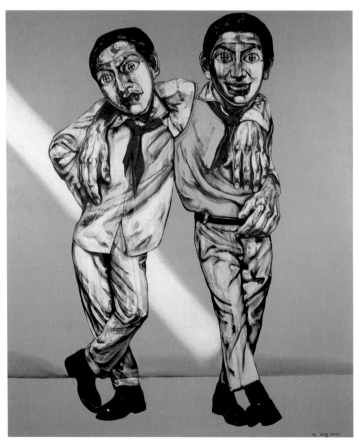

曾梵志，1964年生於湖北省武漢市，1991年畢業於湖北美術學院油畫系，這位做為中國當代藝術代表人物之一的畫家，生活一派優雅，行事低調和緩，在他身上幾乎嗅不出一絲絲的放蕩不羈與顛覆性格，但是在他的生命中卻屢屢有出人意表的行徑出現。

在十歲之前，曾梵志還只是個沈默且總拿著筆亂畫的孩子；十三、四歲時，繪畫帶來的愉悅感，讓他意識到自己應該當個畫家；二十四歲時，他經歷了五次高考，如願以償地考進湖北美術學院油畫系；二十六歲時，就讀大學三年級的他異想天開地在湖北美術學院的美術館策劃了自己的首次個展，為期六天，還煞有其事地編印了中英對照的畫冊；三十一歲時，張頌仁為他在香港舉辦了他的第二次個展「假面」，

曾梵志　面具系列no.6　油畫　180×150cm　1995（上圖）
曾梵志是中國當代藝術的代表人物之一。（右頁圖，許玉鈴 攝）

他覺得：「自己差不多可以宣布成功了」。儘管「面具」系列備受好評，但曾梵志在四年後即開始新繪畫風格的嘗試。

三十九歲時，因為策劃了一場類似回顧展的「我，我們」個展，他決定開始購回自己部分作品。四十四歲時，他的作品〈面具系列1996, no.6〉在中國當代藝術拍賣市場上寫下最高紀錄，成為國際關注的藝術天王，同年間，於北京香格納畫廊展出四件「亂筆」系列畫作，有人出價一億人民幣，但他卻說：「不賣」。

到了2009年，四十五歲的曾梵志依然是藝術圈鋒頭最健的人物之一，四月於蘇州及紐約分別推出個展後，十月又將於西班牙巴塞隆納舉辦個展。

這位永遠打扮得整潔乾淨、說話慢條斯理的畫家，自然流露著時尚氣息，但卻缺乏時尚人光鮮且活躍的特質。許多與他接觸過的人，多數認為他溫文儒雅，但個性卻難以捉摸，而近年來秉持著「不將畫賣給不對的人」的作風，也讓他「很難搞」的傳聞不逕而走。

■ 在畫作中宣洩的情緒

他的難以捉摸，或者說是與眾不同的性格，在藝術創作中也透露出端倪。相較於同時期的藝術家，曾梵志的創作更多的是關注於個人內心世界的探索，沒有憤世的偏激，也沒有玩世的幽默，卻有一種潛在於深層且能觸動人心的情緒。

在1991年的畢業展上，曾梵志提出了影響他藝術歷程至深的〈協和醫院三聯作〉，當時被笑稱是「有病的人才會畫的作品」，但卻讓當初前來武漢看展的栗憲庭大為驚喜，不僅撰文介紹這批作

品，並且將曾梵志納入「後89中國新藝術展」的參展藝術家名單中。在這件被視為曾梵志成名作的畫面中，栗憲庭表示自己看到了作者對於人生的悲觀，除了施虐與受虐的形象暗示，還有一種帶著血腥味的壓抑與宣洩。「也許他內心根本是一個災難的世界，但是他通過畫面處理將情感宣洩完美地平衡和節制住。這是他成熟的根本。」栗憲庭寫道。

而曾經擔任美院教師，並且在曾梵志於大三舉辦的第一次個展上撰文表示支持的皮道堅，則認為曾梵志的畫有一種吸引人解讀的樂趣，「他的成功在於他用不同的藝術形式，反映了中國當代藝術社會深刻的情感體驗」。

將曾梵志推上藝術天王位置，且屢屢在藝術市場創下天價的「面具」系列，透露的也是畫家從人性的自私與虛偽對應中感受到的疏離。從內心投射出的情緒，是觀者從畫作中得到的訊息，也是曾梵志在創作時強調必須透過感性與理性的交融突顯的重點；也許在他早期的作品中，這種

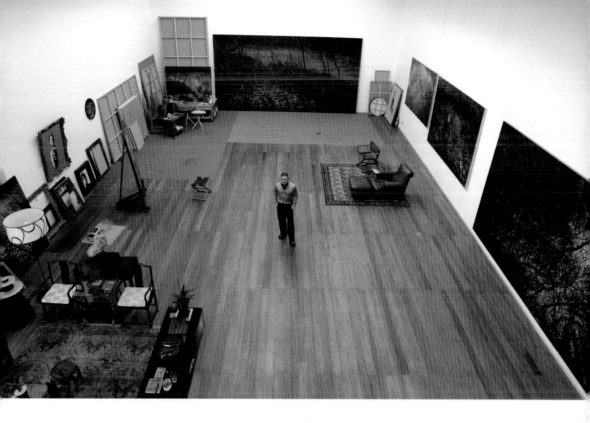

情緒是灰色且悲觀的，但在從具象轉入抽象的藝術探索後，感覺是更加內斂且帶著神秘感。

■冷靜而無厘頭的因子

　　為了讓讀者更加深入曾梵志的藝術世界，《藝術家》雜誌的記者特別赴曾梵志位於北京草場地的工作室進行訪談，而在記者第一次抵達工作室時，剛從巴塞爾回來的曾梵志，正在看一張他在傑克梅第作品前拍攝的照片，照片中，曾梵志正凝視著傑克梅第的雕塑作品，但兩旁的人卻以非常奇異的眼光看著他。

　　「我在逛藝術博覽會時，看到傑克梅第的雕塑作品，一時突發奇想，把一顆核桃放在展台上。就放在作品前。」曾梵志冷靜地描述著當時的場景。「現場的人嚇一跳吧？」記者問。他大笑著回答：「對啊。我差點被警衛轟出去。」忍不住又問了：「哪來的核桃？」他回答：「看展前，去烏利·希克家拜訪時，他塞了幾顆給我。」原本放在口袋中的核桃，就這麼應景地成為曾梵志與藝術家對話的工具。

　　在採訪的空檔，曾梵志開心地介紹了工作室裡幾幅最新創作的作品，「這些作品即將運到西班牙展出。這是我第一次到西班牙舉辦個展，我希望透過畫作，與歐洲藝術大師進行一次對話」，他表示。當記者看到一幅很特別的銅版畫時，他更是高興地拿起畫說：「這是我女兒六歲時畫的。你看，這個線條延伸得多好。」滿足的光采在他臉上綻放，「我不急著教我女兒畫畫，因為現在正是她想像力開始發展的時候，我不要讓她受到規範。十歲之前，正是決定藝術家創造力的關鍵時期」，曾梵志說。

曾梵志位於北京草場地的工作室。（左頁圖，許玉鈴 攝）
曾梵志於2003年即為自己的創作進行一次梳理，後續並開始購回自己各時期具代表性的作品。（上圖）

問：那麼就請先談談您自己的藝術啟蒙與學習的歷程。您很早就發覺自己對畫畫有興趣了嗎？

曾：對。我是做別的事情沒興趣，對別的學習都沒感覺，但只要我畫畫就覺得特別愉快。我畫畫時，父母也覺得比較放心，因為怕我做別的壞事情，那時候家長不是像現在，會想要小孩學什麼東西，那時候就覺得孩子不要出去做什麼壞事，靜靜地待在家畫畫是挺好。

　　不過小時候沒想過長大想幹嘛，到了十三四歲時，才知道我將來可能要畫畫。

　　後來一邊學習一邊工作，考了好多年，考上了我想上的專業科系，就是湖北美術學院油畫系。考上後非常高興。

問：為什麼鍾愛油畫系？

曾：我覺得油畫的魅力跟別的媒材不同，油畫給我的衝擊力最強，它可以表現的力度非常非常豐富，我覺得它就是我想要的感覺。

問：進入學院後，有什麼不同的感受嗎？

曾：差不多，沒有太大變化。因為我在考試時，已經有比較專業的訓練。有了已經很規範的學習，才能通過考試。

問：您是1988年入學的，當時學院的學習氣氛如何？還是很傳統嗎？

曾：非常傳統。我們上學還是學一些素描等基本功。學校有好的環境，可以讓彼此之間有好的影響。

問：您在大三時就自己籌備了自己的第一個個展，當初怎麼會有這樣的想法？

曾：我當時是屬於年輕且特別瘋狂的狀態（笑）。我到現在也是這樣，腦子裡的思維都是跳躍式的，老是想做一些讓人出乎意料的事情。但那個時候首先就是敢想，想要在美術館做一個展覽。當時我們那兒有一個湖北美術館，是特別好的美術館，除了很有地位的藝術大家之外，沒人可以在那邊辦展覽。當時在那邊辦個展，已經算一個事件。

　　我當時其實不是先有辦個展的想法，而是先畫了很多作品，天天畫，停不下來。畫了很多作品，家裡都沒地放，這時候我開始想要找地方辦個展覽。當我提出要在美術館辦展覽時，大家都笑說那不可能的。總之我當時就是拿著作品去系裡，通過各種關係聯絡，老師也幫我說話，後來館方來了回覆，答應了。然後我就開始把作品都拿過去，開始布展，還做了一個小畫冊，當時皮道堅，就皮力的爸爸，還幫我寫了一篇文章，那篇文章我當時還找人翻譯成英文（笑），就挺搞笑的，就想著要辦得有模有樣。後來人家跟我說那篇英文裡有很多錯誤。

　　那個展覽最後弄得亂七八糟（笑）。開幕時我請了很多人來，但當時有人舉報，說我那個展覽

曾梵志　面具系列1996, no.6　油畫　200×360cm　1996　2008年香港佳士得春拍成交價7536.75萬港元（跨頁圖）
曾梵志　江湖　油畫　250×215cm　2001（右上圖）

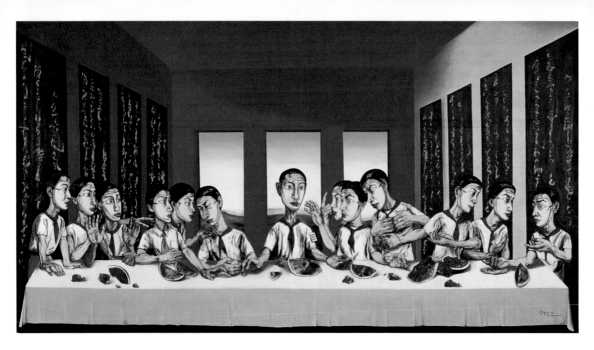

是為了紀念六四周年才辦的。當時剛好是六月，但我其實沒有那個想法。結果那個展覽還沒開幕就被查封了，我也被調去談話，後來他們調查覺得沒有問題，就說還是可以展覽，就當作是內部的觀摩展，就展了三天，再加上前面封了三天，因為我的錢只夠交六天的租金，就這樣落幕了。挺好玩的經歷，而且對我以後做很多事情有很大的幫助。因為這個展覽，我自己又當策展人、又布展、又負責畫冊、印刷、運輸，整個的流程，我從那年（1990年）就知道怎麼回事了。當然，那次我是沒做好，但之後我就知道怎麼做了。那是一個開頭，對我很重要，因為作品在工作室擺著，跟在美術館擺著，感覺很不同，這對我未來的發展是非常重要的啟示。

問：當時有人注意您的創作嗎？

曾：沒有。就學校裡的人關注。後來這批作品出現1991年的《江蘇畫刊》，當時也是皮道堅老師撰文介紹。不過那次經歷也讓我父母嚇壞了，因為他們是文革走過來的，很怕政治上出問題。

■ 最初的兩千美金行情

問：談談您對於藝術市場的感受。1994年時，張頌仁一口氣從您手中買走二十幾幅作品時，您有什麼想法？ 這筆收入讓您當初的生活頓時改善了不少，也算是感受到藝術品的市場性了。

曾：當初是老栗先看了「面具」系列後，幫我寫了一篇文章介紹。後來張頌仁來看這批畫，非常激動，一口氣買了二十張左右。其實以前那些作品也就是張頌仁一個人在買（笑）。

張頌仁在1994年買下了這批作品後，在1995年於香港辦了我的第二次個展。那時候我覺得自己簡直可以宣布成功了。覺得自己很膨脹的感覺。那時候我第一次出國，又在那裡做了一個展覽，挺開眼界的。

其實當時也沒有什麼藝術市場，有人買就算是反應好，而買的人就是因為喜歡藝術，或者是同情我們這些人。那時候張頌仁賣畫也很不容易（笑）。

曾梵志　最後的晚餐　油畫　220×400cm　2001（上圖）
2003年「我，我們」展覽展出〈協和醫院三聯作之二〉（右頁上圖）
2003年「我，我們」展覽展出〈協和醫院三聯作之一〉　油畫　180×460cm　1991（右頁下圖）

問：當時賣給張頌仁的價錢？

曾：那時分大中小的尺寸，小一點的是兩千美金，中的是兩千五美金，大的是三千美金。那時候算是很好的價格了。

在這之前，張頌仁買了我的〈協和醫院三聯作〉，也是這個價錢。當初就是他買了作品，我才有錢來北京。你知道的，一個人第一次拿到很多錢時，會很瘋狂地買東西，錢花掉了，才發現：唉呦，我還有很多事情還沒做。很好玩，那時候就是年輕。

問：您的身價已不可同日而語，但相較於作品的賣價，您似乎更關注於「誰買了畫」？

曾：是的，我希望是真正欣賞藝術的人買了畫。我的作品在一開始就是賣給很重要的藏家，從張頌仁賣的那批作品開始。2000年以後，我的作品才開始在亞洲市場起作用，但我主要的市場是在歐美，這種影響力，或者說口碑，是慢慢建立起來。雖然現在整個藝術市場是往下走，但我們畫廊不大受影響，我們訂的市場價格是經過琢磨的。不受二級市場價格的影響。

在市場最熱的時候，我的作品控制得很嚴，因為市場熱時，很容易賣錯人，像是2008年我自己幾乎沒賣出作品，「太平有象」展覽時，我沒讓香格納賣畫，當初只有四件作品，有人出價一億人民幣，但我就是不讓賣。我們抵擋住金錢的誘惑。我們賣作品一定要賣給真正欣賞藝術的人，不是

那種今天用一萬元買，明天用兩萬元賣的人。

也有些人跟我說，我們先簽合同，你以後畫好給我。我說：不行。那我的未來就不是我掌控，是你說了算，不是我說了算。我不希望把藝術工作室搞得像工廠。我覺得只有安迪‧沃荷這麼做是成功的，因為他的作品就是需要有很多人幫他完成。

■首次回顧展帶來啟發

問：您曾說過，有很多好的作品都是留在您自己手上，甚至您也曾經自己將自己的作品買回來。為什麼呢？

曾：我從2003年開始買回一些作品，當然有些作品我已經買不起，但我會買一些我覺得對我的藝術很重要的作品。那是因為我在2003年做了一次類似回顧展的展覽「我，我們」，我們做這個展覽的時候，發現中間有些時期的作品我手上沒有，需要去跟別人借，借的過程很繁瑣，有些人很樂意借出，但他們會拿出幾張單子讓你填寫，上面列了一堆保險等等的費用，因為西方人很注重運輸細節等等，但這些費用我們根本付不起，因為那些作品才賣一兩萬美金，但借一件作品的錢可能也差不多了。我那時就意識到，我以後還要做類似的展覽，作品愈來愈貴，那我以後更難借到作品參展。我當時想，賣兩件新的作品，就買一件舊的作品回來，將那些對我各時期的轉變具有關鍵性的作品買回來。

問：這麼聽來，您做事情確實很有計畫。

曾：其實我沒有條理，我都是從展覽中找到問題，再去解決問題。

問：但是在2003年就想到做回顧展，算是挺早的。

曾：那時候算是很轟動。因為那時上海美術館是第一次給還在世的藝術家舉辦回顧展。當時的館長李向陽幫了很大的忙，他當時允許我在那邊做展覽，是很大的突破。他當時是給我兩邊的大廳

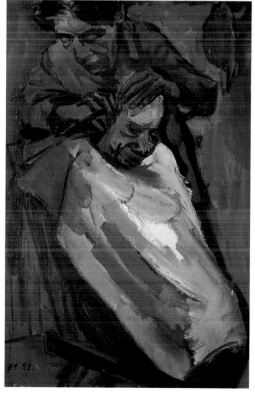

曾梵志　人類與肉類　油畫　200×180cm　1993（左頁圖）
曾梵志　肉　油畫　130×95cm　1992（上圖）
曾梵志　理髮　油畫　100×70cm　1989（下圖）

作為展場。那時是2003年，在非典（SARS）的前兩個月。當初做這個展覽，就是希望將自己的作品做一個整理。我常常隔一段時間就會做一些很瘋狂的事（笑），我最近起得很早，因為有一些新的想法，這個想法完成了也是不得了。

■古今東西的藝術對話

問：您對於中國文人思想多有關注，如何將這部分帶入您的創作中？油畫起源於西方，有很強烈的西方特質，您如何看待「油畫」、「中國畫」與「中國油畫」？

曾：我以前是完全不看中國的東西，就覺得油畫是最好的。走上創作這條路許多年後，我還是覺得油畫很好，但是到了1990年代末期，我就開始對中國傳統的東西產生興趣。我以前也喜歡過，但沒想到要將這部分跟自己的作品融合在一起，或者是借鑒一些好的元素，一直到2000年才開始做這樣的融合。

西方的藝術是講究透視、解剖、光影、明暗，我的創作盡量打破這些西方油畫正宗的規範，我一個一個地打破，不是一次全部打破，是一點一點地嘗試。我現在是用線條的重疊，來製造景深的效果。你看中國的古畫就沒有像西畫講的那種透視規範，但中國畫的淵源其實更長遠。

宋代的畫很有文人的意境，我很喜歡。我要打破一些思維，也要從古人的想法得到借鑒，將東西方的繪畫融合，用一種更好的語言，將我的情感表現出來。我喜歡研究藝術語言，堅持要有突破，要離開自己常有的觀察方法。有所突破，才能在油畫中有所貢獻。如果只是借鑒前人的做法，沒有顛覆，也不能影響別人對藝術的看法，很快就退出了。

問：今年春季，您於紐約及蘇州各辦了一場個展，展出的作品與策展的主軸截然不同，您當初的想法？展出的反應如何？

曾：這兩個展覽是一個很強烈的對比，一個是在很古老、由貝聿銘設計的美術館裡展出，另一個是在很時髦的城市，就是紐約。其實這兩個展覽都是在一年多前就開始籌備，剛好兩個展開展前後就差十天，所以我會看見兩種不同的觀眾反應。

紐約的展覽展出了一部分人物作品，包括「面具」系列。蘇州的個展卻沒有任何人物畫出現，完全是我根據當地的感覺創作的作品，展示的環境也不同。

問：您即將舉辦的西班牙個展，是您第一次於西班牙推出的個展，可否談談這次個展是如何成形，將如何規劃？您的期待呢？

曾：這個展覽已經談了一年多。我未來希望每一兩年就會安排一次這樣的展覽，在不同的城市，跟不同的人進行交流。我覺得需要很多的時間，去做這樣有意思的展覽。這次的展覽是由基金會主辦，不是做買賣的展覽。

我覺得中國藝術家在歐美的評價不大好，別人往往只看到市場的價錢，看到一些中國符號，沒有看到藝術。我覺得有責任讓人家重新看待中國藝術家。別人對中國的藝術家已經有一個概念，也有一些負面的東西，但我這次提出很多不同的東西，也不賣，就是進行交流。我對自己是很自信的，我不怕專業的人來挑我的毛病。西班牙基金會也是第一次辦中國藝術家的個展，他們也對我很有信心。

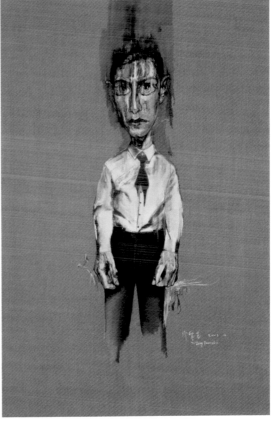

從具象到抽象的四個歷程

■曾梵志的繪畫世界

十年之間，一翻五百倍的投資報酬率，無論放在哪個產業來看，都讓人不得不關注。

如此驚人的投資報酬率，在前兩年，伴隨著中國當代藝術市場的暴起現象而出現，締造傳奇記錄的〈面具系列1996, no.6〉以及曾梵志的藝術創作，理所當然受到國際矚目。然而，除了數字的解讀，天價背後的藝術性，更是值得一探究竟。

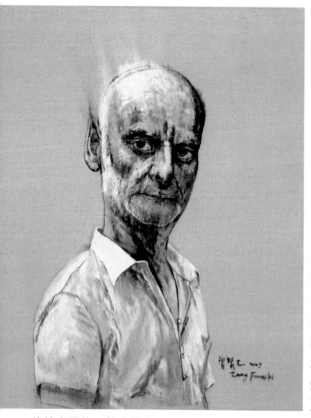

這一件在2008年香港佳士得春拍會上以75,367,500港幣（9,662,114美金）成交的〈面具系列1996, no.6〉，刷新了2007年倫敦非利普斯秋拍會上，以〈協和醫院三聯作〉創下的曾梵志個人作品最高價（276.4萬英鎊），也成為中國當代藝術品的最高拍價締造者。而這幅天價畫作，在1998年掛在當時上海的波特曼酒店走廊上展示時，是以1.5萬美元的價格出售。「這在當時已經是很高的價格了。」曾梵志表示。也正是因為這次在波特曼酒店的展覽，讓曾梵志決定與香格納畫廊開始合作。

從拍賣市場的統計數據來看，「面具」系列顯然還是藏家與買家追逐的焦點，然而曾梵志認為，藝術家在市場上寫下天價，有許多因素影響，但唯有當藝術家持續提出好的作品時，這樣的市場力道才能持續。「別人肯定你現在的創作，才會持續去買你過去的作品。因為無論你過去畫得好不好，都是藝術創作的記錄」，曾梵志表示。為了不斷突破自己，提出更好的作品，曾梵志平均四、五年就會開始新的繪畫風格，他也將自己從美院畢業以來的創作歷程，歸為四個階段，第一個階段是「協和醫院」階段，第二個階段是「面具」系列，第三個階段是「面具之後」，同時間平行發展出具象與抽象的新風格，第四個階段就是他目前投入的「亂筆」系列。

■以藝術深掘內心感受

問：您的藝術一直都是比較關注個人內心的反應，不是對於社會提出批判？

曾：是的。關注社會是一方面，但你自己也在社會中，是一種生存狀態。

問：您在讀書時，就對「表現主義」特別感興趣是嗎？

曾：對。因為我走的就是這條路，它跟我小時候亂畫亂塗是有關係的。因為表現主義強調的就是情感的表達。在情感的表達上，我不受什麼限制，不管我用什麼材料、技術。比方說你用藍顏色代表

曾梵志　肖像_S　油畫　88×72.5cm　2009（上圖）
曾梵志　自畫像　油畫　109×75cm　2008（右頁圖）

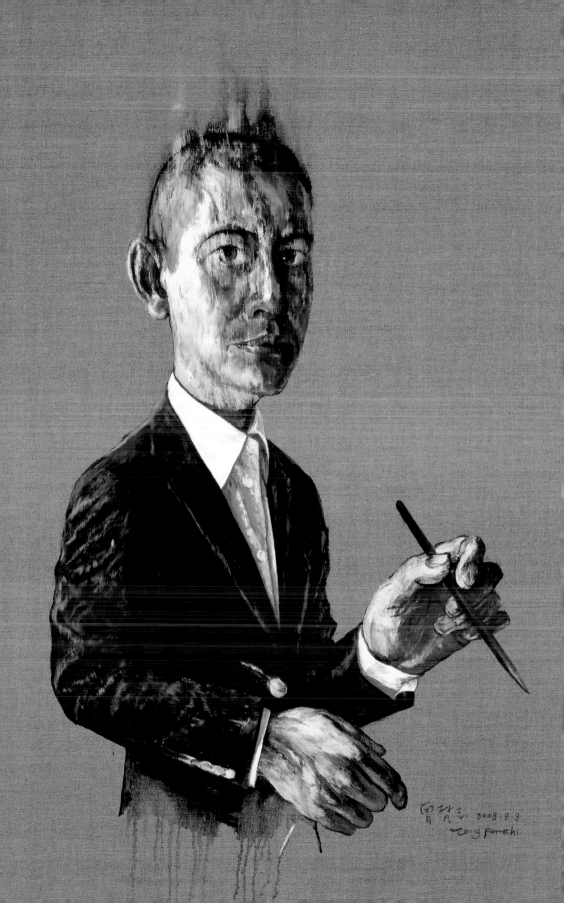

憂鬱，但你怎麼用線條表現你要的憂鬱，這個就是關鍵。這種對於情感的表達與控制，不是只有自己才懂，是要讓別人也產生共鳴，這樣才能算是將情感表現得恰到好處。獨特，別人又可以看得懂。這是需要磨練的。但我現在不是一路朝著表現主義的方向前進，而是盡量不要將自己歸於哪個派別，要自己不斷去突破。

問：您曾說過，您的創作有很大一部分是受到生活的啟發，包括小時候的記憶與成年後的經歷。可否先談談您童年生活的記憶對於藝術創作的影響？例如遊歷蘇杭所留下的印象，以及小時候「仰望天空」的記憶等。

曾：我經常會回憶過往，是一個很懷舊的人。像我今天走進工作室的院子時，我聞到了一股桂花的香味，就想起我九歲的時候，也大概是在這個時分，就國慶前幾天，走在杭州街道上的感覺。那個畫面伴隨著桂花香一下子出現，是黑白的。我經常這樣子回憶過去，常常聽到了什麼聲音，聞到特定的味道，會有記憶。〈天空〉這幅畫也是，是帶著陽光的記憶。

我在十六歲時自己也去了一趟杭州，當時就自己去找尋九歲時跟爸媽去玩的地方。有的地方找得到，有的地方找不到。我回去後跟母親描述時，她很驚訝：「你怎麼記得這麼清楚。」其實並不是說我的記憶力比別人好，就是有些事情你經常回憶，就不容易忘掉，我常常一個人發呆時，就開始回憶一些事，很多事情，很多畫面出現。腦中出現的畫面，我會去將它放大，然後去完成一幅作品。我的畫中常出現紅領巾，也是因為我們小時候都會繫紅領巾。那是屬於記憶裡的一部分。

■畢業展作品初綻光芒

問：〈協和醫院三聯作〉是您第一件創下拍賣天價的作品，談談這段創作歷程。

曾：這是我在1991年為畢業展創作的作品。我當時住在武漢的一間醫院旁邊，就住在一間很小的房間裡。當初因為常常去借用洗手間，天天進入醫院，所以對裡面的場景很熟悉。我畫的就是我當初看到的場景。

問：在〈協和醫院三聯作〉中已經表現出您對肌肉紋理的關注。

曾：我剛開始畫個體時，自己摸索，我特別注重畫畫的情緒，就畫出了那樣的感覺。我的寫實功力其實很好，但我老是覺得這個東西特別受限制，我到二年級的時候，就有意識地要放棄這樣的東西，開始要強調一種情感的表達，要怎麼樣帶著感情去創作。以前就是畫得像或不像，沒有特別激動的東西，別人會說，這個顏色應該亮一點，應該怎樣怎樣。後來，我就放棄這種寫實的概念，從感性出發，放棄理性的規範，哪怕是某一點畫錯，但能夠帶著感情，我就覺得是優點。我這樣一直練習，發現自己會很理性地把感性的部分保留下來，就是妳說的，畫面中人物的手的狀態。那個時候，感覺創作是一個高峰時期，就是從1989年到我1993年來北京之前。當時，栗憲廷到了武漢看了畢業展，幫我在媒體上介紹了這批作品。由於老栗的原因，讓我從一個無名小卒，變成今天這樣的人。因為他很重要，他說你好，你才能堅持下來，你需要這樣的東西才能活下來，因為當時生活條件艱苦，而畫畫是很不被理解的，但有這樣一個人說你好，即使一年兩年後想起來，還是很有鼓舞的效果。當時畫這樣的東西，旁邊的人可能認為你是屬於有病的人，怎麼會畫這樣的東西，這種作品是不可能參加國家的展覽。我是通過老栗介紹了這批作品，才讓我打開知名度。

問：「面具」系列是您1993年到北京後才發展出來的畫作，其中包含了您當時對於人性的觀察與感觸，談談您這段時期的歷程。

曾：我當時覺得北京的氛圍非常好，也來拜訪老栗。到了1992年年底，我還特地來北京考察，我也

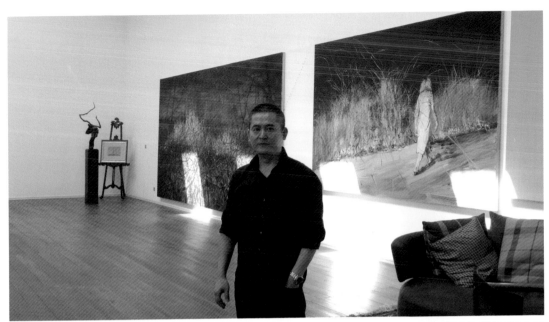

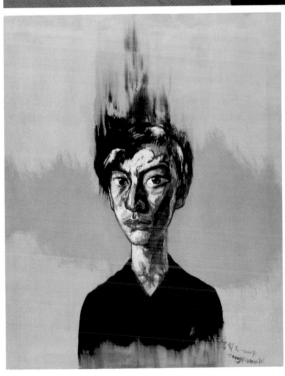

到圓明園看了，去了很多地方，但是我覺得那不是我想要的感覺。我後來在三里屯找了一間小平房，很不錯，還有院子，然後一個人很安靜地在那裡畫畫。我覺得當時也是有老栗的鼓勵，讓我到北京來發展。

在右手指受傷後，曾梵志嘗試以左手作畫，後續持續創作人物與「亂筆」系列。（上圖，許玉鈴 攝）
曾梵志　肖像07-8-6　油畫　100×80cm　2007（左下圖）
曾梵志　無題no.1　油畫　150×110cm　1999（右下圖）

其實生活也不是特別窮，是有點苦，但都覺得沒什麼，也不覺得累，有一種很激動的感覺。因為當時大家生活條件都不好，差不多，在物質生活上不會有特別的要求，大家都騎腳踏車，你不會想著自己要有一部汽車。只是因為我是外地人，到北京來沒有戶口，會感到恐懼。剛到北京來的人，都是這樣。

■ 從武漢到北京的轉變

問：當時北京的藝術氣氛已經很活絡了，體制內、體制外的活動都展開了。

曾：對，很活絡。我當初感覺北京就是一個有助於藝術交流的地方，所以將武漢的作品一捲，全部帶到北京來。來北京後又創作了一批作品，但是跟〈協和醫院三聯作〉的感覺類似，因為我還是帶著武漢的想法在創作。

因為我是完全換了一個新的環境，工作了一年後還在畫那些東西，憑著記憶去畫，沒有激情，沒有衝擊力。後來我覺得沒法再創作。那時候覺得很苦悶，覺得自己是不是沒有才華，只能這樣了。當時畫了一些東西，都覺得不滿意。我最後覺得應該要調整，索性就不畫那些東西了。我不能追著以前的東西，卻畫著比它差的作品。

後來，在1994年我畫了一張自畫像，我覺得有感覺了。後續開始調整自己，就是把我內心很焦慮的感覺畫出來了，我覺得特別好，而且跟以前也有點不一樣，又往前跨了一步，我那時一下就激動了，就繼續這樣創作。突然間，有一次就畫出了戴面具的形象，我覺得這種感覺真好，特別神秘，又符合我現在的狀態，是我到了一個新的城市，沒有朋友，一種孤獨的感覺。我就一口氣畫了七、八張，那時也覺得自己找到了一個方向。

問：人物的形象從何而來？

曾：有身邊的人，但主要是畫我自己的狀態，所以沒有找什麼模特兒，有時候就是從雜誌上借用一些形體。

這是我第一次感覺自己很成功地轉型。「面具」系列也是這樣開始的。

後來，到了1998年時，我自己在北京策劃了一個展覽，全部都展出「面具」系列。當時是同時在中央美院跟四合苑畫廊展出，隔一天開幕。那時候挺有意思的。

曾梵志　肖像08-12-1　油畫　111×80.5cm　2008（上圖）
曾梵志　肖像　油畫　199.5×150　2004（右頁圖）

其實這樣做挺怪的，但就是早就答應別人了，很早就談好了，就變成連續兩天參加開幕。

問：但您在同一年，卻決定與香格納畫廊合作，那是因為什麼樣的機緣？

曾：這兩個展覽之後，我把這批作品又運到上海，同時在上海又辦了一次個展。當時也是1998年，我跟香格納的勞倫斯（何浦林）在波特曼酒店做了這樣一個展覽。做完這個展覽後，就開始跟香格納試探性地合作，合作後覺得感覺不錯。

問：後來天價賣出的〈面具系列1996, no.6〉就是在那裡賣給了一位美國人？

曾：對。當時在波特曼酒店展出，就是現在的麗茲卡爾頓酒店，當時香格納畫廊就設在酒店的走道上。那件〈面具系列1996, no.6〉當初賣了一萬五千美金。

■ 從具象又衍生出抽象

問：2000年之後，您又嘗試了新的系列主題「面具之後」，也開始出現純粹抽象的線條繪畫，談談這段時期的創作。您之前的創作似乎主要是從生活中提煉而得，這時期的創作看起來像是您對於藝術本身的探索，是嗎？

曾：我從1994年開始畫「面具」系列，到了1999年開始新的嘗試。那算是我第三次的轉型。也做了一個展覽叫「面具之後」。因為那個時候，大家都知道我畫「面具」，也覺得挺無聊的，剛開始還覺得挺得意的，覺得自己有個標誌。後來就覺得噁心了。

我每次突破，就是要把自己已經很熟悉的東西拋棄，也就是那些讓我已經沒有激情的東西拋棄。我當初畫一些畫，勞倫斯來看也覺得很好。這也是他作為畫廊老闆特別成功的地方，他不會因為當初「面具」系列賣得很好而希望我一直畫一樣的東西。他當初看了「面具之後」，覺得很好。他以客觀的角度提供的意見對畫家很有幫助。

問：從具象到半抽象（或抽象）的轉化歷程，您自己如何解讀？

曾：從1999年到2004年，我將它這批作品歸類為「面具之後」，其中也包括一些抽象畫的嘗試。2004年就開始出現「亂筆」系列。但「亂筆」系列還是分為早期、中期跟近期的作品，各時期風格不大一樣。早期的作品還是有抽象的，但還是有人物出現，像是〈天空〉這一類的作品；中期的作品依然抽象，但開始探索一些新的藝術語言。到了2005年、2006年就完全不一樣，我覺得更成熟。

問：「亂筆」系列的緣起為何？這應該是「面具之後」嘗試的抽象線條繪畫的延續。在這個時期，您因為右手拇指受傷，意外嘗試了用左手畫畫，跟此系列創作之間是否有著微妙的關係？

曾：對。這算是我第四個創作階段。但這時候，我也畫肖像，也畫人物，希望可以打破侷限，不要只畫一樣的東西。抽象跟具象，左手跟右手，我都可以畫。就是讓自己有一些突破。這樣的嘗試是最近幾年才開始。

問：「亂筆」系列畫作，遠看像是風景畫，但其實不是真正的風景畫，畫作中似乎藉著各種線條與結構的層次表某種暗喻。您自己創作時的想法呢？

曾：我畫這種畫的時候，幾乎是沒有草圖的。我畫這些作品時，是特別感性，我畫了第一筆後，才知道第二筆要怎麼畫，但我畫第二筆後，第三筆也出現在腦海中。就是同時要有感性與理性，但這是需要練習與結合的，不能讓理性來控制感性。兩者之間很難說何者為重。但技術的問題是很重要的，就好比一個彈琴的人，他的基本功已經深藏在血液中，很自然可以帶出感性的部分。畫畫也是一樣。這些基本功一定是要完成吸收，被你所用，要思考。

問：就是那種筆隨意走的境界？

曾：是。我在這個階段是想到了什麼就開始畫。我自己種了紫藤，到了冬天的時候，它的枝條很有

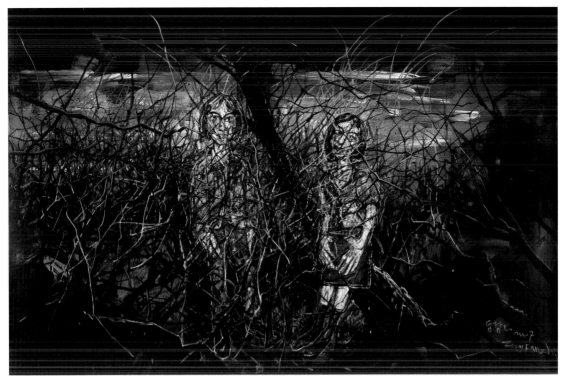

意思，重疊盤結，我常常一個人靜靜地觀察紫藤的生長。藝術家動腦的時間很多，但也要動手。一個人一直動手時，很多想法就會自然浮現。

　　這個系列的完整展示，應該是在2006年。也是在香格納畫廊展出。我覺得那個展覽是非常完美的展覽，我自己很有信心。如果我將來有更好的成績，一定是靠我現在的作品，不是靠以前的作品。

　　作品一定要從自己的工作室換到另一個空間去看。好或不好，換一個地方看會很明顯。

曾梵志　無題07-9　油畫　215×330cm　2007（上圖）
2009年蘇州博物館「與誰同坐」展覽開幕現場（左下圖）
在2009年推出的「與誰同坐」個展中，曾梵志推出了與蘇州園林的文人氣息相互呼應的作品。（右下圖）

■創下天價之後的走向

問：您在2007年開始與紐約阿奎維拉畫廊（Acquavella）合作，因為阿奎維拉畫廊代理的都是舉足輕重的藝術家，而且他們的藏家客戶關注的都是百萬美金以上的作品。與他們簽約合作，對您也是有著獨特的意義。

曾：他們的客戶都是很實力的客戶，畫廊也代理了許多藝術家，那些藝術家都是我自己很欣賞、很喜歡的藝術家，包括塞尚、莫內、馬奈、傑克梅第，這些都是很了不起的大師。跟這些大師在一個畫廊裡，我覺得很驕傲。

問：「面具」系列在市場上一直受到藏家追捧，也獲得非常高的評價，甚至成為您的一個「標誌」，但這樣的成功，會不會在某種程度上成為一種包袱？

曾：不會。我心裡很清楚我在做什麼，我知道我的作品要往哪一個方向發展。你不能盯著市場看，藝術家最終得拿出好的作品。我覺得每個人的想法不一樣，有人覺得「面具」系列很好，有人覺得新的作品更好。但我不想去解釋太多，也不能因為別人說好，我就停滯不前，我希望自己一直往前走。

問：成為天價藝術家後，感覺到有壓力嗎？

曾：也沒有什麼多大的壓力。其實這幾年在市場創天價的都是我過去的作品，他們承認我過去的作品，也是對我現在作品的一種肯定，如果我現在做得亂七八遭，以前的東西遲早也會變成垃圾。那種成功是很短暫的。現在做得好，人們也會去收藏你過去的作品。

有些人只會讓人記住名字，但不記得他的作品；有些人是有幾件作品被記住，但人們記不住是誰。唯有當自己不斷提出好的作品，這樣的藝術家才能夠留下。

問：您說過，藝術家從三十歲到六十歲的每一個十年都是很珍貴，有特別意義的。您自己的規劃呢？

曾：藝術家不能只靠以前的作品混，不能十年不變地只畫一樣的東西，一旦浪費一次十年，那個狀態就沒有了。藝術有魅力的地方，就是畫家不同的年齡層會有不同的表現，會隨著生命與環境一起變化。

現在雖然有一些學校邀請我去開課，但我想晚一點再去教學生，說得比較自私點，是我現在沒有時間去教學生，還有一點是，我還不知道怎麼去教學生。我希望我到了六十歲時，有了更明確的想法，到時候或許會去教書。我不敢誤人子弟（笑），我覺得有些學生真的是被教壞了，老師對學生真的是起了很大的因素。

我上學的時候有幸運，遇到了幾個很反叛的老師，他們會有不同的聲音，這些不同的聲音，會讓你進行思考。藝術是要靠自己的悟性，還有靠自己動手動腦。我現在就下功夫教我女兒，但我的方式就是「不教」，讓她自由發揮。我自己小時候也是亂畫，沒有說哪一筆太黑了、太長了，就自己亂畫。我也不教我女兒，就是幫她準備了很多材料，讓她去畫。很多人說，你現在趕緊教你女兒畫畫，我說千萬不能教，她的想像空間正在發育，這是她將來的創造力，如果現在急著教她技法，可能她會一下子進步，但未來卻缺乏想像力。我覺得藝術的想像力，就是在十歲前開始發展，沒有受人干擾，會更好。只要得到鼓勵。如果行為舉止都受到規範時，可能以後會是個好學生，但不會是很突出的學生，也不會是很突出的畫家。

（撰文：許玉鈴　圖版提供：曾梵志）

曾梵志　無題08-1-1　油畫　200×200cm　2007（右頁上圖）
曾梵志　無題09-3-1　油畫　150×150cm　2009（右頁左下圖）
曾梵志　小男孩　油畫　280×180cm　2006（右頁右下圖）

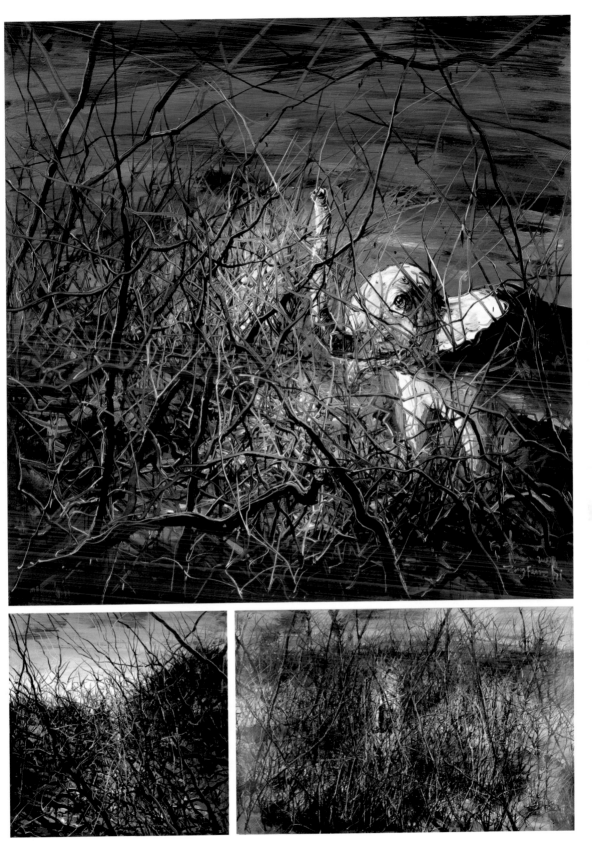

理性結構述説內心所欲傳達情感故事
劉 野

每一位成功藝術家的背後，都有導致他成功的獨特因素與生命歷程，這是其他人不能複製也難以模仿的。劉野在中國當代藝術崛起的過程中是較為特殊的個案，命運之神讓他年輕時有機會到德國留學及生活，這段異國生涯，使他作品中透露出相異於中國本土藝術家的思考邏輯。

劉野的藝術傳達出純淨中的歡愉、清冷中的豔麗、童稚中的成熟，他的畫作很難讓人不喜歡，許多人也在他的創作裡發現了與自己內心共鳴的節點。劉野在2008年中接受訪問時除了娓娓道出他自己創作之路的轉折，也暢談迷戀「米菲兔」的始末，以及評論藝術市場熱潮的獨立觀點，結合了感性與理性，發人深省！

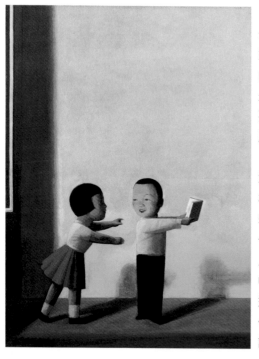

中國藝術家劉野的畫作很難讓人不喜歡，大部分畫面裡的人物造形都是頭大身小，簡單的五官中透露著一點憂鬱、稚嫩，讓人看不透、摸不清人物的性格。劉野的創作常被劃分為童話式繪畫，甚至是被貼上卡漫的標籤，但其實劉野描繪的不只是小孩、不只是童話，更不只是所謂的卡漫，而是縮小版的成人心境、是藝術家內心的具象反映。

相同於其他大多數的藝術家，劉野最初的創作源自於他的幻想，將人物與場景元素繁複地並置於構圖中，90年代後期開始，他逐漸降低畫面的複雜度，讓畫面更純淨也更轉向內在，除了少數幾件作品外，畫面主角常常是一、兩位身材比例縮小的人物，背景則使用單色，或是在單色基底上配上一幅蒙德利安作品，畫面顯得乾淨簡潔，理性氛圍中透過色彩傳達感性情緒，人物的孤獨處境散發著感傷，與討人喜愛的稚相面貌形成強烈的對比，因此讓觀者留有深刻印象。

劉野 玩耍 1998年 油彩畫布 80×59.8cm 估價160-220萬港元 成交價504萬港元 2007年11月佳士得拍賣（上圖）
劉野與其作品〈彩色女孩〉（右頁圖）

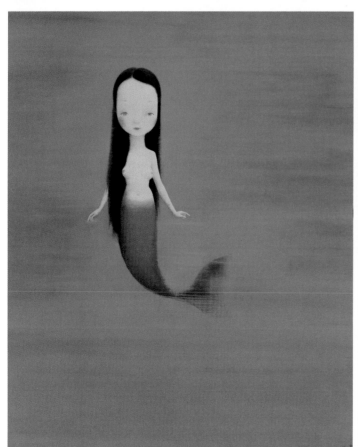

　　劉野在中國當代藝術的崛起過程中，算是較為特殊的個案，因為他年輕時有機會到歐洲留學及生活，這段人生經歷使得他的作品透露出相異於中國本土藝術家的思考邏輯，當別人大量運用中國符號做為批判的工具時，他選擇繼續走自己在國外找尋到的符合自己內心的創作。當然，在他的成長過程中，中國的社會、文化背景影響著他的童年，他創作了數張以鮮紅色為背景的作品，如〈煙〉、〈觀畫圖〉、〈謎〉、〈槍〉、〈劍〉等，壓迫感十足的鮮豔紅色讓人自然地聯想到中國，但在劉野的運用中，沉重的歷史感與小人物的嚴肅神情相呼應，拿著劍、槍的小女孩或許可視為一種溫柔的批判，而面對過去似乎更多的是另一種形式的無奈接受。

　　很多人在劉野的創作中找到自己，發現了與自己內心共鳴的節點，這也是劉野在藝術創作上之所以成功的原因。2007年9月，作品〈美人魚〉在紐約蘇富比拍出138.5萬美金（約新台幣4200萬）的成交價，而一系列關於海軍的創作也在去年於香港蘇富比、佳士得等拍賣會中相繼拍出2000萬新台幣以上的價格。作品在藝術市場上不斷地創下新高，也讓這些畫中的主角成為眾所熟悉的人物。

　　2003年他畫了一張名為〈蒙德利安、迪布納和我〉的作品，深藍色的牆上張貼著米菲兔的小海報，劉野本人坐在白色書桌前，桌上的書頁翻到印有蒙德利安作品的那一頁，從後景的迪布納（米菲的創作者）、中景的劉野，到前景的蒙德利安，劉野與他欣賞的這兩位藝術家共構出一種藝術形式上的關係，劉野說他看米菲兔覺得米菲就是他自己，在這張作品中可發現劉野把自己稚相化的過程中，眼睛處理得就像米菲兔的眼睛一樣，散發著同樣的氣質。

　　觀看劉野的作品不禁讓人聯想到法國文學家聖修伯里（Antoine de Saint-Exupéry）的《小王子》，聖修伯里曾寫道：「每個大人過去都曾經是個小孩（只是他們都不記得了）。」正如這本感

動人心的小書一樣，劉野的作品亦形成同樣的詩意及充滿人生的哲理，透過保留孩童時期般的單純來敘述複雜的人類情感，而在最新的創作中，看到劉野對於創作的探索，兒童般的人物消失了，畫面的更理性結構則是以另一種方式述說他長期所欲傳達的故事與情感，同時也表示著他對於理性思維的本質性思考，這會是他從過去到未來永不變的創作觀點。

■生命的轉折在德國

問：可能有讀者對你不是這麼熟悉，能先談談你還沒去德國前的經歷嗎？

劉：我從十五歲開始學習跟藝術有關的東西，其實最早學的是工業設計（industry design），從1980年到1984年，也就是我十五到十九歲這段時間，當時覺得比較有意思的地方在於，工業設計的整個系統是基於德國包浩斯的理論，其實那時候中國並沒有真正設計的機會，只有學校裡有，一些老師包括從德國留學回來的，這些人差不多是在50年代出國留學，回來講的當然都是包浩斯，所以這個部分（工業設計）的學習對我來說是最重要的一段過程，也因為包浩斯而陰錯陽差地學習了現代主義的觀念。後來畢業工作了兩年再進入中央美術學院，美院的教育相對來說比較保守，是傳統的現實主義，對我來講我覺得沒有什麼收獲，後來我上到三年級還沒畢業就去柏林留學了。

問：是什麼樣的機會讓你選擇了柏林？

劉野　美人魚　油彩、壓克力、畫布　220×180cm　估價100-150萬美元　成交價138萬5千美元　2007年9月紐約蘇富比拍賣（左頁上圖）

劉野　劍　油彩、壓克力、畫布　180×360cm　2001-2（右上圖）

劉：那是很偶然的機會，非常偶然。德國的一個朋友幫另一個人辦理去德國留學的手續，可是最後那個人去不了，但這一套文件全都已經辦妥了，他去不了的話等於是浪費，於是就讓給我去了。當時在中國的很多人要出國還是不太容易，甚至飛機票可能都不見得負擔得起，我家裡那時還有這個條件，所以就讓我去了。

問：對你來說真的是生命的一次巧合與意外。

劉：對，很偶然，之前從沒有計畫去德國留學，當時倒是有點想去美國，理論上家裡也希望我畢業了以後可以去美國，不去美國也得去法國，總覺得學藝術的就得去法國或美國，但沒想到去了德國。但是我覺得這個偶然還是對的，當時當代藝術在德國的氣氛比在法國要好多了，整體感覺法國還是比較傳統，如果是學服裝方面可能好一些，但要學當代藝術就沒什麼吸引力了。

問：到了德國之後主要是學習哪方面的專業？

劉：當時去考了造形藝術，它並沒有分油畫、版畫這些科系，一旦考上了就這麼學習，可以做裝置、可以做平面、也可以做攝影或雕塑，由自己自行選擇。我當時選擇了平面創作，然後再選擇教授，也就定了一個方向，我還是比較喜歡畫畫。

問：異地生活總會產生很多的文化衝突和發生許多新事物，生活環境的改變有沒有對你的創作產生什麼樣的影響？你當時的繪畫創作是什麼樣的內容？可能現在我們也很難看得到你早期的那些作品了。

劉：早期作品還有一些，但確實不是很容易能看到。其實那時候畫的跟現在差不太多，而且也畫得比現在還少，因為一方面要上學，另一方面也賣不了畫，所以就不那麼著急著畫，很多都是為了交作業。

作畫中的劉野（本頁二圖）
劉野　L的肖像　油彩、壓克力、畫布　100×80cm　2004（右頁圖）

　　不過當時實驗性的東西比較多，各種類型我都嘗試過，不同風格的例如抽象繪畫，或是透過不同材料組成的綜合性繪畫等，第一年的時候其實腦子比較亂，各種東西都去試驗，因為剛去德國後看了很多畫廊、美術館的展覽，有點眼花撩亂，同時也覺得比較時髦，所以當時就想畫得時髦一點，試驗了特別多東西。但到了第二年，我記得特別清楚，突然有一天晚上我覺得這些東西都不是我自己真正的感覺，而是自己想要變成一個什麼樣，後來卻發現離自己愈來愈遠，另一個晚上，我把十來張特別大的兩米的畫全扔了，那時候畫抽象畫得比較多一些，其中有幾張小的被同學撿走，大尺寸的基本上都全毀了。接著我又返回來畫一些留學以前就一直在畫的，我覺得在哪並不重要，重要的是自己，重要的是自己想幹什麼，其實這個東西十幾歲的時候已經形成了這個感受，沒必要因為到了德國而改變自己，這是當時的一個頓悟。

　　內心有很多想要表達的東西，其實從很小的時候就開始有這種念頭，但自己沒想清楚，只是單純地想要表達出來，那天之後我就找回來了想要表達的東西，別人說什麼我都覺得無所謂了，是不是時髦、是不是當代，也全都覺得不是很重要了，這是當時最重大的一個改變。

■在德國感受理性思維

問：那天之後在創作上就有了很大的改變。

劉：對。不單單是創作上，還有生活上。我覺得應該忘記自己是在德國留學，這個概念應該是不存在的，不能總是有種自己在德國或者是在西方留學的意識，其實還不是都在地球上，當時這一點想明白了以後，就一直處在比較自由的狀態了。

問：你年輕的時候受到過包浩斯的影響，後來自己也到了德國，德國的當代藝術或者說視覺藝術，以及他們這個國家的設計有沒有帶給你什麼樣的啟發跟靈感？

劉：包浩斯就是非常提倡一種對感受的理性態度，我覺得它的意義絕不僅僅是在設計上，而是在現代藝術、建築等各個方面，其實包浩斯的誕生跟德國傳統也有關係，這個地區的藝術其實是一個理性的傳統，在德國生活會從每一個角落感受到這個傳統的影響。

　　我當時印象特別深的就是第一次進學校的大門，第一次我沒推動，因為沒想到一個門做得那麼厚、那麼沉，而且也並不寬。以前在美院、在北京待慣了，當時的門都很破舊，隨便一推就會發出怪聲的那種門，而在德國的那個門，我剛開始沒用很大勁，後來發現整個對物質的概念是很體量感的，而且完全跟中國不一樣。而推開那個門以後，門關上的速度卻又是很慢的，上面有一個氣壓式的結構，所以不至於推開以後一鬆手就立刻關上，這個小細節對當時我們這批從北京來的留學生而言都是很新鮮的，即使是現在的中國也很少能達到這樣。我剛開始時住在一個大學生公寓，五、六個人一起合租，共用廚房和客廳，我觀察他們德國人怎麼刷碗，跟中國人的差別太大了，他們先把水打開，兩個洗碗槽一邊倒入洗碗精，另一邊是清水，一邊洗完了以後就把碗盤放到另一邊的清水裡，然後放在架子上，快乾的時候再拿布擦乾。

　　我覺得這些日常生活的東西對我影響很大，從這些細節上來看，德國的理性是落實在生活之中的，我們小時候絕對不這樣，不會這麼理性，中國人在各方面，包括文化、政治、生活等都比較感性、隨意，這就是所謂的文化差異吧。

劉野　黑板　油彩、壓克力、畫布　60×45cm　2007（左頁左圖）
劉野　杯中的彩色鉛筆　油彩、壓克力、畫布　20×30cm　2007（左頁右圖）
劉野工作室內懸吊的裝飾物（左上圖）
劉野所使用的繪畫工具桌（左下圖）
劉野所使用的繪畫用具（右圖）

問：你的創作中會不會試圖想要保持這種理性的成分？

劉：理性對我而言是一個非常高的標準，實際上什麼是理性我真不知道，但我試圖找出一個邏輯在我的畫裡，我不希望我依靠靈感來畫畫，而是希望自己建立一個系統，這個系統就像人說話的語法，每個人都有自己的一個語法，這跟他所學習、思考的東西相關，他不會突然轉變成另一個觀點，所以我自己就是試著建立起一個內在邏輯，而這不僅僅是一個符號，不是重複一個東西讓別人記住，如果是那樣還比較簡單，但做出來的東西就可能不一樣，而是裡面存在著內在邏輯來處理這些圖象，有點像蓋房子，這麼多不同的建築，但用的東西差不多都一樣，只是不同的組合。

■ 尚未完全建立自我語法

問：你的創作中其實已經有很高的辨識度，大家很熟悉地能夠辨認出你的繪畫中的可愛主角，能不能談談是從什麼時候開始創作這種人物形象？很多中國藝術家的創作中都帶有很強烈的批判性或是大量地引用中國符號，但你好像都不是，能不能談談你是怎樣建立起來的，就是你剛剛所謂的語法。

劉：實際上我到現在也還沒有建立起來，我覺得這是一個過程，不是突然在一個時間段裡發現這就能代表你，然後就開始重複這個發現，我覺得不是這樣的，這是一個從寬到窄的過程，一開始有很多感覺但並不很清晰，愈往前走這條路愈窄，到最後就是一條特別窄的路。可能很多藝術家是愈走愈寬，而愈走愈窄的人最後變成的情況是，愈是自己獨特的東西就愈是逃避不了，有點像人，活愈久愈知道喜歡什麼樣的人、不喜歡什麼樣的人，年輕的時候可能還會猶豫，但時間久了觀點就會更清晰，我希望自己還沒形成風格、還沒形成符號，所以有時候我選擇的題材還是儘量跨越得大一些，例如「竹子」系列，畫面裡全是竹子，沒有人物。

問：這也不表示「人物」系列告一段落了，對不對？

劉：對我來講不存在這個問題，不存在一個什麼東西結束了，什麼東西得開始的問題。即使我十多歲畫的東西現在也還可以繼續畫，其實現在想的題材有些都是年輕的時候躲在屋裡偷偷畫在小本子上的東西，當然現在的表現力跟小時候不一樣了，藝術家的創作系列並不是準確的一個命題，實際上是商業方面逐漸形成的方便的說法，一個藝術家哪會只有那麼簡單。

問：你過去的作品中比較少純粹風景的。

劉：對。從去年開始，竹子畫了大概有兩、三張吧。

問：這種感覺有禪的味道，有東方的感覺。

劉：我更感興趣的是它的結構，竹子都是豎著的，有些有點斜，就有建築的味道，然後竹子的節也有一種建築的美，跟我內在所保持的邏輯是相符的，我不認為自己是轉變了一個風格，因為沒什麼風格可轉變的，沒有風格，所以我也沒覺得轉變，但是自己只想讓內容更豐富一些。

問：你的畫裡面的人物很多都是小女孩，能談談描繪女性的創作嗎？

劉：有時候畫一張風景的畫可能我會畫三張有小女孩的畫，因為風景那種太嚴肅了，就必須畫一些有小女孩的畫轉化一下感覺。藝術家在畫一個女性的時候，其實不是只畫女性這種形象，全都畫成男性的話，自己畫得覺得痛苦，看畫的人也可能覺得痛苦。比如藝術史上最偉大的一張畫〈蒙娜麗莎〉，如果一看畫的是男性的話，絕對不會是這個地位，畫一個女性，所有人在看的時候，就覺得這是在畫一個人，她同時代表了男人和女人，而如果畫男人就只能代表男人，代表不了女人，我認為其中有這樣微妙的區分，女性是值得讚美的，男性是個別的。

劉野　禁書　油彩、壓克力、畫布　100×80cm　2006

■ 從不做現實主義的描繪

問：你以前嘗試過對女性做一種更寫實的描繪嗎？

劉：我現在也是寫實的呀！你指的是現實主義吧？我從來不做現實主義描繪，我覺得藝術不應該是現實的反映，而是人內心的一種反映，做為藝術家，當然會受到外界給予的影響，但是透過內心反映出來的東西才是最重要的，而不是我做為一個物質來反映現實，這種邏輯是錯誤的，現實主義更偏重反映的是現實而不是內心，但其他非現實主義的藝術都更加偏重內心的探索，所以這是我一個非常頑固的想法。

問：但是中國的藝術進程中受蘇聯這種現實主義的影響非常深刻。

劉：其實中國的傳統根本不是這樣，我認為中國人很早就明白藝術不只是現實的反映而是內心的。我當時在中央美院學的壁畫系，壁畫系對於現實主義的繪畫技巧倒是沒這麼強烈要求，但中央美院的整體宗旨是現實主義繪畫的發展，我覺得不應該是這樣的，學校裡面最厲害的藝術家就是畫肖像畫得最像的藝術家，不應該是這樣。

以前的法國學院是古典主義，古典主義並不是現實主義，古典主義是聯想到希臘、羅馬時期的美感，然後在畫面上進行組合，例如安格爾，他的畫根本都不是現實主義，而是具象的，實際上我的畫也是具象的，但並不是現實主義，像他的作品〈浴女〉裡面的女人美麗的背部，現實中根本沒有那樣的場景畫面。我很喜歡那些古典主義大師的作品。

問：總是覺得你作品的畫面帶有很強的想像力，這些大量的靈感是取自於何處呢？很多人看到這樣的作品直覺會認定這位藝術家是一位很富有想像力的人。

劉：我沒有要把我的創作畫成一個有想像力的畫作，從來沒有這麼想過，因為我覺得，實際上它是一種回到內心的感受，每個人在生活中都會有想像，想像的很多事都是非現實的，我覺得一切非現實主義的藝術都是有想像力的，可以這麼簡單地說，即使是抽象藝術也有想像力在其中，所以我認為不需要刻意地評論我的藝術是有想像力的藝術。

■ 成為米菲兔的粉絲

問：另外我注意到米菲兔多次出現在你的作品中，能談談你對米菲的喜愛嗎？

劉：我是米菲的粉絲！米菲的作者還曾經給我寫過一封信，讓我感到特別榮幸，因為他已經八十多歲了，還歡迎我隨時去看他。當時是有一個收藏家拿著我的畫冊給他看，因為裡面有他創造的米菲兔，他看完之後特別高興也很喜歡我的畫，所以就給我寫信。今年如果能去歐洲一趟的話，我希望能有時間去拜訪他。

　　我覺得像米菲那樣的藝術創作是，當你看到它的時候不會認為那是兒童書插圖，其實很貼近成人的世界，達到了一個特別純粹的境界，就像蒙德利安的作品，裡頭都提供了線索，兔子的眼神其實非常簡單，就是兩個黑點而已，很單純可是又有點憂鬱，其實是作者自己內心的反映。1998年我在荷蘭阿姆斯特丹住了半年，當時第一次看到米菲兔的時候，還以為是日本人創作的，後來才知道是荷蘭的國寶，每個人看到米菲兔都會覺得是在畫他自己，像我就覺得米菲兔彷彿就是我，而且身材有點像，一下就成了它忠實的粉絲。

問：那你如何看日本的Hello Kitty呢？

劉：Hello Kitty也很可愛，但對我來講稍微女性化了一點、稍微更商業一些，而相反地，米菲給人的感覺一點也不女性化，商業感也沒有那麼強，儘管它在商業上也相當成功，它概括了特別好的特質。日本設計跟歐洲相比的話，我覺得還是差一大塊，日本當然也有特別好的，但整體來說我特別喜歡歐洲，不知道為什麼，可能跟中國也有關係，中國同樣也是一個很有傳統的國家，可能因此我們會更容易喜歡具有悠久傳統歷史的地方。

於北京工作室院子裡的劉野，工作室外的小片綠竹在盛夏更顯綠意盎然。（左頁圖）
劉野　紅色戰艦　油彩、壓克力、畫布　120×140cm　1997（上圖）

■蒙德利安與宋徽宗

問：另外再談談你的作品裡除了小女孩、米菲兔之外，還有令人印象深刻的如蒙德利安的作品在裡面，除了他之外，有沒有你比較欣賞或者對你較具有啟發性與影響性的藝術家？

劉：挺多的，有時候我畫一個蒙德利安的作品在我的畫裡其實是一個藉口，並不是唯一，或者說他才是最重要的，並不是這個意思。我在每個時期常會想，哪些藝術家對我影響大，哪個階段對誰更感興趣，每個階段排序都不太一樣，大致上有維梅爾（我特別喜歡）、馬列維奇、蒙德利安、畫靜物和兒童的夏丹（Jean-Baptiste-Siméon Chardin），還有包括早期文藝復興的一些畫家等。中國方面，我特別喜歡的是宋代的繪畫。

問：為什麼是宋代？

劉：宋代的繪畫有氣質，其實最近畫那些「竹子」系列，也是一種觀看宋代繪畫的感受，宋畫的氣質就是發展到特別高的高峰，但是又沒有失去新鮮的感受，宋代之後的繪畫都太熟練了，

劉野　傍晚的里特菲爾德別墅油彩、壓克力、畫布　100×100cm　2003（左頁圖）
劉野　阮玲玉　油彩、壓克力、畫布　60×45cm　2002（上圖）

像潑墨那種繪畫特別熟練，而宋代文人藝術家的眼睛就像一個年輕人，相對比較寫實，每一根草畫得都很認真，而且能感覺得出來當時的人對於藝術非常的享受，甚至連皇帝宋徽宗也沉醉在藝術之中而把國家都丟了，我覺得這是很偉大的事情。

宋徽宗的瘦金體寫得真的太美了，就像竹葉一樣特別美，這是中華文明特別輝煌和偉大的時期，世界上還沒有任何一個國家的統治者能做到這一點，這肯定說明了當時的氣氛，不可能突然出現這麼一個熱愛藝術的人，那種環境一定是慢慢累積的，表示宋朝人的生活達到相當富裕的階段，統治者對於國土也不是很在意了，是全盛時期才能產生出來的藝術。

■關於藝術市場的觀點

問：最後關於市場方面，在中國當代藝術市場熱潮中你受到什麼樣的影響，而你覺得現在的中國當代藝術市場環境，對於藝術創作者來講有什麼好的或不好的影響？

劉：市場如果對你有不好的影響就表示市場不好，市場如果對你有好的影響就是好的，這完全跟藝術家本人有關係，跟市場沒關係，市場本身是一個中性詞，只跟你本人有關係和市場沒關係。現在有兩種說法，一種說市場特別好，在市場特別好的情況下，如果你是一個平庸的藝術家，市場再好也沒有用；另一種說法是市場特別不好，說市場把藝術都給毀了，我覺得也不對，要是輕易地被市場給毀了表示你不是個優秀的藝術家，藝術家的好壞，嚴格來講不會因為市場的好壞而受影響。對我來講，市場好還是一件好事，生活的經濟壓力小了，就可以花更多的時間來畫好一張畫，然後也可以有時間多看一些書，去世界的更多地方。只有自己能把自己毀了，別人是毀不了你的，這是我一貫的想法，不僅僅是藝術市場，什麼事情都是這樣。

問：在中國當代藝術市場中，在價格逐漸飆升的過程中，你有什麼樣的心情？

劉：其實過去我的畫沒有難賣過，只不過價格不像現在這樣恐怖。90年代我在德國唸書時就靠賣畫維生，到德國的第二年我就跟畫廊合作，對我來講是一個特別幸運的事。當時賣得確實很便宜，幾千美金一張畫，但那些畫現在都變成幾十萬美金了，我覺得歷經了那麼長一段時間，十幾年前的畫來到今天這個價格，應該也還算是合情合理。

價格的飆升代表著社會財富積累的一個過程，其實跟我們關係不是很大。中國90年代的人和現在的人積累財富的方式是不一樣的，過去騎自行車，現在都開著賓士，光是交通工具的價格就差了好幾千倍，同樣地，購買藝術品也不免得花這麼多錢，過去他認為藝術品值200美金，現在他可能認為值10萬美金了。

　　我發現最有意思的例子是，我周圍的很多朋友都有能力買畫了，過去想都不敢想這個事。我自己現在也買一些不是很貴的畫，但是這些畫比我自己當時賣的畫還貴多了，當時我賣不了這麼貴，所以這跟社會財富有非常大的關係。有人說現在的藝術市場是泡沫，確實是有像泡沫的東西在裡面，有的作品不應該這麼貴，但是整體來說，不是簡單的泡沫兩個字能夠解釋的，在市場上，不是藝術家要求賣這麼貴，而是當時買畫的人把畫這麼貴賣出去，波動的源頭跟社會整體財富有著最直接的關係。

（撰文、攝影：李鳳鳴　圖版提供：劉野）

劉野工作室的內門，門上張貼著他喜愛的Miffy兔。（左頁上圖）　工作室內桌上放置的一隻Miffy兔布偶（左頁下圖）
劉野　百老匯往事　油彩、壓克力、畫布　210×210cm　2005-6（上圖）

挑戰，讓才情得以淋漓盡致

劉 煒

在人才輩出的中國，想要成為眾所周知的藝術家已屬不易，而能被長期譽為中國最有「才情」的藝術家劉煒，其魅力不僅呈現於他藝術上不可取代的風格意趣，他創作藝術堅持的態度與自信，更令人激賞。面對中國當代藝術奔向國際學術與市場的時潮下，劉煒卻選擇抽身低調以對。不喜歡接受媒體採訪的他，在2008年中的這場訪問中，深入剖析了他慢工出好作品、一筆筆完全不假手他人的創作價值觀、支持中國藝術市場的民族文化情感，以及其充滿才情作品背後的深厚人文精神底蘊。

　　長期被譽為中國最有「才情」的藝術家劉煒是一位相當具有自我風格的人，既有才亦有情，眾人清晰可見他才華的展現，但隱藏其中的卻是他對於生活的情感、對生命的反思、對技法的探索，他從不跟自己妥協，彷彿總是要跟自己過不去才能達到新的境界，欣賞劉煒的作品時，總會被畫面細膩至極的筆觸所吸引，也常常會質問：「這是那位劉煒畫的嗎？」因為在他的創作中看不到符號化的策略，每張畫都具有獨一無二的特質，就連他自己也無法再複製一模一樣的畫面，而每個

創作時刻他想描繪的主題都不盡相同，可以只是一塊肉、半顆糜爛的西瓜，也可能是一幅賞心悅目的綠色風景畫；可以是油畫創作，也可能是小幅的紙上水彩、版畫印刷。

　　做為中國早期波普藝術的中堅份子之一，劉煒在1991年和剛剛從中央美院版畫系畢業的同班同學方力鈞一起在北京藝術博物館舉辦了人生中第一個重要的展覽。在此展中批評家栗憲庭首次正式提出了「玩世現實主義」的概念，這個概念對於劉煒的創作

劉煒的風景油畫作品（上圖）
劉煒2008年攝於他的畫室尚未完成的新作前。（右頁圖）

來說很準確也很寬泛，在90年代初的玩世現實主義時期，劉煒的氣質和藝術語言並不是那麼地類同於其他人，早期作品在表現題材上包含了許多政治和色情，但沒有那麼多流行的嚴肅和暴力，而是表現出強烈的戲謔和諷刺，而正如栗憲庭所言，劉煒的話語核心始終保持著獨特的用筆模式——潰瘍般和黏乎乎的繁複瑣碎，能把一切現實的物體都化為腐爛和垃圾的用筆，正是這種技法，才形成典型的劉煒式「化神奇為腐朽」的「爛乎乎」風格。在他富有才氣的技法中，直接流露著他最真實的生存狀態和情緒，透過畫筆創作的過程去呈現生存的直覺感受，很多時候我們感受到的世界多半醜陋又令人失望，但能夠在如此亂糟糟的環境中保持對藝術的思考，就是一位優秀藝術家真正的價值所在，劉煒正是屬於這類的藝術家。

1993年、1995年連續參加了兩屆威尼斯雙年展之後，藝術成就逐漸被眾人肯定的劉煒卻變得愈來愈低調，在中國政治波普最熱烈的時候選擇了轉化題材，急流勇退而退回到寧靜的創作生活中。1995年劉煒自〈你喜歡肉〉的「肉」系列後，政治符號消失，接著是「動物」系列、「兒童」系列、「我是誰」系列等，說明了對劉煒而言，政治符號跟其他的符號並沒有太多的區別，這些符號背後的核心關鍵意味著當代人的價值的混亂，而他試圖在混亂中確立自我的價值，這種價值則必須建立在不斷的變動中，永遠的一成不變只會產生廉價的價值，所以劉煒不隨波逐流地堅持變化著自己的創作面貌，從另一個方向來說，這類型的藝術家是非常有智慧並能透徹藝術最本質性的意義。

劉煒曾說：「我『好』的時候沒人承認我，我一開始『壞』就被大家承認了。」也許是現在有太多的藝術家總把畫面畫得極近完美，而另一些藝術家又表現出太過於強說愁的殘酷傷痕，在劉煒的創作中，那些像瘀血、潰瘍，破碎、雜亂、繁複的線條卻讓人感到真誠，就像他在2000年左右的創作，當時因為感情的難關而陷入低潮，灰黑色調中的頹靡筆觸不禁讓人重新思考自我存在的問題，人從出生到死亡，過程可能有親人與朋友的陪伴，但最初與最終的時刻都是一個人面對的，沒有任何差異，只是性別不同而已。

如果生命如此短暫孤獨，那麼如何享受與發揮生命的精華就是人生的重要課題了，劉煒的創作

劉煒所使用的畫具之一，目前創作的風景系列都是以小支畫筆慢慢地勾勒而出。（圖1）
劉煒的工作室內部，地上及畫架上擺著劉煒剛完成的新畫（圖2）　劉煒習慣在創作油畫作品前先畫一些水彩草圖（圖3）
作畫中的劉煒，雪茄煙味瀰漫在空氣中。（圖4、5）

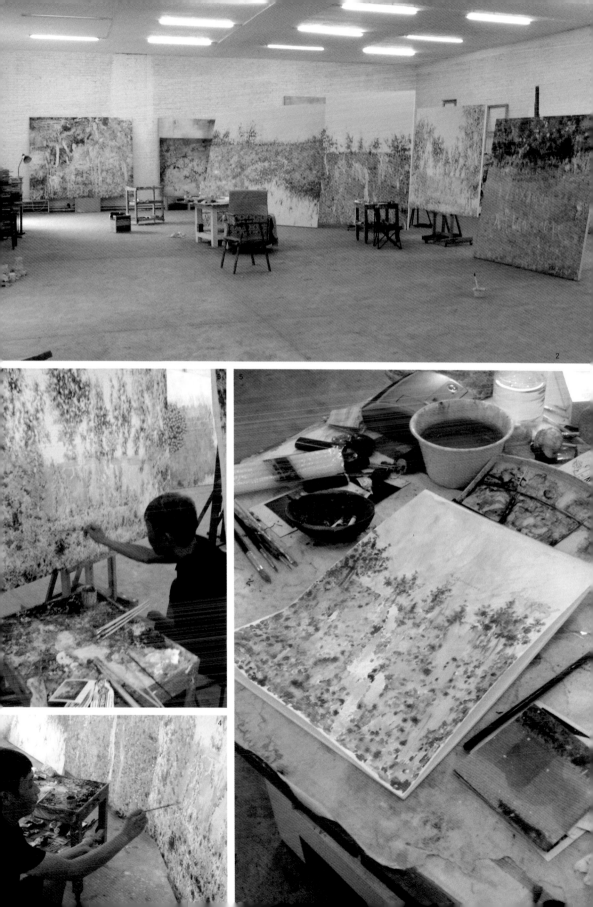

態度非常自在，但不意味著無所謂，就是因為太在意，所以創作的速度才會如此之慢，例如目前正在創作的風景系列，他常常畫了幾筆就停下來，在畫面的這些細節上打轉，他說自己已經過了一股腦埋頭猛畫的時期，現在更多的是停下來，一直不斷地重新檢視畫面，讓畫面達到一種合諧的美感，也或許與他近年研究中國傳統文化有關，畫面有東方寧靜致遠的氣質，每幅綠色風景都能給人不同的感受，在賞心悅目的畫面中體會微妙的色彩與筆觸變化，欣賞作品的過程成為一種享受，不像現在有過多的藝術創作都太過於直白，以至於一秒、兩秒就看完了，實在難以引發人的共鳴與觸動人心。

在綠意盎然的宋莊喇嘛村大院的劉煒工作室中，只要劉煒在，肯定能聽到音樂的旋律、聞到普洱茶的清香，創作時候不喜歡被打擾的他就這麼逍遙自得地面對每一張畫布，藝術市場、藝術體制的紛亂似乎永遠影響不了他，頗有魏晉竹林七賢的文人氣度，不拘禮法、清靜無為、聚眾在竹林喝酒，縱歌，然後透過創作傳達情感與思想。近期的作品不論是油畫或2005年完成的那批紙上綜合媒材作品，都是取材於極平凡的日常生活中，垃圾堆、瓶瓶罐罐、風景和花突然間不再像過去那樣地激烈，而以一種超乎以往的輕鬆平和、充滿生機的方式呈現出來，並展現出極其驚人的張力，將西方印象派對於色彩的探索，轉化為中國式的意境，在看似無序的筆觸和色彩間，真的能夠讀出「筆墨」的趣味。

劉煒無疑是讓人期待的藝術家，因為我們永遠不知道他下一步要做什麼，但可以預測的是，他肯定會讓作品達到一種極致，這是他對自己的要求，是他樂於其中的追求，更是他最大的魅力所在。

■版畫系的基礎訓練

問：想先請你談談你的藝術經歷。

劉：我的經歷很簡單，初中、高中，然後大學畢業，畢業之後一直自己畫畫。

問：從小就決定要當一位藝術家嗎？

劉：那個時候沒有。

問：什麼時候才有那樣的意識？也就是說這輩子都要往這條路發展的意識。

劉：可能是1989年以後了。

問：那時你多大？

劉：1989年時差不多二十七、八歲。

問：高中考大學的時候，為什麼會想去讀美院？

劉：因為從小喜歡畫畫，所以就慢慢地按部就班地讀書學習直到大學畢業。

問：小時後父母親在這方面有給你特別的訓練嗎？

劉：沒有沒有，我們家裡是軍人，跟藝術完全不沾邊，就我一個。

問：進入中央美院時，你念的是版畫系，當初這個科系是你自己選擇的嗎？

劉：對，自己選的，考的時候就自己報專業。

問：為何選擇了版畫？

劉：那時學版畫就能夠學多一些東西。

問：為什麼？

劉：銅版、石版、木版都不一樣，肯定是換一種板子要換一種思維方式，不像油畫是單一的一個方式，永遠是面對一個畫布，版畫包括了各種東西，我覺得有意思，還是選了版畫。

劉煒對於靜物畫也很感興趣，從中不難感受到他對於技法的探索。（右頁圖）

問：進入中央美術學院版畫系這一階段的學習經歷對你個人而言，現在回想起來還有沒有什麼印象深刻的趣事，或是對你有啟發性的事情？

劉：怎麼說，就完全是很正常，我們那時讀書還不像現在有什麼目標，那時唯一的目標就是大學畢業以後或者留校，或者就幹一些跟美術相關的職業，沒有更多層面地想其他的事情，只是說很偶然的機會才到了今天這樣，從「後八九」那個展覽可能算是剛剛開始，1993年以後，才發現繪畫還有更多的意義然後才又繼續做。

問：開始時是做版畫還是油畫？

劉：油畫。因為畢業以後離開學校回到家裡，很多工具就不太可能、不方便（使用）了，只有木板可以在家裡刻，其他的板子都挺不方便的，不像現在可能可以在工作室弄個銅版機什麼的來做，那個時候沒有，所以那時畫油畫是最簡單的，我們讀基礎科的時候，油畫、水彩、水粉都可以使用，這些我們也都會。

問：所以畢業之後就先暫時回到家裡，然後就關起門來猛畫？

劉：那時沒有事情嘛，也沒有工作，工作也不好找。

問：你有嘗試去做比如畫廣告之類的工作嗎？

劉：沒有，我什麼都沒幹過。

問：就一直待在家裡？

劉：對啊，我就一直在家畫畫。

■ 創作契機的降臨

問：在像這樣的一段時間裡，你對於創作這件事情的思考大概是如何？有想過放棄嗎？在那個年代要用這個做為一種職業是很困難的。

劉：那個很難，創作的契機就是畫到1993年的時候，一批畫忽然賣掉了。

問：是什麼樣類型的畫？

劉：就是最早時期那樣的畫，賣掉之後想說這個可以賣錢，就堅持做然後一直到今天了。

問：那時是你第一次賣畫，當時有什麼樣的心情？

劉：已經很高興了，那時還年輕，沒有多大的理想、多大的目標，完全沒有。就覺得不缺錢了，可以生活了，還可以接著畫畫，就這麼做下來了。

問：當時是賣給中國人還是外國人？

劉：當時那批最重要的畫都在張頌仁手上，然後我就開始一直都有跟張頌仁合作，等於是說經濟上不會有什麼問題了。

問：所以就專心當職業畫家。

劉：一晃就這麼十幾年過來了，從1993年到現在，都十五年了。當時在後八九之後，緊接著我們的一個好機會就是參加威尼斯雙年展。

問：你曾經參加了兩屆。你那時候很年輕，畢業後也沒有多久，參加威尼斯雙年展這件事對你的創作有沒有產生什麼樣的影響？

劉：有。1993年的時候環境是那樣，出去看完之後就覺得可能需要很多東西，開始不斷地變化、不斷地自己開始思考對藝術的事情。

問：當時出國參加展覽最具有震撼性的是什麼？

劉：就是參觀了博物館，看了很多的原作，原來可能是讀美術史、只能在書本上看到的東西，真正看到原作後，那種震撼力是很不一樣的。

■重現中國傳統文人精神

問：一路走來，創作這條路上有沒有幾次發生了比較大的挫折感或是什麼事情讓你停下創作的步伐？

劉：有一年吧，那兩年就忽然覺得不知道怎麼辦，不知道怎麼做，因為老是延續自己以前的那種方式的時候就覺得很無聊，大概是1999年到2001年左右，1999年畫過一批東西不是很滿意，佩斯開幕展中那件作品就是這時期的，那時就是那一批畫讓我特別難受，裡面可能也就出來一兩張好的，佩斯展的那一張算好的。那一陣子就是畫得很灰暗，但是那一陣子過去之後，又開始暢通了，又開始回來重新學習很多中國古典的東西，比如中國的山水、花鳥、水墨畫，從這地方開始慢慢找很多東西。

劉煒工作室內的絲網版畫系列作品，儘管底圖相同，每一張卻都給人不同的感受。（本頁三圖）

問：當時為什麼會有這麼大的一個低潮期？

劉：這個東西就是很自然而然的，因為可能是前面畫得太多了，可能把自己的很多東西都用盡了，沒有招數了，就是不知道怎麼辦了。

問：有被榨乾了的感覺。

劉：對。那時就是畫很糜爛的東西，我覺得那時候已經做到一個份上了，緊接著再往下做的話，我覺得超越不了自己，所以就開始慢下來了，重新學習別的東西，到現在又開始順了。

問：後來學習傳統這一塊之後，從中你得到什麼比較大的啟發？

劉：中國這種文化如果用官話講的話，叫做「上下五千年」，這種人文的精神是沒有一個國家能比得了的，那在這裡面的話，就慢慢體會吧。

問：但這個傳統的人文精神現在已經被淡化許多了。

劉：是淡化了，因為現在很多外來文化，尤其學西畫這一塊，外來的衝擊太厲害了，我們這一代或年輕一代都被衝擊地很厲害，所以我就覺得沒有意思了，才慢慢地再開始吸收這些東西，像我這兩年做的東西都是很東方、很人文的，但我還是運用了西方的材料，所以會覺得很累，這兩年也才畫了十來張畫，去年一年就畫了四張畫。我覺得很難是因為我不想延續自己很多以往的方式，那些東西都太簡單、太熟悉了，對我來說是信手拈來的東西，不過像這些新的東西就必須很慢，所以我覺得有意思。

■無所為而為

問：與同時期的其他藝術家相比的話，你屬於比較低調的那一派，不太接受媒體採訪、也沒有過多密集的展覽，這跟你的個性應該是有直接的關係。

劉：我比較散漫，不會每天硬性規定自己要去做什麼，所以基本上很多東西都是今天高興了就做，不高興就幹別的，不會說被一件事情所困惑住。

問：你是說不會勉強自己，為了做而去做。

劉：對，我不會。比如說繪畫，是我最主要的工作，但是我不會規定每天上午要畫幾個小時、下午畫幾個小時，有時候有感覺了可能一個小時全部都搞定，如果沒感覺我可能一天都搞不定它，如果硬性強迫我來畫完，隔天過來一看心想什麼玩意，又全塗掉了，等於前一天都浪費了，所以沒感覺的時候我還倒不如自己出去玩玩，玩高興了再回來，可能忽然又有感覺了，也可能可以把所有東西都給解決了，我工作是這樣一種方式。

然後就像我剛剛說的那個問題，如果要我按著自己原來的那些東西來畫，那會很快，但是我覺得沒有意思，又跟原來所有東西一樣。我覺得創作要有意思，這樣才能讓腦子不會死掉，腦子一直運轉，如果每天都面對著同樣的方式來繪畫，那我也會瘋了的，所以我能理解為什麼很多藝術家都會請助手來幫忙，這肯定是沒有感覺了，一個藝術家不可能長年面對著老是用同樣方式創作的繪畫，對我來講這種方式存在不了，我做不到。

問：你現在所有的畫都是自己一筆一筆畫出來的。

劉：對，沒有任何其他人幫忙。我自己的這些東西，你要讓我再重複一遍，我覺得

劉煒　景之二　油彩畫布　2007　250×300cm（左頁圖）
除了繪畫，劉煒對於音樂、電影也有同樣的熱愛，創作時他一定會播放音樂，而音樂的類型從古典、爵士、嘻哈、電音等各式各樣應有盡有。（上圖）　為劉煒蒐集的刻有圖象的石塊（下圖）

我自己都畫不出來，很多細節的東西，我自己根本再也畫不出來，很多時候都是一種偶然性，突然覺得在畫面裡很合適，我就把它保存下來了，第二次再做一模一樣的，永遠不可能，沒有辦法。

問：這也是藝術創作的不可取代的獨特性，有些東西就是這麼一點點，但就是這麼一點點卻可以很吸引人、很感動人。創作經歷中有沒有哪些系列？哪些階段？哪些部分對你來講格外具有意義性的？

劉：每個階段都有意義，整個是延續下來的過程，沒有一個階段對我是不重要的，因為每個階段我都在思考這些問題，現在正在準備出一本畫冊，到時候看那本畫冊就會很清楚明白了，我在每個階段基本上都不太一樣，雖然有很多模式，但總體來看是屬於我自己的一個模式，我在每一個方式上都盡量地想辦法再做得更多。每個階段都是隨著自己的心情來創作，我這個工作室是剛搬過來兩年，每天從家裡過來，路過很多綠顏色的農田，所以這兩年我畫了很多綠色畫面的風景，因為這些綠顏色打動了我，我不是專門想一個題材，而是慢慢地看很多周邊的東西，有感覺就做了。

問：畫畫的時候有沒有什麼習慣？

劉：我必須聽音樂。各式各樣的都有，從最前衛的到最古典的我都有。我很喜歡音樂，音樂是讓你飛的，天馬行空的東西，自己畫畫的時候也有這種感覺，天馬行空，不按著一個方式來做東西。實際上這種藝術是共通的，繪畫也應該在一個旋律裡，音樂、電影、藝術創作都是同樣的，像看電影的時候，很多畫面會讓我連想到繪畫的畫面。我特別喜歡歐洲一些小國家的電影，很多的畫面是解構很多東西，解構最常規的東西讓我覺得很有意思。

■投入版畫與雕塑探索

問：之前你曾說過對雕塑這一塊感興趣，可能也會有雕塑作品？

劉：我還沒有做，雖然有這個想法，但是不知道該怎麼做。

問：為什麼？

劉：我覺得雕塑是一個獨立的藝術門類，跟繪畫一樣，應該是有很多感覺的時候才做，不是把繪畫裡的一個圖像複製下來做成立體的就叫做雕塑，我是極力反對這種東西，所以如果我想做雕塑的話，肯定要我自己對雕塑有新的認識方式才會去做，現在還沒有這種認識方式的時候我不會去做。

問：你為什麼一開始會有這個念頭？

劉：因為這些都屬於藝術門類裡面的一種，我覺得都是應該掌握的東西，所以雕塑材料我都準備好了，但就是不知道怎麼下手，我也不想請教其他人，想要自己摸索。這個東西很簡單，我買了很多老的雕塑石塊，看這個就可以知道它的立體感應該怎麼去做，那我要做什麼東西，用什麼樣的方式，肯定得好好琢磨（構思）。實際上我很喜歡傳統的、古典的，像羅丹的雕塑，還有一些木雕之類的東西。

問：但你得有個開始啊？

劉：是，這就得慢慢地摸索。我是學版畫的，但畢業以後我第一次認真做起版畫是2005年在上海外灘3號那邊的一次個展上，我那時做木版畫（應該算是紙上綜合媒材）的時候把原來學的所有東西全部否定，然後自己重新從印製上全按照自己的想法來做，思考怎麼把它做出來。所有的基調都是最原始的木板，沒有按著我所學的那樣，刻完板子印出幾十張、一百張就完了，我是印完了重新再做，再反覆地印，有很多的方法，無限的可能性，把原來學的那些東西給打開了。

劉煒於SARS期間在家創作的作品，這個名為「花」的系列共有十二本，特別之處在於用中國傳統書冊的形式呈現，藏家因為作品毀損所以請劉煒進行修補，此次專訪恰巧難得地見到原作。（右頁二圖）

■ 把最好的留在中國

問：在藝術市場中，你是一位不輕易跟畫商、藏家妥協的藝術家，可以這麼說嗎？

劉：也沒有。這個東西肯定是必須相互妥協的，因為我也需要生活。可能大家總認為我好像怎麼怎麼的，其實是因為我東西太少、做得太慢，但我也需要錢過生活。我是一個滿足不了這個市場的藝術家，因為我不是一下能畫出很多畫的人，但我對於每一件創作都很認真，我要給你畫的話，就絕對可以保證這個畫是非常好的，讓不同的收藏家拿到的同樣都是好東西，讓作品出了工作室之後，也不會有很多問題。

問：這種態度是對待自己的每一件作品都很負責。那就你的觀點，你怎麼看目前中國當代藝術品的價格？

劉：我覺得是文字遊戲，這要怎麼講，說多了會得罪人的。

問：那我們討論一個現象好了，目前中國當代藝術圈的現象你怎麼看待，就你自己個人的感受而言。

劉：上次有朋友跟我説一句話我覺得特別好，「現在的很多藝術家是屬於第二快樂」，第二快樂就是説有了錢以後的快樂，那第一快樂肯定是藝術，所以我覺得這話説得太牛逼（厲害）、太好了，這句話已經概括了中國當代很多藝術家的狀況，現在基本上都是第二快樂而不是第一快樂。

問：但你還在享受第一快樂的範圍裡。

劉：對，這使我很快樂。

問：之前有報導指出説你不跟國外的畫廊合作？

劉：我現在很少，為什麼？因為我要支持中國！

問：這個想法是你剛開始創作的時候就有了嗎？

劉煒　猴子　絲網版畫，手繪　2008　200×200cm（左頁圖）
劉煒工作室中難得地看到他大學時期的創作，充滿了摸索與強烈的表現主義風格。（左二圖）
劉煒　風景　油彩畫布　2006　124.5×74.5cm（右圖）

劉：有好幾年了，現在很多的情況是，我們早期的畫在國外的，那些畫在中國當代藝術拍賣這麼火（高漲）的時候全部都往中國回流，而且價格還這麼高，我覺得很無聊。對我自己來講，我應該把自己很多好的作品留在中國，本身就這麼幾張畫而已，我幹嘛還要讓它們流到國外去。

問：不會覺得跟趨勢有一點相牴觸？

劉：我覺得也沒有牴觸，繁榮是共同的，如果中國有非常好的畫廊，國外的畫廊自然也會看重中國，但是在中國比較困難的一點就是需要時間累積，另外就是畫廊裡確實需要非常優秀的藝術家，需要好的作品，所以我就慢慢朝這個方向去做，能做出來當然很高興，做不出來的話，能夠讓自己過得好也就夠了。

問：很多藝術家很在意國外個展的經歷，對你來講似乎沒有這個必要了？

劉：我覺得沒有什麼吧，如果你真是一個特別特別好的藝術家，實在是躲不過去的話，全世界最好的美術館也會來找你，對吧？可能每個人的想法都不一樣，我只是覺得中國有這麼多好東西幹嘛全讓外國人來做很可惜，幹嘛不要中國人自己來做呢？很多國外畫廊看中國的創作，我覺得還是按照很原始的獵奇文化，而不是從個人、從這個藝術家的繪畫作品有多大魅力來看，全部都是偏向東方符號，我覺得這個符號會有問題，符號不可能撐一輩子，真正最有魅力的東西還是個人內心裡所有繪畫的表現方式這種魅力，比如說莫內，到今天為止，真正懂畫、喜歡畫的人還是很喜歡莫內的作品，畫面的色彩把所有人心中對色彩的感覺全都做出來了，他永遠不會靠符號畫東西，到現在為止，沒有一個符號化的畫家是最偉大的。

問：藝術史上有沒有你比較喜歡的藝術流派或是藝術家？

劉：我很崇拜畢卡索。我喜歡他永遠是在不斷地創作，使自己內心裡面充滿了創作的激情，沒有一個人能比得了他，他不斷地在做，然後挑戰自己，讓自己永遠停止不了那個思維，不管他的作品怎麼樣，我喜歡這個人的精神，他一直在動，一直不斷在做，我覺得太有意思了，你看中國的這些藝術家，才多少歲數就開始全部讓助手來做，那中國將來會出現大師嗎？別人問我中國有大師嗎？我通常都說中國沒有大師，中國到現在還沒有一個大師。

問：但中國在未來肯定會出現大師。

劉：那就要看後面的年輕人怎麼做了。

問：為什麼不會是在你們這一代呢？

劉：我們這一代我看得太清楚了。

問：有可能是你呀！

劉：但願吧！（笑）

■創作的意義在於挑戰

問：你創作了這麼多年，創作這件事真正帶給你什麼樣的實質意義？

劉：最普遍的話是它讓我在這裡面感到很快樂，我找到了活著的意義，確實讓我知道要什麼，該做什麼，而不像一個行屍走肉似的，我到現在還是覺得很有意思，什麼都想嘗試去做。我今年的計畫就是9月份在上海的個展結束後，這些全部停止，然後重新開始研究一年的中國畫，可以的話做幾個銅版，油畫作品要全部停掉，從頭審視可能再下一年對它會有新的感覺。我可以做到沉澱一年，那年做紙上版畫的時候，一整年的時間都在那幾張紙上，其實並沒有太大的經濟價值，但是我喜歡這樣做，不斷地給自己挑戰，可能接下來也想畫幾張水墨，但還不知道怎麼做，不過肯定很麻煩，我不會按著傳統的方式，而是要找到我自己能理解的方式來做，最後會是什麼樣就不得而知了，最重要的是，我一直都想做，一直有新的想法，這才是最關鍵的。

（撰文、攝影：李鳳鳴　圖版提供：紅橋畫廊）

劉煒　油彩畫布　2008　250×200cm

藝術，講創意也談策略
周鐵海

西方當代藝術的最大特點是在於嶄新藝術觀念的提出，上海著名的當代藝術家周鐵海，他在中國就是一位強調策略先行的先驅藝術家，所以他特別著迷於藝術的策略與觀念在腦海中成形的幸福感。特別的是，周鐵海近來跳脫藝術家的角色，為了ShContemporary，也特別去觀察與研究中國的藝術產業環境。周鐵海2008年9月接受訪問時，特別解析他對所謂策略的看法，以及他最重要的駱駝符號的成形、最新與Louis Vuitton合作的作品，和發表他對藝術市場的洞見。

　　長期居住與工作在上海的中國藝術家周鐵海，一直以來是中國當代藝術圈中「上海幫」的代表人物之一，最早認識到這位藝術家的名字並非透過爆紅的拍賣價格，而是透過畫面中的「駱駝」形象，長期累積下來，這項標誌性的元素強烈到讓人不記住都難，只要出現那隻駱駝，自然地，觀者都會知道是誰的作品了。

周鐵海　傑夫・孔斯（Jeff Koons）──VII　壓克力畫布　150×280cm　2006（上圖）
周鐵海工作室中布滿整面牆的〈甜品系列之外交官〉作品　2008年9月（右頁圖）

Y a le feu à la raffarinerie

　　周鐵海畢業於上海大學美術學院，在外國思潮湧進中國的80年代末、90年代初時期，他也不例外地從中受到大量的啟發，從而追求著一種新的「真理」。從對抗體制到放棄藝術，他曾以大字報形式塗鴉拼貼了很多經典的政治名言，說明了他對社會的一種嚴肅思考，但是現實環境遏止了這種具高度批判性、思考性的藝術發展，帶著對藝術圈的失望，他轉而去拍攝廣告片，直到1994年才又繞回了當代藝術的道路，周鐵海為自己與他人所開啟的是另一種形式的當代藝術，「因為我想證明藝術的簡單和容易」，他的這種想法也決定了「不自己動手畫」的創作型態，這種舉措對當時的中國藝術圈而言無疑是一件不太能令人接受的行為，而周鐵海卻從那時候一直持續到了今天，除了偶爾必要性地修改，否則絕不會「動手」。

周鐵海工作室的內部空間一隅（本頁三圖）
周鐵海工作室中布滿整面牆的〈甜品系列之外交官〉作品（右頁圖）

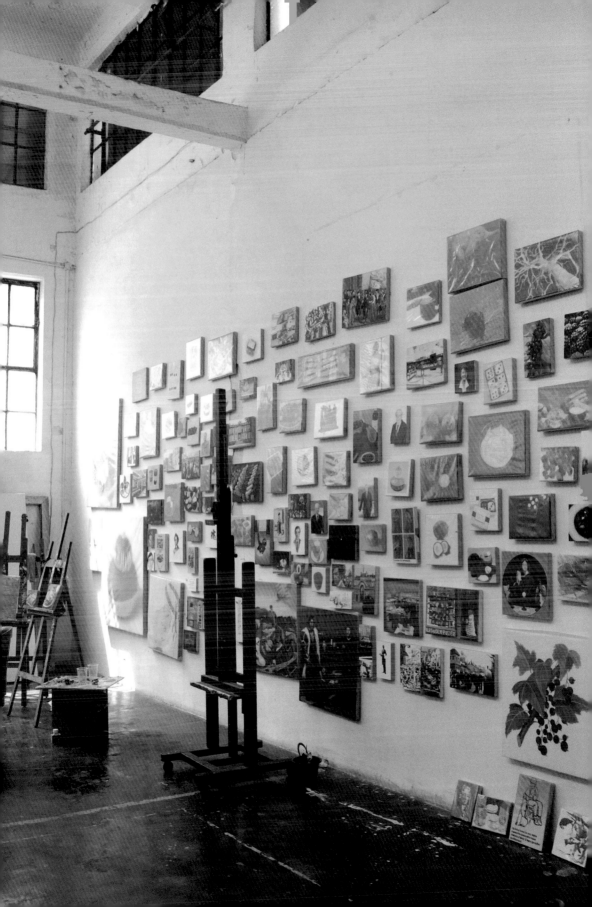

既然不自己動手畫，那麼要讓別人畫些什麼呢？如果繪畫不再是畫得好就代表是好作品的情況下，空白的畫布上又必須呈現什麼樣的圖像呢？製造假象與竄改成為批判現實的最佳手法，1995年到1998年的「假封面」系列中，留著長髮的周鐵海把自身形象或是作品放到國際知名的雜誌封面上，配上「當代藝術需要教父教母的呵護」、「中國藝術家殺了瑞士記者」、「再見吧，藝術！」等聳動性標題，營造一股煞有其事的中國當代藝術狂潮，時隔十年，中國當代藝術確實席捲了西方世界，現在回過頭看這些作品，格外感到周鐵海當時的遠見與信念，不論是當代、還是前衛藝術，都不會僅僅存在於西方，遊戲的參與者或者說競爭者，中國藝術家都不願缺席。

而這場遊戲的規則，在周鐵海的一件作品中展露無遺。這是周鐵海唯一一件影像作品〈必須〉（1996），透過黑白電影畫面的無聲剪輯，完成一部諷刺當時藝術圈生態的短片，可笑的是作品沉澱了十二年，日前於尤倫斯收藏展中再度亮相，目前的「規則」與當年仍是差不多的運作方式，只不過金錢的誘惑力更濃烈，牽涉其中的人更廣更多罷了，藝術家－畫廊－博物館、藝術家－介紹者－批評家兼策畫人這些關係的梳理與經營，甚至策略計畫等，都是藝術家必須面對的挑戰，關起門來自己畫得過癮固然爽快，但也會因此被淹沒在當代藝術的大海中。

1996年開始，周鐵海的作品中出現了大量的駱駝形象，把駱駝這種動物擬人化之後，更帶有動畫般的異想空間，也非常容易為觀眾所接受，周鐵海與同時期其他中國藝術家同樣專注在「符號」的建立上，只不過他刻意地避開了「中國符號」。「駱駝」系列中可看到許多竄改西洋名畫的作品，雖然周鐵海一直處在與西方文化相對抗的反思位置，但他的作品卻首先在海外引起關注與支持，儘管80年代末他沒有選擇離開中國，但基本上他的創作就如同海外華人藝術家的歷程，在海外打開知名度之後，奠定了日後在藝壇的地位與重要性。然而，他的根始終連繫著中國，中國傳統的藝術文化依然是不能放棄的美的泉源，因此，周鐵海又回過頭「進補」。

進入周鐵海位於上海莫干山路的工作室中，牆上掛著數張畫有竹子、梅花的作品，畫面殘有大量的留白，以至於忍不住詢問是否已經完成，周鐵海表示都已經完成了。這系列作品跟「駱駝」系列完全不同，唯一相似之處大概只有「噴繪」這種上色技巧的效果，帶點朦朧、微量、柔情又浪漫的東方意境，周鐵海說這個系列之所以稱為「補品」就是要為自己補課，把中國傳統的水墨筆韻一一複習一遍，對此系列他並沒有進行誇張的竄改，而是以西方技巧（壓克力與噴繪）重新詮釋東方經典（如八大山人作品），畫面令人心曠神怡。

周鐵海於「甜品」系列作品前　2008年9月（左頁圖）
周鐵海1996年的影像作品〈必須〉，這是其中一個畫面的列印小海報，就貼在工作室裡面的辦公室門上。（上圖）
周鐵海　Modern Times─3　壓克力畫布　300×492cm　2007（下圖）

若問周鐵海目前進行的是哪一個系列，肯定是無解的問題，因為所有系列都還在進行當中，某些可能暫停一陣子，哪天又畫一張駱駝或是補品，近期甚至還出現了「甜品」。在工作室的一面大牆上，大小加起來約有一百張小品畫，有些大概只有10×10公分而已，這面牆吸引了我的注意，尤其是左方的一個甜品，那個糕點是法國極為普遍的甜品，名稱翻譯過來為「外交官」（Le Diplomate），但這面牆並非作品的核心。

　　「甜品」系列從去年開始，預計要完成十二組，周鐵海遞給我一本書，裡面以法文與英文寫著甜品的「歷史故事」，這個系列是他與法國一名作家合作的方案，故事由作家杜撰後再把故事的一些小細節描繪在小巧的畫布上，又是一次藝術與文學，甚至還結合了美食的美妙碰撞。他說這系列的作品就是要給法國人看的，因此文字尚未翻譯成中文，而且似乎也沒有翻譯的打算，如果不了解法國文化的觀眾，確實很難體會並享受箇中樂趣，閱讀關於一個甜點的「歷史」和欣賞近百張的小「插畫」，視覺也莫名地感到了甜蜜。

　　匆匆結束採訪，話語簡短但生活忙碌的周鐵海在溫暖的午後陽光中，繼續趕往上海博覽會國際當代藝術展現場，儘管早已不再動手創作，這位藝術家的時間並不因此輕鬆悠閒，關於藝術，不僅僅講創意也談策略，經營絕對是必要，不禁想到村上隆的名言：「藝術創作的成本很高，如果沒有生意與經營手段，是無法持續藝術創作的。」

■ 發展藝術創作風格的歷程

問：首先請你聊一聊踏入繪畫領域的經歷。

周：小時候我就很喜歡畫畫，慢慢地長大後就去考了美校。原來的中國學校裡，一般都是按照俄羅斯教育來培養學生，大學畢業時期正好是80年代末，西方印象派、現代派的東西開始被介紹到中國，像畢卡索、馬諦斯、梵谷、塞尚這些人的作品，當時就有機會接觸到這些。

問：在這之前你對於這些西方藝術完全沒有接觸嗎？

周：對，之前完全沒有概念，正好在讀書的時候開始接觸到了這些，實際上主要是透過台灣的藝術雜誌或藝術書籍，裡面有很多的介紹，而且台灣都已經翻譯過來了，看了大量的資料後我就開始自己搞創作。

問：但你當時學的是俄羅斯寫實式的教育，為何沒有選擇繼續學院派這條路呢？

周：對，跟西方那些完全不一樣，是衝突的。實際上那個時候西方思潮進來，大家都要尋找一個新的真理，西方哲學傳到了中國，存在主義、佛洛伊德等各種各樣，所以人在面對這些新的東西時，把原來的東西否定掉以後，對於新接觸的東西，自然會發生興趣。

問：從80年代末到1996年之間，你所做的是哪方面的創作？

周：實際上那時候主要是在紙上畫畫，用大張的紙，用水粉，畫一些具象的作品。

問：作品中開始出現駱駝形象是什麼時候？

工作室的長桌上擺著周鐵海的畫冊與名片（上圖）
周鐵海　電影　壓克力畫布　200×144cm　2007（右頁圖）

周：1996年。

問：駱駝在你的創作中是很重要的一個符號，這個構想是怎麼來的？

周：那時候我就想，在我的作品裡，如果不出現中國符號可不可以？所以在那時候的作品裡，很少看到關於中國的（符號）。而且那時候我也決定我自己不畫畫。

問：你跟其他同時期的藝術家確實有很多不同之處，為什麼不想自己畫畫了呢？

周：我覺得不重要，是不是自己畫不重要，從1994年開始到現在都是這樣。創作作品先要有靈感，來了靈感以後開始決定怎麼把它表達出來，有時候不一定是繪畫，我也做過裝置，聲音的裝置，也可以是電影，我也做過，也可以是一篇文章，所以我找不同的人來完成這些作品。

問：以繪畫來說的話，過程中會參與修改的部分嗎？

周：有的時候參與，有的時候不參與。

問：但你說從小就喜歡畫畫，現在自己再也不畫了，平常還會自己動手畫一些東西當作是興趣或娛樂嗎？

周：從來沒有。沒有任何興趣了。實際上現在對於藝術就有厭煩的感覺。

問：但你還在這個圈子裡，所以必須繼續下去。

周：也不一定，說不定未來的哪天就停下來了，現在還是有厭煩的感覺。

問：厭煩的部分來自哪裡？

周：壓力很重。

問：為什麼？藝術家應該是幸福的！

周：有的藝術家可能很幸福。當然，有時候在創作的時候會有幸福感，但有時候被周圍的壓力包圍就會覺得比較厭倦。

問：創作的幸福感在於想法生成的過程。

周：對，在腦子裡面，有想法的時候有幸福感，覺得很高興。

問：靈感的來源大都來自哪裡？

周：生活。

問：從80年代到現在，生活環境改變很大，尤其中國的變化大家也談了很多，就你自己來說，最強烈的感觸與啟發是什麼？

周：沒有什麼，因為每天是這麼過來的，所以也就不知不覺，十多年都在一個城市，並沒有覺得最後到底什麼影響自己最深。

問：有想過離開上海嗎？

周：沒有，因為熟悉，習慣了這裡，而且勞倫斯（上海香格納畫廊負責人，Lorenz Helbing）1995年來到上海，也開了畫廊，所以也就覺得沒有必要去別的地方。

■ 不同的創作策略與歷練

問：談談今年年初與 Louis Vuitton 合作的項目。

周：1994年我有一張畫叫做〈我的作品要用路易‧威登的包來裝〉，另外還有一些作品也是跟 Louis Vuitton 有關係，有些是根據他們的廣告改編來創作新作品。然後他們來找我，問我能不能幫

周鐵海工作室中的畫架與調色盤（左頁左圖）
周鐵海工作室內一張沾滿顏料的椅子，似乎也帶有一番藝術感。（左頁右圖）
周鐵海於「駱駝」系列作品前（上圖）

他們設計一個櫥窗。我覺得可以做，就跟他們合作了這麼一個項目。其實90年代的時候，很多人很難接觸到中國當代藝術，一方面我們在中國國內的展覽機會不多，因此很多中國人沒有辦法知道中國藝術是什麼樣子，現在慢慢地很多人開始感興趣，我覺得如果和一個品牌合作，它可以對更多的人有影響力，讓人更想了解中國藝術的發展，透過它可以傳播，我們原來的面非常小，但是時尚的影響力卻很大。

問：這次之後還將會有與時尚品牌合作的項目嗎？

周：有人找我談，但我覺得不想再做了，因為也沒必要一直做，有過一次ok，但不要再重複地去跟一個品牌合作，這樣我會覺得有些浪費時間，因為很忙，工作很多，還有自己的作品要做，所以就不太想跟品牌合作。

問：你剛剛提到工作量很大，能不能大致形容一下內容？

周：一個是創作，第二個部分是接受採訪，然後還有看展覽，經常到各地看展覽、旅行、跟藝術圈的朋友交往。

問：不是每個藝術家都會花這麼多的時間在「看展覽」這部分，大部分都比較專注在創作上，但你花了很多的時間與精力。

周：對。主要是因為去年博覽會（ShContemporary）的事情，我們準備了兩年多，在這個過程中，等於說必須盡可能地去了解，例如畫廊的情況、藝術家的狀態，所以只要北京有比較集中的開幕、大型活動我都會去看，必須知道中國藝術的狀況是什麼樣，還要去看很多藝術家的工作室，成功的藝術家、年輕的藝術家都要看，而北京的藝術家又很多，所以要花很多時間在這上面。

透過上次參與到博覽會的機緣才開始這項工作，因為做博覽會要有大量的調查和研究，博覽會地點在上海還是北京？在哪個場館舉行？同時也要觀察國家美術館與私人美術館的運作狀況等，所以我經常要去看這些，去做研究跟調查，另外對一些中國藏家對藝術的看法也都要了解。

周鐵海工作室內的一個書架（上圖）
為周鐵海工作室內書架上的小品畫（右頁上二圖）　周鐵海工作室內的小品畫（右頁下圖）

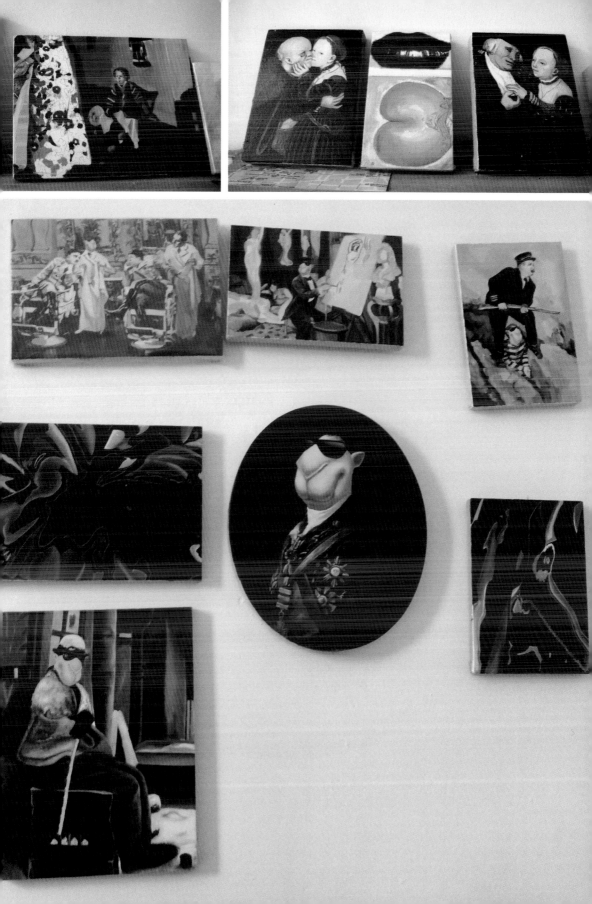

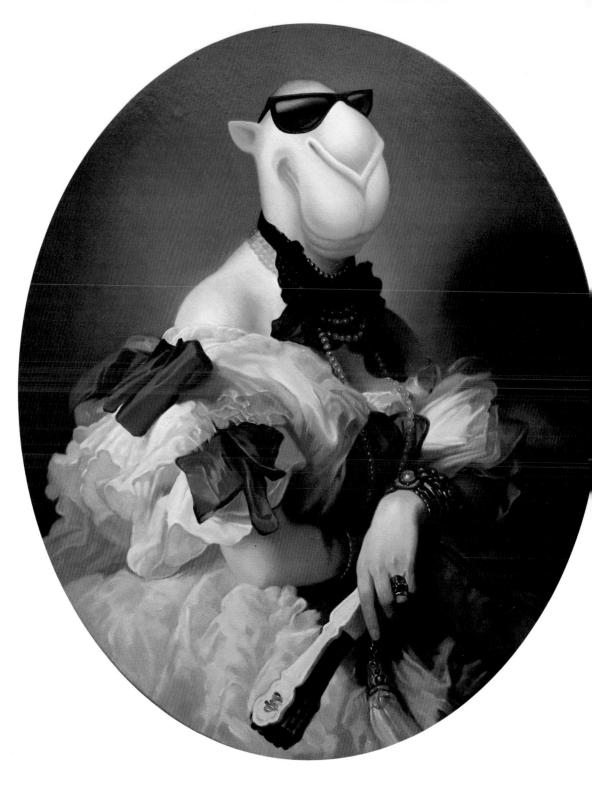

周鐵海　Countess Varvara　油彩畫布　80×65cm　2008（上圖）
周鐵海　阿德蕾德夫人（Madame Adelaide）　壓克力畫布　180×250cm　2008（右頁上圖）
周鐵海　Maurizio Cattelan—I　壓克力畫布　240×300cm　2006（右頁下圖）

在接下這個任務之前，也有記者採訪或是收藏家到工作室，但都是在這裡（上海），比較是以我自身的創作為主。而一旦參與到博覽會的工作時，就得換一個角色，必須先脫離掉藝術家的這個身分，因為這個工作實際上是為大家而工作的，所以有時跟身為一名藝術家的看法是要有變化的。在中國，藝術管理的人才比較缺乏，雖然現在學校有藝術管理專業，但這個是原來沒有的，所以還是需要一段時間，所以藝術家來參與博覽會的工作還是比較容易。

問：但是今年你退出了博覽會的工作，不過這個工作還是繼續進行中。

周：對，還是要了解，我對整個藝術界還是有興趣去了解，不像有些藝術家專門關注於自己的作品。比如說深圳又新開了一個美術館，我要去看一下是什麼樣的狀況，或是管藝（中國收藏家）現在有什麼打算。實際上跟很多人接觸時，我不談自己的作品，主要都是談談藝術圈目前的一些現象。

■對中國藝術圈的看法

問：中國藝術圈現在讓人感到有些混亂，就你多年的經驗來看，你覺得目前最大的問題是什麼？

周：中國現在還是處在一個發展的過程中，從原來沒有一個畫廊，只有官方的體制，如中國美術家協會，每個省市有地方的美術家協會，有政府出錢的畫院、油畫、雕塑院，加上一些院校等，全部都是屬於官方的體制，但是當代藝術的發展開始的時候並不需要依靠這個體制，它依靠的是一個西方的體制，所以藝術家都去國外做展覽。現在慢慢地中國開始形成一個體制，出現了私人美術館、收藏家、幾百間畫廊、國外的畫廊也來到中國、拍賣行、雙年展、藝術博覽會，這些構成了這個體制的形成，只不過這其中的水準還有待提高，美術館、收藏的水準還要提高，但這部分需要時間。

問：那你如何看待目前中國藝術品飆升的價格？

周：19世紀是歐洲的世紀，20世紀是美國的，那是因為美國的經濟發展，它成為一個藝術的中心，中國的發展很迅猛，那麼為什麼不可能21世紀是屬於中國的？做為一個大國，有那麼長的文化與歷史，這些藝術家在中國藝術發展裡是很突出、很重要的，他們的價格為什麼不能賣這麼高？

價格對我自己的作品來說，不在考慮之中，我覺得最重要的是人家可以理解你的作品，他可以喜歡你的作品，尤其是理解你的作品，那這就夠了，他是花多少錢買或是他不買，我覺得都無所謂。

問：目前西方看中國當代藝術很多還不是從理解作品的層面來看，而是先考慮到作品中的中國元素。

周：實際上這個現象很容易說明。比如說中國原來哪些有錢的人喜歡喝白蘭地或威士忌，為什麼呢？因為這是西方的牌子，而且名字容易說，這是奇瓦士，這是人頭馬，都很容易說。現在開始時髦喝紅酒，紅酒就非常難說，因為名字太複雜，太要你花時間去認識、去理解，不是像皇家禮砲，人家就知道幾千塊錢一瓶，你有錢買很容易說，但如果是葡萄酒，怎麼發音都很困難。藝術也是這樣，如果你對一個東西不理解的話，肯定要簡單化，才會決定想要買，東西要簡單地傳達到你腦子裡面，這並不是說西方人才這樣，是所有人都是這樣的。問題在於，不是每個人都有時間跟興趣去理解，有的人有這個興趣去理解，他不一定有這個能力可以買，但是它可以理解，但是買的人不一訂有時間去理解，他也會跟著流行的款式，這個包很多明星都拿，他只要有錢也可以買一個。

問：所以你重視的是觀眾能不能理解你的作品這部分囉？

周：那肯定是可以理解的，只是說觀眾有沒有這個願望去理解這個藝術家的作品，當然因為人的時間都很有限，你必須有一個判斷，是想去理解還是不想理解。

<div style="text-align:right">（撰文、攝影：李鳳鳴　圖版提供：周鐵海）</div>

周鐵海　維納斯與邱比特　壓克力畫布　240×180cm　2008

當代藝術語境下的中國精神
羅中立

四川美院在當前造成的「川美現象」，身為院長的羅中立顯然功不可沒。被譽為中國當代寫實油畫派大家的他，如何從藝術家的身份轉換到作育英才的位置？羅中立2008年10月接受《藝術收藏＋設計》雜誌訪問時，細述當年他面臨的一些人生十字路口，命運的安排讓原本對國畫有興趣的他，卻以油畫〈父親〉成名，以及文革前後、留學生涯對他的種種影響；在創作上，羅中立思考著從過去的意識型態到現階段轉向個人藝術語言的探索；在藝術教育上，他思考著市場與學院的關係，以及中國當代藝術的未來發展。

首次來到聞名已久的四川美術學院，位在重慶郊區的美院確實如羅中立所言，處在城市與農村的交界地帶，環境確實不是那麼樣地乾淨舒適，但可能也正因如此，這裡似乎潛藏著一股生猛的活力，學生們汲汲營營的創作奠定了美院整體實力的厚度，不過在這些中國當代藝術圈的偶像前輩們的光環之下，川美的學生一方面有了具體的學習榜樣，另一方面則必須加倍地努力才能闖出屬於自己的一片天，正如身為四川美院院長羅中立所言：「重要的是把握住自己的藝術目標和藝術追求，這才是標準，這才是屬害所在。」

帶領川美走過十個年頭的羅中立，是中國當代藝術史中絕對會被提及的藝術家之一，作品〈父親〉的一夕成名為他在美術史中立下了標誌性的貢獻，〈父親〉之後，他理性地選擇了自己內心深處最感興趣的題材「農民」，一畫就是二十年了，不過創作的

羅中立　驚雷　油彩畫布　180×140cm　2004（上圖）
羅中立於他最近油畫作品前，神采奕奕。（右頁圖）

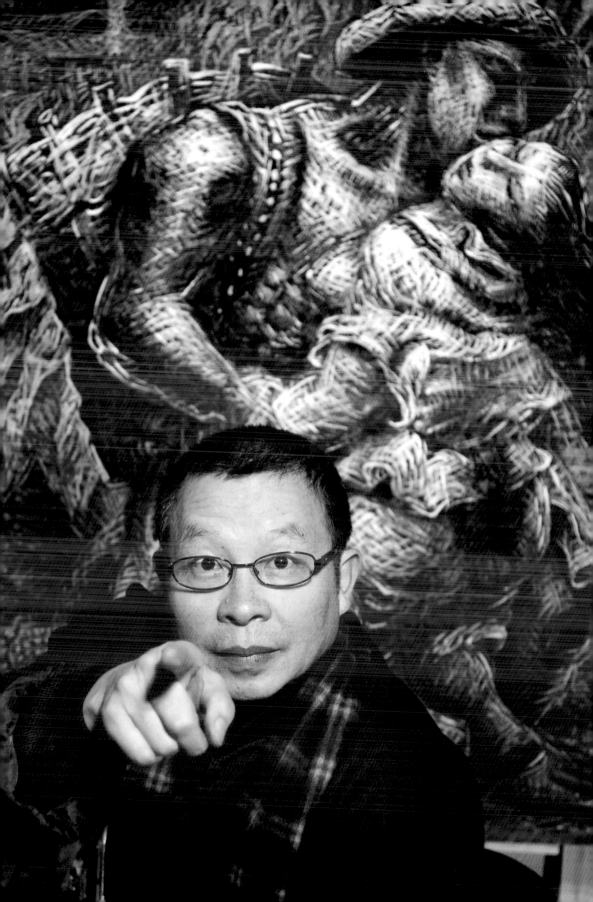

技法則隨著時間的推移產生不同的風格，他筆下所塑造的人物總帶著淳樸憨厚的性格，渾圓的體態有著原始感的風貌，最近也發展出了雕塑作品，在羅中立位於美院內的工作室中，有幸一睹為快他尚未曝光的油畫創作與雕塑作品。

在這次訪談中，羅中立講述了大量關於80、90年代的故事，有助於讓我們更加理解他為何選擇農民這樣的題材，藝術創作長期以來都與特殊的政治、社會背景緊緊相連，當年他描繪農民形象，更多地帶有深刻的意識型態，今天他仍以農民為主題，時空的轉換讓兩者不能相提並論，到了現階段，他更多地轉向了自身對藝術語言的探索，可說是更加地個人化與情感化的藝術結晶。而他也透露未來可能會創作出一系列的「風景畫」，描繪出心中寄託著情感的農村美麗景致，在他以前的一些水彩速寫小品中，也可以感受到羅中立對於場景的掌握，每每在現實景象上添加了藝術家個人的細微觀察與美感體現。

不過儘管有很多的創作念頭，要具體實現還是有一大段距離，一人飾兩角的責任常常讓他分身乏術，四川美院做為國家教育體制下的一個機構，行政上的大事小事羅中立都必須處理，因此在出任院長一職後，他的創作時間大量地被剝奪分散了，做為一名藝術創作者，肯定有源源不絕的創作衝動，面對慾望的無法實現，羅中立從開始時的無奈轉變成使命感的承載，接下了院長這一棒，意味著除了他自己的藝術創作能產生影響力之外，對於大批的美院學生也形成一種影響，這種影響不僅是潛移默化的更是深遠的，正如他提道：「對學校來講是一個很大的付出，對個人來說是一個很大的奉獻。」

採訪後最大的體會是，羅中立是否還要再畫一幅〈父親〉這件事並不應該是大家關心的話題，從現在到未來應該關注的是，做為藝術家及中國美院重鎮之一的四川美術學院院長，羅中立如何在這兩個可說是完全不同，甚至帶有矛盾對立的身分之間取得平衡地走下去。做為一名藝術家他當然可以重新思考再畫一張21世紀初的油畫〈父親〉，但身為院長，他就不得不為美院的未來發展著想，這些舉措與計畫都會持續地影響著一代代未來的中國藝術家們，因此，在羅中立身上無疑看到了藝術家與藝術教育者的一個完整結合。

■選擇繪畫為終生職

問：首先，考量到讀者對羅院長可能不是那麼熟悉，因此這次採訪大致分幾個部分，從你學生時代一直到接任院長這樣的時間脈絡來談。先請你談談學生時期的繪畫經歷，從什麼時候對繪畫產生了興趣？

羅中立　晌午　油彩畫布　180×140cm　2005（上圖）　羅中立　憩　油彩畫布　114.5×139.5cm　2003（右頁上圖）
羅中立　吹燈　油彩畫布　160×110cm　2003（右頁左下圖）　羅中立　過河　油彩畫布　200×160cm　2007（右頁右下圖）

羅：因為我父親是個畫家，這個影響使我小時候比較喜歡畫畫。小時候因為家裡有四個小孩，父親在假日的時候就常常把我們帶上到外頭去畫畫，我們每個人畫完回家後就把作品貼在牆上，然後他做一個點評。這種小時候的經歷對興趣的培養其實對我們四個兄弟很有幫助。後來我們每個人的發展又有些變化，我就考上了美院的附中，考美院附中前有個比較重要的事情，就是我念中學的時候，參加一個在香港的兒童展覽，展覽結束後收到了一張優秀作品的收藏證書，這對我的興趣鼓勵很大，後來變成了一種理想，我就一定要當畫家。在那個年代，十來歲左右，正是孩子在想像著理想、未來，所以我就做了這樣一個選擇，把考美院附中做為自己中學的選擇就定下了。

問：家裡對這個決定有什麼反應嗎？

羅：家裡那時候對孩子的選擇一般都沒有干預，那時中國家庭的父母都很忙，各種政治運動，都早出晚歸的，我們這些孩子都是獨自在家玩，院子裡一大群小孩都跟野孩子一樣。

問：後來就順利進了附中？

羅：進附中也是很運氣。進附中前的那段時間正好是中國經濟的自然災害年，前蘇聯撤走了在中國的專家們，使得我們的經濟一下滑下來，每天都吃不飽，非常饑餓，生活過得非常艱難，野草、樹皮、草根我們通通吃過，那種記憶很清楚。我理想要去的這個中學在那時一直停辦，正好三年都沒有招生，剛好我畢業那年自然災害剛結束，結束了我就進到學校，恢復了考試也恢復了招生，這是我第一個運氣。跟後來十年文革結束後第一次恢復高考，我又正好考上大學，兩個時間點我都趕上了。

問：或許就意味著是一種註定。

羅：對，註定，講俗一點就是命定的。現在想想，自己有這樣一份理想，而且命運又這樣地成全，如果當年附中再停辦下去，我這個理想又朝另外方向發展了。接著往下談，進了附中以後，當時學校辦學都是強調為政治服務、為工農兵服務，我們畫的東西一定要讓工農兵看得懂，要為民眾而畫，所以那時候上課要去工廠、去部隊、去農村跟他們一起生活，而且畫他們。

問：那個時侯覺得畫得有意思嗎？

羅：人在那個時代裡是非常愉快的，因為完全沉浸在時代裡面，在那樣的時代中，你就是按照這種標準、這種辦學的要求來完成你的專業，當然在這個基礎上，同樣畫農民、工人、士兵的生活，有人畫得好也有人畫得不好，就像現在一樣，每個時代背景下，這種個人透過創作獲得的愉悅或苦惱是一樣的。當時我們在這種背景下去了大巴山，因為我生在重慶，沒有離開過城市，十六歲時才第一次有機會離開學校去大巴山上課，這完全是為了當時的辦學理念。去那邊上課後認識了大巴山人，在山裡看到了另一群跟城裡不一樣的一群人，他們生活的方式、生活的節奏、為人處事的談吐等，讓我們突然感覺是到了另一個天地，所以我們滿腦子都是想著為他們服務，就特別想表現他們、畫他們、了解他們，就這麼建立起一種良好的情感。

■ 情繫大巴山

問：大巴山的具體位置在哪？

羅：離這裡（重慶市）遠的地方應該5、6百公里，近的地方也有3、4百公里。那時的交通非常不便，我們坐在卡車上，坐在自己的行李包上，完全就像是軍事化訓練，一路高歌坐了兩天，滿臉的灰塵，山區感覺是非常神祕的一個地方，高大的樹、高聳的山，人能在那麼陡的路上背著很沉重的東西往上走，在上面生活是非常神奇的事情，那段經歷改變了我整個藝術上的題材，其實就從那一步開始。我們在那裡實習，跟他們一起上課，但課程還沒結束，大概一學期左右就突然接到通知要我們返回學校。

羅中立　夜尿　油彩畫布　140×110cm　2002

問：所以你們是到那邊生活好幾個月，一整個學期都在那？

羅：對，為了完成一次的教學任務，基本上是這樣的概念。還沒有完就接到通知回學校，回到學校後才知道文化大革命開始了。實際上我們趕上了自然災害結束恢復考試而進到學校，僅僅過了兩年多，文化革命開始後對我們那一代人是很夭折的一個事情，學業上是很坎坷、大起大伏的一個年代。回來之後就沒有上課了，滿校的大字報，政治上可說是風風雨雨，所以你可以想見這幾十年來中國的變化實在是太大了。當時精神上的緊張和周邊的壓力，處事、談話、行為，那種小心翼翼真是你們所無法想像的。説到這點總不免有些感歎，人生經歷上的起伏坎坷其實對人生的認識、對自己生命的認識、對自我價值的定位的認識都會更有深度。

問：那段時間你有創作嗎？

羅：那段時間沒有畫畫，主要就是搞批鬥、發傳單、到各地串連，那時每天都會死掉很多人，我目睹過很多現場，也曾經幾次有過生命危險，也被抓過，現在想起來真是浩劫。文革期間我幾乎沒有畫畫，後期隨著運動的深入自己也畫了一些速寫記錄周邊的生活，實際上就相當於一個繪畫的日記，現在翻翻覺得裡面有很多有意思的東西。在文革後期提出要向紅軍學習，艱苦地發揚這種精神，且規定徒步串連，所以我又回到大巴山，實習的時候那些人給我留下很深的印象，所以串連時我們又去了那個地方，但是這次去不是去玩，也不是去畫畫，是去跟他們一起勞動，一起下田，跟他們一起當農民。但當時我們是自覺地要去改造自己，想把思想感情透過一起勞動、一起生活，在表現他們、畫他們的時候才會有一個情感的基礎，所以這個經歷也非常重要，之後我就選擇了描繪農民，其實那時侯真的是很自覺，沒有任何的強迫，所以後來復考進了學校後，再度創作時我就畫了這些東西。

問：你當初考美院的時候，原本是想考國畫是嗎？

羅：當時是這樣的，因為學校已經停辦了，學校裡的知青全都下農村去，而那些大學生、中專生就找些單位給他們工作，我就是屬於中專生，算是技術職業，所以我沒有去當知青，後來分配工作時到大巴山也是我自願去的，因為之前已有兩次的經驗了。第一次是學校實習而認識了大巴山，第二次是文革時期的串連，這兩次經歷對我都很重要，所以分配的時候我自然地就選擇大巴山。

問：這是第三次去。

羅：對，第三次去一待就是十年。我去的時候本來是分配到一個文化團體，因為按我們學校的對口的話應該是去地區的文工團，搞舞台美術之類的，後來我是希望去當工人，所以我去了工廠當一個勾勒工，一當就當了十年，這十年當中畫了很多大批判，通通都是配合政治運動的一些漫畫、宣傳畫的東西，後來恢復了高考，其實我並沒有準備回來唸書，考試的消息也是我的一些學生告訴我的，剛好在大巴山設了一個考點，如果沒有這個考點，我肯定不會再回到這個學校。報名期限很短，三天就結束了，結束那天晚上，我當時的女朋友也就是我現在的太太就打了電話，因為她父母都是教師，對知識有一種根深蒂固的渴求，她父母就叫她給我打個電話勸我去考，其實當時我只想著準備買木料做家具好安家立業。

她勸我之後我就趕去報名，報名時那老師説已經結束了，當時我從工廠到縣上大概有20來里，晚上接到電話後連夜沿著小路趕過去。一路很黑，我把準備的材料放在一個背包裡面，畫架一背就上縣城報名。負責的那些人住在縣城裡的招待所，都是工人宣傳隊、軍隊代表那種，因為那時候學校都被他們接管了。但是有的專業老師是我們學校的，雖然沒教過我但是我認識，我説我也是附中的，在學校待過，後來他們就把我補上去了，所以説我是中國恢復高考那年報名的最後一個人，真的是最後才擠上去的，而且是很被動的，是因為女友當初的勸說才有這個決定，如果當初已經成家立業，恐怕也就會覺得算了，就不會再回學校了。

■ 從大巴山到父親

羅：考進美院前我已經在畫一些連環圖創作，連環圖在文革當中是一個很重要的畫類，我當時希望能夠在美院報考國畫，就是覺得可以和連環圖有個相互的銜接吧，當時還是想著回來畫連環圖，但那年剛好沒有國畫專業，無奈之下就報了油畫，其實也是一種被動的選擇和心態，進入油畫專業後，也沒有朝著這個方向用心，成績在班上是很差的一個。不過因為我的年齡比其他同學大，他們的油畫都畫得很好，但就是連環畫畫不過我，所以我的自尊心就建立在連環圖上面，而不跟他們比油畫。後來慢慢地大家開始搞一些創作，也參加一些全國性的展覽，全部得獎而且影響非常大。第一年我們班上幾個同學像高小華、程叢林，還有我都參加了全國美展，我雖然沒獲獎，但能參加對我就是一個很大的鼓勵，所以第二年畫青年美展時特別地用心，何多苓畫了〈春風已經甦醒〉，而我就畫了〈父親〉。

羅中立的小品畫（上圖）
羅中立的工作室中還可見到他早期的展覽海報（左下圖）　羅中立工作室中的書櫃（右下圖）

〈父親〉獲獎後我就把計畫做了調整，也把油畫變成我的目標，因為我發現，當我進入創作狀態後，突然覺得以前的經歷是我們跟年輕一輩不同的地方，雖然面對模特兒、靜物他們畫得非常優秀，但是進入創作時顯然不如我們，這種自信心一下被喚醒後就一直畫油畫了。這當中還有一個插曲，1982年時我還沒死心，想去考國畫研究生，可是古典文學考試因為一篇古文沒翻譯好而不及格，但其實國畫系老師都希望我過去，我的連環畫畫得好，很容易可以轉換成畫國畫、畫人物，後來國畫系的一些老教授還開玩笑說：「你幸好沒考進來，要不然沒這幅畫（〈父親〉）了。」這也是命運中陰錯陽差、不可預測的一些結果。〈父親〉畫完之後就是畢業創作，一畫起來就覺得有很多想畫的東西，畫一張覺得不過癮，加上自己畫連畫圖的基礎，所以畢業創作就有了一個非常龐大的計畫，草圖畫了八、九十張，最後畫出來的有三十來張。現在回過頭去看，二十多年過去了，我今天的藝術實際上就是從畢業創作一路發展過來的，〈父親〉反倒成了一個例外。

問：當時〈父親〉引起那麼多的迴響，不管好的還是不好的，總之引起了大家的注意，很多人看了也都覺得很感動，當時為什麼沒有朝著這種超寫實的方向發展？比如美國後來有超級寫實的流派，讓人覺得就跟照片一模一樣，中國的藝術發展過程中始終沒有到超級寫實那一塊，但是你那樣的作品在那個年代其實就已經算是非常非常超寫實的了。

羅：具體說到創作那幅畫的過程，中間還是有很多周折。那個畫風也是受到照相寫實的影響，如果我沒看到那份資料的話，可能我當時選擇的寫實最多是俄羅斯式的寫實，如果是那樣的效果的話，那張畫就不可能像現在這樣衝擊人們的視覺。之後沒有繼續往下發展的原因，一是畫這種畫需要很大的思想內涵，那時我不是簡單地想畫一幅肖像，而是想透過〈父親〉濃縮一整段的歷史，是對中國這個國家的一種反映，它的思想內涵是一生的積累，剛好又處在一個時代的轉折點，當這個轉捩點過了以後，其實你不可能回到那裡了，現在再創作這樣一個東西的話，已經缺乏了時代轉折所帶給你的那種內心的湧動和激情。

〈父親〉在新中國美術史上是一個拐點，一是突破了俄羅斯對中國整個藝術體系的界線，把西方的超級寫實帶了進來，另外從思想性上看也是一個很大的突破，這幅畫實際上代表了一個神的時代的結束，一個人的時代的開始，那個時代每個人內心深處都存在著很真誠的東西。之後又有八五新潮，把西方的美術史整個拿來翻了一遍後，每個人再安靜地回到自己身上，才形成了今天中國當代藝術的這個陣容。從八五新潮比較生動活潑地模仿，再逐漸回到自己的文化、回到個體，反省我們人生的體驗，對自己的文化、身份、生活環境、國際衝突等種種現象的陳述，陳述的方式則都很不一樣。

■遠赴比利時取經

問：你在畢業之後去了比利時一段時間，能不能談談這段經歷，因為這部分似乎很少人提到。那時是你第一次出國，在那邊生活了兩年，中間有沒有印象深刻的事情，到了那邊學的是什麼？

羅：這個話題很值得談。當時是受到文化部的一位藝術顧問的欽點，也是因為〈父親〉這件作品的緣故，那一批是中國開放以後第一批出國留學，能進入出國名單的都被看成是非常重要的事情，當時我們對國外特別是西方，在我們的意識型態裡就是個魔鬼，所以我們去的時候實際上是非常迷茫，並帶有很多的問號，到了那個世界以後，將近半年的時間處在一個劇烈、刺激、不斷地調整自己的意識型態的過程中，這個過程實際上要克服很多東西，比如因為差距形成的自卑、因為不了解形

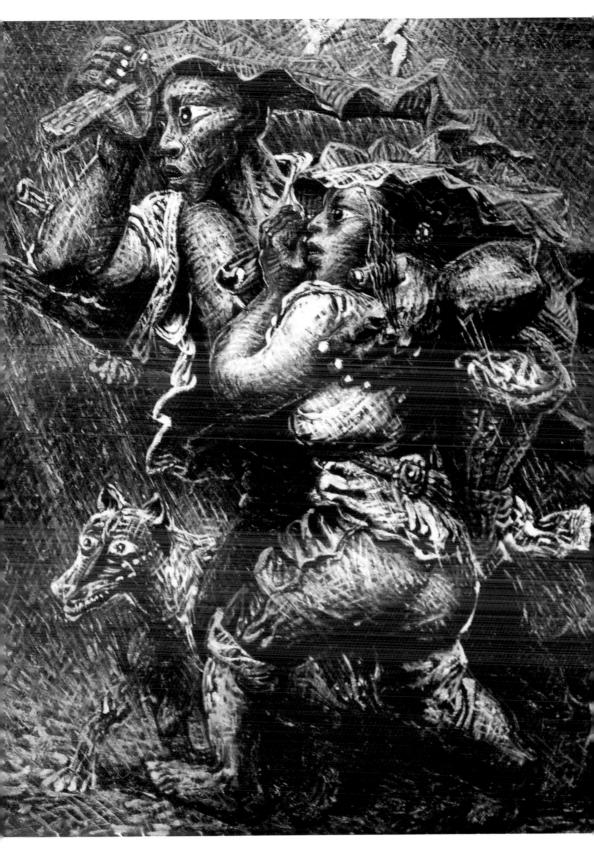

成的自尊等，還要學習打理生活的種種，生活環境的改變是第一步要克服的東西。第二步就是非常明確地要完成的東西，那時我們就覺得這是一生唯一的一次出國學習的機會，既然選擇了這個道路，那我就要珍惜每一秒，去更多地認識西方的美術史。實際上那兩年的時間過得很倉促，我們又是在緊張當中，一晃就過了，好多東西都沒有做完，有很大的壓力，想帶回去的東西非常多，非常貪婪地希望能多學習，每天就像上班一樣去臨摹德拉克洛瓦、維梅爾等很多人的作品。

問：所以那時候基本上是臨摹的學習？

羅：臨摹是一方面，但主要是看，那個不是欣賞性地看，而是研究性地看，叫「讀畫」，會站在每張畫前面很久，寫很多筆記，除了拍照以外，都是幻燈片，然後透過現場臨摹了解一些技法等。現在回想起來，那段經歷的收穫不小，能夠在原作面前面對面地學習，其實也是我們了解西方的一個很好的過程。這兩年的經歷回過頭打個總結的話，應該說是抓緊每分每秒把西方的美術看了一個全程，而且這個過程都是面對原作而完成的，特別是當代部分，因為當代部分不能在博物館裡都看到，它更分散、更有生氣一些，發生在一些畫廊或其他空間裡。

我在1986年回國，正是中國八五新潮的高峰，那時最響的口號是「今天的我不重複昨天的我，明天的我不重複今天的我」，對今天這樣一個豐富多元的當代藝術現狀，其實那是一個吶喊、一次衝破，而這個時候我有幸處在漩渦之外，在國外看了西方的美術，再回頭看自己的中國，就可以很明確地知道自己應該把握什麼東西，我隔著一定的距離看中國時就顯得要理性一些，不像處在漩渦當中的人那樣猛烈，我看到了它的意義及對中國美術發展的積極的一面，但是也會很冷靜地考慮自己，所以出國的那段經歷讓我少走了很多彎路，明確地直奔大巴山，從自己的傳統文化裡尋找自己的藝術語言。

問：當時是不得不回來嗎？有沒有想過繼續待在歐洲？

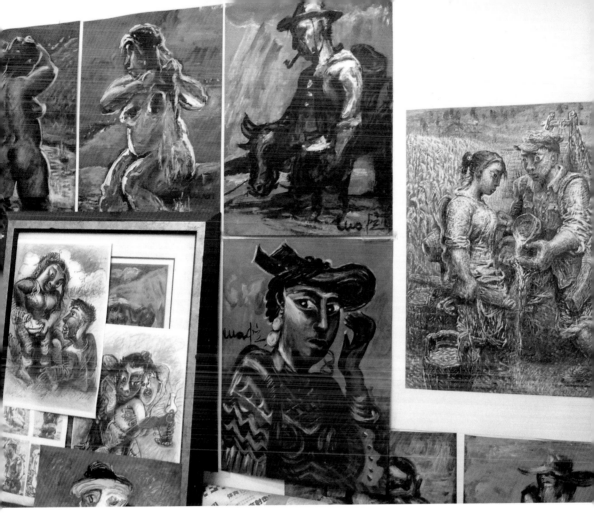

羅：當時出國潮都以出國為榮，哪個藝術家出國了就被認為是成功了。但那個時候我選擇了農民的題材，就非常明確地知道一定要回來，是自願要回來的。以當時的風氣的話，不回來才是成功的標誌，這完全我是個人的藝術的選擇，在西方很難去描繪農民，很難畫出一些有中國精神的東西，所以我還是非常理性地回來了。回來之後我在藝術上就是炒冷飯，表示說我還是畫我的農民，題材沒變。西方的這個生活經驗帶給我最重要的東西是自信，那時的中國特別是在物質上與西方的差距非常大，而文化上來說，西方的博物館、美術館、畫廊、出版物等的質量與規格都對我們這些留學生形成一股壓力和強勢，西方人對文化那種至高無上的崇敬的社會氛圍和烘托，讓藝術的魅力顯得很強大。

　　我常說每位藝術家都有自己的選擇，我回到大巴山畫農民，如何在這裡面找到既有中國氣派又有當代性的語言是我給自己提出的一個命題，也許我這一生能完成，也許雖然是個明確的目標但未必能有結果，就像做科學研究，有專業的目標但未必能夠實現，但在過程中可能有其他的成果出來，成為課題之外的課題了。

羅中立的畫室中有大量的創作草圖（左頁左圖）
羅中立於四川美術學院的工作室一隅（左頁右圖）
羅中立工作室一隅，創作大圖前的習作小品。（上圖）

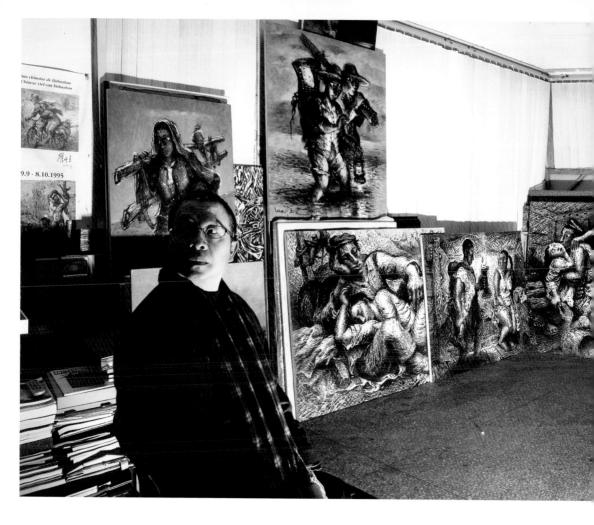

　　印象特別深刻的還有，回國時為了省錢坐了火車回來，那是1986年大概3月左右，俄羅斯一片冰天雪地，那時我們在莫斯科用美元買了很多唱片，買的時候周邊一大群人，保安還幫我們維持次序，他們把我們當成日本人、韓國人或香港人了，認為我們很有錢、很了不起、很羨慕我們，於是我們當時產生了一種很強的自豪感，因為對於中國而言，我們一向是稱俄羅斯老大哥。火車上每個留學生都帶著大量的西方的東西回國，我們隱隱約約地感覺到蘇聯會被我們迅速地超越過去，因為他們還處在那樣一個封閉的計畫經濟時代裡，而中國已經有一車車回國的留學生和一車車如饑似渴地想要了解西方的學生出去，感覺到中國已經開始在積蓄能量了，那段出國留學潮應該是中國幾段出國潮當中最洶湧、最有明確目標、最立馬見效的一批人，我覺得產生的影響不可小覷。

■尚未誕生的風景畫

問：回到創作方面，你回來之後繼續畫農民的題材，但是時代環境已經不同了，90年代看這些農民或當地的風景，心情與體驗和80年代有什麼樣的不同？

羅：〈父親〉那個階段實際上是中國那段歷史的折射，中國剛剛結束一場浩劫處在一個極度貧困和經濟接近崩潰的邊緣，做為我個人來講，更多地從關注當時中國的坎坷、苦難、歡樂這些沉重的命題轉向一個繪畫自身、更純粹的繪畫主題，這兩個主題隨著社會的發展慢慢地變化，沒有刻意去改變，兩個主題的跨越，兩個主題的轉換，這種轉換是和社會的轉換過程同步的。今天的繪畫風格面

貌呈現更多的是繪畫自身語言的關注，而不再是農民、國家、滄桑的年代。

問：除對大巴山這個題材感興趣之外，你還對別的題材感興趣或嘗試過嗎？

羅：當然每個人情況不一樣，有人的題材廣泛一點，我個人是比較集中一點，主要是農民這個題材，但有時也嘗試畫一些自己感興趣的東西，比如到不同的國家旅遊，不同的地域文化都會讓你蠢蠢欲動，想畫一些東西來表現，但這些東西都是一晃而過，有時就只是一個念頭而已，根本沒時間去畫，所以我習慣帶一本速寫本，隨身記錄一下很隨意的東西，自己真正盡心的還是在農民的題材上，但以後怎麼發展這個很難預測。

問：關於農民這個題材，幾乎都是以人物為主題，純粹的風景畫在我印象中似乎不曾看過，除了像你到國外或是前陣子到台灣所畫的水彩風景小品。

羅：上次去台灣，因為是不同的地方，文化地貌很有風俗特色，我就想畫一畫做為人生的一個紀念，做為藝術上的一個即興表述。關於農村鄉下風景這一塊是我一直在動念頭，是多年嚮往的一個東西。我看過很多優秀的關於鄉間田園的風景畫，我也很想畫大巴山的風景，老是在動念頭，一直下不了筆，我想以後一定會有一批東西出來，這更多的是代表了自己的一個願望，多年來自己對鄉間、田園、四季變化的美感的特殊感情。

羅中立坐在他寬敞的工作室，牆面放滿他的新作。

風景是很有感情的一種東西，有時候包含了自己的經歷，像跟農民一起收割時，夏天酷熱天氣的變化等，這些經歷都會給你很多感受，同一塊地四季又有不同的變化。土地決定了今天中國整個歷史的進程，改革開放就是從農田開始，從鄉間的田野，其實土地就是中國的一個歷史。土地、鄉間、田野是我一直都很有情感的，尤其對我們這一代人來說，在風景的背後還有很多的政治運動給我們留下的痕跡，我確實一直在動念頭要把它畫出來。

■分身乏術的行政任務

問：另外談談藝術家這個身分之外的另一個身分吧！你在哪一年接下了四川美院院長一職？

羅：1998年上來，整整十年了，回頭一望還真是很有感觸。對學校來講是一個很大的付出，對個人來說是一個很大的奉獻，這十年因為在這個行政位置上，至少少畫了幾百張大大小小的畫。曾經有一個英國的外交官曾對我們上面的一個官員說，你們犯了一個大錯，把羅中立弄去當院長，羅中立每一年的創作應該是留給社會、留給人類的。他的意思就是說，從事藝術創作的人的產品是一種文化產品，主要是留給社會，當然倒不是說只有我才是這樣，我們這個行業都是這樣，你把藝術家當行政人員，其實其他人也可以做得來，藝術家的時間是可以變成產品而留在社會上的。

問：這十年當中有想過要放棄這個職務嗎？

羅：這個是有點身不由己、無可奈何的，上來的時候其實自己有過非常激烈的矛盾掙扎，自己的人生計畫受到非常大的影響，很多計畫就必須推遲，甚至夭折了，而這種理想和目標是我從小就立志要去做的。打個比方，你一直想去一個地方，車買好了，油也加好了，但是中途突然拐了個彎到另一個地方去，也許你這輩子真的達不到了，所以那種痛苦和掙扎只有非常熱愛自己專業的人士才能夠體驗。但人就是這樣，在心靈深處還是有些責任的東西，就是中國知識份子內心深處的責任感在某種情況下被激發出來後，就會戰勝像我剛剛說的自己的那些考慮。在學校很低潮的時候，大家一致呼籲你要出來，那種使命感就被激出來了。上來之後就面對很多問題，很多人問我，你從來沒有經驗怎麼管理學校？圈內都在談川美現象，出了這麼多人才，你們的教育是怎麼做的？我一般都回答說，其實當中學生、當大學生、當老師的時候，學校應該是什麼樣子早已經在心中了，現在在這個位置上有這個能力，就按當年希望的去做就成了。

當時我還在矛盾當中的時候，台灣的林明哲先生給了我一個很大的鼓勵。那時他講了一個寓言故事，有個人也像我一樣很矛盾著要不要上，就去問一個非常有智慧的老人，那個智者就告訴他，如果你父親是皇帝你就不要上，因為他已經到頂了，你怎麼做都做不到那麼好；如果你爹是一個乞丐你就可以做，因為他是最低了，你怎麼做都不會更低了，故事大概是這樣。當時很多人都想離開美院，連我也曾想過離開，因為成都那邊剛好成立了學校，他們也希望我過去，不過最後我還是留了下來。

問：留下來之後，接任了院長一職，美院有哪些急需調整跟改變的部分？最大的問題是什麼？

羅：其實我們這種體制，第一步關心的還是「人心」，尤其骨幹隊伍是根本，為了留住這一批人，首先在硬體、生活環境、待遇上肯定要有改善，所以我一上來後首先把舊建築、爛圍牆一些亂七八糟的東西通通理順，基本上學校處在一個典型髒亂的地方，它的一個好處是物價很低廉，社會低層的、髒亂的地方其實也可能看到很有生氣的一面，這一面反過來對學藝術的人來講又變成了他的一個好的環境，對四川美院的發展又成了一個有利的東西。

羅中立於作品前（右頁圖）

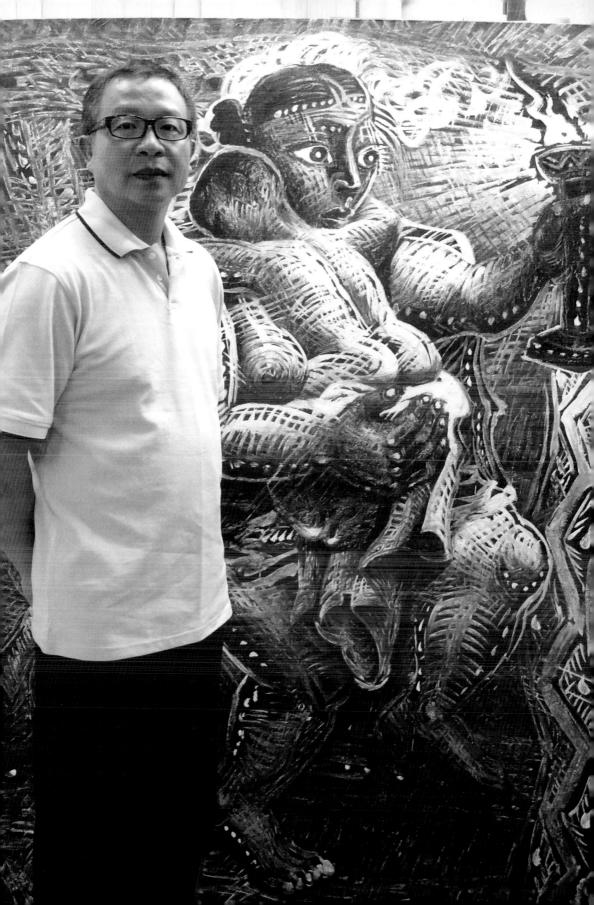

　　「留著人才」是一句話，但這句話背後的事情還多著，建一棟樓要有相關手續、要跑政府要錢，這些我都親自登門拜訪，例如第一個教學大樓就是我去找市長要的，這個市長後來卸任我還去送畫感謝，他在位時我都沒有做這些事情，這是為了還對我支援的人情。這些大事小事如果是搞過行政的，肯定我這三言兩語他就會深知其中酸甜苦辣，有種欲哭無淚的無奈。

　　所以首先我把環境改善了，接著就是要把最優秀的學生留在體制內，例如有些學生因為英語不好或是因為一次調皮搗蛋而受到處分，導致他無法繼續升學考研，也無法留校，那我就透過坦克工作室這種「灰色地帶」把這些優秀的人留下來，教書教了這麼久，真正厲害、有潛質的好學生是鳳毛麟角的，而這種人通常是我前面說的無法留在體制內的人，其實辦學的最終目標就是要出這樣的人才，等到出了一、兩百個的話，四川美院就會很厲害，我覺得這才是我做為院長心裡非常明確的目標。

■市場進入學院

問：這幾年在藝術市場升溫的情況之下，聽說很多畫廊業者直接來川美挑人，研究生或大四的學生就進入了要跟市場打交道的這個階段，這種現象對於學生來說有什麼好的或不好的影響？

羅：中國藝術市場的起步是中國經濟發展、改革開放三十年後一個水到渠成的、不可迴避的現實，市場跟學院的辦學我認為是和諧而不應該是對立的，雖然市場確實捧壞了一些人，但身為辦教育的人我們應該要把握這個尺度而不能因噎廢食、不能排斥市場。想想我們當年，那時中國根本沒有市場，幾個老外都是旅遊者，賣給他們幾百塊錢不到一千塊就不得了了，當賣掉一張畫時，高興的程

度真的是全班分享，這種被認可的成就感就是初級
的市場。我說這個的意思是，市場並沒有影響我們
這一批人在之後的中國當代美術史上的發展，所以
我做為院長來講，我們把市場看成一個跟我們藝術
發展和諧互動的因素，它會反過來激勵創作的熱情
並解決我們的生計。

　　當時的藏家用很低的價錢買了我的畫，後來作
品翻了百倍甚至千倍，但是我仍然感謝當時買我畫
的這些人，正是這些人給了我很大的鼓勵和認可，
讓我有一種很強的責任感和成功感，那些錢現在看
來是微不足道，但在那個時代對我們來講是個好價
錢，對我們當時的生活、藝術創作的改善絕對發揮
了作用，我們能有今天也是要靠這些機會和這些錢
，所以我認為要很客觀地回顧每個階段來評判它。
回到你剛才的問題，我們教學生要把市場當成一個
互動、互補、一個和諧的迴圈，重要的是你要把握
住自己的藝術目標和藝術追求，這才是標準，這才
是厲害所在，迎合市場短期可能有效，長遠就會滅
掉自己，如果我們堅持自己的藝術抱負，市場會來
找你而不是你找市場。翻開美術史，那些大師哪個
不是從市場走過來的，而且很多大師都是駕馭市場
，面對市場、畫廊老闆們都是談判的高手，並不因
為他們進入市場而一一被歷史抹掉、被美術史上忽
略，他們還是那麼閃亮、那麼輝煌，面對市場一定
要把握住這個尺度才能天下無敵。

■另一個〈父親〉？

問：去年年底你曾經說過想要重畫〈父親〉，這件
事情是真的嗎？

羅：這件事情是因為一個挺熟的朋友的言語不慎，
鬧得很多人來關注，當然我也可以來面對這個話
題。很多人都曾問過，其實我自己也在考慮需不需
要再畫一張〈父親〉，〈父親〉做為一個歷史拐點
中的一個標誌，如果把這個材料用得好的話，也可
以再做出很好的東西來，但這個事情一定要非常慎
重，特別是我自己，其他人對這幅畫重新詮釋、翻
版或延伸，我覺得都可以，但做為創作者本人來講

羅中立　躲雨的農民　油彩畫布　95.5×130cm　1995（左頁圖）
羅中立2008年的雕塑作品（右二圖）

，就是一個很慎重的事，有這個想法不等於可以畫這幅畫，所以我只能跟你說，我確實有這個想法，但我沒有想好怎麼畫這幅畫，如果真要畫的話，一定是二十多年、快三十年之後另一個時代下的羅中立對藝術的理解，而不是像當時那樣更多地從政治、從意識型態上用繪畫的手段對中國歷史的反省。

我個人來講，三十年來我從很主體性、很政治性、很意識型態化的一個〈父親〉逐漸走向今天這樣一個繪畫性的主題，在繪畫中試圖找到具有中國精神的當代中國藝術，這是一個風格鮮明、藝術面貌非常個人化的油畫語言，架上繪畫從今天的國際角度來說已經很邊緣化了，因為已被歷代的大師推向了一個極致，就像一個被挖空的金礦，我們還在裡面尋找一點點新的推進和發展。中國有個特點，就是架上這一塊保留得很完整，也是目前最主要的一塊。而其中要發展出的中國精神，應該把目光回過頭來在民間藝術、傳統文化中尋找當代藝術語言的一些可能性，這也是我現在做的一些努力。

架上繪畫來講，一定要找到中國自身的可以和西方的藝術系統有所不同的東西，我個人是把目光回到傳統繪畫、民間繪畫和國家歷史上所有可以借鑑的藝術樣式中去尋找，我希望在我的繪畫裡面能夠呈現一種一看就是具有中國氣派、中國精神、中國本土文化的當代的羅中立的繪畫，還在做

這種努力，就像一個課題一樣，也許會有結果也許沒有，但這種目標會給你帶來很大的激情，會讓你興奮，在藝術思考上，一開始有個清晰的方向實際上就是一個成功的基礎，如果方向和目標都還沒有形成，只是跟著別人轉，這樣一輩子可能都留不下自己的東西，也沒法給歷史留下東西。

這幾十年來其實我沒有很拋頭露面，低調生活的一個原因是，我覺得這種東西是一個人一生慢慢付出、慢慢努力的結果，也許有也許沒有（結果），但是我認為這個大目標是每位中國藝術家到最後都應該看到的一個目標，因為中國發展到今天，它具有了國際影響與地位，做為中國的藝術家們應該有自信地來思考這些問題。以前我們處在一個很落後、弱勢的處境，我們說不出口也沒有自信來做這個事情，到了今天，我覺得中國藝術家每個人都可以理直氣壯地來說這句話，中國在國際當代藝術裡，應該發展出自己獨特的、具有中國氣派的當代藝術。　（撰文、攝影：李鳳鳴　圖版提供：羅中立）

羅中立　春蠶　油彩畫布　200×134cm　1980（上圖）
羅中立　父親　油彩畫布　222×155cm　1980（右頁圖）

追尋隱藏於藝術中的詩性

何多苓

何多苓從80年代的成名作品〈春風已經甦醒〉起始，一直持續一貫的創作風格，到2008年四川大地震後，他親眼目睹孩童受難而刻骨銘心的一種經歷，完成「偷走的孩子」系列組畫；二十多年來，何多苓持之以恆、喜歡以詩意的方式來創作寫實的繪畫，帶有濃厚的哲學沉思，畫面具有感傷、優雅、神祕、冷性低調的特質。欣賞何多苓的繪畫常有一種天人合一的感受，本文帶你走進何多苓的繪畫天地。

2008年年初，何多苓在北京展出他於2007年的創作，一共十件，當時我曾對這十件作品寫道：「彼此之間沒有系列關係，每件皆為獨立的單幅作品，他依然畫人物、畫風景，但畫面散發的氣息與時代性，早己脫離當初被歸為『傷痕美術』的沉重感，灰濛色調下，流動曲線透露自在坦率的情緒。」

初次接觸到何多苓，似乎總不免連結到他80年代創作的〈春風已經甦醒〉，然後延伸出一條線，〈青春〉、連環畫〈雪雁〉、「帶閣樓的房子」系列、「嬰兒」系列、「女體」系列等作品架構出何多苓近二十多年的創作脈絡。何多苓持續地創作著，緩慢地創作著，正如他習慣一邊作畫一邊聆聽的古典音樂，即使慷慨激昂也不顯急躁。何多苓的創作適合在優緩的情境下生發，於是，作品的詩意很自然地被突顯出來，在中國當代藝術創作中，具有詩意的作品並不多見，保持心境的冷靜狀態，並不是每位藝術家都具有的特質，但在何多苓身上，這種特質卻完全地發揮在他的創作中，也使得他的藝術創作別樹一幟。

80年代初期，何多苓剛從四川美術學院油畫專業研究所畢業，與程叢林、羅中立、高小華等人同屆，屬於1966年後第一批從農村回到學院上課的美術系畢業生。1979年「傷痕美術」開始出現，不久後湧出所謂的「鄉土寫實主義」，這些繪畫的主角基本上是普通人，尤其包括大量的農民、牧人和少數民族，透過描繪這些人的現實生活情景，傳達一種知識份子的「人道」關懷精神和企圖追求現實的真實，這種寫實主義背後帶有濃厚的關於政治、現實生活與人生的反省。藝術家普遍採取類似美國70年代「照相寫實主義」的技巧，目的是更貼近對真實生活的觀察，進而更直接地呈現樸素生活的力量。

執筆創作中的何多苓（右頁圖）

當時何多苓的畢業創作〈春風已經甦醒〉參照了美國藝術家安德魯・魏斯（Andrew Wyeth）的感傷寫實主義風格，描繪了一位坐在草地上的農村小女孩，女孩望向畫面之外的遠方，身旁挨著一隻水牛與眼神望向天空的小狗，其實畫面中看不到關於「春」的痕跡，但是〈春風已經甦醒〉之名，為樸素寫真的畫面引入一陣微風。深受魏斯影響的何多苓確實對於「傷感現實主義」懷有熱情，藝術家憂鬱、孤寂的氣質反映在畫作中那名直視觀者的少女雙眸間。有人認為這樣的創作帶有一股浪漫情調，但我認為他在表現人類最純粹的情感的當下，其實源自於理性、哲學的深層思考，進而在傷感現實主義下發展出一種神祕現實主義，探索人類本質價值甚至追求真理的過程，基本上與廣泛的神祕主義有某種程度的相似，透過對現實的歷史重構，企圖「尋求真理與自由解放」的證明。

隨著時間的流逝，從畫面中主角人物的轉變，可強烈感受到藝術家從當初滿腔「人道」熱血沉澱為「個人生存狀態」的寫實主義。何多苓消解的是「集體意識型態」概念，但又不完全走向赤裸現實的傳達，帶有濃厚的哲學沉思，畫面依然感傷、優雅、冷性低調，人物彷彿漂浮在不具有任何情緒感或者說帶點憂鬱的背景色調上，呈現出一種虛擬夢境般的現實主義，這種現實主義下架構在真實與虛幻之上，真實部分來自藝術家的個人體驗與真切的情感，虛無飄渺的部分來自他抽離了敘事性的場景。

2008年10月在成都專訪何多苓時，他正在創作一幅裸女作品，調色盤上的色彩是厚重的青綠灰白，畫面依然憂憂鬱鬱，女人以一種怪異的姿勢站在樹林中間，何多苓邊看著草稿邊來回刷動畫筆。不擔心浪費時間或是作品數量不夠的他，在成都一隅靜靜享受畫面泛出的詩意，直覺何多苓是一位敏感的藝術家，每位藝術家的風格都反映著性格，如果何多苓不是一位畫家，我想，他肯定會是一名詩人。

何多苓在創作時總會不時地隔著一段距離觀看正在畫的畫面（左頁左圖）
何多苓正在作畫的情景（左頁右圖）
何多苓　今晚將要下雪　油彩畫布　150×130cm（上圖）

■春風已經甦醒的背景

問：首先想請你談談關於繪畫這方面的經歷，從什麼時候對繪畫產生濃烈的興趣？

何：我從小就開始畫畫，而且那時畫的東西不是很幼稚的那種，雖然沒有學過，但畫面有點成熟，不是典型的兒童畫。小學時還得過一些獎，到中學就沒怎麼畫了，因為課業很繁忙，而且興趣也轉移到一些科技方面的東西。後來文革停課沒事幹又開始畫畫，當時有六屆的同學同時集體下鄉，我去的地方在四川西南部，就是彝族人的地區，很荒涼但也很自由，沒人管我們，所以那時候我又開始畫畫了，畫一些彝族人的速寫，一直到1974年知青開始回城，我當時被成都一個師範學校招生招去，正好有個美術班，我就開始學畫畫了，可以説從1974年開始就每天都在畫畫而且迷上畫畫了。

問：這算是繪畫的正規訓練的開始？

何：對，正規訓練，一接觸到正規訓練後就覺得興趣非常大，到現在三十多年了都沒停過，是一發不可收拾。後來工作了幾年，又考上四川美院油畫系，跟羅中立同一班，1979年因為本校學生可以考研究生，就成了專業畫家，畢業後分配到成都畫院就一直到現在。

問：小時候家裡有沒有刻意地栽培你這方面的才藝？

何：完全沒有，因為我父母親都不是搞這方面的，但是我母親發現我有繪畫這方面的能力，就加以鼓勵，幫我拿去投稿。當時的一個雜誌叫《小朋友》，母親把我的畫拿去投稿然後被刊登出來，那時我七歲，第一次發表作品。後來也參加了一些國際兒童繪畫比賽，也得過獎，不過父母親後來並沒有鼓勵我，因為當時那個年代，畫畫不算一個正規的行當，他們還是希望我能夠讀理工科一類的。

　　我當時準備考師範學院的附中，他們堅決不讓我考，不然我就提前走上這條路了。但是這也算是命中註定，要是我當時就開始學畫反而不好，因為那樣的話文革時就不會下鄉，可能會被分到某些工廠、單位當美工，雖然也是畫畫，但就沒有下鄉那段經歷了，對我來說，下鄉的四年半將近五年的經歷是非常寶貴的，對我走上繪畫的道路、對我的人生之路都非常重要。我覺得我還是運氣很好，雖然當時父母不讓我考，但後來還是陰差陽錯地走上了這條路，但中間有了更多的經歷，所以還是很幸運的。

問：下鄉時給你衝擊最大的是什麼？

何：最大的是自然對我的衝擊。因為我一直生活在城裡，但可能我的天性裡面喜歡這種天人合一的感覺，一到那個地方，雖然那麼荒涼，但是山包圍著河谷盆地，天空很藍，氣候像雲南不像四川，很乾燥，風很大，陽光、白雲、藍天加上荒涼的山坡，這些都讓我很激動，雖然生活很艱苦，但因為年輕還可以忍受，所以更多地集中在欣賞自然美景上面，有一種狂喜，對我來說像是到了人間仙境，其他人都覺得這地方太艱苦，巴不得趕快離開，我卻待了幾年，愈待愈覺得喜歡。80年代我的畫都是以彝族人為題材，重要作品全都是以下鄉這幾年內跟自然和當地人交流所得到的印象而作，畢業後又回去拍照采風了幾次，這個題材一直畫到89年。〈春風已經甦醒〉、〈老牆〉、〈青春〉等作都是以這個為背景而誕生的。

問：那個時期比如像羅中立畫〈父親〉受到超寫實風格的影響，你當時則受到安德魯·魏斯的影響，能不能談一談魏斯與你的創作之間的連接？

何多苓　雪雁　連環畫11　油彩畫布　15×20cm（右頁上圖）
何多苓　肖像　油彩畫布　77×91cm　1991（右頁下圖）

何：研究生畢業創作時，我準備要以知青生活為題材，但風格還沒確定，因為當時學校那種學院派風格用在創作上不是太滿意，還在探索的時候看到了一本雜誌《世界美術》，裡面有一篇文章介紹魏斯，封底是他的作品〈克麗絲提娜的世界〉，這張畫讓我非常震撼，感覺一見如故，一是畫法，那種很細膩的畫法；二是那種人跟自然的關係。我當時就想，我要的就是那種感覺，所以馬上用這種感覺開始畫了〈春風已經甦醒〉。

其實我不知道他怎麼畫的，他用的那種顏料我們也沒有，我就用油彩照我的想像畫，後來看到這件原作時才發現相差很遠，可能就是外表相似吧，重要的是這種情調，很孤寂的這種悲劇性的調子，整整十年我都是按這個路子來的，所以我覺得魏斯的出現是一件很意外的事，而且他對我的影響是具有衝擊性的。後來我知道他在美術史上也不是什麼非常重要的人物，在美國是一個很怪的人，從來不出家門，關起門來畫畫，但是畫得非常好。但是他為什麼對我產生這麼大的影響？我覺得跟我那四、五年的知青生活有很大關係，如果當時沒有下鄉的話，他對我也不會有這麼大的影響，我覺得他就像是突如其來的一顆彗星，是一個很奇特的例子，並且還造就了我，這都是一種機遇、一種緣分。

而且他不是主流的，正好跟我很多觀點合拍，我一直不喜歡主流的東西，都有意識地刻意迴避，所以這種藝術對我就有一種魔力，這種魔力是不可抗拒的，整整有十年都沒有擺脫他的影響。我常常覺得很奇怪，他是一個美國畫家，我去了美國之後發現，他其實也是一位幻想的畫家，他作品中的場景在美國是看不到的，那種天人合一的境界、淡泊名利的性格在美國也算是特例，居然會對中國西南的藝術家產生這樣的影響，真的是非常奇怪，算是有緣分吧！我從來沒見過他本人，雖然曾有人幫我聯繫要去拜會他，但是我說算了，我是受他的畫的影響，跟他的人並沒有什麼關係。

問：在美院這一段時間有沒有什麼事情讓你印象很深刻或是帶給你很多啟發？

何：在美院沒有，每天就是畫畫，上課下課也畫，這不叫刻苦，因為我們把畫畫當作樂趣，不像現在的小孩畫畫是父母幫他選擇的道路，或者為了將來找工作有目的性的，當時我們沒想到繪畫會成為一樣商品，是做夢也想不到的事情，所以畫畫跟工作沒什麼關係，就是很單純地喜歡，每天就是畫畫聊天，第二天又周而復始，所以在美院的期間沒有什麼重大事件，其實我可以說在我的一生中都沒有什麼重大的戲劇性的事件，很平淡，在我看來是過得很順利，在別人看來，可能經歷了中國一個變革的時代，被耽誤了很多時間，但我覺得不是這樣，每次好像都是因禍得福，一個最不好的歷史際遇在我這就變成了一個很重要的歷史時期，但可能對整個民族來說是個悲劇，對我個人來說卻產生了很大的作用，我想我的運氣還是很好，只不過沒有任何戲劇性的事件。

問：你們這一批同學現在在中國當代藝術史上出來很多重要的藝術家，當時你們在創作上有沒有產生什麼樣的相互影響？

何：影響很大。剛去學校的時候我是我們班年紀最大的，之前也參加過全國美展，所以也算小有名氣吧！我進學校之後就成為同學的一個中心，把我當大哥那樣一起畫畫，從第二年開始就各自有了各自的風格，彼此之間的交流非常多。美院這個時期對我也很重要，對於生活觀、哲學觀、世界觀、美學觀上面有很大的影響，繪畫的基本技巧的訓練也很重要，如果不上這個美院就是另外一回

事了。同學之間的交流經常是互相提意見、看畫、看畫冊、到處去看展覽，簡直就是如饑似渴，那段時間雖然不長，但是是一種快速的吸收，同學之間的交流形成了一種氣場、一種氛圍，這是非常重要的，我要是不在這種氣場裡，可能完全不一樣，這也是我的一個歷史際遇。

第一年恢復招生，也是我能考的最後一年，當時我已經二十九歲了，而且有一個不錯的工作，就是在師範學院教書，課不多，畫畫時間挺多的，工資在當時也是不錯，所以要去考美院的時候很掙扎，假如考美院就要放棄工作而且也沒有工資了，但當時很多人勸我去考，說這是我人生的最後一次機會，我想想也覺得有道理，不去好像有點違背建議的感覺，所以就去報名了。想起來就像是註定的，我覺得這都是宿命。在常人看來一些很不可思議或者是很痛苦的經歷，在我們也許就能轉化成一種動力或者是一種美好的回憶，對我來說是這樣。

問：80年代末中國掀起所謂的思想潮，除了受魏斯的影響之外，有沒有在其他方面比如哲學或其他西方藝術流派中受到影響？

何：有，受到非常多的影響。當時我們在學校的時候是西方思潮進來最多的時候，那時有一套叢書叫做「走向未來」，對我們來說很重要，這套書請了各領域的學者撰寫文章，一小本一小本的，每一本都是一個專著，講一些科學、政治學、西方社會結構等各方面領域。而且當時我們也能看到一些展覽、電影，美國和日本電影在中國上映時，對我們的衝擊非常大，有種「沒想到世界竟然是這樣」的感受，對於西方也就有莫名的嚮往。

問：以〈春風已經甦醒〉為例，相較於羅中立表現那個時代的苦難的作品〈父親〉，你的創作好像

何多苓於作品前（上圖）
何多苓　紅色天氣的馬　76×106cm　1991（右頁上圖）
何多苓　雪雁　連環畫02　15×20cm　油彩畫布（右頁下圖）

就稍微緩解一點，畫面給人的感覺不是那麼悲壯性的沉重。

何：這可能跟天性有關，我一直喜歡用一種詩意的方式來表現繪畫，然後也不想刻意去畫民間疾苦
，所以我常常說羅中立他們才是批判現實主義的畫家，我並不是，我只是一個處在自己幻想中的畫
家，並不是真正地表現當時的社會現實，其實從那張畫開始，創作一直跟時代沒有太大的關係，除
了〈青春〉一作可能是對時代的一種紀念，但是我用的也是一種抒發內心感受的手法，沒有直接體
現生活。我從來不畫艱苦生活的題材也不畫事件，就像今年（2008）我畫了幾幅跟地震有關的題
材，畫的不是真實的地震場景的慘烈，而是變成一種詩意的表達，對於所有的東西我都會退後一步
，然後用詩意的手法加以呈現，不是那種赤裸裸地表現現實，這一點我跟羅中立他們一開始就不一
樣。

■90年代的十年探索期

問：你剛剛提到，族系列差不多畫了十年，這個系列結束後以什麼做為創作題材？

何：1989年我去了美國，1991年回來，當時是受美國的一個聯展的邀請，去了之後本來打算留在美
國不回來了，因為1989年6月的事件後，我對中國的前途感到很悲觀，覺得中國可能要倒退二十年，
所以就想待在美國。待在美國的初期還是畫族題材，但是距離那麼遙遠，畫起來好像有點荒誕，畫到
後來僅僅是形式上的變化，沒有實質上的內容，跟當時的感受從時空、距離上來說都隔得太遙遠了，
然後我就開始轉換題材，畫了一些跟個人經歷有關的東西，但還是表現人跟自然這個主題。

　　當時我在紐約看了很多美術館裡的中國傳統藝術，可能因為年紀大了，也可能是血液裡的中
國元素開始產生作用，於是便開始關注中國藝術。當時看了一些中國宋人的山水、花鳥畫，還有
石刻雕塑，突然感到很震憾，覺得中國人那種天人合一的境界，在精神上的寧靜和諧是西方人沒
法比的，而且那時候有點審美疲勞，看了太多的美術館，後來都不想看了，覺得西方的藝術也不
過如此，反而覺得中國傳統藝術有點意思，但是這在十年前是我毫無興趣的，沒想到反而在美國

這麼一個遙遠的距離重新發現，受到震撼後開始有些新的想法，後來就決定要回國。回到中國之後，馬上把自己過去的繪畫從題材到風格全部扔掉，開始畫跟中國歷史、文化背景相關，但仍保有一種個人內心世界表達的創作系列「春夏秋冬」，裡面有些中國符號的表達，帶點神祕的感覺，但那只是一個過渡時期，畫了一陣子之後就再也沒畫過了。這段時期屬於探索時期，把過去的風格完全拋掉，所以這個時期拖得很長很長，我這個人是不怕浪費時間的，花了十多年都在探索，慢條斯理地慢慢轉變，從一種方法變成另一種方法，搖擺不定或是有一點回歸，我覺得這樣反而很好，沒有老守著一種風格畫，後來我發現求變是我的一個特徵。

到了2000年差不多有一種固定的東西了，裸女畫了一段時間，嬰兒畫了一段時間，最近又開始畫一些帶有背景的畫面，這種背景實際上跟我過去的人和自然的感覺很像，所以有種回歸到當初的感覺，但是是用新的方法來畫，而且不是刻意去製造背景的荒涼和孤寂的氣氛，而是隨意擷取生活周圍的一片樹林或景色，很自由。

■女體・嬰兒・閣樓房子

問：女性這個主題從90年代到現在一直是你創作中很重要的題材之一，能談談描繪女性形象的這部分想法嗎？

何：我其實一直畫的都是女性，以前畫彝族人也都是女性，我對女性形象很感興趣，覺得她們刻畫起來非常具有複雜性，而且人體是最複雜的一個繪畫表現，宇宙萬物中，人體凝聚了所有複雜性，我在繪畫時始終喜歡複雜和微妙的東西，這可能是我這一輩子都改變不了的創作方式。

何多苓　梁焰　油彩畫布（左頁左圖）
何多苓　凱文　130×160cm　2000（左頁右圖）
何多苓　上樓梯的人　油彩畫布（左圖）
何多苓　吸菸的女孩與綠狗　120×99cm（右圖）

問：會讓你感到具有挑戰性。

何：對，有挑戰性就會有成就感，會感到很滿足。我畫的那些女性的姿勢也是一種挑戰，對傳統女性的審美來說是一種衝擊，模特兒都不是傳統意義上的美女，身材很瘦弱，而且某些動作極具暴力。我發現女人對她們的身體天生就有一種展示的慾望，這種慾望平時被遮蓋著而覺察不到，在特定的情況下，她會從一種羞怯的緊張狀態轉化成非常大膽的暴露狀態。

　　當然，我覺得不管是緊張的還是放鬆的狀態都是很好的狀態，肢體語言的各個方面對我都是一種挑戰，這種語言非常美，而且這種美有別於我們在學院學的那種傳統的美，在古典繪畫中看到的古典的美。

　　女體這個題材從很早以前就有了，在宗教時代是一種罪惡的象徵，並加以批判；到了浪漫主義時期，又成為象徵性的題材；到了印象主義時期，女性又成為光和色彩的媒介，像雷諾瓦這些畫家都畫得淋漓盡致；而現代主義時期則把女性做為各種各樣的角色符號。我實際上比較贊成最後一種，我就是想挑戰傳統的審美觀，所以我畫的模特兒的動作是難登大雅之堂的動作，但是做為藝術創作而言，畫面同樣可以回歸到一種詩意的美，而這種詩意的美始終是我繪畫中很重要的元素，不管畫什麼最後都會回歸到這一點上，即使是情色的姿態對我來說無非只是一種狀態，然後我再賦予這個狀態一種詩意的語言。

問：在女體系列之外，你還畫過一系列嬰兒形象，當初的創作靈感來自何處？

何：我其實不喜歡小孩，也沒有很小的孩子，對這個也沒有興趣，純粹是因為偶然得到了一組嬰兒的照片，剛生下來的嬰兒看起來完全是個小動物，性別特徵也看不太出來，身體軟趴趴地只能躺在那兒，有各式各樣奇怪的動作，我覺得他們有點像那種微型的古老宇宙產生時那種狀態，很自我自足的狀態，而且是一種很有趣的狀態。我把嬰兒畫得非常大，有種挑戰與觀念性包含在裡面，當時很多人看了直說很恐怖，而在英國展出時還被解釋為是中國傳統大家庭和現在開放政策下的家庭的對比，因為西方人習慣從社會學的角度來解釋藝術創作，我覺得這也是藝術的一種魅力，作品是給觀眾看的，觀眾要怎麼解讀是他的自由，我從來不會告訴觀眾應該怎麼看我的畫，他可以討厭，看完立刻走掉，他喜歡的話就多看一會兒，觀眾對繪畫來說也是一個再創作，就像聽音樂的人也是對音樂的一個再創造，繪畫這麼一種靜態的藝術也有這種魅力，這是很重要的一點。

問：我印象中你有一系列比較特別的作品叫「帶閣樓的房子」，想請你談談這個系列。

何：我當知青的時候，對於俄國19世紀末作家契訶夫（Anton Chekhov, 1866-1904）的小說《帶閣樓的房子》特別感興趣，裡面有一種非常詩意的表達，而且我覺得我跟書中主角那位畫家太像了，他就是一個非常消極的人，對社會採取一種非常消極的態度，不管看到的現實如何，他認為一切都是虛無，用自己的眼光來批評這個世界，而不是積極地介入想要改變這個世界。我一直迷了這本小說很多年，當時的想法就是一定要把它畫出來，雖然我很迷小說，也有一段時間很迷詩歌，但我從來沒有想過去寫一行字，我都是想透過繪畫，所有就想要把小說畫出來，1986年的時候覺得自己的技巧足夠，也有這種衝動，就改編這本小說而畫了連環畫，把小說中的一段摘下來放在畫面下，但畫面和文字不完全一樣，因為故事的背景在俄羅斯，所以畫面全是俄羅斯風格，這套畫我自己特別喜歡，所以一直收藏著，在這之前和之後的作品都不是這樣的風格，所以顯得珍貴。這組系列完全是一個個案，是為自己而畫的，屬於自娛自樂的創作。

■目前的創作狀態

問：談談你現在的創作狀態吧！你說大部分的時間都在畫畫，一年創作的進度大概是多少？

何：2007年一整年創作了十件作品，對我來說已經很多了，我曾經一年只畫三幅作品。因為一幅畫

能反反覆覆地畫上好幾個月，現在平均一個月一幅，不過整體來說還是很懶惰，沒有其他畫家數量那麼大，他們的數量都是我的好多倍。體力上來說是夠的，但我總覺得好像不能一下子畫得太多，得有一點思索、考慮的時間，我並沒有把畫畫當成一個產業性的東西。

問：你現在的創作主題大概是哪一些？女性跟自然？有明確的系列或主題嗎？

何：嗯，對，這一套東西我還在畫。可能會有種新浪漫主義的這種感覺吧，是很不雅的浪漫主義，很野蠻的浪漫主義。

今年四川大地震發生時我在上海，聽到消息兩天後趕回成都，立刻去了災區，接著整整兩個月我都沒有畫畫，這個事件對我的衝擊很大，可能我們這一代人跟當下的年輕人不同，骨子裡還是有種跟社會的緊密的聯繫吧！雖然我沒有刻意地表現過，但情緒上還是受到很大的衝擊，整整兩個月沒有拿起畫筆，當時覺得畫畫是一件非常蒼白無力的事情，在自然力量面前，自然跟人的衝擊之下好像變成一件非常不重要的事情，所有的展覽我都推掉了。

兩個月之後，8月份開始我就畫了幾幅畫，以地震為主題，地震中的小孩令我印象深刻，對我來說可能是刻骨銘心的一種經歷，我目睹了一個被夷為平地的學校，很多小孩被埋在下面，去北川的時候，戴著口罩都能聞到屍體的臭味。這些孩子的父母都是農民，他們反覆強調他們的小孩沒有逃生的機會，學校幾秒鐘就倒下來了。這些慘劇不光是天災，還包括了人禍，這是迴避不了的。我會記住這些事情，而且用我的方式來表達，我覺得做為一個中國藝術家有責任這麼做，以前從來沒有考慮過社會責任，但這件事情發生之後，我覺得應該要有所反應。

問：這種事件會在情感上面帶給人很大的衝擊。

何：沒錯。地震之後我畫了一組畫叫「偷走的孩子」，以19世紀愛爾蘭詩人葉慈那首〈被偷走的孩子〉為題材，以後可能還會畫，我甚至準備做這麼一個展覽，以這種小孩為題材。我在災區撿到一本小孩的筆記本，上面寫了很多字，生命的最好的年華才正要開始，忽然就沒埋在學校裡面，實在令人難過。對於這件事情，我想我會有自己的一種表達方式，蒐集了很多地震中或地震後的小孩的照片，再加上繪畫創作，可能會在今年或明年舉辦這麼一個展覽。

何多苓　庭園方案之三　200×140cm　1995（左圖）
何多苓　庭園方案之四　200×140cm　1995（中圖）
何多苓　庭園方案之五　200×140cm　1995（右圖）

■嚴肅地體現一種悲觀主義

問：你的畫作中有大量的青綠色、灰色，都是會讓人感覺悲傷、憂鬱的色彩，你本身也是這種個性嗎？是個悲觀主義者嗎？

何：我絕對是一個悲觀主義者，但是跟我接觸後，會發現我其實一點也不悲觀，很樂觀、隨和，而且我也很樂意去享受生活。但是在畫畫的時候就是另外一回事了，畫面算是我一種很嚴肅的體現，畫畫的時候我的手跟腦很嚴肅，悲觀主義的、或憂鬱的、或把悲觀主義加以詩意化的那種情緒，會被我用比較中庸的態度轉化，於是就變成了一種淡淡的憂傷，我覺得對我的畫是貫穿始終的。

問：你的創作給人的感覺是，藝術家把他自己比較私密的東西呈現出來，一種很文藝的感覺。

何：對於畫畫，最早的初衷就是好玩，覺得很舒服，不畫畫好像也不知道應該做什麼別的事情，只不過我的創作一直是罩著一層詩意，實際上還是一種內心情感的表達，我對社會、對政治背景沒有太多的批判與干預，包括像大地震這種題材，我處理起來也是偏向超現實主義的風格。

問：最後一個問題是想請你給目前的年輕藝術家一些建議。

何：我也帶學生，很能理解現在的年輕人，他們的榜樣太多了，二十多歲名利雙收的例子太多了，把握一些符號，能夠被西方人看得懂、能被快速接受就可以成名，所以現在年輕人那麼浮躁地去模仿，我都很理解，其中肯定有一些很有能力的人，最後能創造出自己的東西，產生自己的風格，但大量的人可能就會被淹沒、被淘汰。

年輕人在這個時代表現內心真實的感受就是對的，包括四川美院的學生一窩蜂地畫卡通，其中也有太多的模仿。我問過他們為什麼畫這個，他說他們每天接觸的就是這個東西，我那個時代沒有電腦，創作中自然不會出現電腦、不會出現電子遊戲，所以他們現在表現的這些題材，是這個時代對他們造成的影響，非常正常，任何一個人，只要表達出內心感受，真實地表現而不是刻意模仿，尊重自己內心的感受，假如有很好的機遇，肯定會成功的，自然也就不會被淘汰。

每個時代都給某些人提供了機遇，有的人抓得住，有的人抓不住，雖然現在大家都在模仿，但如果能夠超越，最後會成為一個成功者。所以我想我們不要去埋怨這個時代，也不要去埋怨現在年輕人的急功近利，急功近利也沒什麼，因為現在節奏很快，我的學生很多剛進學校就都想當藝術家了，而且都渴望表達一種自己的東西，很正常。把畫畫當成一種享受，認真地去工作，表達自己的一種真實感受，加上才華和機遇，就會成功。

（撰文、攝影：李鳳鳴　圖版提供：山藝術林正藝術空間）

何多苓　迷樓系列秋　160×120cm　1994（上圖）
何多苓　迷樓系列夏　140×220cm　1994（右頁上圖）
何多苓　迷樓系列冬　110×180cm　1994（右頁下圖）

散發璀璨生命力的色彩
周春芽

作品中充滿鮮綠豔紅色彩、以融合中西文化創作「綠狗」系列而聲名大噪的中國藝術家周春芽，或許會被認為是個思想前衛的藝術家，事實上他自認為有些瞻前顧後，遊走在前端與傳統兩者之間，2009年初他接受訪問時，透露了他創作「綠狗」的靈感來源，以及從四川到德國卡塞爾求學的歷程及啟蒙，剖析他作品裡奇特奔放的生命力，卻又富涵文人氣息的根源為何；更重要的發現是，原來他作品中濃烈併發的情感，來自於他的一股熱心腸；若不做藝術家，他要去做社會公益。

在中國當代藝術之中，大量相異的符號成為不同藝術家的身分標示，有人選擇政治符號、有人選擇特殊媒介、有人自創形象……，在為人熟悉的藝術家之中，周春芽可算是較為特別的一位。他的標誌性不僅來自畫面的主題，另外還來自於色彩，透過色彩，似乎所有欲傳達的情感都能暢快地

周春芽在成都的藍頂工作室外觀（上圖）
作畫中的周春芽（右頁圖）

1

宣洩其中，所以周春芽作品的畫面讓人驚豔，這些色彩之下，覆蓋著藝術家最真、最直接的情感，沒有絲毫矯揉造作，才突顯出藝術性的稀少與珍貴。

　　周春芽目前的工作室在成都藍頂藝術區，這是他和郭偉、趙能智、楊冕一起創建的，距離市區有一小段路程，途中經過一條綠蔭大道後便抵達他的工作室，院子裡有好幾隻黑狗，小的尤其討人喜愛，這是在他的愛犬「黑根」去世之後來陪伴他的新朋友，工作室門口還放置著幾尊以黑根為模特兒的雕塑，周春芽不是一位描繪動物的藝術家，除了黑根之外，他沒有畫過其他的動物，對他而言，黑根不只是一隻狼狗，而是一個朝夕相處的朋友，在他選擇以綠色描繪黑根的同時，其實就表示注入了大量的主觀情感。

　　周春芽的情感無疑是豐富的，從早期至今，其實他的創作脈絡不難劃分，學生時期以描繪藏族為題材，到了德國之後以「石頭」系列為主，重新探索中國的傳統根源，「石頭」系列以西方的油畫方式，呈現具東方文氣的優雅，含蓄之中透露出周春芽具成熟的藝術思考與表現技巧。後來以黑根為主角，逐漸地，綠狗成為他的標誌，完全打開了色彩的界線，接著的「桃花」與「紅人」系列，更大量地流露出藝術家的情緒感情，「生活中有愛」才能產生藝術，熱愛生命的人才能有取之不盡的熱情，才能做到燃燒自己而完全投入創作。

周春芽　四個TT　油畫　220×320cm　2008（圖1）
周春芽工作室內部一隅（圖2，周春芽提供）
成都另一處正在蓋的藝術區，區內有周春芽、何多苓、郭偉、趙能智等多位四川藝術家的工作室，每個人的工作室格局是自行設計，因此每棟工作室都不同。（圖3）
周春芽在成都的新工作室內部空間，此次專訪時尚未完工。（圖4）
周春芽工作室內部一隅（圖5，周春芽提供）

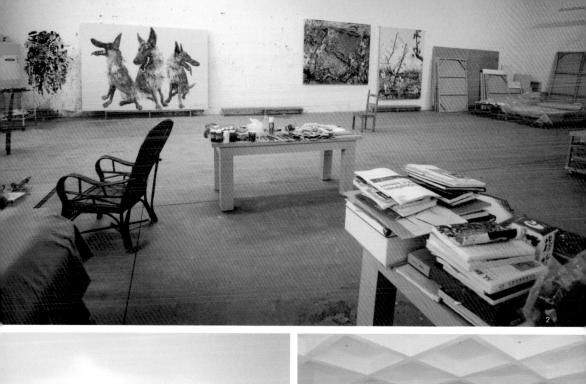

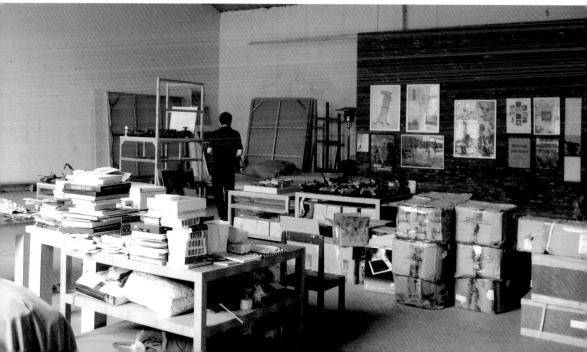

豔俗的桃花，豔俗不再；性愛的場景，色情不再，取而代之的是周春芽所說的「溫和的暴力意味」，他的繪畫興趣總是介於溫和與暴力之間，這不是什麼策略性思考，而是藝術家自身的自然特質，看到滿山野豔的粉紅桃花而被感動，原始生命的力量綻放地毫無忌憚，周春芽描繪出「色」與「情」這人類與生俱來的慾望，然而，畫面卻不會讓觀者產生不舒服的感覺，反而能夠吸引人，停下腳步欣賞畫面從構圖到顏色所呈現的整體美感，藝術是自由的，不受侷限的情感自由是藝術之所以讓人沉迷之處，在工作室內觀看周春芽的作品，彷彿可以掉進滿是桃紅的世界，這種魔力，恐怕只能在周春芽的作品中才能深有所感。

　　周春芽是位個性情相當隨和的藝術家，面對記者的問題侃侃而談，在訪談結束後，周春芽帶我去參觀他新的工作室，位置在成都郊區的三聖花鄉荷塘月色，名為「藍頂藝術中心二號坡地」的藝術區，經過三年的籌劃和施工，由周春芽、何多苓、郭偉、楊冕等十六位藝術家共同修建而成，2008年12月已陸續順利封頂，藝術家們將紛紛正式搬入。總面積達50畝的這片廣闊空間中，矗立著十六幢風格相異的工作室建築，周春芽的工作室內有一面落地窗正對著遼闊的荷花池，環境相當詩意，或許不久之後，周春芽的創作主題有可能從桃花轉為荷花呢！

　　除了繪畫，長期以來的綠狗雕塑作品相當為人所熟悉，對此周春芽也表示，未來考慮擴充雕塑創作的內容，可能不單單做一隻狗的造形，或許搭配一些空間感的構圖，例如他近期展出的，帶有樹木的雕塑作品，就是一個新的嘗試。

　　在最好的狀態，盡情地創作，周春芽的作品無疑正散發著生命力的璀璨。

周春芽　綠狗　油畫　120×150cm　2007（左圖）
周春芽　枇杷樹下　油畫　250×200cm　2008（上圖，周春芽提供）

■ 進入繪畫．探索色彩

問：想先請你談談藝術創作的經歷，小時候是在什麼樣的背景下喜歡上畫畫的？父母親有刻意地栽培嗎？小時候有沒有偏愛畫哪些東西？

周：最開始我估計還是受家裡的影響吧！因為我父親在作家協會工作，可能潛移默化地受到一些影響，他對繪畫也很感興趣。我小時候對畫畫沒有什麼概念，自己在作業本後面亂畫，畫一些連環畫、自己編的小故事，最初的興趣就從這裡開始。我父親一直鼓勵我畫畫，不過他在四十七歲時就得癌症去世了，那時我差不多十四歲，去世前他把我叫到床邊，跟我談了兩件事，第一是希望我鍛鍊身體，因為他知道我身體不好，從小就愛生病，老去醫院；第二就是要堅持畫畫。所以在畫畫方面，我從小就受到父親很大的鼓勵。

問：何時確定要走上藝術家這條道路？

周：那時我只是喜歡畫畫，實際上也是偶然的機會。文革時期沒有機會到正規的學校學畫，也沒有機會讀書，都是偷偷地畫，而且當時國家對藝術也是比較壓制的。那時剛好有一個機會，文革期間成立的新學校要培養一批新藝術家，也就是為政治服務的藝術家，一個鄰居看到我媽在我爸去世以後帶著三個小孩（我姐姐、我、我妹妹）過得滿困難的，所以提議讓我去上這個美術學校。雖然學校提供的工資很少，相當於現在人民幣11塊，但是包含吃跟住，可以解決我一個人的生活。這個「五七文藝學習班」是一個很特殊的學校，按道理講我們學的應該都是跟革命有關的東西，不過老

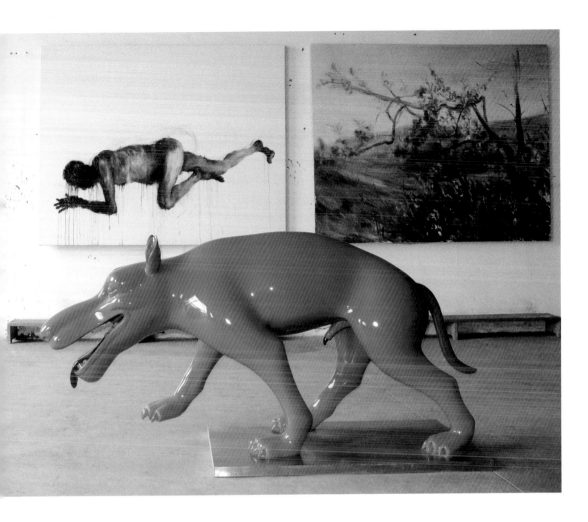

師還不錯，悄悄地教了我們一些基礎的素描、色彩而沒有受政治的影響，這些繪畫的基礎對我們的幫助很大，這三年基本上沒有浪費，而且真正地學了一些東西。

　　1976年中國開始走向一個開放的道路，1977年第一次開始大學招生，我們恰巧有五七藝班的基礎，當時幾千人考四川美院，最後收了三十個學生，我就是其中之一，其他還包括羅中立、何多苓、張曉剛、程叢林等人，如果沒有改革開放這條路，即使我學了三年的基礎也派不上用場，更不會去當職業藝術家，可能只是當個美工幫別人畫招牌之類的。我們還算是趕上了一個非常好的時代，那時候我才二十二歲，實際上是人生一個非常重要的轉折。

問：進去四川美院之後就選擇了版畫系嗎？

周：沒有，其實學版畫也是一個非常奇怪的經歷，因為我的色彩沒有考好，但實際上我的色彩是非常好的，但是考試只考了兩個部分，一個是素描，另一個是創作，沒有專門的色彩考試，而是讓你用色彩來畫，色彩的分數在創作裡面。我既不習慣也從來都對主題性的畫不感興趣，尤其是政治題材的主題畫，所以雖然我畫靜物、風景畫得很好，但也因為怕油畫考不上，所以還填了個版畫系，後來因為色彩沒考好，就分到版畫系去了，現在看來我幸好去了版畫系。

周春芽工作室一隅（左上圖）
周春芽工作室內的油畫與雕塑作品（跨頁圖，周春芽提供）

問：為什麼？

周：我覺得學油畫的受到了很多制約，像我們搞版畫的，反而沒有任何限制，所以你看現在油畫畫得很好的，很多都是學版畫出身的，比如方力鈞、劉煒、尹朝陽……，我們都是學版畫的。當時學油畫還是一個非常嚴謹的傳統，當然也有走出來的，像張曉剛就沒有完全按傳統的概念來走，所以很多事情不一定是壞事。

問：在版畫系期間，有沒有印象深刻的事情，對你影響較大的事件？

周：當時版畫系基本上是跟油畫系一起的，因為我們只有三十個人，當時學校老師比學生多，除了專業課分開上之外，體育、外語、政治、文學、美術史都在一起上，大家都是朋友，上課以外也一起寫生、畫油畫，那個年代沒什麼好玩的，也沒錢、沒吃的、沒什麼娛樂，有的時候看一場電影都很難，基本上除了畫畫，下課以後還是在畫畫。

問：你在1981年時以作品〈藏族新一代〉獲得了全國美展的獎項，這件事情可不可以談一談？（編按：〈藏族新一代〉於2008年12月7日北京匡時拍賣會「油畫雕塑專場」中以627.2萬人民幣成交。）

周：1979、1980年時，四川的藝術尤其是油畫在全國影響很大，主要是傷痕藝術、鄉土繪畫，我不太能適應畫那種情節性的題材，反而喜歡藝術裡色彩、自然的一些變化，所以得那個獎也很奇怪，我也不知道為什麼，其實我就是很自然地把幾個藏族小孩畫在一起，突然就得獎了，不過現在看來也是非常重要的。

問：例如羅中立去了大巴山而印象深刻，所以畫了大量以農民為主題的油畫，你那時候是去了西藏嗎？

周：對，我去西藏，藏族地區。第一次去藏區，我喜歡那裡的色彩，很濃烈，跟我們漢族不一樣。

問：什麼樣的色彩，人還是自然？

周：自然跟人都不一樣，完全是另外一個文化，當時我們剛剛開放，人還是很貧窮，沒什麼衣服穿，根本都不講究，衣服都很難看，城市裡的色彩和建築也很難看。但突然到了一個少數民族的地方，他們穿得非常漂亮，把家產都穿戴在身上，對我影響特別大。那個時候我們受國際上藝術的影響，剛好接觸到了表現主義、印象派，恰巧對色彩是比較敏感的。

差不多1979、1980年中國開始慢慢開放，但資訊依然不是很多，美院美術館偶爾進來一本印象派畫冊，為了要給所有學生看，就把書放在圖書館的過道上，並裝在玻璃箱裡面，圖書管理員每天都會去翻一頁，當時我跟張曉剛每天都拿一張紙、一支筆去臨摹，所以我們的色彩畫這麼好，這也可能是其中一個原因。其實色彩對我們的影響很大，在世界美術史上，法國印象派把整個色彩的表現提高了一層，更自由、更自然地反映色彩，所以色彩的程度就更重要了。為什麼現在很多藝術家的藝術感覺不是很好，實際上他們還在走18世紀以前的色彩，沒有新想法，色彩本身也沒有表現力，沒有藝術家自己的想法在裡面。

問：當時除了藝術之外，還有沒有受哲學或文學的影響？

周：因為當時的書非常少，美學、哲學方面的比較少，但實際上還是有受到一點影響。比如我畫一個杯子，因為這個杯子很美，所以我畫下這個杯子；因為風景非常美，所以畫風景。但後來我覺得，美應該在藝術家自己的心裡，不是認為對象美，而是心裡認為的美，這個影響是非常大的，對我來講是美學認識上的一個新階段，因此我的主觀的東西就特別多了，但是美的概念還是一個比較固定的概念，不像現在，現在我對美的概念又有一點不一樣了。其實對我來講，藝術上的真正轉變是出國留學，這是我一生裡面非常重要的轉捩點，沒有這段留學經驗，我也不知道現在會畫成什麼樣了，肯定還是畫得很老實。

■ 卡塞爾之旅

問：當時是在什麼樣的因緣際會下去卡塞爾留學？

周：因為我覺得一個藝術家，特別是畫油畫的，因為油畫的傳統在西方，如果要畫油畫，一定要去了解它的傳統，要去看油畫的發展歷史，我是出於這個原因選擇去歐洲留學。

問：是官方的留學嗎？

周：不是官方，官方不會派我去，是我自己出去的，那也是非常偶然的一個機會。有個朋友以為我要去歐洲旅遊，就幫我辦了財產擔保，但他其實不知道我要去留學，他如果知道一定會嚇死。當時出國我身上就只有100美元、一箱速食麵，我也不知道國外會這麼花錢，根本沒有概念，看電視上覺得他們生活得這麼好、風景漂亮、吃得好、穿得好、這麼多車，估計基本上不花錢的，早知道不是這樣也就根本不會去了。這個朋友後來對我說：「你在中國已經小有名氣了，其實來看一下就可

接受專訪的周春芽（左上圖）
周春芽使用的畫板與畫具（右上圖）
此次專訪時周春芽正在創作的作品（下圖）

以，怎麼來讀書了？」我懂他的意思，因為他是財力擔保人，我遇上任何困難他都要負法律責任，所以他很著急，給了我一些錢。在德國三個月後錢就沒有了，然後我就去打工掙錢，便宜地賣了一些畫，還是生存下去了。第一年我都在學語言，以為要了解西方藝術史應該先把語言學通，可是一直連最基礎的都很困難，後來才發現我的年齡已經有點大，那時都三十歲了，反應老是不快，後來發現這條路走不通，想要先把語言學通再去了解美術史是不可能的，然後我就邊學語言邊到處跑，看了很多博物館，其實藝術不需要語言，它是直觀的東西。

　　學語言後不久決定去考美術學院，很多學院都不收三十歲以上的學生，有一個學校在卡爾斯魯爾（Karlsruhe），我去考的時候，術科都沒問題，但是口試我什麼都聽不懂，然後就通知我沒有被錄取。後來我寫了封信去卡塞爾美術學院，說我是中國藝術家，希望去那裡學習，不要求文憑，純粹當進修，他們當時對中國學生非常友好，我就過去了。去了以後我先找了一個教授，他是教傳統素描的，但是因為我在中國學了四年素描，我覺得我畫得甚至比老師好，跑來德國應該學一些新的東西，後來又找了另一個教授（萊勒‧卡爾哈爾德），他現在都快八十歲了。他開的課程叫「個別談話、集體談話」，我覺得滿有意思的，就給他打電話，然後他叫我去辦公室，我現在印象還很深，當時他五十五歲左右，紅光滿面，樣子很和善。他問我知不知道「收租院」，我說怎麼會不知道，收租院就在我成都家鄉附近，他又問我認不認識收租院那些老師、藝術家，我說都認識，都是我們學校的老師。他突然非常高興，很興奮地馬上拿出支票，開了一張2000馬克的支票給我，說這叫「諮詢費」，後來帶我到他住的集體公寓，過道上有很多收租院的放大的絲網版畫，原來他們是研究收租院的一個小組。這位教授很善良，收留我當他的一個助教，每個月還給我工資，讓我免費從學生宿舍搬到那裡住，後來因為他的關係，讓我從一個進修生變成正式的大學生，學了一年我就拿到文憑了，因為他們承認我在中國四年的學歷。

問：能談談在德國時受到新表現主義的影響嗎？

周：我在德國的時候正好是新表現主義盛行的時候，可看到巴塞利茲（Georg Baselitz）、印門道夫（Jörg Immendorff）、呂佩爾茨（Lüpertz）、彭克（A. R. Penck）等人的作品，他們的一個特點就是色彩特別厲害，造形非常情緒化，所以我覺得很有意思，影響也就特別深，而且德國的繪畫既是比較新潮的，但又有他們的傳統，我在德國感受比較深的是，我看了很多東西，解讀了很多東西，對我的藝術感覺提供了很廣闊的道路，這種廣闊其實影響到現在，很多東西我當時回國還沒有去運用它，直到現在還在吸二十年前形成的思想，吸收著當時的營養。

■ 重拾中國傳統文化

問：從德國回來之後，中西方的文化差異對你產生了什麼樣的影響？

周：其實我在出國之前不喜歡中國傳統文化的東西，非常不喜歡，看起來沒勁，但是出去以後才發現，會不自覺地產生一些文化衝突，後來我發現我骨子裡還是有些中國畫的傳統在，雖然我們小時候沒有學習中國傳統，全都是為政治服務的教育，但是出國跟西方文化碰撞之後，這種中國傳統文化的影響可能是潛移默化的、可能是父母帶給我的、可能是社會規範性的東西對我的影響，加上對家鄉的感情，思鄉也是中國文化的一個特點，這種懷舊式的思鄉對我影響很大，出去三年之後就非常想回來。

　　在這裡舉一個例子，當時有兩個四川音樂學院的朋友，男的彈琵琶，女的彈古箏，那時他們想

周春芽　三月　油畫　250×200cm　2008（右頁圖，周春芽提供）

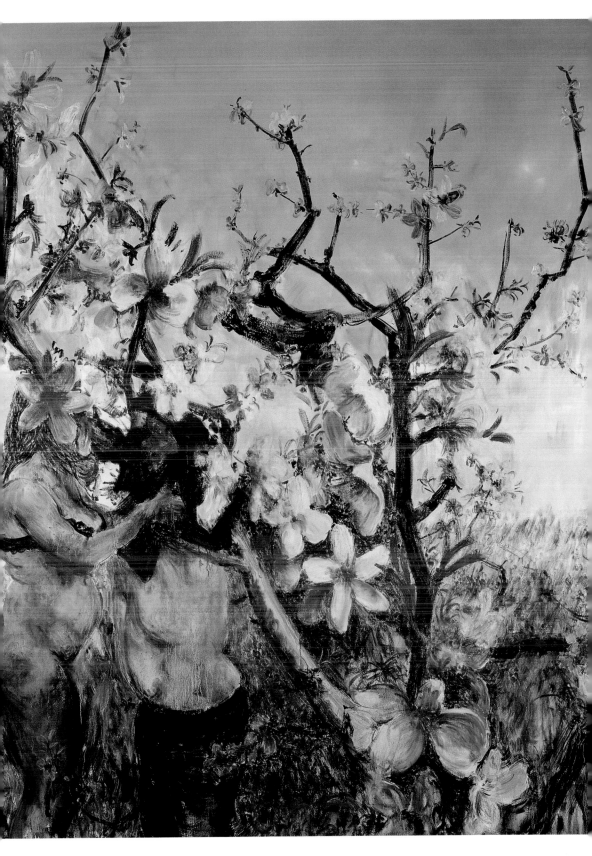

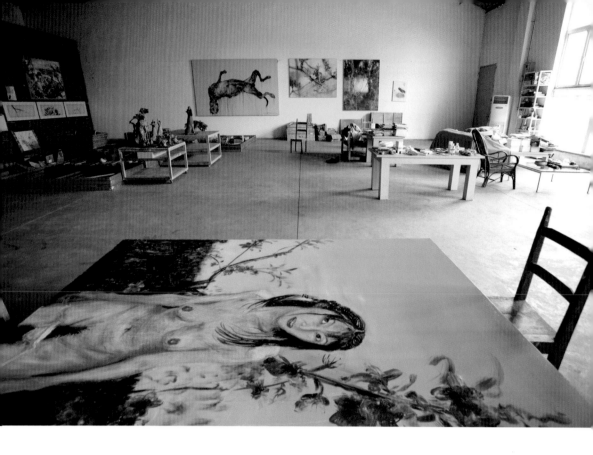

到德國來發展，知道我在這裡之後，希望我在德國幫他們聯繫一個發展的機會，他倆錄了一個磁帶，裡面是他們彈的中國傳統樂曲如「塞上曲」、「春江花月夜」等，寄給我之後我每天沒事就聽，我以前從來不聽這些中國傳統樂曲，雖然我是在四川音樂學院長大的，我媽是四川音樂學院的，但是我對音樂沒有任何細胞，沒有任何感覺，可是當時每天聽那些曲子，愈聽愈有感覺，愈聽愈覺得感動，這種情感促使我開始對中國傳統感興趣，產生一股很大的力量。

在西方，很多問題實際上是個文化的問題，實際上就是一個人的生存的方式，當時的西方在我的眼裡看來，物質文明非常發達，生活標準非常好，我出國前中國是個非常貧窮的國家，1976年那時中國幾乎是被世界拋棄了，貧窮得不得了，但儘管如此，反觀西方，其實他們的人民也不是很幸福，他們還是有很多問題，不是物質上的而是精神上的問題。

二十年前我隱隱約約感覺到這個問題，現在這個問題更大了，中國為什麼現在發展得這麼快，實際上存在一個動力，一個精神希望，希望達到一個什麼目的，西方人沒有這個希望，很多人不知道未來是什麼，實際上這是個文化的問題。當時我回國之後對中國傳統文化做了一些研究，覺得還是很有生命力，有好幾年的時間都在研究中國傳統詩歌、繪畫、書籍，包括對新儒學的一些了解等。

90年代初剛好是中國完全奔向西方的年代，當時中國所有的藝術家都非常有幹勁，所有的藝術形式都是西方的，很有生命力，我實際上比當時的很多藝術家還更了解西方，但我就很奇怪地去研究中國傳統，感覺跟主流、潮流不是很吻合，包括一直到現在，我都是有點不是往前面走的藝術家，而是有點瞻前顧後，但又不是傳統保守，就是一個夾在二者中間的路子，這種矛盾很有意思，需要一些藝術家來做一些很細緻的東西，雖然藝術家的宗旨應該是往前面走，應該是要創新，這

是藝術家的一個主要工作，但我覺得不要所有的藝術家都做這項工作，有些藝術家可以做，有些不行。那時候我就好像是用一個西方的方式來畫一些中國文化的題材，像石頭、樹、風景，但是色彩的運用就不僅僅是傳統的東西了，幾乎整個90年代早期和中期基本上受這個影響，這批畫大概有三、四百張，那時有台灣畫廊代理，所以畫幾乎都在台灣了。

■黑根與紅人

問：畫完那批帶有中國傳統文化特色的作品之後，又產生了什麼樣子的變化呢？

周：後來我就開始畫一些我身邊發生的事情，畫我自己的肖像、周圍的人、我的情人、我的狗，其實我不是一個適合畫狗的題材的人，但是因為牠每天在我身邊，我對牠有了感情之後才開始關注牠，後來一個很偶然的時刻把牠變成了一隻綠狗，在色彩上主觀地給牠加了一些東西。綠色也不是故意的，其實是下意識的選擇，在畫綠狗之前，我已經畫了一半的其他顏色了，因為那隻狼狗身上有黑有黃，我就照著畫了黑色、黃色，但是突然在某一個時間點下，我覺得牠身上如果是綠色會很好看，我試了一下把牠全部畫成綠色，綠狗的衝擊力特別強烈，後來我覺得這是個觀念，把主觀的顏色放在狗身上，因為實際上並沒有綠色的狗。這其實不是預先想好的，真的非常偶然，可能也是因為我以前畫植物、風景、石頭畫比較多，對大自然的綠色比較敏感，綠色對我來講比較符合我的心理，我這個人不像藍色那麼寧靜，也不像紅色那麼爆烈，我覺得綠色

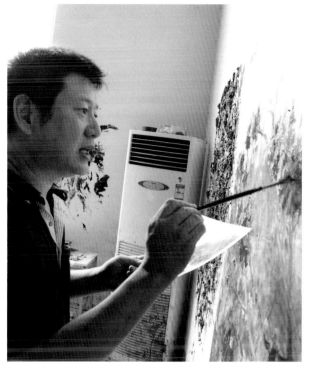

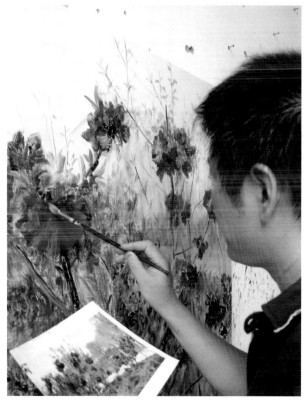

周春芽工作室一景和他的2008年新作油畫。（左頁圖，周春芽提供）
作畫中的周春芽（右二圖）

是比較溫和的一種顏色，但是放在某種程度上又比較怪異，後來有人說雖然好看，但是顏色有點怪怪的，很陰的感覺，我就覺得這種感覺很有意思，就像有的人畫人畫成男不男、女不女的，我覺得藝術其實找的就是這種感覺，我找的就是這種感覺，不是很明確、不是很直接的一種東西。

問：再來談談「紅人」系列吧！這組系列就畫面給人的感覺，情慾佔了很強的一部分，你是如何來理解人的情慾？

周：其實我的整個藝術創作都是在一條線上，從畫石頭系列開始，一直到畫綠狗，我這個人比較偏向自然，大自然裡有一些非常美的東西，包括現在畫桃花，為什麼畫桃花？其實跟這條線是一致的。人的情慾、愛情也是人的一個非常自然的表現，就像植物如果沒有春天、沒有綠色就不會產生新陳代謝，所以說春天對植物來講非常重要，人也是，如果沒有愛情，沒有情慾，也就沒有人類的傳宗接代，也就沒有我們，愛情對人是最重要的一個部分，沒有這個就沒有人，這個意識是非常健康的。有些我們認為是不可告人的醜的東西，實際上是非常美好的，就看你怎麼去表現。

　　桃花在三月份盛開，三月份剛好是冬天過後、春天來臨的較暖和時刻，走出室外到大自然去，心情非常有意思，桃花只盛開十幾天，三月中旬到三月底，外面是紅色，中間是白色，特別具有生命力，中國古代的詩歌裡把桃花比喻成愛情也不無原因，其實就是一個生命力，人的生命力和自然的生命力，所以我畫了很多人，包括情愛方面的一些事情，我覺得是一個很美好的事情，我甚至還沒有表現得很淋漓盡致，還會再繼續畫得很有意思。

2007 周春芽 Zhou Chunya

問：你現在的創作主要是人、狗和風景這三個系列同時進行嗎？再談談雕塑作品，你一開始做雕塑作品就是以黑根為模特兒。

周：剛開始沒有想到要做雕塑，做出來以後很多人喜歡，其實當初只是想把綠狗做成一個立體的東西，效果不錯之後才變成市場化，買這個雕塑的人很多，後來乾脆把牠做多、做大，其實我覺得藝術沒有一個具體的界線，比如雕塑應該怎麼做、油畫應該怎麼畫，就像我當初很幸運去了版畫系，但我知道怎麼畫油畫，雕塑也一樣，沒有一個具體的應該怎麼做，我覺得一個藝術家應該要是什麼都能做，只看選擇的語言是什麼，不應該太自我侷限。

問：有想過黑根會成為你符號性的東西嗎？

周：開始沒有想過這個問題，後來慢慢地，知道綠狗的人比知道周春芽的人還多，很多人知道綠狗，可能不知道周春芽，後來我就明白這個符號性

周春芽　回過頭的TT　油畫　250×200cm　2008（左頁圖）
周春芽　龍泉枇杷　油畫　250×200cm　2008（上圖，周春芽提供）

特別強，符號性強有一個好處，就是別人容易記住，缺點是老是回去想到這個問題，重複這個問題，而有一種審美的疲勞，這很矛盾，因為重複又有重複的力量，但是又不能讓人覺得老是在重複同樣的題材，這個需要靠藝術家自己來把握。

問：你說的那個界線很模糊。

周：對，很模糊，也許有的藝術家一輩子都是做同樣的符號，題材非常單一，就這樣畫了一輩子，比如畫肖像的像佛洛伊德，他所畫的每個肖像都不一樣，也畫了一輩子肖像畫，所以我覺得要看藝術家自己，是不是還想做這件事，如果不想做就馬上去做別的，不要為了非得做不可而做。

問：你現在會想做除了黑根之外的雕塑作品嗎？

周：可能會有些變化，一個單獨的綠狗我可能不會做了，可能會嘗試結合一些環境、一些風景來做。

問：就像你之前有嘗試過一個樹的雕塑。

周：對，那個算是嘗試，我覺得還是憑自己的感覺，自己做到哪個程度，覺得夠不夠，覺得夠了的話就不要做，如果不夠，還有點創作靈感就繼續做。

■最佳的人生階段

問：要問幾個關於市場面的問題，比如2008年受到金融危機的波及，市場降溫，對你來說會不會造成影響？

周：我覺得沒有影響。藝術家不要去關心市場，因為市場對一個藝術家肯定有影響，影響最大的是給藝術家帶來好的創作條件，可以有更多、更好的機會，但是藝術家不能去左右市場，因為在沒有市場的時候，我們就在搞藝術了，就像我開始畫綠狗的時候，根本賣不掉，不是因為綠狗的市場好了，我才開始畫綠狗，所以我覺得不會有影響，即使沒有市場，藝術品都賣不掉了，我還是要搞這些藝術，這對藝術家來說是不會變的，市場好了以後會給你帶來一些好的條件，但是不會影響你的藝術，市場不好，沒有那麼多人來找你，人少了，反而有更多的時間來考慮新的東西。

問：你提到說總是希望能保持一種獨特性，不太喜歡跟主流做同樣的東西，那你是如何來達到呢？

周：這個主流也說不清楚，什麼是主流？看你站在哪個角度，站在成都的主流？中國的主流？還是世界的主流？比如我們不能說畫中國政治題材的藝術就是一個主流，在中國當代藝術中，我跟很多人關注的事情不一樣，角度也不同，所以這個主流要看你怎麼講，站在哪個角度，中國這麼大，這麼多藝術家，不可能所有藝術家都按一個方式來搞藝術，這也沒什麼意思。從很久以前，大概是80年代左右，一個美學家提出的觀點對我影響非常大，我現在也奉行這個觀點，就是「我可能不如你好，但是我和你不一樣」，這是我一直奉行的藝術的座右銘，盡量做得跟別人不一樣，別人一看知道是周春芽的作品，這樣就夠了。

問：你現在大概一年有多少作品？之前接任成都畫院的工作對你的創作有沒有造成什麼影響？

周：我以前有個觀點，希望在政府裡做些事情，影響這個政府對當代藝術有多一些的支援。從德國回來之後，實際上做了好多事情，不僅僅影響了成都，甚至是影響了中國。但是我後來發現，如果想做深入、做大還是很困難，然後我又想，如果我是很優秀的藝術家，不去畫畫而去做這些事情，雖然這種事情肯定對一個社會有幫助，對集體、對大家有好處，但是比較一下，如果我是個好的藝術家，畫出來的作品，它的影響力可能比我做的工作影響力更大。比如張大千，他是我們四川的藝術家，作品數量非常多，但是在四川、在成都找不到一個地方能看到張大千的畫，在中國沒有一個這樣的美術館，所以這是非常悲哀的一件事情。所以，如果我是一個好的藝術家我應該盡量多畫一

些作品多留給社會，這樣的作用應該大於做一些具體的事情，如果我不是一個好的藝術家，我肯定會去做很多公益的事情，其實我已經算是做很多了，我這個人就是比較熱心的一個人，跟我的性格有關。

問：你現在一年大概有幾件作品？

周：差不多一年有三、四十幅左右，其實不算多的。雖然我在成都的名氣很大，但是成都人其實沒有機會見我的畫，就算一年畫三、四十張，一個國家放一、兩幅，就被消化掉了，更何況北京一張、上海一張、成都一張、廣州一張、台灣一張、印尼一張、韓國一張，還有其他更多的國家，所以一個藝術家的能力非常有限，因為人的生命有限，就算活到九十歲還是不夠。

我覺得各地多修美術館是對的，現在中國最大的問題是美術館、博物館太少了，藝術品沒有陳列到一個公共空間去，老百姓看不見，這個是很可悲的。

問：你現在最主要的工作就是專心的創作？

周：對，就專心創作，我覺得一個藝術家的精力是有限的，我現在是最成熟的年紀，體力比較好，思想也比較成熟，而且經驗也比較豐富，是出很好的作品的時候，到七、八十歲以後，思想再好，也沒有體力了，現在這個年齡對我來說是非常重要的階段。

（撰文・攝影：李鳳鳴）

周春芽的綠狗雕塑品（左圖）
周春芽工作室一隅，圖為周春芽蒐集的坦克模型車，後方為綠狗雕塑。（右圖）

在「破」與「立」之間，自由表述的創作觀念

艾未未

艾未未，最具話題性的中國藝術家。他創作觀念藝術、裝置藝術，拍電視劇，也做設計、建築，更經營部落格，做社會評論，他的身份也是最難以定位的；2009年初他接受《藝術收藏＋設計》雜誌訪問時，暢談他的「了解規則之後破壞」、「不規畫未來」的藝術創作觀，並對中國當代藝術的現狀，提出和他個人風格一樣犀利的觀察與見解。

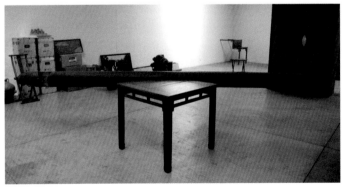

在中國青壯年一輩的藝術家當中，艾未未可以說是最具話題性、媒體曝光率最高的人物之一。光從2008年的新聞來看，中國當代藝術獎終身成就獎得主、奧運體育館鳥巢的設計總監，以及高人氣部落格版主這三個身份，就讓許多關注與不關注藝術新聞的人都注意到這名字；不過，儘管如此，平常要在公共場合見到他可不容易，要聽他在公共場合高談闊論，更難。

但這並不表示他不善於表達。他在網路發表的文章，讓他的個人背景介紹，多出了社會評論員與文化評論員的頭銜，相信多數與他對談過的人，對其犀利卻充滿隱喻的言詞也都留下了深刻印象；他不會如數家珍般談論著自己的藝術創作，反倒對於這類問題避重就輕，

三腳桌，「古家具新形象」的作品之一。（左上圖）
兩條腿放在牆上的桌子，「古家具新形象」的作品之一。（右上圖）
在北京的艾未未工作室一景（下圖）
艾未未自嘲：「我是倒著長的，從老年、壯年直接進入少年期，我現在是少年。」（右頁圖）

將重點放在思想的表述上，挺有一種類似於道家辯證法的感覺。

身為艾青與高瑛兩位詩人之子，來自父母親的影響，以及在文化大革命期間，一家三口被送往新疆勞改的經歷，都成為探究艾未未創作風格的重點之一。「沒有書寫就沒有詩歌。」他在訪談中提到，文字與人類思維及感官的強烈聯繫，讓它更適合作為個人表達意識的途徑，而他在新浪網（sina）以及牛博（bullblog）的個人部落格，就是他與群眾溝通的平台，「想看的人自己就會去看。」他認為，這是最理想的思想交流管道。

如果説新疆的生活是他童年記憶的重點，那麼在美國生活的十二年，就是他成年後最關鍵的一段經歷。他在1978年進入北京電影學院的美術系就讀，次年開始投入展覽作業，但1981年卻毅然中斷學業前往紐約，一直到1993年才又重回中國。1998年，艾未未於美國舉辦了一場「舊鞋、性安全」概念藝術展，隨即於中國創辦首見的前衛藝術刊物《白皮書》、《黑皮書》與《灰

皮書》；1999年則與戴漢志（Hans van Dijk, 1946-2002）共同創立了藝術文件倉庫，致力推廣中國當代實驗藝術。

後續，艾未未有很長一段時間沒有推出個展，一直到2004年4月，才先後於瑞士及比利時舉辦兩個重要的個展，展出的作品主要為：古家具新形象、古陶器新包裝，以及佛像手足這三大主題創作；這一階段創作的部分作品，現在仍擺放於艾未未的工作室中。

■創作，是對邏輯有效地破壞

收集古董家具，是艾未未的嗜好之一，而這些古色古香的中國家具，在以前衛藝術的手法拆解、重構後，無論就視覺或力學原理，皆顛覆了傳統的既定印象；你知道那是中國古董家具，但看見的卻是它不一樣的面貌。類似此種「破」與「立」的創作手法，在古陶瓶新包裝系列，以及將「永久」牌自行車拆解後加入新時代語彙製成的裝置藝術作品中，同樣有巧妙的演繹。

古老質樸的韻味融合前衛藝術概念的衝突感，也是他的住所予人的強烈印象。那間坐落於北京草場地的大宅院，從跨入綠色大門開始，感受到的就是一種來者自便的氛圍，在沒有人帶路、沒有路標指引的情況下，看著眼前的一片竹林，以及立方體極簡風格建築物上幾扇緊閉著的門，一時間真讓人不知該先敲哪一扇門。

正納悶時，在庭園嬉戲的貓算是給了一個指引的暗示。再往裡走一段路後，見到一扇大門旁擺著幾張典型的江南小竹凳，前方還擺了一套西式的鍛鐵庭園桌椅，坐著椅子上的，是一黑一白的兩隻長毛貓，看牠倆優雅自若地歇在椅子上曬太陽，完全不受來客的干擾，想來是習慣了陌生人進出前邊那扇門。果然，推開了那扇門，見到了艾未未與幾個人圍著一張3、4米長的木桌坐著，旁邊還有幾件古董家具、一座沒有扶手的水泥樓梯，還有一盆盛開的黃色菊花。

在白盤上很規矩、也不亂爬的蟑螂，當然，是假的。（上圖）
一張老照片，讓人看到不一樣的艾未未。（右頁上圖）
艾未未工作室一隅（右頁左中圖）　艾未未工作室裡的建築模型（右頁右中圖）
艾未未曾經於舊金山美術館「半夢狀態」展出的作品〈如意〉（右頁下圖）

2

fragments

3

4

5

這就是艾未未的家。側邊的工作室裡擺放了他的多件作品及創作的元素，而樓上，想當然爾就是曾經在當地報導中披露的開放式廁所，就是沒有門、沒有隔間的廁所。

1957年出生於北京的艾未未，自身豐富的經歷與特立獨行的作風，總是讓以他為主角的報導不乏話題性；不過就藝術創作而言，他的表現也被視為精準地掌握中國當代藝術精髓，且最能代表中國當代藝術史發展的人物之一。2007年的德國卡塞爾文件展，艾未未得到3000萬人民幣資金贊助，廣邀1001名中國人民前往德國展覽會場，以真人為元素完成現實主義創作〈童話〉，引起國際關注；2008年中國當代藝術獎將終生成就獎的榮耀歸予艾未未，並讚譽其作品已然跨越當代藝術的範疇，穿透了中國社會的心臟。

對於創作，艾未未認為，它的來源是一股衝動，經歷的是遊戲的過程，手法則是對於邏輯的一種破壞，其重點是如何找出關鍵點、進行有效地破壞；而對於當代藝術而言，另一個重點，就是讓它與時代產生有效及必要的關聯。

■因為，世界上的事妙就妙在很難說

艾未未在北京電影學院就讀時，與陳凱歌及張藝謀是同期學生，同時他自己也擔任過電視劇《北京人在紐約》的副導演，但他後來卻選擇透過裝置與觀念藝術作為主力創作，而且可以做出一番成績，並被譽為中國最有影響力的藝術家之一，這讓人不免好奇他在藝術創作的抉擇與期望。

問：以前學電影，怎麼會想到開始做不一樣的事情？

艾：也沒有什麼不一樣，就像你過去喜歡吃麵條，現在喜歡吃米飯，或者喜歡吃燒餅，這沒什麼差別，只要能咬得動就吃。

問：但創作的面向很多，為何選擇裝置藝術？

艾：創作是沒有形式的，任何形式都是軀殼，沒有太大含意。任何一種創作裡都有觀念存在，裝置只是一種美術評論選擇的詞語；對於做藝術的人來說，只是選擇一種合適的表達方式，它可以是物、是聲音，也可以是顏色。

問：請談談當初創辦《白皮書》、《黑皮書》與《灰皮書》的想法？

艾：因為當時中國還沒有什麼畫廊，當代藝術是作為一種地下活動，沒有展覽的空間，也沒有人會想要收藏這些東西，那麼，我覺得藝術家應該有自己的平台，可以交流、閱讀或紀錄，做這本書是最方便，也是我可以做的。

這些刊物主要是報導國內藝術創作的現狀，非架上的。好比我們常聽人說，「我畫了一張好畫。」但什麼叫好畫？人們更在意的是你為什麼這樣做，什麼樣才叫做好畫。這世界不缺一張好畫。

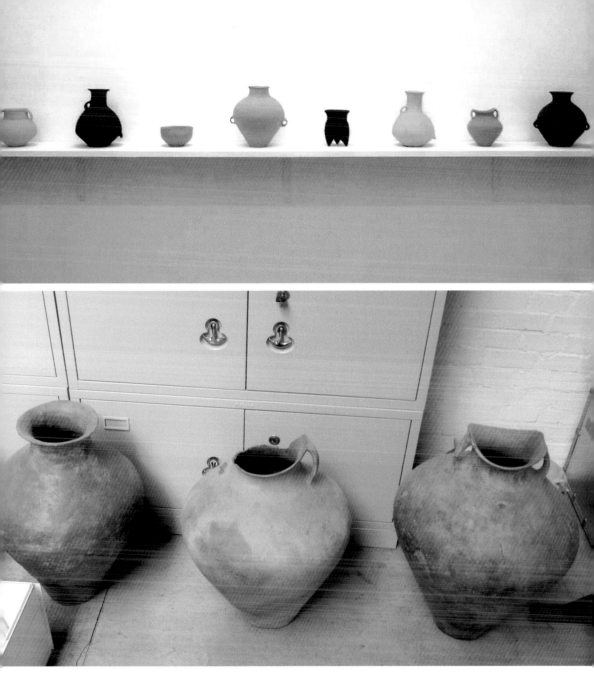

問：人們對於這些前衛刊物的反應？

艾：開心、震驚，都有。也影響了很多人。

問：對於中國當代藝術現在的發展，您的觀察是什麼？

艾：在中國，藝術是從不公開身份的流寇作法，變成一個可以直接開一個堂館，但仍然是小圈子、

小社會的狀態，跟時尚、商業掛在一起，才引起人們的注意。浮在面上的是很無聊的，但中國本身

艾未未　畫著可口可樂商標的陶甕　西漢古陶甕上色　25×28 cm　1994（左頁圖）

彩色瓶（共8件）　新石器時代古瓶上色　2003（上圖）

擺放於艾未未工作室一隅的古陶瓶（下圖）

艾未未參展2007卡塞爾文件展的裝置作品　Template明清古屋的木門與木窗　720×1200×850cm（左頁上圖）
艾未未的這件裝置作品一度被風吹垮，卻呈現出另一種出乎意料的效果。　422×1106×875cm（左頁下圖）
艾未未工作室外的庭園上可見各式座椅與古物（本頁五圖）

有藝術的歷史，這是中國的傳統，是很好的一方面，但浮在表面，鬧聲很大的，是比較差勁，與大多數人的生活是無關的。

問：不都説中國當代藝術是反映時代的陳述嗎？

艾：新聞不是更加犀利、幽默？藝術，更多是西方藝術衣缽下的陳腔爛調，沒有什麼太大意思。我之前曾經在《白皮書》上寫過一篇文章，名為〈做出選擇〉，指出當時中國缺少人文主義、非常畸型，跟當代藝術的真實含意相差很遠。不過，現在是好一些。

問：那麼，可以説中國當代藝術已經成熟，可以有另一階段的發展？

艾：現在已經夠成熟了嗎？（笑）意思是女兒已經長大了，可以出去擾亂社會了？世界上夭折的事很多的，一切事情都很難説；但，世界上的事妙就妙在很難説。誰在乎中國藝術的死活呢？我不在乎，讓在乎的人去在乎吧！（這樣的回答，真讓人不禁又想到老莊式的語法，把話反著説，意思自己揣摩。）

透過不同藝術語彙轉化的中國式家具與擺設，與這個灰色的簡潔空間相映成趣。（上三圖）

「永久」自行車　154×185×18 cm　2006（右頁上圖）

艾未未為了2008年當代藝術獎獲獎特展製作的裝置藝術作品。他將已經停產的中國自行車品牌「永久」的三百輛自行車車體，以5cm左右的尺寸切割成「小零件」，再將它們堆放在10×5m的空間內，展現另類的車潮震撼。（右頁下圖）

■ 自認，是不守規矩且沒有未來的人

問：創作時，創意的轉化與規畫為何？

艾：創作是一種衝動，這股衝動來自於你看到了一個點，這個點你覺得它是隱蔽的，你把它做出來後，它才能夠表現出自身的完整性，這個自身的完整性是一個新的型態和概念出現，當這個型態和概念出現時，這個東西才是新的東西。

　　至於規畫，除了是二傻子，才會說星期一要做愛、星期二要吃牛排，那是為了滿足一時的空虛和無聊。我是一個沒有未來的人。

　　人不能真的數得出來你得到什麼或失去什麼，你根本不知道這房子在一秒鐘後會不會塌，對不對？地震就是這樣。人的精打細算沒有太大意義。

　　人的創作是一種表達，是自己印證的過程。創作活動是很難像做麵條一樣，先和麵粉，再用水把它調開來。可能有人是這樣，但我不是。

問：再回過頭看自己以前的創作有何感想？

艾：過了一段時間再回頭看，或許會有相同的感覺；有時候會延伸，但有時會覺得當初創作的那個點不是一個關鍵的點。

比出中指的黑白照片，是艾未未曾經在2004年展出〈白宮〉，1999年創作。另外還有另一張作為對照的〈天安門〉。（圖1）
艾未未於1999年拍攝的〈無題〉出現在2008北京匡時秋拍會上，以5.5萬人民幣落槌成交。（圖2，匡時拍賣提供）
不同主題的陶瓷模型作品（圖3、4）　艾未未　中國地圖　鐵木（採自廢棄的清朝寺院）　40×195cm　2004（圖5）
艾未未　中國地圖　鐵木（採自廢棄的清朝寺院）　100×100cm　20035（圖6）

問：拍電視劇跟建築設計對您在創作上的影響？

艾：對我來說，建築設計也是我的藝術的一個部分。它跟社會有著不同的接觸，也幫助我了解周圍的事情，蠻有意思的。做了建築再回過頭來做藝術會有什麼不一樣？就算放了屁回來也會不一樣啊。

　　我從來是不守規矩的人，也沒有學什麼就要做什麼的。人是自由的，明天可能帶部隊打戰，後天可以種菜，對吧？不需要拘泥於形式。

問：對於當代藝術的表現與派系區隔有何觀察？

艾：對於當代藝術共同的努力都很欣賞。當然，它始終還有問題，是不是最有效的？是不是有必要的？能夠與我們的生活狀態、生活的力度，和我們的快感，產生關係？或者說，是跟時代的關係吧！

　　世界上已經沒有學院派與非學院派之分，只有藝術家和非藝術家。上廁所還需要標準動作嗎？那是談理論的人的悲哀。通常的理論是臭大糞，只是把自己搞暈，除了他們自己，沒有人想看。

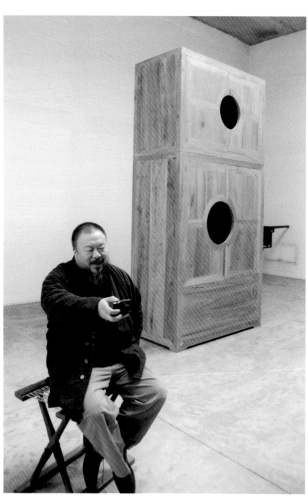

■規矩，是該先理解才知道怎麼破壞

問：談談您最近在牛博創設的部落格。

艾：那是個人表達意識的途徑，但與觀眾有直接的關係，想看的人才會去看，我喜歡這個方式，直接明瞭。

　　藝術的靈感是來自於我們的生活，而部落格又可作為自由思考的抒發。我認為文字可與思維與感官有直接的聯繫，是直觀卻抽象的感官。我個人非常崇拜書寫，因為沒有書寫就沒有詩歌，而且那是最不容易被誤讀的一種方式。

問：談談寫作的邏輯。

艾：文章是要讀的，讀是通過感受來指引，也是通過邏輯來理解，最好就是文字與邏輯兩者都好。

問：古謂無規矩不成方圓，怎麼看創作的邏輯？

艾：是無規矩不成方圓，但世界不只是方圓，方圓了又怎麼樣呢？作為藝術創作，規矩還是要了解，因為創作是建立在對於這些事的理解上，才能找到關鍵點，有效地破壞。

受訪與拍照時，艾未未不時拿起相機來拍攝採訪者與周遭環境。後方為艾未未「家具」系列作品之一。（上圖）
北京尤倫斯藝術中心附設餐廳中懸掛著艾未未的水晶燈作品〈Chandelier〉，艾未未同系列同名作品於2007年紐約蘇富比秋拍會上寫下5,433,390人民幣（含佣金）的拍價紀錄。（右頁圖）

問：談談當初去美國的想法？如果沒有去美國，您會是怎麼樣的人？

艾：當然，當初看到的一個不同的世界。好比説，可能年輕的時候，你對性很感興趣，但最後發現那不過是晚上睡覺前會做的一件事，那是某個階段的幻想，是自我印證的過程。

　　我二十四歲至三十六歲是在美國度過，在這之前是在新疆。沒有去美國，我就不是現在的我，但不是現在的我，也可能是另一個我。

<div align="right">（撰文、攝影：許玉鈴　圖版提供：艾未未）</div>

讓豔俗成為當代藝術的另一種風情
俸正杰

中國「豔俗藝術」藝術家代表之一的俸正杰，把流行文化與發源於傳統年畫的鮮豔色澤交揉，其作品以一種流露出的神祕物慾氣息與曖昧性感形象，征服許多中國當代藝術愛好者與收藏家的心。他在這場2009年初的訪問中現身說法如何面對消費文明的衝擊、從日常生活中發掘創作的源頭，以及關於「中國肖像」等系列的創作歷程與自我表述。

在1990年中期，中國當代藝術經歷八五新潮掀起的一連串波動並平息沉澱一陣時日後，新興的全球化風潮與資本主義再次為中國當代藝術帶來強烈衝擊，以多種媒材作為創作手法、充滿實驗性的前衛藝術嶄露頭角，在此期間，以鮮豔色彩創造視覺震撼，並將現代消費主義現象的觀察轉化為藝術語彙的潮流亦發展成形，對此藝術風格，中國知名藝評家栗憲庭提出「豔俗藝術」一詞作為註解，並表示其為上世紀五四新文化運動之後藝術通俗化的結果；而在豔俗藝術的這一階段發展，俸正杰的創作有其不可忽略的重要性。

以紅綠配色的大美人頭像揚名藝術界的俸正杰，是栗憲庭眼中足以作為豔俗藝術代表的當代畫家之一。他以女明星與時尚名模作為對象所繪製的「中國肖像」系列，在部分藝評報導中被冠上「新月份牌」與「畫皮不畫肉」等詞彙，堂而皇之登列藝術之林的豔俗畫作，甚至引發藝術的雅俗之辯，相對於西方藝術提出的媚俗（kitsch），俸正杰所詮釋的中國豔俗藝術，在某些方面卻是透過美麗表象來解析人們的感官喜好。

他在訪談中提道，影響自己創作最深的一個環節，是備受流行文化衝擊的街頭景象，是他走出校園後，真實且深刻感受到的生活。「當初就讀四川美術學院時，也不知怎地，就是對於校方每年

俸正杰　花飄零　油畫　300×500cm　2008（上圖）
雖然坦言自己對於時尚沒有太大興趣，但俸正杰的作品與個人的獨特造型卻相當受時尚雜誌界青睞。（右頁圖）

帶著學生到少數民族居住地『體驗生活』的安排感到很有意見。難道我們過的日子不是生活？」他說，那個與校園只有一牆之隔的生活，那個掛滿港台流行偶像海報、大肆播放著流行歌曲的生活，其實更讓他感受深刻。

■抱著膚淺的質疑，卻忍不住要一探究竟

俸正杰表示，雖然學院的教育讓他不免對於大眾流行產生質疑，認為那是膚淺的東西，不過他不能否認自己確實很受吸引，「因為實在很想知道為什麼他們那麼受歡迎，所以乾脆在畫布上解剖這些明星，看看他們內在到底有什麼不同。」「解剖」系列，也是他在1992年於四川美術學院畢業前，一個重要的階段性創作。

1995年，自四川美術學院研究所畢業後，他來到北京一邊教書一邊創作，陸續繪製了「皮膚的敘述」、「浪漫旅程」、「酷」與「蝶戀花」，最後畫面與色彩經過簡化後，發展出作為個人藝術標誌之一的「中國肖像」系列。

在這些被稱為大美人頭的畫作中，如人造物般的皮膚質感、詭異又飄忽的綠色眼睛，以及嬌豔欲滴的紅唇，提供了作品的高識別度，也成為藝評家解析他此系列畫作的重點，不過對於這些解讀，俸正杰表示其實畫的時候想的不是這些，而是基於作畫時的視覺考量，不過，下意識的成分當然也可能存在。

另一方面，「中國肖像」系列裡的美人，熟練卻感受不到情緒的魅惑神情，也被視為詮釋當下流行文化的一種手法，一張張抽離了靈魂、抽離了生命力與激情的美人臉龐，儘管透露著一種詭異且不真實的感覺，卻依然有著無法否認的美感，即使表象的虛假同時刺激著觀者的感官，但卻依然讓多數人受到她的吸引。

■年畫裡的大紅大綠，演變成現代感的配色

出身農家的俸正杰，坦言自己受到傳統年畫的影響相當大，而且骨子裡對於紅綠兩色就有所偏愛，所以下意識地在畫作中應用上這兩個顏色；而從一開始充滿中國味的紅綠配色，到後來轉變為帶點螢光粉色的豔紅嫩綠，成為他所形容「一種現代的味道，一種飄浮在空氣中的味道」，也成為他畫筆下的豔俗特色之一。

俸正杰工作室前廳的展示檯內擺放著各時期畫冊，檯上則放著「意象死生」的金字塔磚與骷髏頭。（圖1）
俸正杰工作室內，以展覽海報與雜誌封面構成的展示區。（圖2）
俸正杰工作室內部各處（圖3～6）
俸正杰於工作室內（圖7）

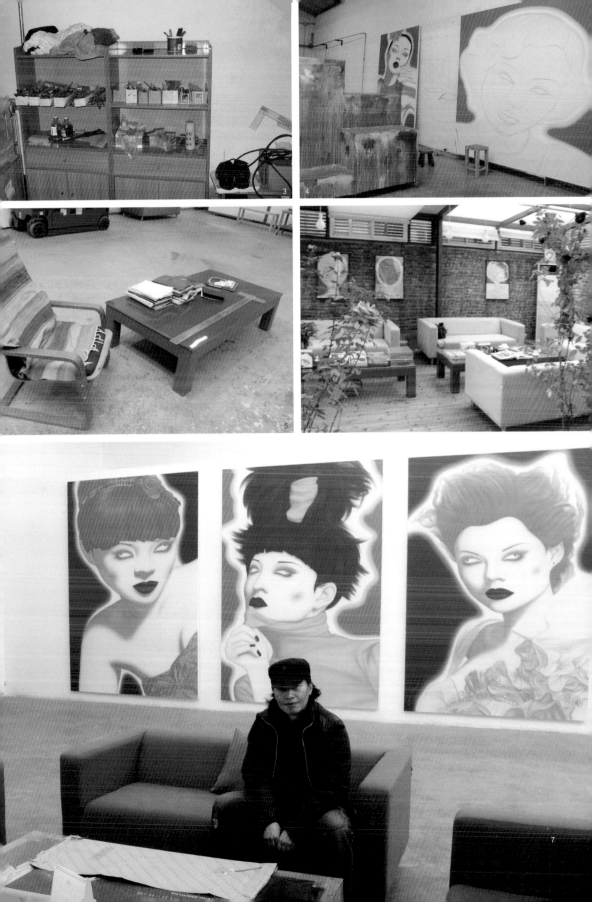

問：出身農家的你何時發現自己對繪畫產生興趣？後續如何邁向創作之路？

俸：當我就讀於中等師範二年級時，藝術門類學科有兩種選擇，就是音樂與美術擇一，因為我五音不全，好不容易靠著理論的分數將實用的分數扯平，剛好過關，二年級選科時就毫不猶豫選擇學美術。

其實當初報考中等師範，就是因為到初中三年級時，已經非常厭煩學習，想著如果考高中還得繼續學習、準備考大學，但讀中等師範，畢業後就等於有工作了，不用再考了。說穿了就是不想學習。不過當時考中師是很艱難的，尤其對於農村子弟來說。剛入學時，就什麼都學，二年級面對選課時，以刪去法選擇了美術。

小時候根本也沒有所謂藝術家的概念，記得當初選課考試時，老師要我們以鉛筆臨摹一幅名畫，印象裡是徐悲鴻的畫，一畫出來後，老師就說：「喔，不錯！」本來就想選美術課的我，一經老師表揚，整個勁都上來了。

本來已經厭煩學習，但學了畫後卻像上了癮，又讀了研究所。那時，自己已經有來北京的念頭了，而且我很喜歡搖滾，雖然自己五音不全（笑），但感覺在藝術活躍的北京，可以和很多不同的人接觸。我當時想，本科畢業後如果繼續讀師範研究所，將來就是一直當老師，於是，決定自費讀研究所油畫系，讀完三年後，將來出路可以自己選擇。

在研究所畢業前一年，也就是1994年，剛好栗憲庭要來北京，我也跟著來了。記得是聖誕節

俸正杰工作室內，巨幅的美人肖像散發著非常詭異卻震撼視覺的誘惑（上圖）
俸正杰　中國肖像2006no.1　油畫　210×300cm　2006（右頁上圖）
俸正杰　中國肖像2007no.1　油畫　300×500cm　2007（右頁中圖）
俸正杰　中國肖像2008no.1　油畫　300×500cm　2008（右頁下圖）

前到了北京，我借了一台自行車，到北京各大學投求職書，告訴他們我明年從研究所畢業。隔年3月，我在四川接到電話，要我到北京面試，那時我就過來試講了一堂課，他們覺得可以，決定聘我，就發了一個函到四川美院，後續就是國家規定的一些章程，然後我就到北京來了。那時因為有工作，基本開銷沒問題，但創作需要空間、成本，還是很辛苦，剛開始只能在很小的空間裡畫畫。

問：一開始就以油畫作為創作媒材？當時的想法？

俸：對，一開始就畫油畫。當你覺得好像有什麼東西是支撐你生活的重心，好像一切都以這個為主了。儘管怎麼樣吃苦，還是傻呼呼地高興，雖然不知道前途在哪，但自己能夠做這些事，總覺得挺興奮的。因為當初上課的時間是一個星期兩天到兩天半，也有相當充裕時間創作。

問：說說你作品中呈現的年畫風格與色彩。

俸：一開始就喜歡顏色鮮豔的，一方面可能是因為小時候在農村看很多年畫，家家戶戶都會把屋裡貼滿滿的，也許是當初想要搞現代的，總覺得顏色要鮮豔感覺才現代，灰色、醬油調子是比較古典的，另外也受到廣告或其他產品的影響。當時很多決定是很直覺的反應，但重要的就是，要做一點跟學校裡教的不一樣的東西。

　　當時包括羅中立、何多苓這一代藝術家，最先將四川美院的形象建立起來，他們畫農民、少數民族做為典型的形象。在中國美術教育有一種傳統，就是要體驗生活，進入四川美院後，每年都要去少數民族地區體驗生活。其實現在想想也沒有什麼不好，但不知道我當初為什麼會產生質疑，覺得難道每天的生活不是生活嗎？為什麼要特地去少數民族的地方「體驗生活」？那我們整天在幹嘛？一年出去一個月，那其餘十一個月在幹嘛？結果我不去，書記就跟我說：「你不去怎麼創作？

俸正杰　蝶戀花no.9　油畫　150×110cm　2002（左圖）
俸正杰　蝶戀花no.20　油畫　130×110cm　2002（右圖）
俸正杰　基碑no.1　油畫　300×210cm　2008（右頁圖）

創作要來自於生活，你不去體驗怎麼做你的創作？」我反駁了他的論調。

其實我認為，當初學校周圍的環境已經對我產生更直接的影響，生活本身已經很生動，再特別去某個地方待一個月，我覺得沒什麼意思。這時中國社會已經開始產生變化，這種生活周遭的變化更吸引我。

90年代時，我記得很清楚，那時候大街上開始播放港台明星的歌曲。80年代風靡的是西方哲學，當初風氣初開，大家全往西方看，往很高深的哲學去思考；90年代不一樣，明星海報高掛，大街上的喇叭大聲播放流行歌曲，理髮店裡也都將四大天王的頭像當作標本似的，小孩、初中生，很多人喜歡得不得了。這跟學校裡教的那種要很深刻體驗的東西不同，但是它又特別吸引人，我後期的創作，都受了這些的影響，走出校門看到這些，不管它是不是膚淺，總之感受就是特別強烈，對我產生影響。

■面對流行文化的衝擊，衍生出新的創意

問：衝擊感很大是吧？

俸：是的，這個時候我自己也開始做一些嘗試。在1992年，就是畢業前開始作了「解剖」系列，拿女明星的形象當作解剖對象。其實當初心裡很矛盾，因為我受的教育，讓自己也有點抵制流行的想法，覺得那是膚淺的東西，但另一方面卻又被它吸引。我想要把這些女明星的皮都剝掉，看看她們內在是什麼東西，為什麼那麼受歡迎。後來我也將學校裡的同學、古典名畫當在畫布上解剖了，看看學校裡學的跟校外、一牆之隔的世界有什麼不同。面對社會突如其來的變化，我感到困惑、苦惱了，所以透過繪畫表達出來。

問：「解剖」系列有進入市場嗎？

俸：沒有，當初根本沒有市場的概念。以前即使賣一張畫，也就是賣一張畫，沒有市場的概念。我上學時，課堂作業也有人買，當時真的高興得不得了，緊張到不行，但是還不知道什麼是市場。

問：後續創作的發展呢？

俸：剛來北京時，畫了「皮膚的敘述」，幾年後覺得該表達的都表達出來了，就又畫了「浪漫旅程」的婚紗系列，這個系列最有年畫感覺，包括色彩、細節與造形。

問：「中國系列」就是延續這種風格而生？

俸：對。從1996年開始嘗試「浪漫旅程」系列，到1999年時感覺慢慢淡了，開始思考著別的嘗試，2000年到2003年都在嘗試新的系列，包括「酷」、「蝶戀花」都是這時期創作的。因為「浪漫旅程」

中國藝術家俸正杰身影與畫作（上圖）
俸正杰　浪漫旅程no.26油畫　150×190cm　1999（右頁上圖）
俸正杰　浪漫旅程no.28油畫　150×190cm　1999（右頁下圖）

的細節特別多、敘事性特別強，像在講故事，畫面裡的元素特別多，但經過幾年後，就不想說那麼多話了，想要畫面簡單一點；但人是這樣，你幾年前都是那樣說話，突然要轉過來是很難的。就好像之前自己總是要用很多話來說，突然要用一句話表達，自己感覺沒自信。所以又經過了幾年嘗試，慢慢找到那種感覺，找到支撐點，可以用很簡化的東西來表達更多的東西。

問：「酷」是簡化畫面的關鍵？包括用色也是？

俸：對。就是方方面面都簡化了，想用最少的語言表達。

■那是飄散在空氣中，一種曖昧且性感的味道

問：為何獨鍾如此鮮豔的紅跟綠？個人偏好嗎？

俸：肯定是自己喜歡。不過我也慢慢發現，從一開始的時候，紅綠顏色的感覺就有了，像是「解剖」系列就是紅跟綠，現在回想起來，其實就是骨子裡喜歡這兩個顏色。現在接受採訪的經驗多了，可以講出很多紅綠的關係，但是當初畫的時候，就是直覺，沒有想那麼多。

問：相較之下，以前畫面中出現的紅還是比較中國紅，現在用的紅綠是比較豔的。

俸：對，可能是往妖豔、性感、曖昧的方向發展了。感覺這種顏色更有當代的感覺，而且這種顏色，有種飄在空中的味道，好像這個世界都飄散著一種味道，而這種味道用這種顏色的組合最能表達。

問：作畫的對象都是以照片或印刷品？用女明星當作對象？

俸：對。雜誌上的圖片或朋友提供的照片，對我來說重點不是畫誰，而是那人給我的感覺，我畫的每一張畫都讓我有一個特別興奮的點。很多肖像畫作看似差不多，但其實對我來說都不同，沒準是個耳垂的弧度或什麼，都讓我覺得很興奮。

其實剛開始也畫男性，就是從「浪漫旅程」系列的人像取局部作畫。因為我要表達的是現代的感覺，慢慢地，在創作過程中，我發現要這種視覺的東西，男人的變化肯定沒有女人的變化精采，

俸正杰　生命如花no.2（三聯作其中之二）　油畫　300×400cm×2；300×500cm　2006-07（左二圖）
俸正杰個展「意象死生」一隅，透過洞口窺探人類肖像的作品〈守護〉（局部），洞口裡擺放著三件女臉肖像雕塑。（右圖）
俸正杰　皮膚的敘述—紅雙喜　油畫　265×150cm　1995（右頁圖）

我是從視覺考量來看，所以選擇女性，但並不是一定要畫女性，只是想透過人性的形象來表達我對現代人的感受。

問：藝評家曾提出你畫面中嫣紅的嘴唇其實有很多暗示，你覺得呢？

俸：我畫的時候其實沒有想那麼多，但我也不能否認這裡面也許包含了這些東西，因為畫的時候是視覺思維，沒有想過這個嘴唇是要表達什麼意思。當然，我覺得女性的嘴特別美，包括眼睛與嘴都是。

■ 深刻的感觸與情緒，需要透過創作來宣洩

問：近期推出的個展「意象死生」被視為你創作風格的轉折？

俸：是。很多人對我說這是個很成功的轉折，可能是安慰我（笑），但我其實想的不是風格轉折，只是心裡有一些事想要表達出來，是順其自然的發展。

問：不是基於風格的轉變而創作？

俸：我沒有認真想過，只是基於自己的感受。剛開始不清晰，意識上的清晰，藝術語言的清晰，有兩個方面的過程；有了感受後，就想說要透過什麼樣的方式，將這種感受表達出來，透過視覺方式轉換。比方說「意象死生」，就是因為前一段時間我父母相繼去世。當然人長大了都知道生老病死，道理是簡單的，但是你經歷時感受不同，這種感受可能每個人不一樣。不過我有了這種感受，就特別想表達，表達的過程不是為了創作，是讓自己從這種情緒中走出來的過程。就是那種悲痛的感覺，沒法說。

當我母親於2001年去世，我心裡也很悲痛，但因為父親在身邊，感受沒那麼強烈，也不是說對母親的愛比較少，只是想著還有父親；但是父親在2006年去世時，那種悲痛很強烈。因為之前覺得還有父親在身邊頂著，上一代的人在的時候感受不是特別強烈，平常也不是特別想著他，但一下失去了，真沒了，才意識到感受多麼強烈。當時辦完父親後事，來到工作室，覺得事情做不了，自己其實也沒意識到有多悲痛，但就是不想做事。以前，我到工作室後很容易進入狀態，但那時不行，好幾天都做不了事。

有一天，我到材料行買了好幾個骷髏頭，就拿顏料往上塗，塗著塗著就發現特別過癮，心情好像也好了不少，才發現原來心裡有一些東西，不管是要發洩也好，還是要釋放，當初就決定要做一些作品紀念我的父母，那時畫了他們的肖像，透過這些創作把內在積壓的情緒往外拉，拉到真實的世界。

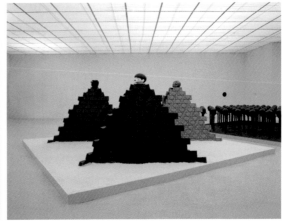

問：那些作品的感覺不純粹是悲傷，感覺有很多情緒參雜其中。

俸：沒錯。那個展覽我考量了很多細節，要讓它有點白白的，有點東西漂浮的感覺。不是說死亡就要弄得很沉重。

問：花代表特別涵義？是生命嗎？

俸：我在2003年單獨畫過一朵花，但現在加了其它東西，就覺得可以表達這種感受。這個系列最初是在「藝術北京」（Art Beijing 北京一藝術博覽會）展出，那時剛好是父親去世一周年，想要紀念他，所以又做了一個裝置，像是某種儀式，橫的九排、直的九排。「意象死生」一展就是圍繞著這個線索發展。

問：接下來的創作規畫？

俸：我覺得現在又有點像2000年時的狀態，也許會轉換，也許不會。人就是這樣，有時感受特別清晰，有時沒有這種感覺；有時覺得先前的感覺還在延續，有時又有新的感覺出來。但我也不會去強求這種感覺。

<div style="text-align: right">（撰文、攝影：許玉鈴　圖版提供：俸正杰）</div>

俸正杰個展「意象死生」中作品〈升〉，隨著每一次的轉動，那些粉紅色、綠色與金色、像是人形又像是十字架的形體，就像生死輪迴般，永無止境地轉動著。（左頁左圖）
2008年唐人藝術中心俸正杰個展「意象死生」一隅，以骷髏頭象徵死亡，以十字架、金字塔帶出宗教與永生的寓意。（左頁右圖）
俸正杰　酷2000 no.7　油畫　150×190cm　2000（上圖）

既豔俗又前衛，顛覆式的仿真世界

王慶松

提及中國當代攝影藝術家，王慶松是不容遺漏之名，近幾年來他在國際上取得愈來愈多的關注，創作面貌不斷地橫向拓展，嘗試各類感興趣之媒介與題材。透過2009年的訪問，王慶松談及進入四川美院前那八年的歷程，從油畫系畢業後不久卻又放棄油畫轉向攝影，目前除了攝影之外，又逐漸發展短片拍攝，甚至連電影創作也在籌畫之中，無論何項媒介，「有意思」是他創作的關鍵元素，也是藝術品吸引人的必備條件。

畢業於四川美院油畫系，王慶松與目前中國當代藝術檯面上幾位重量級藝術家相同，於上世紀90年代初進駐北京，也參與了中國前衛藝術發展最關鍵時刻，同樣以反諷、顛覆式的藝術手法表達出對於中國歷史、文化與現況的觀察，不過，王慶松的藝術歷程卻有許多奇特之處，有一種迥異於常規發展的趣味。

1993年他來到北京，先是住在遠離圓明園的一個小村落，成為周遭唯一以油畫為創作媒材的藝術家；一度進駐圓明園，但1995年遷出，1996年即捨棄油畫創作。1998年，他以絲絨布噴繪作品參加台北雙年展，吸引許多藝術界人士關注；2000年時，他找來素有中國當代藝術教父之稱的栗憲庭客串演出，拍攝了他的第一件大型正規攝影作品〈老栗夜宴圖〉，這個讓他傾盡僅有資產、放手一搏的實驗性創作，引發許多話題，評價褒貶不一。近十年期間，他陸續推出的創作多次成為中國前衛攝影與豔俗藝術探究的標的，而藝術市場對於攝影收藏的推波助瀾，也讓他的作品逐漸受到國際藏家的關注，行情扶搖直上。2006年紐約蘇富比秋拍會上，王慶松作品〈跟我學〉以31.84萬美金落槌，創下中國當代攝影作品的高價紀錄。

王慶松　拿起戰筆，戰鬥到底　攝影　180×110cm　1997　作品取材於文革宣傳畫（上圖）
王慶松於工作室內，背後堆疊著許多零零碎碎的小東西，包括兒子的玩具車、捐贈證書等。（右頁圖）

「覺得畫畫沒什麼意思」是王慶松當初放下畫筆、另尋創作媒材的主要原因。不過，他坦言其實一開始也不是受到攝影的吸引，而是感覺影像畫面很有意思，就這麼拼拼湊湊地創作出新的畫面，就像現在中國所謂的「山寨文化」一般，有一個模擬的目標物，但是做出來的成品，骨子裡其實是另一回事。

顛覆經典，是王慶松早期攝影創作的主要訴求之一，像是取材於古代〈韓熙載夜宴圖〉的〈老栗夜宴圖〉，模擬古代千手觀音造像的〈拿來千手觀音〉，還有分別以〈簪花仕女圖〉與〈步輦圖〉為樣板的〈新女性〉及〈我能跟你合作嗎？〉，將古典、現代、傳統及前衛全都揉和在一起，以似是而非的人物面貌與另類的幽默感，吸引攝影圈與藝術收藏界的注目，也獲得相當高的評價。

在海外拍場打響名號後，2006年至2008年王慶松的作品在藝術市場上成績斐然。雖然一般認為他的作品在國際市場上所受到的青睞，遠甚於中國內地市場的關注，也有人對於他在作品中的大排場提出議論，但是在探究中國觀念攝影、新攝影與前衛攝影的發展時，王慶松依然是相當具有份量的代表人物。

■ 另類藝術語言，另類作風

除了早期以經典名作為主題的創作，王慶松後續仍舊以他獨特的解讀法，詮釋各種社會文化面向，那些被誇大的情緒、令人發噱的安排，以及暗喻反諷的藝術語言，還有屢屢以各種裝扮在畫面中串飾一角的他，讓作品總是具有相當高的識別度；另一方面，不斷更新主題訴求的手法，也讓他的創作充滿新鮮感。

2008年年底，王慶松在北京的兩個展覽中讓人見識到他完全不同情緒的表現：瑪蕊樂畫廊的「驚惶‧恐怖‧暴力」個展，透過攝影、城市景觀錄影及裝置作品，以令人窒息的壓迫感以及爆發邊緣游移的瘋狂，傳達出現代人在生活中顯露或壓抑在內心的恐懼；而在迪奧與中國藝術家的展覽中，作品〈營養液〉卻以另一種華麗視覺但卻充滿暗喻的手法，傳達出他對於現代生活與現代人的另一個觀察。

這些手寫的標語內容，都是王慶松隨性選取然後照著寫的。（左圖）
繪製海報道具的顏料工具車（右圖）
王慶松　拿來千手觀音之一　180×120cm　1999（右頁圖）

　　兩個氣氛截然不同的展出現場，他的表現也是很不一樣。通常以隨性打扮現身的王慶松，說自己最愛站在展覽現場的角落，看著作品前來來往往的人潮，不過在瑪蕊樂的個展因為空間小，媒體簇擁包圍，讓他不得不正經八百地回答問題並配合拍照；而在迪奧大展上，平常與時尚界沒有交集的王慶松樂得化身站立於角落的旁觀者，如他所言，遠遠觀察著觀眾是他看展時最有趣的一件事，若可以看到一些跟平常不同的面孔，不是習慣性逛畫廊的那些人，感覺更有意思。想必當時身處迪奧大展的他，看著展場裡的這些新鮮面孔，觀察著他們的反應，享受著箇中趣味。

　　王慶松很習慣接受媒體採訪，不過即使坐下來認真接受專訪，總還是會不期然地蹦出幾句無厘頭的回答，雖然面對各種問題總能侃侃而談，但偏偏就不是大牌藝術家常見的那種條條有理、熟練或者挑釁、反應急速的對答。一番對話下來，就像他在回答中常說的「就感覺很有意思」，是一種奇特幽默的有意思。

■高中畢業後才學畫，大學連考了八年

　　成名藝術家，總不免被問到當初學畫及藝術啟蒙的過程，王慶松的經歷與回答也是絕妙。高中畢業後為了考大學，看別人學畫，也跟著跑去學畫，連考了八年終於進入四川美院油畫系。不過，他倒不是因為繪畫水準達不到美院應試要求才連續落榜，「就是文化課程一直沒學好，連湖北有什麼地方我都記不住，哪記得全國有什麼地方……還有什麼地方下了多少雨……。」他笑說。

　　談起這段考大學的歲月，他在家鄉，也就是湖北油田，一邊打工一邊準備考試，「一個井打了兩個月就換地方，考試時間到了就去考，沒考上就繼續去打井。」就這樣打了七、八年的油井，「當初特別希望可以到城裡去，老想著下個油井在城裡多好，可偏偏油井都在偏僻的地方。」

　　自四川美院畢業後，他很快來到了北京，理所當然先是以油畫作品舉辦了個展，但也很快地捨棄了油畫創作，從影像的拼貼開始，跨進攝影創作，並且在中國當代攝影藝術尚未活絡之際，提出

許多充滿實驗性的攝影作品，成功躋身中國攝影藝術的先鋒榜。如今回溯當初的種種決定與想法，讓人對於這位藝術家不按牌理出牌的幽默與異想，有了更深一層的感受。

問：四川美院畢業後，似乎很快捨棄了油畫創作，改以攝影為主，為什麼呢？

王：覺得畫畫沒意思，也沒什麼可以畫的。最早的時候覺得藝術只有繪畫，油畫好像是最好的，因為畫國畫感覺是老頭子在做的事，只有油畫跟雕塑感覺是藝術創作最有意思的，也是最難考的。

問：怎麼發現自己對於藝術創作感興趣？

王：其實是高中畢業後才學畫畫的，為了考美術系。當初媽的朋友有個孩子在中學裡學畫畫，我說我也想去學，問了他地點，就去學了。

問：你自己曾笑說大學考了很多年才進了美院，可否談談這段考前的歷史？

王：對，考了八年，所以說我不是專業的。當初考了很多文科、理科，特別難背，反倒專業的美術考試容易些，考了幾次都可以猜出來，但是文化課對我來說特別困難。

問：那學畫畫的過程呢？有什麼特別感覺？

王：感覺也不是挺難，而且考試兩個小時的時間，也不能考些什麼難的。我連續考了幾年，猜都可以猜出來這次要考什麼。1983年那時期，許多學校希望看到一些新的東西，就瞎畫，他們看了可能覺得有意思，所以那時覺得繪畫特別簡單。我現在也不認為小孩就是要從小去學繪畫，我是高中畢業後才學，差不多學三個月，就可以通過大學考試（繪畫專科）。那時教畫畫有一種模式，先畫那筆，再畫這筆，就畫好了。特別無聊。

問：進入美院後，除了練習基本功，還要表現出創意，這時有什麼新的想法？

王慶松　賣貨郎　攝影　120×400cm　2002　在自己孩子一歲時，王慶松對於下一代教育問題有了更深層的想法。畫面中小販所賣的東西，反映出時代消費品對於孩子們在成長過程中的影響。（上圖）

王：藝術是靠感覺的，沒法教的。能教的都是些死的東西，所以我覺得特別簡單。當然需要練習，就像幹活，熟能生巧，總之考試那套太簡單了。至於上學，就那麼回事，而且我文化課一直也沒過，現在也背不起來，那時候因為要上班，而且記憶力不好，都記不住。

■ 從影像拼湊，跨進前衛攝影的世界

問：從油畫到攝影這一步是如何跨過？

王：我是1996年開始投入攝影，因為那時覺得中國油畫特別沒勁，不過現在也是，我覺得從1996年到現在根本沒有變。一些檯面上的畫家，經常是複製，我覺得我畫了也會走上那條路，發明一種符號，畫了一百張，就是我的符號。後來我發現這種圖片式的，似乎更有意思，更能表達我的一些想法。

　　其實90年代中期，中國已經有許多位藝術家不畫畫，開始投入行為藝術等，我覺得那段時間到2000年是很有意思的。2000年之後當然就沒意思了，全部市場化，哪個好賣就畫哪個，成了一個產業，就得掙錢嘛。

問：你當初接觸攝影創作時，是傳統攝影還是數位攝影？

王：最早拍的時候是用傻瓜相機，那時還是膠卷不是數位。用傻瓜相機每天隨便拍點，也不需要考慮光圈，啪一聲就拍了，特別簡單。後來接觸到數位處理，但是數位後來也變成一種複製，以前電腦速度慢，可能處理一張照片要很久時間，但隨著電腦速度加快，感覺愈來愈沒意思，原來可能得花兩、三天處理的畫面，現在半小時不到就做好了，太快了。我覺得還是簡單一點好，我對技術性沒什麼興趣，因為腦子不夠靈活，不是那種反應快，會對電腦迷戀的人。總之我後來慢慢就沒用數位的，最多後製時小修一下。

問：在拍攝主題上，你的作品也是多樣變化，有些畫面很華麗，有些卻貼近基層民眾的生活，在創作時有何想法？

王：我就是拍感興趣的東西，而不是要用什麼方法去做。可能今天對這個感興趣，明天對那個感興趣，感興趣的東西多，拍出來的東西就不同。有時候畫面裡很多人，有時候沒有人，其實我還想拍些靜物。不過至少要把這些東西拍夠了，因為半搭子的東西特別沒意思。現在的攝影有些東西跟過去的繪畫很像，有些東西你不知道是在表演，還是在攝影，有一些複製的影子在。第一個總是特別有意思，第十個就覺得噁心了。

問：是要強調原創性嗎？

王慶松　老栗夜宴圖　攝影　120×960cm　2000（下圖）
王慶松　新女性　攝影　120×220cm　2000（右頁上圖）
王慶松　我能跟您合作嗎？　攝影　120×200cm　2000（右頁中圖）

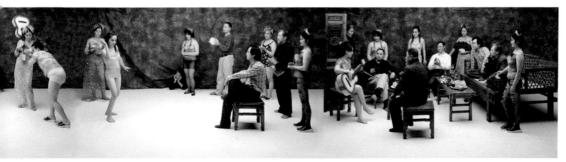

王：我認為不是原創，我做過的可能別人都做過了，但我看到事情的另一面。可能你拍的東西我也拍，只是我用我的態度去看這個東西，人家看了作品，就知道是你的，這就夠了。

問：被譽為中國當代先鋒攝影代表，有何想法？

王：那時候只是喜歡，喜歡圖片拼來拼去，覺得特可笑。就像現在大家講的山寨版，拼來拼去，我覺得很好玩，就把那些東西開玩笑地拼來拼去，就是懷疑經典，包括時尚的東西，不過現在氾濫了，什麼東西都要嘲諷，反倒沒意思。我覺得就是講講自己的想法，不然要批判到什麼程度？想做，覺得刺激了、干擾了你，就做吧，讚美或批評都無所謂。

■攝影畫面中，有假面人物的反諷幽默

問：說說你幫迪奧做的創作吧。因為你對時尚一直不以為然，那個作品是在什麼樣想法下產生？

王：那個作品是在很矛盾的情況下產生，就像作品名稱為〈營養液〉，時尚就像是在幫現代人打點滴，不過我在畫面中做了個手勢，可能他們也沒注意。我覺得中國缺少品牌，很需要點品牌的刺激。我是想，做這些東西，提出點東西。什麼是中國崛起？需要一些反思。

其實很多意義是雙層的，就像是營養液，也可能是毒藥，上面沒有標籤，你哪知道？時尚百分之七、八十是在欺騙你，我就想，很多東西不一定是好的，每個人情況不一樣，你覺得它適合你就好。

我記得之前去瑞士時，看到許多鐘錶店都掛著「會講中文」的牌子，覺得特別奇怪，如果在80年代，肯定覺得驕傲，但現在看來不是。那牌子有兩層意思，一是中國人多數不會說英文，另一就是買的人很多是中國人。雖然人家本著服務精神，但我感覺很怪。其實中國要做些什麼品牌，應該可以做得很好的。

王慶松工作室中，可看出他精心設計的偽禿頭形象，故意將黑髮全剃掉，只留著幾根稀疏的白髮，讓它們肆意地長著。而身後的助理們忙著準備拍攝與展出的道具。（左圖）

友人為王慶松夫妻拍攝的照片，擺放在他工作室裡。（右圖）

王慶松　思想者　180×90cm　1998　當麥當勞於1993年首次進駐中國，於北京王府井開設第一家店面時，萬人爭先品嚐西方速食，後續並引發了一連串奇特的麥當勞連鎖反應，而這種現象搬上了王慶松的攝影世界，有另類的思考及詮釋。（右頁圖）

■現實生活中，靜靜觀察著真實的細節

問：你這幾年算是相當密集開個展，有什麼展覽或作品讓你印象特別深刻嗎？

王：我覺得最有意思的是威尼斯建築展，看到很多不一樣的人，觀眾都不認識你，你也不認識他們。還有在香港的展出，都是些不認識的人來看，像是在街上拉了許多學生、婦人來看展，我就喜歡這種感覺，像798（藝術區）這種地方就沒這種感覺。

問：所以你會觀察這些來看展的人？

王：會，但基本上會離遠一點。當然有些人認出你來了，就跟你聊聊天，這樣就行了。一般我開展不會找太多人，總是找了那個沒找這個，感覺也怪。現在很難做出一個讓人很喜歡的展覽，因為要考慮畫廊，他們有經營成本考量。嗯，還沒有特別順心的個展。

問：會不會因為市場低迷，反倒有機會做些自己想做的？

王：畫廊也說，反正市場不好，不會賣，乾脆做些自己想做的。不過要做一個好的展覽，還是需要錢，要成本，我想總是要對畫廊負責任，不希望他們虧錢，798房租太貴了，要考慮雙方面合作。

問：這種低迷氣氛會影響你的創作嗎？或者影響你跟畫廊合作的默契？

王：不會，我也沒想過這些畫廊可以再怎麼將我往上推，當然有些人會覺得我合作的畫廊好像不夠強，但我覺得人好就好，就像朋友一樣，合作愉快。我的展覽多數是有人看了之後，他們再邀我過去他們那兒開展，就是展覽套展覽，我也不會要畫廊買廣告宣傳。

問：你現在受國際的關注已經到了某種程度，對你的創作是侷限更多，還是讓你可以更自由地創作？

王：我一直覺得自己還沒成功，展覽後也沒有達到自己想要的，老想著下一個展覽可以更受到關注。不過也沒啥壓力，就是希望下次要做得更好。

問：你所指的關注是來自藝評家，還是來自觀眾？

王：就是觀看的人的反應。有些人可能是實地看展，有些可能是從網路上看，現在平台變多了，感

覺是不同。近期比較成功的，就是艾未未參加卡塞爾文件大展的〈神話〉，那個就很接近我所謂成功的標準。像我們很多藝術家也過去參展，但人家可能會以為我們是艾未未帶來的參展農民，還有一個留鬍子的農民跟著去，卻被誤認為是艾未未，總之很有意思，特逗。在中國也引起了相當的回響，我覺得特別成功。

■更多的嘗試，延伸藝術創作觸角

問：你前一陣子的展覽也同時展出一些裝置及錄像的作品，有想過多元發展嗎？

王：會。有些東西想做成雕塑，有些東西要做錄像，不一定，但攝影肯定還會一直做。我其實已經拍了一些短片，今年會展出。別人做得好，你會想嘗試，別人做不好，你也會想嘗試。其實中國有很多人拍短片，不過也有一些是模式化的。現在很多大製作片都是電腦做的，不過以前也很多大製作片子，也沒用電腦做，所以我想做一些東西，表達自己的想法。

問：接下來的拍攝計畫已經有方向了嗎？

王：我想拍紅燈區，這可能要在國外拍。對我來說，我第一個認識的西方世界，一個印象，就是性解放。那時覺得好像國外都很窮，但是卻性氾濫，覺得很亂，上中學時所受的教育就給我這些印象，後來發現西方人吃得好，性也沒那麼氾濫。不過我還是想找一個西方的紅燈區來拍攝，本來想今年拍，但目前看來可能會往後延。

問：西方的性文化有些是在檯面上的，不全然是地下化，是不是覺得這個現象跟中國相較有一些特別有趣之處。

王：對，像中國的理髮店就有玄機，招牌有加上「專業」兩個字，小小的，還加上括號的，就是沒

王慶松　大澡堂　攝影　120×150cm　2000（左上圖）
王慶松　宿舍　攝影　170×400cm　2005（跨頁圖）

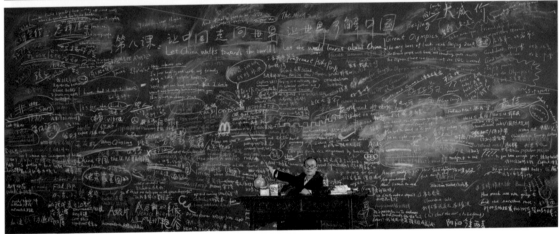

問題的，如果不是專業理髮，就是另有風光。像日本的（特種營業）小姐都穿得像高中生，我去日本時，就有朋友指著某人跟我說：「這個是妓女。」我說：「不可能，她們是高中生。」像在中國，有些人我感覺她似乎是這個行業的，別人卻跟我說：「這個不是，人家只是很時髦而已。」反正各地不同，西方有些是很商業化經營，很有意思。

問：拍了許多短片，有拍攝電影的打算嗎？

王：有。我已經開始在寫劇本了，先從短片拍攝累積經驗。

　　事實上在王慶松的作品中，早已顯現出他對於布景搭攝、人物演出指導與氣氛掌握的功力，無論是大陣仗、個人式、仿古演出或是現代生活的局部重現，都充分表現出藝術家個人特色。而一向擅於將中國傳統文化符號與現代生活結合的王慶松，對於後續的創作計畫，無論是平面攝影或是錄像，想必會有新的突破，也讓人十分期待。

<div align="right">（撰文：許玉鈴　攝影：王慶松、許玉鈴）</div>

王慶松　家　攝影　120×250cm　2005（上圖）
王慶松　跟我學　攝影　120×300cm　2003　大大的黑板上寫滿了中英文參雜的政治標語與時代名詞，文法與邏輯錯亂的排列，突顯出這些時代產品對於社會的衝擊。作品名稱借用了中央電視台在80年代風靡一時的教學節目之名。（下圖）
王慶松　希望之光　攝影　240×180cm　2007（右頁圖）

讓繪畫成為記錄社會與時代的視覺檔案
陳文波

創作被冠上「文化普普」之名的陳文波，是最早進駐北京798藝術區的當代藝術家之一，他以當代生活臥底者之姿，解析社會文化的流行現象，透過實驗性創作，把探討的問題化作視覺、華麗的檔案，他於2009年接受《藝術收藏＋設計》雜誌的訪問，引領我們進入當代藝術創作世界的堂奧。

在1999年，於北京登場、實驗性十足且引發中國藝術界新話題的「後感性──異型與妄想」展覽，讓陳文波決定結束九年教師生涯，從四川轉駐北京，並就此展開職業畫家的生涯；2000年，當他創作的「維他命」系列在市場上引起相當大的關注與期待時，陳文波卻決定捨棄已然成熟的人物畫系列，並休筆一段時間，重新思考未來創作發展的方向。

相對於羅中立與何多苓等前輩，以傷痕藝術與鄉村風情樹立的四川美院風範，陳文波（1969年生）這一代對中國當代藝術的陳述，多數強調的是更創新且具實驗性的藝術語彙，透過裝置與油畫，將觀察到的中國社會變遷，轉化為更具視覺與文化衝擊力的創作。或許，在四川美院就讀期間，適逢中國當代藝術四大天王之一的張曉剛駐校任教，身為他的學生，陳文波在創作理念上受到潛移默化的影響。西方當代藝術，尤其是普普藝術，對陳文波則有了相當關鍵性的啟發作用，讓他可以秉持著紮實的學院基本功，更加不受限地進行各種主題創作。

陳文波表示，由於自己對於時尚與社會文化的高度興趣，讓他的觀察與他的藝術多數可視為流行現象的解析；就好比「維他命」系列，是以青春、夜生活、搖頭丸，以及西方流行與美學對於中國新一代青年的衝擊為闡述焦點；而2000年開始，從「都市模型」、「盜版‧正版」、「綠社會」、「好運」、「標語」到「亞洲光線」，這些被譽為都市詩學的創作系列，反映的也是現代消費與物質觀念對於社會的衝擊，只不過畫面中的主角，由人變為物。

■ 意識到實驗藝術才是應該努力的方向

1986年進入四川美術學院就讀的陳文波，主修師院專業，也就是現代所謂美術教育，1990年畢業後，分配至重慶市教師選修學校任教，一方面投入教職、一方面著手新的創作。1992他第一次參加廣州藝術雙年展；1994年，他意識到實驗藝術才是年輕藝術家應該努力的方向，因而創作了

陳文波於工作室中（右頁圖）

包括〈旗幟〉、〈寵物遺傳學〉、〈攤位〉與〈鮮肉的表情〉等裝置藝術；1995年則於西南交通大學推出第一個錄像裝置個展，展出作品〈水分〉。

　　這段時間所思考的藝術創作方案，多不勝數，在當時資金與展出機會匱乏的狀態下，他努力搜尋著一個可快速實現這些創作想法的藝術平台，當時，即選擇透過裝置藝術來表現。

　　在青春、新鮮、不朽與死亡等思考中，他借用了鮮肉「速朽」的條件，以及封閉狀態的琥珀與照片中的不朽型態，展示出一個對比觀照的〈鮮肉的表情〉。在錄像裝置〈水分〉中，他演繹了水流經管線與容器後變黑的狀況，現場除裝置了四條粗大的海綿舌頭，表示喝下黑水後受到汙染的舌頭，並不時有水流進咽喉的音效傳出·；而作品中的黑水，可視為意識毒素、訛論、小道消息的傳播與渲染。

　　1997年，陳文波放棄裝置實驗，全力以油畫作為創作媒材，並開始為期四年的「維他命」系列創作。他表示，這個轉變一方面是基於展出機會的考量，另一方面也是因為他發現自己在平面藝術的掌握上更勝一籌。

■ 以新生代為主角的新普普

「維他命」系列繪畫是陳文波在中外藝術市場上打響知名度的重點，也是他創作生涯中非常重要的一個階段。

當時還在四川重慶教書的他，在週末晚上都會到夜店觀察那些青少年的舉止裝扮，當時成為他研究對象的正是80年代後出生、成長於後文革環境，且身為中國第一代獨生子女的年輕世代。

那些剃掉真眉毛、劃上細細的假眉毛，穿著打扮強調自我的年輕人，在畫面中變成有著塑料般皮膚、矯飾的動作與神情的塑料人，「在這些畫作中，你可以看到一個人與三隻手，看不出哪隻是真實的手，哪隻又是暗地裡操控著自我意識的推手。」陳文波表示，流行文化對於時下年輕人的衝擊，延伸出自我塑造的意識型態，而這種意識又形成一種奇特的社會現象，「畫面上那些像是彩色泡泡糖、漂浮在表面的東西，其實指的就是當時對許多年輕人造成影響的搖頭丸。」

除了到夜店進行觀察，創作過程中邀請模特兒擺出特殊姿勢，拍成照片後再根據合適的照片進行繪畫；繪畫的結果是單色為主調、矯飾、表現出人造物質感且帶著一絲詭異的塑料人。2000年，他停止人物系列的畫作，改以真正的人造物為主角，他表示風格的轉折是不希望藝術創作受到定型與限制，況且他的藝術是以觀察社會現象與問題為主題，「人的身上可以看出問題，物品本身當然也可以看出問題。」他表示。

■ 以人造物與Ｐ繪畫反映當代社會現象

「打破繪畫形式」是陳文波對於自己創作所秉持的一項重點，所以從他的「維他命」系列模擬電腦分色與噴漆效果的手法，以及近期類似於攝影繪畫、帶點廣告海報感覺的「都市詩學」創作，都是讓他在中國當代藝術界中獨樹一幟的

陳文波　電子素　油畫　149×163cm　1997　出現在北京保利2008秋拍會上的〈電子素〉，為陳文波早期「維他命」系列作品之一，最後以15萬人民幣落槌。（左頁圖，北京保利拍賣提供）
陳文波　慶祝系列　油畫　200×150cm×2　2008（右二圖）

關鍵。而中國藝評家除了將陳文波的創作冠上文化普普之名，也習慣以「P繪畫」來形容，因為他的作品裡同時可見攝影（photography）與繪圖系統 Photoshop 的特殊效果。從四川美術學院畢業的他，在訪談中娓娓道出自己創作生涯經歷的數個轉捩點。

問：怎麼發現自己對繪畫及藝術創作產生興趣？

陳：從小就喜歡畫畫，覺得自己生來就是做這個事的，家人也很支持。我在1986年進入四川美術學院，1990年畢業，畢業以後就投入當代藝術創作，而且從畢業開始就有當職業藝術家的打算。

問：小時候發現對繪畫的興趣即開始接受專業訓練？

陳：對。當時跟隨許多老師學習正統繪畫訓練。因為志向明確，所以高中二年級去試考了四川美術學院，結果居然考上了，還讓學校特別為我準備一份入學證明，不到十六歲時就進大學就讀。

問：進了四川美術學院的學習狀態？

陳：我當初學的是師院專業，包括創作與理論課程都涵蓋在內。那時，適逢張曉剛調回四川美術學院，也成為我的老師，我們就這麼一起在學校相處四年，每天一起聊藝術、一起探討藝術發展、一起創作。

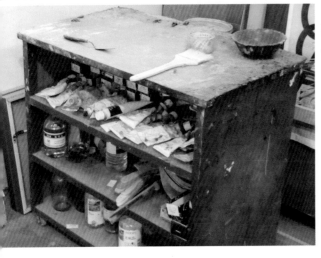

問：畢業之初，您先是以裝置藝術為媒材，可否談談這段時期的創作。

陳：我個人相當喜愛普普藝術，在創作觀念上也受到西方普普藝術家相當的影響，而我認為當時進行的當代藝術創作，是某種社會的針對性，不是做純形式的藝術。在1993至1997年期間，我感覺當代藝術應該是多媒材的試驗，比方說用裝置、錄像、照片，也以此為媒介創作許多作品，並參加許多重要展覽。

問：當時跨越到人物油畫階段的轉捩點為何？

陳：在四川做裝置藝術展出的機會不多，我慢慢發現平面的東西我更能掌握，實驗性更多。所以，1997年開始，我又回到平面上，畫了一組大家現在都很熟悉的「維他命」系列，那是我到Disco觀察一些很年輕的小孩，然後我覺得青春期是一個問題，需要我用作品來闡述這個問題，就是對於人的異化和人的自我塑造，作為青春期階段的主題。在這個主題的創作中，我將人的皮膚畫成像塑料的皮膚，透過這些很時尚的年輕人，探討青春期的自我塑造問題。

陳文波的油畫顏料櫃（本頁二圖）
陳文波　未遂的寫作A、B　油畫　240×340cm×2　2007（右頁上圖）
位於798藝術區工作室中擺放的是陳文波2009年左右創作的作品（右頁下圖）

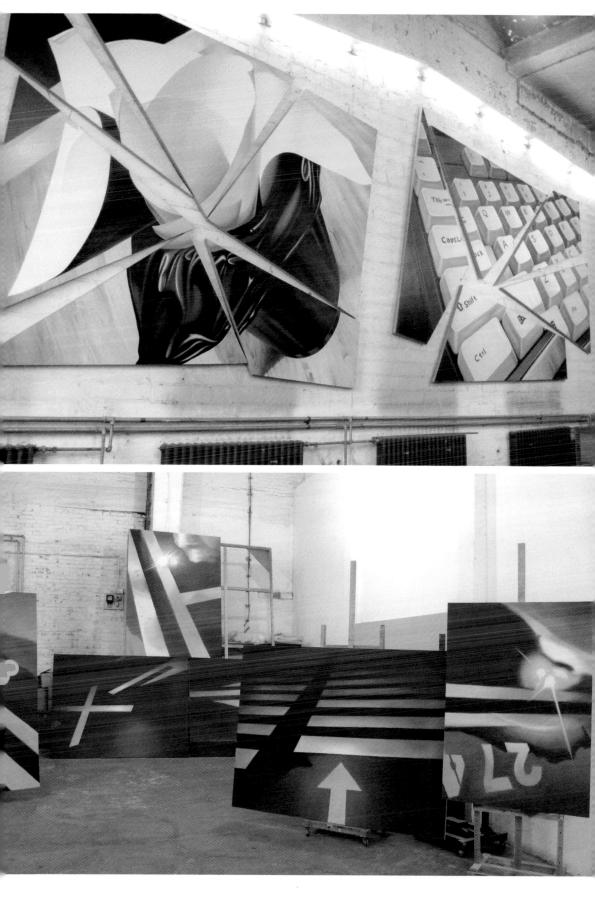

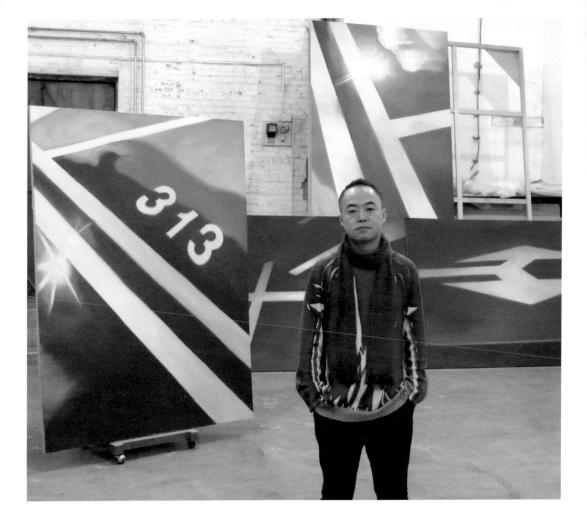

　　由於我自己也喜歡比較時尚的東西，所以選擇受時尚影響最深的年輕人作為研究對象，我讓這些塑料人物的畫面出現三隻手，看不清哪一隻手在掌握他，畫面中有許多小顆粒，就是當初流行的搖頭丸，藉此討論毒品、年輕與時尚的關係。

問：何種機緣下，決定放棄已然成熟的人物系列，轉而以物為主角？

陳：2000年我在巴黎做了一個特展，展出的作品就是「維他命」系列，賣得很好，評價也很高，但我發現我不能變成一個只畫一種類型、一種符號的畫家，就好像那種人家知道他只有一道招牌菜的畫家，我不是這樣的藝術家，我不要複製自己的作品。我想，這跟我早年做觀念藝術也有關係。

　　我希望有不同的創作對象，所以在接下來的一年基本上沒創作，都在思考未來該怎麼走。結論，就是藝術家應該是更自由的，而不是被自己的名聲與自己塑造的形象給綁住了。以前我把青春期當作問題核心，現在我對當代的、社會的、政治的問題都很感興趣。現實就是一種形式，我不需要去杜撰新的東西，我的問題就是把現實用一種新的形式來演繹，就像我們共同感受到這個現實，但每個人表現的效果不一樣。

「維他命」系列後，陳文波的作品不再出現人物，取而代之的是都會各角落定格對焦的畫面。（上圖）
陳文波　大門　油畫　250×300cm　2008（右頁上圖）
陳文波　車位　油位3　油畫　100×140cm　2008（右頁下圖）

■大膽的光色處理與詩學編輯概念

問：城市觀察的對象就此轉移到物質上？

陳：對。我人物畫得夠多了，其實現實更精采，裡面的東西更容易挖掘，更容易去處理。人會有一些問題，但物也會是問題，而且最終的問題點還是會回到人身上。儘管我沒有直接去畫人，但也是人跟制度、人跟規範的關係，好比是汽油、規範與編號等，我感興趣的是怎麼編造形式，怎麼用角度、透視，去製作新的圖像。

這些作品分為一組一組，每一組討論不同的問題，不是重複，但是更加自由地創作，我不需要畫一個符號出來；我想告訴大家的是，這些總的合起來，才是陳文波。在每一次展覽時，也都採用不同的主題，當我的作品跟其它媒材的作品放在一起時，我發現繪畫的力量很強大，這讓我更加自信來創作這些作品。

問：如何將日常生活的畫面轉化為繪畫的創意？

陳：那是一種形式上的思考，我選擇最普通的題材，像是停車格、電梯、馬桶等，並藉此探究這些消費時代的物質相對於社會的關係。這些東西是大家生活裡常見的，而我認為真正的藝術工作，就在於如何演繹它、怎麼講述它。

問：談談近期展出的「亞洲光線」展覽。

陳：那些作品是我旅遊亞洲各城市的觀察。我拍下照片後，從中選擇創作主題。在這些作品中，我將光當作一種因素，這個因素改寫了不同的現實，這個現實從外型上看不一樣，但性質是一樣的，是相同的資本主義。

問：這種強烈、人造的光線在「盜版·正版」即出現，而且還出現切割手法。

陳：對。「盜版·正版」也是在都市詩學的觀念下產生的，它是一個問題，而它最終引導的結果，就是切割法的出現。

包括「盜版正版」、「傳染學」、「為誰而寫作」等，都採用非常暴力的手法——將畫作切割了，這在當時是難得一見的做法，對我來說也是實驗藝術的一種訴求手法。我認為作品不是給出一個結論，而是製造一個平台，觀眾在裡面

陳文波　上下1　油畫　200×150cm　2008（上圖）
陳文波　上下2　油畫　200×150cm　2008（右頁圖）

得到的見仁見智，儘管沒有做互動式作品，但我感覺和觀眾一直保持接觸，並且以色彩及社會問題持續刺激觀眾。

問：人們對於您的作品評價為用色大膽、平面化且具廣告風格，迥異於傳統畫風。您認為呢？

陳：是的，我多年來堅持的一種創作方式就是消滅繪畫性，不要它看上去就是傳統繪畫的感覺，而是看起來像照片，或是工業加工過的東西。這也是我作品一個很特殊的表現，光滑、亮麗，視覺張力十足。從人物系列開始，就採用一種平塗的方法，是對繪畫的另一種呈現，不是寫實繪畫的方法，也沒有那種繪畫性的筆觸。

同時，我把光當作一種形式在研究，作品的標題也是針對不同社會問題的表達。雖然有人將我的作品與攝影繪畫相互比擬，但它們其實不是標準的攝影寫實繪畫，因為我加強了一些東西，也減弱了一些東西，其實裡面有很主觀的因素，我覺得這個過程就是藝術處理的過程，所以看起來不是一般的攝影寫實。

我的作品就是各式各樣的社會問題，每一個展覽都會有不同的主題，像是針對高爾夫球的主題，我在現場做了草坪裝置，並畫了一個風景，然後對著圖打球；「好運」系列則是針對賭博與其現象所創作。我感覺就像在寫一本字典，不斷地編撰單字，這些單字就是系列主題，內容就是那些視覺檔案。

問：有沒有想過市場的反應？

陳文波　保險櫃1　油畫　140×100cm　2008（左頁左圖）
陳文波　保險櫃2　油畫　140×100cm　2008（左頁右圖）
陳文波　車位　油位2　油畫　200×150cm　2008（右頁圖）

陳：市場的考量不是我的工作，那是畫廊的工作。可能某一類產品有人會喜歡，有人不喜歡；但就好比一位廚師，不可能因為顧客喜歡某一道菜，就只做那道菜，我希望可以做出一整桌豐盛的菜餚。

花五年十年做一樣的東西，容易被人辨識，就像一個商標一樣，你老換商標，別人就不會認得；可是就學術性考量，就是要不斷地變化，面對不同的問題。對我來説，我是要做一個完整的藝術結構，而且是非常實驗的，就像我在畫上打洞、切割畫作。

■像是暗中觀察的臥底角色

問：本來在四川當老師，因為一次展覽決定到北京？

陳：對。本來一週有兩天在上課，因為我是學美術教育出身，不過那段時間也沒疏忽於創作。到了1999年，中國美術界發生了很大的變化，一群年輕人做了「後感性——異型與妄想」展覽，有來自廣州、北京、上海，還有包括來自重慶的我，二十幾個藝術家，聚在一個地下室做了這個非常特殊的展覽。展覽非常有力量、非常生猛，就是那個展覽，我的作品和人一起來到北京，由於那次展覽，我是唯一的平面畫家，所以當初即有很多畫廊開始與我接觸。

我在1999年來北京時先住在花家地，當時與張曉剛、邱志傑、俸正杰等十幾個藝術家都住在一個小區，就樓上樓下，我們把牆拆掉，變成一個80幾坪的工作室，白天工作，晚上聚在一起喝酒，後來我覺得老窩在一個地方還是不夠，而且地方也太小了，就搬到現在位於798的工作室中。當初這裡只有幾家畫廊，但我們喜歡這個空間、喜歡這個感覺就過來了。現在798變成亞洲最大的藝術中心，挺好的。

問：對於中國當代藝術現況的觀察？

陳：每一代人都扮演自己的角色，愈來愈好。但裡面還是有一些問題，包括過分市場化、創作過於簡單化，但我覺得一直都會有問題，就是問題驅動它往前走，一代一代運作著，上一代是張曉剛與王廣義等人，而更年輕一代的也已經出現。我認為中國當代藝術還是處於繁榮的狀態，也不是幾個人就完全能代表，因為它的內容如此豐富，愈深入就會發現它的可能性愈來愈多。

不過，我感覺有力量、革命性的展覽仍然很少，雖然類型多元化是好事，但個人比較喜歡有批判性、有力量的展覽。

問：您認為非市場主流的發展更值得關切？

陳：對。這個我覺得是非常重要。好的展覽愈來愈少，什麼原因呢？就是市場介入的力道太強，很多年輕藝術家一出道就被畫廊簽約，在市場性驅使下，慢慢消磨創新的衝勁。但學術界更期待看到更多新的東西。

問：您對於自身創作的期許？

陳：有人形容我是當代生活的一個臥底，我喜歡這種説法。我是一個不張揚的觀察者，努力揭露、考察某些問題。我想如果再過十年以後，或許作品中探究的那些問題會變成像檔案一樣，而且是非常視覺、華麗的檔案，可以作為解讀社會的憑藉。

（撰文：許玉鈴；攝影：許玉鈴、陳文波、唐人當代藝術中心、尤倫斯當代藝術中心、北京保利拍賣）

陳文波背後的作品〈88〉描繪曾經名噪一時的俱樂部，因為某位跳水皇后在此參與搖頭派對的新聞曝光後被查封。（右頁上圖，尤倫斯當代藝術中心提供）

陳文波　好運8　油畫　150×201cm　2006　尤倫斯基金會藏（右頁下圖，尤倫斯當代藝術中心提供）

現代人文對話的新石頭記
展 望

「假山石」在中國庭園造景藝術中是以自然之物實現假想的布局，但在展望的手中卻是以科技化的假（不鏽鋼）取代自然界的真（太湖石），保留了形式的純度，卻實現另一種結構的表達。這種揉合獨特性與重複性、虛構性與本質性的做法，讓他的「假山石」在中國當代藝術界成為一種特色獨具的符號系統。

　　兩百多年前，曹雪芹以女媧補天所留下來的一塊石頭發展出文學巨作《石頭記》（紅樓夢），讓自然界奧祕的仙靈之氣透過虛構人物，在虛構現實世界裡演繹出一段假想的歷史；而中國藝術家展望則在科技掛帥的20世紀，以石頭作為挪用與借喻的主角，以一種後現代的質疑，解放真理與表象之下的各種解讀可能。

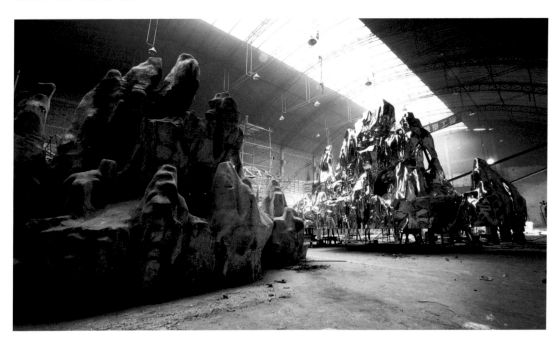

2006年作品〈仙山〉於展望的工作室內（上圖）
展望於北京通州工作室的庭院中（右頁圖）

　　出生、成長於北京，畢業於中央美院雕塑系（1988）的展望，與方力鈞、岳敏君及曾梵志等屬於同一世代，亦同為目前中國當代藝術中生代主要的代表人物之一。然而展望的藝術創作，是將焦點集中於都會文明的發展，尤其是針對北京城的「城市進化」提出人文反思；沒有意圖強烈的反諷意味，也不是直接挑動感官的媚俗風格，不是以酸甜苦辣反映中國社會在時代年輪上的演進，而是以一種溫和的手法揉合現代與傳統的既有印象，讓新舊時代的思想同時體現於同一個形體上。中庸之道，是藝評家論述展望作品時經常引用的詞，而展望2009年春天接受《藝術收藏＋設計》專訪時，也對此提出自己的解讀。

展望於2000年8月將工作室遷移至通州區潞城鎮（上圖）
展望的創作主題環繞於北京城上，實現了融貫中西、物質與精神表現的藝術。（左下圖）
展望的工作室室內場景（右下圖）
寬廣的工作室內，有一區特別將假山石懸掛起。（右頁圖）

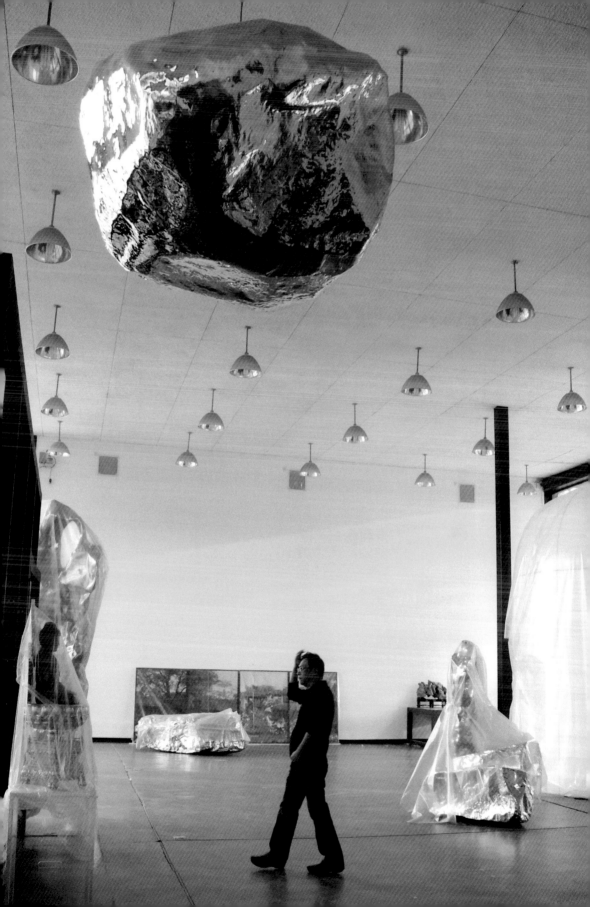

■似真亦假，介於對立的兩極之間

為了呼應現代都會的演變，展望自1995年開始假山石藝術計畫，以不鏽鋼重新解讀中國造景的假山石藝術，並且在2002年，將製造不鏽鋼石頭的方法作為一項技術發明申請獲得了（中國）國家專利。

以太湖石作為原型，藉由不鏽鋼材質重現其形體的「假山石」系列作品，除了透過材質巧妙轉化真我與假我的角色，具體軀殼下的空心質地，與混淆視覺經驗的假象與真實性，同時也透露著一種類似於羅蘭·巴特（Roland Barthes）「存在」（present）與「不在」（absent）論述中衍生的對話與玄機。無論就創作的訴求與風格，或作品的形體與精神，也可窺探出展望希望在兩元對立的極端性之間，尋求的一個新定位點。

2008年5月，展望以「園林烏托邦」之名，在中國美術館舉辦了一場大型個展，藉此宣告「假山石」作品創作告一段落。在這個展覽中，「假山石」作品得到一個多元面向的呈現，橫跨雕塑與裝置藝術領域的表現，更是令人見識到材質、技藝與寓意揉合的藝術之美。

問：假山石的創作緣起與寓意？

展：你的感覺呢？我想聽聽觀眾的想法。我在1995年寫了一句話：「在華麗的表面下，被抽空的山石所隱現的假想，即是我對今天真實生活的定義。」今天看這句話還是這個意思，依舊擁有生命力的一句話。

「假山石」的質感、反射都不一樣，但並沒有離開它的形狀。開始創作時的想法比較抽象，後來愈來愈具體。前輩藝術家的作品給我啟示並指引出一個方向；其實藝術創作不是我已經找到答案，然後呈現給觀眾，而是找到一個開頭，然後在跟各種人的討論中獲益，所以很多經驗與想法還是來自於別人給我的提示。

問：創作主題與北京城相關？

展：對，這是我1994年確認的一個主題。1994年以前，雖然已經開始創作，但其實沒有進入所謂真正創作的狀態，剛從學校畢業，一談到創作就是純藝術的思考，並沒有將社會的因素加進去，1994年開始，我意識到自己為何沒辦法進入創作階段，我一直研究藝術史、研究理論，但始終進入不了創作，就是因為沒關注生活本身。

生活從哪來？就是身邊的一切變化。北京城真正的大變化，是從王府井的拆遷開始，之前沒有強烈感覺到自己從傳統社會跳到新的環境，雖然感受到西方文化的侵入，但還沒有觸碰到核心。「拆王府井」讓我意識到中國真正要經歷大變動了。這個轉彎的時間，我當時估計要十年。我心想，就跟著這個社會一起轉變，而不是等它轉變後再調整。藝術要承載這些東西，要留下一些物體記憶，也就是歷史，讓後代可以理解我們這一代經歷了什麼事。

問：十年的時間過了，你認為中國現在面臨的是什麼樣的環境？你的創作如何對應？

展：我認為轉型到了一個階段了。中國美術館的「園林烏托邦」就是為此創作做了一個總結，但那並不是回顧。展覽開幕後第二天，發生汶川大地震，接下來又出現經濟危機，這是當初始料未及，也不是可以預設的變化。此時，北京的工業革命改造似乎也已告一段落，這一切完全是巧合。藝

術，是先有想法，要琢磨很久，才會開始創作。將這一步有一個總結，再開始下一步。

問：「園林烏托邦」的概念相對於「中庸」的理念？

展：其實烏托邦就是中庸。中庸是一個理想，事實上，人們是很難達成的，孔子提出這個說法，就是因為它難以達成，期望人們可以達成。很多人可能以為中庸就是不偏不倚，但人要做到如此客觀是多麼難。他們說我中庸，但其實我沒有真正做到，我希望可以做到，就是把分寸與尺度拿捏到最好的狀態。

問：如果將中庸套在創作中，是指觀念與技法的平衡嗎？

展：觀念是我們在創作裡的「意有所指」，但中庸是一種程度，是藝術家能否將作品掌握得好的一

展望於1994年第一次個展「空靈空──誘惑系列」，展出「中山裝」系列創作，他將十八件空殼服裝雕塑，加上手腳架與黃土等現成物裝置展出。（左頁圖）
展望的工作室室內場景（本頁三圖）

種狀態。比如波依斯，分寸拿得非常好。想做好中庸，必須先了解事情的兩極，它所具有的相對性，不然怎麼能知道中間點在哪？能用什麼當作標準呢？

　　比如說最極端的前衛藝術，是直到把自己折騰死，另外一極則是，最不傷害自己，最能被大眾接受。當有了這樣的座標參考，再來看今天的藝術，就會知道它們在什麼位置，也就可以了解。有所謂甜美的藝術，像中國的媚俗藝術，也有表現中間的狀態，例如我就專門要表現這種狀態。我是這麼來理解中庸。沒有刻意去追求，就是自然而然地表現。

問：是否意味著要放棄一些強烈，或者說是偏激的想法？

展：當我知道前衛藝術是有人把自己折騰死，就不會想去切斷自己一隻手；當看到傑夫‧孔斯已經把豔俗做到極致，就不再做豔俗。那並不是說不強烈，不是這個，也不是那個，是另一個點，找另外一個極致。

■城市寫照，存在形式的形而上狀態

問：你介意別人在評論你的創作時，總是環繞著北京？

展：這個我不迴避。我認識的許多偉大藝術家，他們的創作都是與身邊環境相關的，都是他所生活的環境與文化帶給他的，最起碼得代表自己的文化，才能再往上。

問：請談談北京城改建與你創作的對應。

展：我先是針對王府井拆遷，作了「1994清洗廢墟計畫」這項行為藝術，後續才又針對現代建築發展出「假山石」。中國傳統環境的藝術是園林、古建築、池子、假山石，生活是一個整體。然而當

傳統式樓房逐一拆毀，現代化的樓房取而代之，成為城市景觀，我們這才發現，中國沒有合適的公共藝術品能搭配現代樓房。

　　有一次北京市政府徵標，大概是1994年或1995年的事，想給西站徵集公共藝術品，幾乎全北京的雕塑藝術家都參與了，但卻沒能提出合適的作品。為什麼？我們沒有現代藝術，沒有可與現代建築對等而立的藝術品，我們的園林假山，不能直接套用於現代建築的景觀中。

問：這意味著人類對於材質的認知，也在文明發展的歷程中出現一些改變？

展：對。怎麼呈現出配合現代建築的當代藝術？我只是把這件事當作提示，因為它告訴我，我們只有傳統，沒有現代。西方工業革命對於中國的影響，是先從建築開始，我們的文化怎麼跟這個東西來進行抗衡，或搭配？要跟這樣一個工業文化相配的藝術，應該是外表可以協調，但是內在又保有這個文明的藝術。我先是有點這種想法，勾勒出輪廓，但一開始遭遇了技術上的困難，所以先從小的作品著手研究。

問：「假山石」空心是為了表現虛、實之間的對應？

展：這個空心的物體，你可以說它不存在，因為它的內在是空的，但它實際上卻存在著形體。當你認為它還在的時候，我會告訴你，它已經沒了；當你認為它沒有了，卻依然還有一個軀殼。

問：創作與觀賞藝術品都是與個人視覺經驗結合，那麼你對不鏽鋼材質的視覺經驗為何？

展望　園林烏托邦　由五十二件不鏽鋼假山石組成（跨頁圖）
不鏽鋼「假山石」與庭園的結合，形成獨特的景觀。（右上圖）

展：我認為中國人之所以喜歡不鏽鋼，是因為這個東西顯得華貴，但造價卻不高。說白了就是挺俗氣的那種，有點像鑲了金牙的感覺。能夠滿足中國人當時追求現代的感覺，也代表中國那個時代的審美心理。我本身挪用了這個審美心理，但又把可以與歐洲文化相抗衡、雅致的一面加入，透過材料結合了這兩種思想。

　　我在這十年當中，最想消除「高雅」與「庸俗」，以及「東方」、「西方」之間的界線，但特別難達到。俗氣也不是不好，雅也未必就好，這是一種矛盾。我在當年從都會文明的角度來觀察，認為現代化進展改善了人類生活，但絕對也會將人類的物慾挑起，我對於這種狀態是既期待又反對。

■魔鏡觀景，捕捉扭曲過的文明反映

問：經歷了前十年的轉化過程，接下來呢？

展：要思考的是下一步會誕生出什麼東西，就藝術形式來說也是。因為我思考藝術問題時，往往會回到意識型態，讓形式達成變化，再去推進一步。

問：你說的形式是包括材質、訴求等？

展：都應該包括，其實是自然而然發生的。後續的創作可能還是用不鏽鋼，也可能不用不鏽鋼，這都不重要，重要的還是想法。比如說我做的攝影「鏡花園」，是透過石頭面對這個世界，那是一個被魔鏡化的世界。假山石的反射，是一種特別的文明眼光。

中國美術館的「園林烏托邦」就是把假山石放在中心位置，相當於人的大腦，與宗教相關的創作放在左邊，然後城市放在右邊；好比一個人的大腦支配著左膀右臂，左膀是宗教，右臂則是物質。我把宗教跟物質生活作為一個對應，而園林石就是介於宗教於世俗之間，可以讓我們思考。

其實，中國當代美術的嫁接點一般來說有三個方向，第一是與現實生活的嫁接，就是畫三峽、畫同學或畫民工等；第二是以中國的內容但表達對西洋當代美術的理解；第三就是嫁接於中國傳統之上。我希望我的攝影、雕塑是以現實生活為背景，但卻是經過轉化，超越現實的，這個過程需要有對美術史發展的判斷作為支撐，幫助你決定。

另一種展示型態的太湖石（左頁左圖）
展望工作室內的休息區，矩形結構窗由展望設計。（左頁右圖）
展望　別有洞天　錄像裝置　300×300×4cm（屏幕）　2000-04（上圖）
展望　鏡花園──舊金山2#　攝影裝置　120×120cm　2005（下圖）

問：也就是說藝術的表現，技藝還是不可少的基礎？

展：對，而且愈來愈重要。創作要創造出生命，等於種了一個種籽，呵護它並讓它開始成長，當它根生葉茂，就能發展出很多可能性。如果只是隨意撒籽，讓它們任意生長，最後獲得的也是一堆胡亂冒出的小枝枒，無法茁壯。一開始就必須要有好的基礎，再加上持續的扶持、照料，才能成長為大樹。

問：談談你的宗教系列創作。

展：做這些作品時突然明白宗教是怎麼一回事，一切豁然開朗。如果不做就弄不明白，還誤以為我的石頭也是宗教，誤以為宗教代表文化和哲學，會產生很多錯誤的引導，所以我必須要透過一系列作品來完成這個引導。

問：在佛身裡裝藥的寓意？

展：佛就是藥，藥就是佛。我先從東方選擇宗教開始研究。藥不是可以每天吃，賴以維生的東西，但生病的時候需要，這就是佛的作用，是具有治療效果的。而治療其實應該從心靈與肉體同時著手，就像我覺得醫院應當是與廟寺或教堂在一起，不知道什麼時候把兩者分開了，而且有時宗教的作用更大。

這台搜神機就像自動提款機，當需要神的時候可以隨時提取。我們可以這麼理解，神的世界其實是人的世界的虛擬鏡像，要徹底解決人類的問題需先解決神界的問題。

問：當初為何想要學藝術？

展：很小的時候就愛畫畫，那時家裡就幾本書，我就畫在書上空白的地方。看到書上空了白頁，就想要把它填滿，是一種相對有些怪癖的慾望。我出生於北京，兩歲到四歲期間住在北京的老四合院外祖父家，我外祖父是業餘畫中國畫的，但父母家是住城外工廠宿舍，我老是兩邊跑，生活環境一邊是傳統、文人式的，另一邊則是現代化的大工廠。

我也曾經跟外祖父學畫。唐山大地震時，北京生活也受到影響，那時沒事做，外祖父搬來工廠大院的家，繼續畫絹片掙錢，我就開始跟著畫。從兩、三歲開始就很熟悉那些古董，山水盆景什麼的。我想，如果一直住在工廠宿舍那邊，可能就會變成一直往前衝的「前衛藝術家」（笑）；一直住在老四合院，可能就成了文人藝術家。但因為兩邊跑，就變成現在這樣了。

問：後來為何決定學雕塑？

展：在我考上中等工藝美術學校時，可以挑選商業設計、工業設計、絹染等，我不喜歡沒有人物的專業，好像離藝術較遠；只剩另一個就是特種工藝，至少有古代侍女，是以雕刻為主，我就選了那個，覺得跟我想要做的比較接近。

在校期間，我的色彩成績總是二流的，但雕塑表現卻很好，所以一直以雕塑為主。當初我學雕塑時，人家認為我這個書生樣，可以勝任嗎？我很不服氣，難道雕塑就不能是文雅人幹的事嗎？傳統雕塑確實需要力量，我有意避開那條路，開始走動腦的路，也開始找了助理合作，最後開發出「假山石」系列。在製作這個系列作品時，我先購買天然石頭，然後用現代的材料拷貝，我的觀念是，自然是人造不出來的，所以不能做，必須買，其中所採用的石頭多數來自山東。

問：技術上的困難？

展：其實做不鏽鋼雕塑的大忌就是做石頭這類東西，別人覺得不可能或做不到，但我做到了，就會

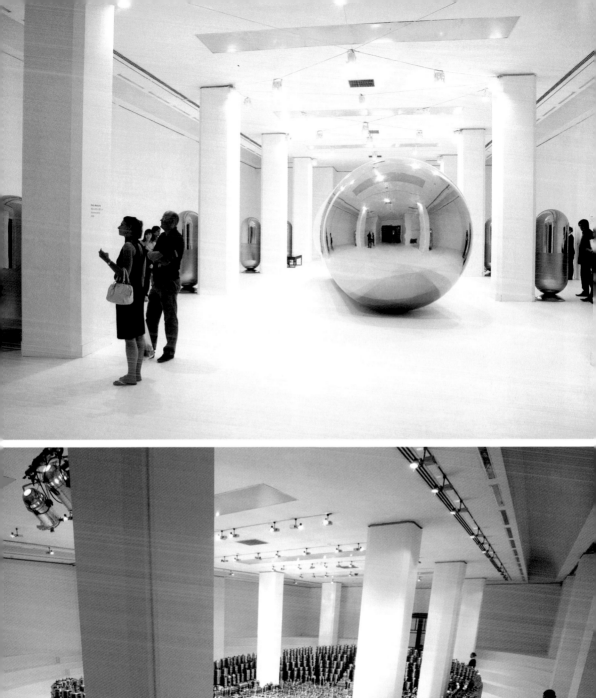
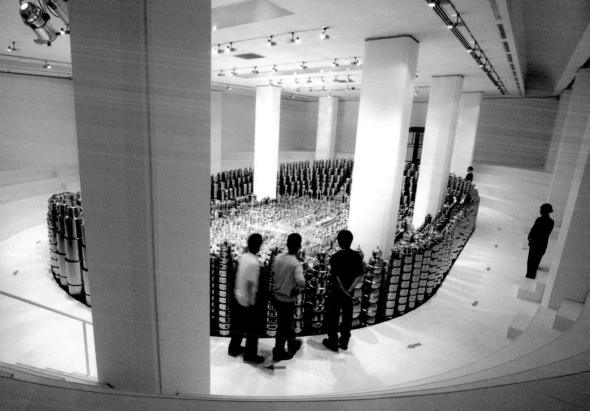

跟別人不一樣。即使拿到國際舞台，也不會跟別人的藝術撞在一起。不鏽鋼雕塑有很多人做，但到現在為止，還沒遇到比我早的同樣作品。不跟別人撞車，就得有屬於自己的藝術，肯定要有一種判斷。以前我做過拿石頭仿石頭，但從沒有發表過，結果我去法國參觀貧困藝術展時，發現有另一個藝術家在80年代做了一個類似理念的作品，後來我就一直沒拿出來展覽。

問：你這一代的藝術家很多是經歷過圓明園與宋莊的創作生活，你呢？

展：因為我是北京當地人，所以沒有去住那裡，但我們是同期的，有交流、有相互的影響，像跟岳敏君、方力鈞等人都很熟，我們都不喜歡50年代那種刻板嚴肅的藝術，也都受到西方普普藝術的影響，這是我們的共通點。但我們的生存狀態不一樣，他們在那個圈子更江湖一些，我認為他們創造了一種藝術家的生活概念，是在中國第一波造就了自由藝術家生活型態的人。而我的創作方式不大一樣，我有工作，不完全是自由藝術家。

問：教學的經驗是否讓你的創作帶來改變？

展：我畢業十幾年都沒教書，今年（2009）是第四年教課。我跟學校其他老師不大一樣，狀態很特殊，說學院，很少受那裡影響，但也會思考學院的問題；說社會，倒也有點像是自由藝術家，但又無須依賴什麼。連生存狀態都很中庸。在美院有些創作課我還挺想上的，如果離開學校，就完全變

成江湖人士，但我不想。我喜歡這種既傳統又現代，既學院又在野的狀態。

問：目前藝術界對你的定位，你認為合適嗎？

展：沒關係。傳統、折衷或前衛都沒關係，最重要的還是在作品。就好比踢足球，有前鋒、後衛，在哪一個位置不重要，做得好最重要。安迪·沃荷說過：「所謂前衛並不是現在能看清的，也許需要十幾年後再回頭看才知道。」

問：最近的工作計畫呢？

展：現在忙於新作品，但都只是在草稿階段，那是自己作品的延續，現在更傾向於繼續挖掘自己的語言。有可能參展，但動機不是為了某個展覽計畫，在一定的時刻就會誕生新的作品。

（撰文、攝影：許玉鈴　圖版提供：展望）

展望以工作室中的半成品解說著「假山石」製作技巧。（左頁左上圖）

展望　假山石的真假對話　2002　北京大學考古博物館展出（左頁右上圖）

展望的〈假山石〉在芝加哥千禧年廣場展出（上圖）

展望　鑲長城　錄像　2001　這段長城位於北京八達嶺西部的農村地區，少了兩個箭垛，跨度有20公尺長，經過仔細計算，確認需要兩百五十多塊整磚以及五十多塊半截磚。展望及其團隊在工作室用2公分厚的不鏽鋼板，按照實際尺寸複製長城上的磚塊，再將這些磚塊打磨、鍍上鈦金。遠看像是鑲了金牙。（下排圖）

從油畫到攝影世界的女性主義敘事
崔岫聞

提起崔岫聞，中國內地的報導往往會將「美女」、「性議題」與「時尚」等字眼連結到她的介紹中，而在海外的報導，則多數是從女性主義藝術家的角度，或者中國當代女性藝術的表現，進一步剖析她作品中的敘事性。「作為藝術家是件幸福的事。我個人的經驗，每天都在成長，每天都在進步，每天都在開悟……」崔岫聞的藝術創作來自思緒的翻騰，透過作品呈現在觀者面前的，無疑是她對於生命的哲想。

　　1970年出生於哈爾濱的崔岫聞，1990年畢業於東北師大美術系，1996年畢業於中央美術學院油畫研修班。在1996年至1998年期間，崔岫聞以油畫為媒材，繪製了多幅性愛場景與裸體的作品，在她的繪畫世界中，男女的主體關係顛覆了一般人傳統的認知，在當時的中國社會掀起一陣波瀾；尤其是透過女性眼光觀看男性身體的〈玫瑰與水薄荷〉，更是讓她的媒體曝光量一下子提升不少。

　　但是這種讓男女主體於畫面中並置出現的安排，在她改變創作媒材後，出現了大轉彎；從她2000年推出的錄像作品〈洗手間〉，到後續出現的〈地鐵〉、「2004年的

崔岫聞　玫瑰與水薄荷2　100×180cm　1996-97（上圖）
崔岫聞在北京費家村的工作室中（右頁圖）

1

2

一天」與「天使」系列等，女性成為唯一主體，對應著當代社會背景，而兩性關係則退隱至畫面之後。從直觀的表現到隱喻式的敘事，從直接且強烈的感官挑戰到女性內在觀照式的轉化，讓崔岫聞跨入了另一個階段的藝術創作歷程，而對於這個轉變，崔岫聞認為是個人的成長，引領她以不同的角度思考所謂女性主義與兩性議題；而媒材的轉換，則是因為「腦子的運作已經超越了繪畫的速度」。

■ 爭議、性與女藝術家

在以男性為多數，女性為極少數的中國當代藝術；或者反過來看，終於讓女藝術家在中國藝術界佔有一席之地的當代藝術界，中國女性藝術家的作品，對照的是後毛澤東時期經濟、文化、思想解放的社會脈絡下，出現微妙變化的兩性主體意識，而女性主義的思想在其中發揮了相當的影響力；這種影響力，一直到近年來才又出現逆轉。

在2008年7月出刊的《紐約時報》，一篇名為〈中國女性藝術家快速崛起〉的報導中，介紹了從90年代至今竄起的數位女性藝術家代表，而崔岫聞也是其一。

文章中提到，崔岫聞的代表作——〈洗手間〉，這部在2002年被巴黎龐畢度藝術中心收藏的錄像作品，對於女性主義的訴求或是兩性和諧關係的文化面向來說，卻是一個逆向操作的示範；這件在夜總會洗手間以隱藏式錄像機拍攝的作品，所揭露的女性主體是色情消費的對象，然而從她們一邊梳妝一邊談論的交易內容中，似乎也透露出女性意識的另一種解放。

藝術家自己對於這部作品的批註則是：「當小姐們面對鏡子整理自己的容顏時，那種專注的神態近乎接近於宗教般的神聖，她們來照鏡子的時間和次數也絕對高於常人的無數倍……所有的這一切都是面無表情而且絕對不會體會到他人的存在，但卻能感覺到是一種臨戰狀態，似乎外面的舞廳就是戰場」。

當然，這件作品在2002年廣州三年展上推出時，又引來了種種非議。根據相關報導指出，當時一位廣州美術學院教師在看了崔岫聞的〈洗手間〉與張洹的〈12平方公尺〉之後，堅稱自己的人身健康受到侵害，一狀告上法庭，成為中國當代藝術史上的第一場官司，不過後來法院宣判罪狀不成立。

或許是因為〈玫瑰與水薄荷〉與〈洗手間〉這兩件作品給人的震撼太強烈，讓外界解讀崔岫聞的創作為極具爭議性，以及性的爭議。

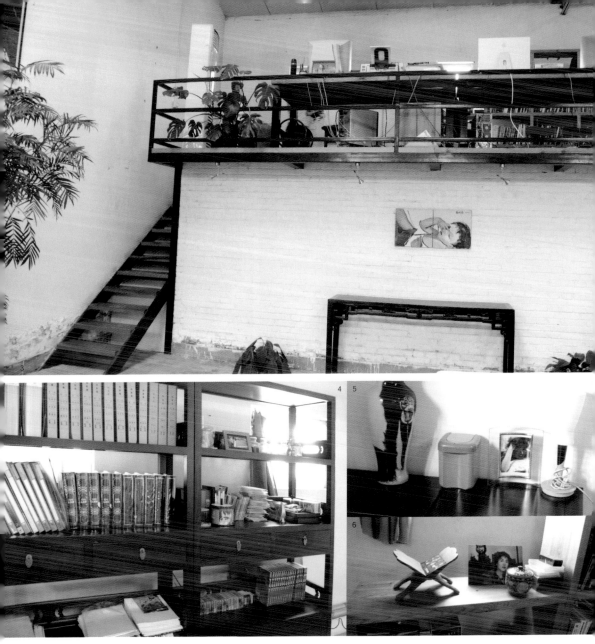

■兩性議題，從直述到隱喻

在〈洗手間〉之後，崔岫聞又進行了一連串的實驗攝影創作，其中包括在2007年香港佳士得秋拍與2008年紐約蘇富比春拍上獲得好成績的「2004年的一天」與「天使」系列。

這兩個分別以未成年孕婦及年輕女模特兒為主體所拍攝的攝影系列作品，讓崔岫聞作品中強烈的批判性，沉澱為一種靜態、輕輕觸動感官的內在觀照；而她所探究的兩性關係也不再是將焦點放在男人跟女人兩個主體上，而是從女性主體與社會脈絡的連繫中切入。

工作室裡懸掛的崔岫聞照片（圖1）　崔岫聞在費家村的工作室一隅（圖2）
工作室二樓為辦公區（圖3）　書架上放置了各種主題的書，包括佛學、小說與哲學。（圖4）　辦公區桌上的一些擺飾（圖5、6）

　　崔岫聞2009年中接受《藝術收藏＋設計》專訪時不斷提起「內在觀照」與「學習」，而兩者之間的對應關係，透過她的思想，在作品中轉化為一種內蘊、隱喻式的訴求。自言只有工作、不懂生活的崔岫聞，透露自己在中央美院就讀期間，即開始閱讀佛學與哲學書籍，而隨著年齡與人生歷練的增長，她從這些書中汲取而得的重點也有所不同。這種從藝術家內在觀照所反映出的兩性議題，無論是社會快速轉變下衍生的未婚單親媽媽問題，或是女性面對社會快速變遷的處境，或許可以解讀為類似於波依斯以同類治療同類的順勢療法——意圖透過問題癥結的揭露，達成治療的目的。

　　對於人們放大她作品的性議題，她覺得不是大問題，「他願意看到什麼，就看什麼」。套用羅蘭‧巴特的說法，就是當作家／藝術家完成一件作品時，作者與作品之間的關係便宣告結束，作品的解讀權也就此釋放給讀者／觀眾。而，作品的不朽性，也不在於它將某種意義強加於他人，而是在於它帶給不同的人不同的暗示。崔岫聞覺得她個人的創作，她說了算數，至於觀者的想法，不是她在創作當下考慮的重點。

■當藝術家，讓她感到幸福

　　在專訪前一天，崔岫聞才剛參加了一場愛滋病慈善活動講座，進行專訪前，她一邊看著講座的錄像紀錄，一邊談著這場這場活動的緣由與規畫。訪問如下：

問：除了這場針對愛滋病慈善所策畫的聯展，最近還有什麼活動或是新的創作嗎？

崔：一直都在創作。現在是處於創作過程當中。在2007與2008年活動頻繁，2009年上半年的活動則不若前兩年那麼多，一方面是因為經濟危機，整體活動量縮減，另一方面，因為2008年一整年在海

崔岫聞於工作室中，女性題材的影像創作，讓她成為國際藝術界關注的焦點之一。（左圖）
崔岫聞在費家村的工作室一隅（右圖與右頁上圖）
崔岫聞　天使1號　攝影　158×200cm　2006（右頁下圖）

內外參加二十多個活動，作品已經都展示過。基本上都展過了，不可能老展些展過的東西。

問：新的創作依然著重於攝影？題材呢？女性成長的內心關照，是否隨著時間與大環境而有所改變？或者再回頭看看先前的創作，會有不同的想法？

崔：有的。其實我覺得作為藝術家是件幸福的事。我個人的經驗，每天都在成長，每天都在進步，每天都在開悟；不一定真的指每天每分，那是相對的時間，但隔一階段，我的感受、感覺都不一樣，同樣的事物，也許過一段時間就會有不同的看法。

其實我滿欣喜的，因為作藝術家，讓我感覺自己不停地成長。一個人從小開始學習，從十幾、二十歲，一直到了工作的年齡，大家都在工作、忙著吸取經驗，慢慢覺得成長是件不容易的事，可以感覺到自己的成長，體驗人生的感悟，是很幸福的。

問：多數藝術工作者喜歡觀察周邊的人事物，你呢？

崔：我有興趣的，若與創作相關的我會去觀察。但觀察不是我唯一的通道，我比較著重於內在的感悟性；無論是透過觀察、與別人交流，或是一個自然的感受，都會讓我有一些感悟，甚至和你聊天之後，我腦子裡會有些畫面、有些想法。像是前幾天，我在中醫院跟點穴按摩師交談，因為身體其實是挺難受的，所以心理跟生理在那時候都會有所感受。我們一邊談著，我的腦子裡就浮現了新系列創作的畫面，我會思考以前的作品是怎樣，更早之前又是怎樣，再從自己的身體想了一遍，透過自己的思想再想了一遍，後來就發現，很多事物其實是相關連的。

身體的不適會觸動你的思維；身體不適時反而會很敏感，在這種敏感中，會發現許多事物的關連性，甚至從出生，經歷各種疾病，從這些感受的某一個點，挖掘出很多很多。它可能就像幾條線一樣，最後都搭到創作這條線上，不斷延伸、思考。因為不斷有新的領悟，就會覺得走到現在還像剛剛開始一樣，就像眼前開悟一般，一下子把自己理得很清楚。

■透過閱讀，思考生存的道理

問：你書櫃上放了許多書，是否有哪本書對你影響較大？特別喜歡的作者？

崔：哲學與佛學的書，對我的啟發特別大。我於美院就讀期間就開始閱讀哲學與佛學的書，包括傅柯、尼采等人的著作，但是佛學對我的幫助更大、帶給我一種開悟的感覺。人從一個渾沌的狀態，然後在成長的過程，就像是開啟、通過了一道道的門，我成長的那幾年時間，不斷地在開門，剛開門的時候覺得，哇，好明亮，但走了一段時間，又覺得眼前又黑了；又開了一扇門，不斷地往前走。

等到你成熟了，覺得人真的要去感悟一些東西。有時會再把書拿出來重讀一次，但現在讀書不是像以前，通讀一遍，把喜歡的部分畫起來；現在是有個想法，就會去翻翻書。

崔岫聞　天使7號　攝影　120.05×1400cm　2006（下跨頁圖）
崔岫聞　2004年的某一天6號　攝影　176×132cm　2004（右頁上圖）
崔岫聞　2004年的某一天3號　攝影　156.36×106cm×3　2004（右頁中排三圖）

問：一開始創作是從兩性問題切入，但你現在是否介意人們一直將你跟兩性的議題劃在一起？

崔：其實我在研究這個問題時，是從兩性出發，想研究兩性的關係。世界上就是男人跟女人，如果沒有把兩性的關係搞清楚，就好像沒有把人的關係搞清楚。兩個人之間，怎麼樣才會有關係，一般人若就物質面來思考，可能會覺得有性愛才會有關係，但我覺得不僅僅是如此，兩個人的關係包括身體的、心理的、意識的、社會結構裡的關係，還有親疏倫理之間的關係；但有些人喜歡把性的部分放大來看，其實性也涉獵很多層面，包括人類學、社會學、心理學。

問：觀眾若將你的作品解讀為性主題，你覺得也無妨？

崔：我覺得沒關係，我個人是作為一個創作的主體，但別人在看的時候，他也是一個主體，他也有他的思考能力，作品傳達出來的訊息可能很多，但他可能感受到某個部分強烈一些，這說明他是有感受能力的，是正常的。有些人感受不到，你不能強求他，因為他不是藝術家。

問：未來創作主題繼續兩性關係的探討？

崔：我想可能還是會在這個主題下延續，但是會擴展它的觸角，涉獵更多東西，跟我的學習能力、追求世界的角度、層面有關，我活得愈開闊，作品就會更豐富。

問：早期創作中的主體是兩性，但近期的作品，則是以女性為主體，年齡也不大一樣。

崔：對。模特兒的年齡不斷地在成長，但不是刻意地考慮年齡的問題，是很直覺、很自然的呈現。

問：天使以懷孕的少女為主體，是反映中國當代問題，或者是站在女性的角度看一個普生的問題？

崔：它不僅僅是社會的問題。我近期的作品中，男女同時出現的畫面很少了，其實我覺得這也是我進步的過程。當把男女同時放在畫面上時，會覺得已經考慮到這兩個元素的關係，然後透過自己的理解呈現出來。實際上，慢慢會發現其實表現一個女人就足夠了，因為透過這個女人，可以看到女人與男人的關係，與社會結構的關係，以及與家庭、環境的關係，都會呈現在裡頭。

■女性意識，對照創作的處境

問：在許多報導中是你的形象與創作跟時尚話題揉合，你覺得呢？

崔：我覺得時尚是有它不同的感受層面，可能你身上有時尚的元素，就會跟它有連結。他們把時尚的元素放大來看，我覺得當代藝術與時尚是有連接點的，而這個連接點，不是每個人的作品裡都有。若是從藝術的角度來講，它可能是把這個成分稀釋了。

問：你從小就發現自己對繪畫的興趣，後來進了中央美院學習油畫，但現在卻以攝影為主要創作媒材，當中的轉折？

崔：我是靠腦子前進的人，因為油畫它需要技法，要積累很長的時間，我在學習的時候，技法也很好，老師也給予肯定。但總覺得我的腦子比我的技術走得還快，

所以沒辦法，就跟著我的想法前進，不是靠技術幹活。

　　至於這個轉變的關鍵點，其實是很莫名其妙地發生。在1998年的時候，我們有一個塞壬女藝術家組織，有四個人（另三位為袁耀敏、李虹、奉家麗），要去香港做一個聯展，在聯展前我是瘋狂地畫畫，處於創作的巔峰期，差不多半個月沒出過門。每天畫，每天畫，那時我樓下也住著一位女藝術家，她有時會過來看看，她經常描述說，只要聽見樓上傳來高跟鞋走動的聲音，就知道我開始畫畫了。因為我畫畫的習慣是走來走去，畫了一下，就退後遠點看看，而且我畫室很大，就會一直

包裹住的半身雕塑，仍可看出孕婦的體態。（左頁圖）
崔岫聞　天使3號　攝影　137.09×290cm　2006（上圖）
崔岫聞　天使4號　攝影　155.1×290cm　2006（下圖）

傳出喀喀的走路聲；當聲音停頓了好一會兒，她知道我在休息了，就會打電話上來，問我可不可以上來看看。那個狀態真的是特別飽滿的狀態。

　　但因為要參加的那個香港聯展，不僅作品要過去，人也得跟著過去。那是我們第一次出國，當時覺得去香港就算是出國了，年紀也還輕，本來不想去，因為不想中斷創作，後來考量這是個團體的活動，於是被說服了去香港，回來之後基本上就沒怎麼畫畫了。其實那時候我是處於很活躍的狀態，後來回過頭想，當時的思維已經超越了畫畫的動作，已經走在繪畫前面了，去香港正好讓我的繪畫創作處於休息期，回來以後，發現可能有更多空間呈現思想，就自然而然有了想法。

問：你覺得在那個時候，女藝術家的處境為何？

崔：當初女藝術家特別特別少，大家的環境非常艱苦，也沒想過賣畫賺錢，就是業餘時候寫文章給媒體，或者去代個課，僅僅保持維生就可以了。那時候剛剛從事這行業，根本不敢奢望有什麼商業行為，就是悶頭創作，要從藝術上表達自己，偶爾會畫一些可以換錢的畫，但畫好後自己看了都臉紅，就把它撕了、剪了。反正我都幹過這種事。就是特別不能委屈自己在商業上動動腦子，這種事我受不了。那個時候真的是特別純粹地去追求藝術，就像一個信仰一樣。

　　其實，沒有誰壓抑誰，可能男女是不平等的，但藝術是平等的，如果你呈現的是藝術，沒有誰壓制誰。

問：可否談談塞壬藝術工作室的經歷？

崔：我們從1994年開始就一直有聯繫，當初參加世界女性大展，華人女藝術家都來了，當初女性主

崔岫聞　舛-1　油畫　160×130cm　1998（左圖）
崔岫聞　舛-5　油畫　160×130cm　1998（右圖）
崔岫聞　天使6號　攝影　155.1×290cm　2006（右頁圖）

義的理論跟思想對大家的影響都挺大的，於是我們就考慮組個團體，這樣力量會大點，不然一個人喊女性主義，好像沒什麼人會注意。後來大家都有這個願望，要透過藝術説説男女的不平等，這就像是中國歷史積累下來的一個結果。我覺得男人更多時候是跟男人交流，或是跟社會交流，他不把你當作交流的物件，這其中可能帶有很多原因。我覺得就是從藝術、工作，或是純粹女人的角度表現自己，就會受到關注。

問：哪一件作品你自己覺得對你的影響很大？

崔：我常常看著自己的作品，想著「這是我的作品嗎？」好像遺忘了某些記憶般。現在想想，〈洗手間〉的迴響是很大，但我覺得〈地鐵二〉跟〈飄燈〉，這兩個作品，尤其是〈飄燈〉，我自己感覺在境界上是比較高。

問：在你創作的歷程中，是否有什麼事是想要做，但尚未完成的？

崔：應該沒有。我一向把重心放在生活上多一些，基本上都是工作。最近接觸了很多特別喜歡生活的女人，發現自己很多事都不會。幾乎很少給自己放假，沒有這個概念，想要真的給自己留一點時間，是跟工作沒有關係，但我不知道做不做得到。我覺得我是不斷地思考，特別羨慕成熟藝術家的狀態，羨慕他們無時無刻不在思考，但我現在覺得自己也是一直在思考，這個狀態是我多年以前夢寐以求的狀態。

問：旅行或參展時，會特意去觀察當地的生活？

崔：會先看一些跟藝術最直接關係的，像是博物館、美術館，然後才是女性議題、生活等。

問：談談你攝影作品的創作過程。

崔：攝影跟錄像我比較熟手了。我會先有構圖，相對完整，依據大概的草圖去拍攝，當然過程當中會有調整。

問：是否考慮再拍攝錄像或短片？

崔：有可能。之前會有些創作錄像的想法，但有時想法還不夠成熟。　　（撰文、攝影：許玉鈴　圖版提供：崔岫聞）

崔岫聞　Toot　錄像　3分33秒　2001（左頁圖）

崔岫聞　洗手間　120×150cm　2000（上圖）　崔岫聞　地鐵　錄像　3小時6分39秒　2002（下圖）

以視覺還原的解構意識
洪 浩

如果將影像看待為視覺閱讀的客體，從第一眼印象到細節觀察，或者從直覺式體驗的「刺點」，以及透過文化、歷史、道德等衍生的「知面」進行思考，那麼洪浩的系列作品「我的東西」，就像是從幾何圖像式的愉悅視覺延伸至消費文化下的戀物與印象，再牽扯出文化被消費的痕跡、社會現象變化……，是種複雜但感受非常個人化的閱讀經驗。

　　相信對多數人來說，觀看洪浩的影像作品，第一眼的感受就是「好看」；無論是色彩絢麗、畫面純淨或是暗沉沉的一片，終歸算是貼近多數人在瀏覽時對於美感體驗的定義。然而近距離觀察或凝視，又吸引著人對這個完整畫面進行拆解，因為裡面所含括的物件元素可能成千上百，細節更是

洪浩　我的東西之五　127×216cm　2002（上圖）
洪浩在2001年開始利用掃描機執行創作，並以「我的東西」系列引起藝術界關注。（右頁圖）

密密麻麻地鋪陳著，這些細節透過視覺又對應到生活的經驗與文化認知等，藝術家的觀點與觀看者的理解，將人們的注意力從表淺的平面，拉到更深層的思考中。

　　一本書，或是一件物品，在真實生活中必然有它對應的生活意涵；透過消費行為、使用經驗，從真實性對應到個人意識的邏輯愈來愈複雜，從這個點延伸到那個點，難免要牽扯出一堆東西。讓生活中的現成物，堂而皇之地成為藝術創作的元素，如同布魯東（André Breton）所言，重點就在於藝術家的選擇；透過藝術家的選擇與安排，從物件的日常生活意義，跨越到它的思考內涵。

　　從2001年開始，洪浩開始嘗試利用掃描機與電腦合成來執行創作，當初他的想法即是：「尋找另一種不同於攝影鏡頭的創作手法」。「我的東西」系列創作就像是將生活的記憶數位化，是透過高科技的軟硬體設施所支援的現代影像創作，而藝術家加諸於作品中的意念，又讓這些影像在視覺感官的體驗之外，多了許多引人探究的趣味與寓意。

■閱讀的概念／平面影像

　　洪浩，1965年出生，成長於北京，1985年進入中央美術學院版畫系就讀，1989年畢業。洪浩就讀於中央美院期間，也是中國當代藝術風起雲湧的歲月，「八五新潮」運動及中國美術館推出的那場別具意義的勞生柏（Harold Rosenberg）個展，深深影響當時許多中國藝術家的創作思想，洪浩也不例外。

　　跳脫桎梏的藝術觀念，以及將那些藝術觀念具體化的多種可能，讓洪浩那一代的藝術家，陸續提出創作的新想法。在幾次實驗性的藝術創作之後，洪浩在1989年提出了「藏經」系列版畫作品，也是他藝術創作的主要代表作之一。

　　這一系列的創作，是以書的形式與閱讀的概念為基礎，從1989年直至2000年，洪浩一共發表了將近三十七幅「藏經」系列版畫。「每一件作品就像是攤開一本書所見到的畫面，當這些畫面擺放在一起，人們就像是走著觀看一本書。」洪浩如此表示。讓書本平面化，讓閱讀行動化，是這系列創作的概念之一。而每一幅作品本身所陳述的內容，卻不同於一般書本，它沒有書本既定的功能

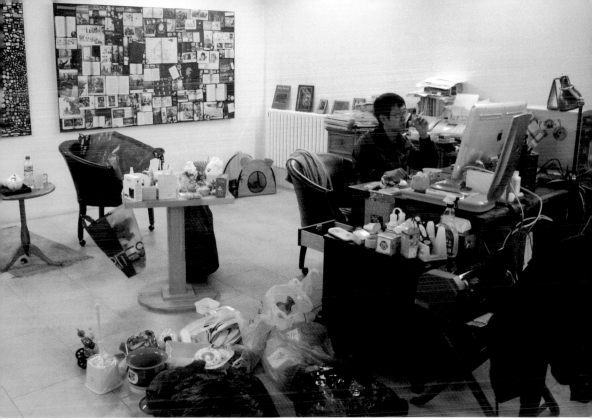

洪浩　我的東西／結算2006　170×290cm　2006（左頁圖）
洪浩認為掃描的結果就像一種證據，細節絕對，面面俱到。（本頁二圖）

性，經由閱讀所獲得的訊息，也是一些被藝術家重新解構、編碼，沒有具體意義的文字與圖像。

在書本與閱讀的概念之下，這一系列的作品後續又融入了「地圖」的圖像。〈世界政區新圖〉與〈世界地貌新圖〉就是以古地圖的圖示為基礎，但卻安插入諸多無法與現實有所對應的細節，讓那些看似真實的地圖，成為傳遞虛擬訊息的圖像。好比在〈世界地貌新圖〉中，洪浩即將地球的海陸版塊位置互換，並將地圖反向處理，透過這些似真亦假的安排，扭轉觀賞者經由社會制約所形成的慣性理解，甚至，有一些作品的海陸版塊與真實地理毫無對應，只是一種虛構式的安排。其中的一個系列是將世界地圖版塊重新配置後，以全球大型企業之名為各大城市命名；另一個系列則是依據軍事與經濟戰力，重新瓜分土地面積；還有一個系列是以流行用詞作為各國首都之名。

■ 城市的轉變，文化的滲透

在持續創作「藏經」系列版畫時，洪浩同時也開始進行影像創作。一開始，他是利用相機鏡頭捕捉人們一般不予關注的畫面，那些畫面與真實場景有直接對應，只是當下那一瞬間，未必為人們所見。

到了20世紀末，洪浩的攝影創作展現出新的風格，在〈我所認識的Mr. Gnoh〉、〈Mr. Hong時常在拱形屋簷下等候〉與〈請Mr. Hong進入〉等作中，洪浩嘗試捕捉當時消費文化快速發展後的社會現象，並且將自己置入一個虛擬的角色與場景中，以輕鬆戲謔的手法，詮釋生活中不知所以的荒誕與矯飾。

到了2001年，洪浩捨棄攝影鏡頭，改用掃描機捕捉影像。他將日常生活中常見的物品，如糖果、牙膏、瓶罐、麵包、香煙、筆、小家電與滑鼠等，都掃描存檔，然後在電腦上將這些影像組合排列成類似抽象畫的作品，名為「我的東西」。這些作品在高名潞於2003年策畫舉辦的「中國極多主義」聯展上展出後，即被讚譽為詮釋當代消費文化現象與現代性物質的精采表現。

除了日常生活物件，「我的東西」系列後續也推出了特定主題的物件總和，例如〈我的東西之六〉是以「紅色」的相關歷史物件為主角，〈紅色再生產A〉也與特定的中國文化背景相對應，還有以某一時期的文化活動票根、紙幣、糖果、小家電等作為主角的影像創作。洪浩表示，這些掃描影像的創作，跟攝影鏡頭所捕捉的畫面，在視角、視野與意義上都有些許不同。「沒有空間景深」是掃描影像的特色之一，所以實際上是平面或立體的物件，在經過掃描存檔後，全部變得二次元的影像，而這些影像並置排列於畫面上時，仍然是處於同一平面，沒有前後位置與順逆光差。

後續，洪浩在掃描影像創作系列之下，延伸發展出圖像式的「年度總結算」，並於2009年推出從另一個視角探索現代產物的「負部」個展。

■ 新舊的並置，異質的融合

在21世紀，洪浩的創作主要仍以掃描影像為主，但仍不時針對特定的展出與主題，創作不同風格的作品。例如將當代北京人物影像融入古畫〈清明上河圖〉的同名創作，以及2007年於紐約前波畫廊展出的「Elegant Gathering」系列作品，都是將攝影影像輸出技術與中國水墨設色技法融合，且將古今人物並置呈現的作品。

當洪浩於2009年6月底接受《藝術收藏＋設計》專訪時，在他的工作室中還有一幅尚未公開展

洪浩位於北京小陳各庄的工作室（上圖與中圖）
工作室牆上展示著洪浩2007年於紐約前波畫廊展出的「Elegant Gathering」系列部分作品。（左下圖）
洪浩工作室中的畫具（右下圖）

出的油畫，洪浩先解說了這幅作品的創作緣由，接著從不同系列的作品切入，分享自己的創作歷程。以下為訪談紀錄：

問：這幅油畫是你最新的創作嗎？

洪：這是我跟藝術家顏磊合作的作品。我和他一起構思畫面，規畫場景並拍攝照片後，再請助手以油畫形式表現出來。其實我跟顏磊在2006年就曾經合作過一次，當時是在泰康頂層空間的展覽，這是當初「一件作品」的展覽計畫之一，就是由兩位藝術家共同創作一件作品。

而這次我們要呈現的是一種在全球金融危機中所顯現的景象，以及在這樣的背景下藝術的處境。這幅畫面的背景是紐約風雪之中的畫廊街，我們先請人去拍照，當時紐約在下雪，場面正好符合我們的構想。我們將照片拼在一起，置換了一些地方，例如將原本的加油站的名字換成了「中國石化」，將一旁的洗車價目表改成「全球最有影響力的人」排行榜，而我跟顏磊這兩位作為藝術家身分的人出現在畫面中，身著象徵華爾街白領的西裝，頭戴著象徵牛年的牛角帽，手裡卻拿著加油的油槍。這幅畫我們就將它命名為〈金牛風雪〉。

問：看過了最新的創作，我們先回過頭談談你早期的系列作品「藏經」，這也是你創作歷程中的代表作。

洪：我是從80年代末開始創作「藏經」版畫，事實上我當時是想做一本書，我將每一件作品視為這本書裡的某一頁，但內容都是杜撰而非真實存在。觀看這些作品，感覺跟翻書很像，但不是你來翻書，而是走著看書，變成一種動態。書不動，人動。

這個系列的創作差不多延續了十幾年，從1989到2000年。一開始創作的面貌不同，書的規格不同，後來就統一規格製作，一共差不多有三十七幅。不過這本「書」沒有固定的主題，是一種片段式的，沒有書本身所呈現的邏輯關係，基本上是一種解構的狀態。一般的書可能是有關小說、理論或工具書方面，都是為了滿足讀者的需求而具有一個實用的上下文邏輯，同時也建立著某種規則和標準，比如地圖就是一個方位的標準。這些作品恰恰消解了它們。

這些作品基本都是手繪畫版，透過絲網套印出來，包括序、內文，也是按書的流程來製作。當這些作品彙整呈現，無論是掛在牆上或是印製在畫冊中，感覺就像是一本書，甚至書的厚度都會隨著每一次的「翻頁」而改變。

■掃描機之眼，片面式的觀看

問：你是從版畫系畢業，提出版畫作品是很自然的發展，但後續為何會改以數位影像作為創作媒材？

3

4

5

6

7

2007年洪浩參加紐約大都會美術館「旅程」聯展，展場一隅。（圖1）
2006年洪浩參加紐約現代美術館（MoMA）「2000年以來的版畫藝術」聯展，展場一隅。（圖2）
洪浩　藏經／序　56×78cm　1995（圖3）　洪浩　藏經／331頁世界防禦地圖　56×78cm　1995（圖4）
洪浩　藏經／2123頁地貌新圖　56×78cm（圖5）　洪浩　藏經／3085頁世界政區新圖　56×78cm（圖6）
洪浩　我的東西／結算2007（上）　170×306cm　2008（圖7）

洪：其實我在上學時就開始攝影，一開始是用相機拍攝偶然的瞬間。我發現相機所捕捉到的跟人眼所看到會有點不一樣，鏡頭拍攝到的畫面，是每一瞬間出現於真實場景中的畫面，只是人們的視線未必對上了它，因為人眼所見通常是由腦子所控制，是有選擇的「看」。

　　1997年我開始了一些新的攝影創作。「Mr. Hong」、「指南」、「清明上河圖」等系列都是這個時期的作品。2001年我則開始利用實物掃描與電腦合成來執行創作。事實上掃描器也是有鏡頭的，但跟相機不同，相機的鏡頭可以視為人眼的延續，這種「看」是一種有距離的「觀看」。而掃描器所捕捉的恰恰相反，它看到的東西正是我們看不到那一部分，而且是「零距離」的看。

　　好比我這次在北京公社展出的「負部」，就是展現了掃描下的景象，作品都是掃描物體的底部，因為在一般情況下，人們對於物品的認知多半是外表，表面的形象會具備設計美感和功能屬性，但當這些器物放在掃描機上，掃描機看到的就是我們人眼無法同時看到的底部，當它們以這種被我稱為「負部」的狀態出現時，我們看到的只有它們抽象的形狀和它們原本的物理性。

問：掃描的對象是經過特別挑選的嗎？還是隨機取樣？

洪：這次展出的作品中大部分都是特意選的，像有一幅是特別暗的，那不是我在電腦上做出來的效果，而是我在挑選掃描的物件時，就刻意選了比較暗色的東西。

問：這些畫面遠看像是色塊的拼接，但近看會看到很多細節。畫面的效果是事先規畫的嗎？

洪：在規畫這些畫面時，具體的結構是想不到的，結果是不知道的，但概念需要事先設計。作品所呈現的就是掃描的特點，把那些細節如實地呈現，這是掃描器的影像美學。它將影像片段化、平面化，卻不像攝影還有空間、景深，所有立體的東西，到了畫面上都變成平面了。

問：攝影後製技術的進化，是否改變你創作的想法？

洪：不是改變，是我去用它。以前的影像處理是在暗房裡執行，現在是用電腦，科技提供了一種便利性，是作為一種技術支援。

問：在「我的東西」系列中所掃描的物件，就是出現在你生活中的東西？

洪：有一些是依據特定的主題而規畫掃描物，好比有一張作品全部都是紙幣；有些則是像日記式地

洪浩　我的東西之六　120×210cm　2002（左頁圖）
洪浩的工作室內展示著他與顏磊合作創作的〈金牛風雪〉（上圖）
洪浩　負部之二　170×290cm　2009（下圖）

將生活物件記錄下來，每年都會不一樣。我把生活物件都掃描存檔，把它視為一種「年度結算」，好比這幅是2007年的結算，將2007年一年度的物件掃描檔案蒐集後，於2008年創作這幅作品。

問：這些東西都是以同比例縮放來排列組合的嗎？

洪：在電腦上作業時，都是以實物原比例進行，輸出時也是原比大小，但展出時有時礙於空間限制，必須縮小尺寸輸出。就是因為掃描可以保持一比一的比例關係，而且細節是絕對的，面面俱到，就像一種證據。它是客觀性的，是平鋪直敘的，不像攝影的畫面，有虛有實，有遠有近。平面的東西就是讓你不選擇。

■傳統學院教育，遭遇西方藝術衝擊

問：請談談那些將古今人物並置的作品。

洪：那些是針對2007年紐約個展創作的作品。我讓古畫與照片同時出現在一個畫面上，利用微噴技術，可以把照片先印在宣紙上，然後在宣紙上進行古畫的臨摹。至於這些古畫都是從描繪文人雅集的作品中挑選出來的，這些照片則是我在不同展場上拍攝的人物。

問：談談你的藝術啟蒙。

洪：在上中央美院版畫系前，我已經學了十幾年的畫，國畫也學，書法也學，不過當時談不上什麼創作，只是畫畫。那時在中國沒有文化消費，畫畫只是作為一種修養，一種消解乏味生活的活動。

問：你1985年入學時，正值中國八五新潮時期，你的印象與感受？

洪：以前我們只是看畫冊，但當時的活動讓我們可以近距離欣賞原畫，思考為什麼當代藝術是這麼做的。

問：當時有沒有哪一件作品、事件或藝術家，對你特別有啟發性？

洪：一開始肯定是勞生柏的展覽，因為中國美術館之前沒做過這種展覽，那算是最早的當代藝術原作展出，我想不僅對我，起碼對這一代人都造成了影響。我們去美術館觀看那些作品，心想：「這樣都可以成藝術了！」跟以前解讀藝術的方法完全不同，一個是傳統，一個是意識型態。透過這個展覽，讓我們開始思考東西方的藝術為什麼差距那麼大，完全是兩回事，又要怎麼去理解？當然，也會進一步去關注當代藝術是怎麼回事。

問：你是北京在地人，你覺得自己跟後續進駐的藝術家，在創作的觀點與立基點是否不同？

洪：在校期間我覺得沒有太大區別，畢業後，多數是因為生活壓力造成所謂區別，比如說本地人，在北京原本就有住所，外地人要租房，生存的條件不同。外地藝術家，一開始肯定都是感受到生存的問題。可是像我在北京雖然有住所，但經濟條件上也是有問題的，生存的條件在很多方面是一樣，只是對生存的感受不大一樣，比如心理上的安全感等，可能會影響創作，但是個人的。

問：掃描儀創作至今已逾十年，是否有新的創作計畫？

洪：掃描影像的創作是一種美學價值的探討，這種關係需要再深入，需要持續化、絕對化，這樣才能有更深層的發掘。同時，我也會進行與其他藝術家的合作，比如現在我已經和顏磊開始了雜誌媒體方面的策畫，到時再看看大家有何感覺吧。

（撰文、攝影：許玉鈴　圖版提供：洪浩）

洪浩　Mr. Hong時常在拱形屋簷下等候　120×146cm　1998（左頁圖）
洪浩工作室中央的平台上，放置了原尺寸輸出的掃描影像作品。（左上圖）　洪浩　負部之五　170×290cm　2009（左下圖）
洪浩　請Mr. Hong進入　138×120cm　1998（右圖）

雕塑，一如物理性沉思與感官的飆速

隋建國

在20世紀末，隋建國先後發表了藉由不同材質與形式表現的「中山裝」，以及借玩具恐龍形體，以工業資本主義與商業消費現象為意喻的「中國製造」，為中國當代雕塑在寫實與觀念之間取得一個新的立足點；而2006年，隋建國走過人生五十年歲月後，對於生命有了不同體認，他的創作歷程也出現了一次大轉彎，進入另一個新階段。

在2007年3月的「大提速」個展上，隋建國以十二台投影機，同時展示他以十二個定點角度分別錄製的北京環鐵運作影片；在另一個展場中則裝置了一個巨型的渦輪裝置，以時速250公里的速度運轉，讓觀眾感受極大的威脅感。「那形成了一個很有趣的現象，估計只有在中國的展場上才見得到。面對這個高速運轉、像是要迎面飛來的機械裝置，男性觀眾通常還算鎮靜，但女生多半會自動退到柱子後方。」隋建國笑著形容，那種介於危險與安全、慌亂與鎮定的個人感受體驗，也是這場展覽上一種特殊的效果。

這種放大個體感官經驗的創作，在2009年又有了新的突破。規劃於9月於北京今日美術館的隋建國個展，他構思了一條破牆而出的鋼鐵軌道及兩顆裝置動力馬達的巨大鋼球，屆時在鋼球滾動、碰撞的轟隆響聲，以及像是隨時要撲過來的龐然大球威脅下，感官震撼可想而知。「一般人進展場，覺得是來看展覽，而這些展品通常是不動的，動的是人；現在你進到展場後，除了自己移動，主要的展品也在轉動，而且那種動作是會讓人感到威脅。」隋建國如此表示。這也引發了另一個有趣的討論：觀眾可以在展場中堅持多久時間？還有進入展場後會有何出人意表的反應？

隋建國　盲人肖像　2008　隋建國先矇著眼睛，靠著感覺捏塑出一個形體，後續再將這個捏塑如實放大。（上圖）
隋建國與2008年創作的「盲人肖像」系列作品之一（右頁圖，楊帆 攝）

■非常規雕塑，帶來重砲級震撼

　　這種放大與強化的感受，其實在以「中山裝」為雛形的〈衣缽〉與「中國製造」的大恐龍作品中，就已經讓人有所體驗，只是現在那種感受不光是來自「龐然大物」所帶來的震攝，還有高分貝的撞擊聲及觀者無法確實掌握的物體移動，衍生出的不安和慌亂。對於此展，隋建國表示自己是嘗試在具體的雕塑之外，以另一種概念讓大家重新看待雕塑。

　　「專業的雕塑家，對於空間、尺度都有一些約定俗成的依循規則。比如說架上雕塑，大概就是60公分左右；另一個尺度則是室內雕塑，通常是2公尺高以內，讓人可以擺立在地上展示。至於戶外雕塑，大概要3公尺以上，再大也可以。還有，戶外雕塑肯定要考慮材料的永久性、堅固性，這些都變成一種慣性的思考。」但那次他所規劃、創作的軌道，卻是從展廳內延伸到室外，讓人在尚未進入展場時就先感受到視覺與聽覺的衝擊，或者可以說是在進入展廳前有某種程度的心理準備。喚起觀者重新關注內在感受，也是他現階段創作的重點。

　　從巨型恐龍到最新創作，隋建國透過雕塑與裝置所提示的觀念，讓人不禁想到社會學之父喬治·西梅爾（Georg Simmel）在《大都會與精神生活》著作中，闡述城市居民面對大都會生活的壓力與刺激，儼然麻痺了部分感官，讓人顯現出相當程度的漠不關心，要讓這些長期處於過度刺激的人感到慌亂，必須得搬出重砲，並且發動無止盡的砲轟，才能讓人有所「感受」。

　　就好比「中國製造」所揭示的是眾所周知的工業資本主義與商業消費現象，但隋建國卻將玩具恐龍放大，擴大規模地宣告「中國製造」的來臨。而9月的展覽，則是以強烈的刺激促使人們在既有的感官經驗之外，重新感受人類、物體與空間的關係。

■學院派角色，但創作實驗性強

　　1956年生於山東的隋建國，投入雕塑創作逾二十年，他對於材質的深入思考、時代現象的寓意表現，以及融入物理學與機械動能裝置的創作，不僅為他樹立了鮮明的藝術家形象，對於中國當代雕塑的發展也提供了絕對的參考價值。

　　早期曾經在山東工人文化宮歷練多年的他，在1980年進入山東藝術學院，畢業後受到八五新潮活絡的藝術氣氛吸引，來到北京，並進入中央美院研究所就讀（1986年入校），畢業後留校授課，後續又擔任中央美院雕塑系主任職務。學院派研究，可謂與他個人的創作歷程息息相關。他自己也表示，教書的需求讓他必須得將關注重心再拉回寫實雕塑上，也正因為如此，才能衍生出「中山裝」與「中國製造」系列。

　　2009年中接受專訪時，正是他緊鑼密鼓地籌備個展之際，透過他對於新作品理念的陳述，我們得以掌握空間、時間與速度在他作品中所具備的重要性，並藉此深入探究他的藝術理念與歷程。

問：最新創作的軌道球裝置是否可視為速度與傾斜主題的延續呢？

工作室裡的作業區，內部擺放著曾經展出的部分作品以及創作中的新作品。（左頁圖，許玉鈴 攝）
隋建國對於材質的物理特質有深入的觀察（上圖）
隋建國　龍脊　玻璃鋼噴漆　750×250cm　2007（下圖）

隋：這種傾斜主要是為了讓球滾動，而之前的傾斜是從地球的觀看角度切入（指〈傾斜的桃花源〉），概念不一樣。當一個球在軌道中滾動時，只能聽到聲音卻看不見形體，所以只能跟著聲音走，這讓人特別清晰地感覺到空間，是感受空間的不同方式，當你看不到的時候，身體會比較強烈地感覺到這個東西。它有意思的地方就是在此。

問：大滾球的概念呢？

隋：當球大到一個程度，好比是直徑3.6公尺那麼大時，當它滾動著，就好像是一面牆撲過來，這跟平常的空間感受不同；一般看到的牆不動，動的是人，現在是牆在動。而我在展場中會放兩顆大滾球，內部的動力裝置會讓它們在一定範圍內轉動著，但兩顆球也可能會產生碰撞，這種大型動態展品與碰撞的威脅，也會為觀眾帶來不同的感官刺激。

問：為何會在創作上做出如此轉變？包括從「中國製造」到〈大提速〉，還有後續的〈時間的形狀〉、〈偏離17.5°〉，到最新個展的創作。

隋：我也是逐漸地調整，像最早時做石雕，後來是比較形象化，利用圖像與符號，是觀念性很強的作品。「中國製造」系列是1999年的作品，距今已有十年，算是完成一個歷程。創作上的轉變是從我對空間、時間產生的興趣延續得來的結果。我近期的作品，強調的是觀者身體的感受。

■ 材質的探索，以及時代的解讀

問：先前的作品比較著重於材料本質的表現，現在則是將關注重點放在個體感受上？

2005年裝置於北京阿拉里奧畫廊屋頂的Made in China霓虹燈，長2000cm。（左上圖）
隋建國工作室一隅（左下圖，許玉鈴 攝）
位於北京今日美術館二館的隋建國作品〈侏羅紀時代〉（右圖，許玉鈴 攝）
隋建國 風城的恐龍 鋼板鑄造 高540cm 2009（右頁圖）

隋：對。我一直在思考，雕塑到底是什麼，一開始我也認為雕塑就是材料，但慢慢會了解有更多的方法去感受雕塑與空間。

問：之前的作品在市場上獲得滿大的回響，而你卻決定改變創造風格？

隋：是，從「中山裝」到「中國製造」都相當受歡迎，但那也是一個實驗，那就是看自己對文化、符號及社會現象的解剖能力。

　　現在的作品有些是可以賣，有些別人沒法買。但我覺得這不重要。我最早做「中山裝」時，也沒想過要賣，只是它展出之後，慢慢有了市場，但也不是馬上就有回應。像這些作品是在1997年提出，但在2000年到巴黎展出後才開始有市場。它是有一個階段，有一個過程。

問：你早些年去印度與墨爾本有何啟發？

隋：當然有啟發，那會讓人有機會看看別的國家的藝術家是怎樣做藝術。

問：您一直關注於雕塑領域嗎？

隋：我基本上都是關注雕塑這塊。因為我覺得這個領域其實就有很多可挖掘的東西。

問：你早年在工廠中的實際操作與後來在學校裡的學習有沒有什麼矛盾？

隋：我做過很多不同的工作。我覺得當我作以材料為主的作品時，我在工廠裡的經驗與生活經歷，都能用得上。後來重新回到寫實，像是「中山裝」，我覺得是對我所生活的社會寫實文化的重新認識，就是看看社會文化有多少東西可以挪用。

隋建國　風城的恐龍（背面）　鋼板鑄造　高540cm　2009（上圖）
隋建國　衣缽　玻璃鋼噴漆　240×160×130cm　1997（右頁上圖）
隋建國於2009年9月個展中推出兩顆裝置動力配備的大型滾球（右頁下圖，許玉鈴 攝）

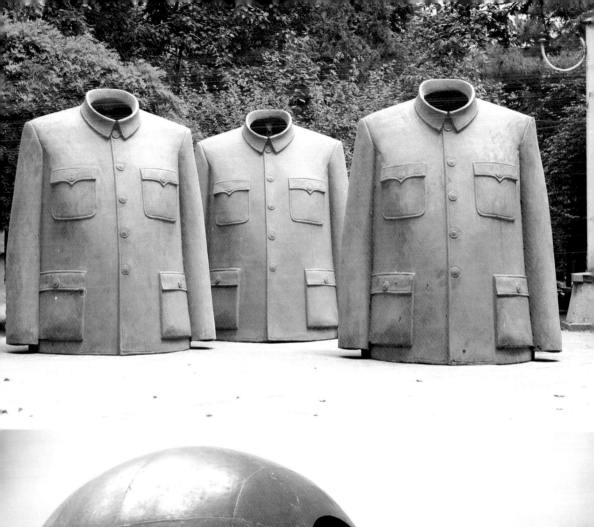

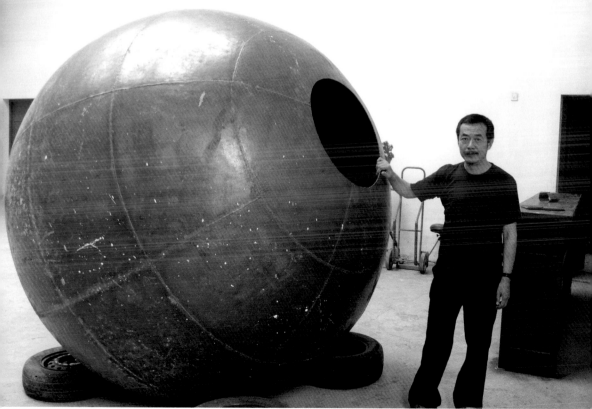

問：你當初創作「中山裝」時，是見到了一張毛澤東與蔣介石的合影，那麼在你心中具體的中山裝形象是什麼模樣呢？

隋：我自己也穿過中山裝，很多人都穿過。但在我們這輩的記憶，你如果要找一個中山裝的形象，當然就是毛主席穿的樣子，因為他在媒體上、在電影上、在圖片上是出現最多的。

問：不同時期「中山裝」在材質的選擇也不同？

隋：早期是石膏，後期是玻璃鋼。

問：你似乎偏好探索材料的物理性特質？

隋：我覺得是先天，我對材料比較敏感。到了「中山裝」時期，我覺得是對我個人經歷的反思，當年我所受的教育，還有中山裝所帶給我的文化，與今天這個時代，差別巨大。這會讓我去思考一些問題。

■ 熟悉的形象，更強烈的衝擊感

問：從您早期以石頭為主要材質的創作，到「中山裝」，有時代記憶的連貫？

隋：對。石頭是比較內在的感覺，中山裝是社會教育外加給你的；石頭是自然生長的，教育是這個社會外加的。它們之間有著這樣的關係與矛盾。

問：那麼恐龍是意味著中國接受西方文化衝擊後的產物？

隋：恐龍就是我們的現狀。你現在去國外可以看到很多這樣的形象，很多中國製造的東西，早期可能很多地攤上的東西是「中國製造」，到後來2000年、2003年，也許一些高檔店裡，也有許多是中國製造的。中國製造的文化已經持續很多年，不管是低檔的或高檔的都有它的存在。

問：直接利用恐龍玩具的現成物創作是從何時開始？為什麼會出現紅色跟金色？

隋：1999年就開始了，第一次就是把這樣的玩具放大。後來就用恐龍玩具組成亞洲地圖。漆成金色是針對資生堂在東京的特別展覽，因為他們希望參展藝術家將中藥的元素帶進去，所以我就用金箔跟石膏作出一件恐龍。因為這兩種元素都可以當作中藥來用。其餘都是紅色。使用紅色是因為它具有力量，這種中國的勞動力加上西方的設計，兩者結合產生的力量是巨大無比的。

問：恐龍有很多品種，但您似乎有所偏愛？還有，什麼原因讓您將玩具恐龍放大到這樣的尺寸？

隋：其實可以更大，不過就是運輸的限制，我現在作的尺寸是剛好可以放進運輸箱中。我是特別偏愛這種肉食恐龍，但我在2006、2007年也作過一種草食的恐龍。

問：有些恐龍是放在籠子（〈侏羅紀時代〉），是巧合的結果？

隋：一開始是巧合的結果。是為了運輸所需，得將恐龍放在籠子裡固定，後來才發展成另一個形式。

■創新的觀念，跳脫形式的束縛

問：你是先在山東讀書，再到北京來讀研究所。談談當初到北京的經歷？

隋：是因為八五新潮讓北京變得很熱鬧，所以我決定到北京來，其實當初可以選擇去美國。來的時候就是大家都在讀書，當時，是一個特別熱鬧的時代，很有生氣的時代，而且這種生氣是靠理想帶出來的，不像今天可能是靠金錢、市場營造。

問：研究所畢業後一直待在中央美院？

隋：對。我覺得跟我從事雕塑創作有關係，因為在雕塑創作領域，要獨立起來比較難，一直到2005年有了經濟的支持，有畫廊的支持來配置這些設備，才可能獨立創作，這在二十年前是很困難。

　　雖然教書佔了許多時間，但我也從中挖到很多資源。像「中山裝」如果不是因為要教書，就不會出現；因為我天天教的就是寫實雕塑，像「中山裝」與「中國製造」，就是我重新使用寫實技巧的心得。之前我不使用它，雖然我學了八年，但如果我要自己創作，並不會使用這種寫實技巧。但後來我發現，愈要逃避這種技巧，愈是不行，這讓我開始研究學院派的立足點在哪，研究後就知道，可以這樣使用它，使用的同時，將它的結構反過來用。

傾斜的桃花源場景，原是紀念品盤子上的圖樣。隋建國參照盤上圖樣，利用中國與荷蘭領地之間的角度，創作此裝置作品。「彷彿我們可以從中國的這一端，穿越地球，以同樣的傾斜角度看見荷蘭境內的某個場景。」（左頁圖）
隋建國　偏離17.5°　鐵鑄裝置　120×120×120cm　2007（上三圖）

問：〈大提速〉卻又更偏向觀念？

隋：其實當初的寫實就是一種觀念的表現，是為了錘鍊觀念藝術的能力。

　2006年我創作〈大提速〉，是因為後來我對空間與時間特別感興趣。我想給自己找個挑戰，想要離開具體的物體，我思考著：「不做它，我還能做出雕塑嗎？」雖然沒有做出雕塑，但我還是用雕塑家的眼光來看待這些，提供了一個雕塑家看世界的角度。透過環鐵運行的火車，將空間的概念提示出來。

　當初的環鐵，周長9公里，我選了十二個點，每個點都對著鐵軌，火車沒到時，鏡頭裡出現的就是風景。每過四分半鐘，火車就會出現在畫面裡，就像在這十二個螢幕裡跑。好像是，我把它壓縮在這個房子裡，這個房子可能周長只有50公尺，但透過十二個螢幕，讓火車在這個空間裡跑；也就是說，讓這個50公尺周長的空間，等於9公里周長的空間。是將9公里的空間給裝進來了。

問：從這之後你開始了對於速度的關注？

隋：不是針對速度，其實針對的是空間，是藉由時間將空間裝進來。其實在現實的生活中，用物理學的觀念來看，空間和時間是可以互換的。當然它的前提是有一個固定的速度。比方說，從這面牆到那面牆15公尺，你可能走十二步就到了。就好像一部車的速度，每小時100公里，一小時後它到了另一個空間，是一個可以推算的結果。有一則伊索寓言裡，有一個人向智者問路，這個人長途跋涉，走到一個地方後迷路了，就問那位智者：「從這到羅馬還得多長時間？」智者說：「你走。」那個人覺得不明白，又問了一次，還是得到一樣的答案。他一看這老頭可能聽不明白，氣得就邁開步走了。然後老頭在他背後說著：「大概半天。」意思就是以他走的速度，大概半天就到了。速度、時間與空間，就形成了一種關係。

　速度不重要。速度在這個地方，是個社會話題，意味著在60、70年代，中國火車每小時可能是70至80公里，但現在是每小時250公里。這個速度反應的是中國社會發展的速度，所以速度提高到這麼快，這因為社會的需求。在我這件作品裡，是有這個背景存在。因為有了這個「大提速」，才會有這個環鐵的測試，他們要看看這個速度運作的狀態，看看在轉彎時的狀態。我看到了，感覺它

從這些因素來看，可以作成一件作品。

　　當時在環鐵附近，住了很多藝術家，大提速測試之前，那裡是很安靜的，但大提速開始後，這裡的火車是從早上九點跑到晚上九點，天天跑火車。我熟悉的一位藝術家的工作室離火車道不遠，我去他家玩，大家在聊天時，每四分半鐘就有火車經過，聲音很大，讓大家不得不暫停談話。一開始大家很生氣，後來也就習慣了。很有默契，火車來了，就先不談了，等火車過去。我覺得這很有意思，先拍了一段做試驗。那是我們在聊天時候所發現的。

問：後續你又提出一些非雕塑形式的作品？

隋：〈大提速〉是2006年拍的，2007年展出，那段時間提出了許多這類的作品。包括攝像，還有在唐人當代藝術中心的〈平行移動〉。

問：那是因為唐人現在設址的位置，以前就是你的工作室？

隋：對。那次的〈平行移動〉動用了四十多個人。我當時就給雕塑工廠的人下達一個任務，因為之前搬運作品時，也是請他們將某件作品搬運到某個地點，他們接到任務後，就會開始研究如何裝運。〈平行移動〉則是將搬運的對象從作品改成一部BMW轎車，任務是不能讓車子碰撞。他們接到任務指令後，就開始測試用繩子裝載、用人工搬運。明明這輛車是可以開的，但我不讓它自動運行。這大概只有在中國可以做到這樣的事。

問：不打算繼續推出「中山裝」及「中國製造」系列作品？

隋：不會。但我後來將「中國製造」提出，因為我覺得它已經可以獨立出來。之前曾經作出一個大型的霓虹燈，放在北京阿拉里奧畫廊的屋頂。我現在想要做一個可以擺在桌上的尺寸。我想再過十年、二十年，中國製造不再是廉價加工的東西。其實中國製造如果製造得不好，它就只是加工產品，如果做得好，就是創意產品。製造同時也可以是創造。但不用特別標示是中國或日本創造。

隋建國　傾斜的桃花源　裝置　2008（跨頁圖）
隋建國　時間的形狀　2006至今（右圖）

■生命的周期，對應內在的感受

問：9月個展後還有別的計畫嗎？

隋：我現在有很多想法。這些想法有一個核心，它是要透過身體去感受，不只用視覺，而是透過觸覺。其實在視覺藝術的大範疇中，雕塑與繪畫是兩個不同的表現，繪畫是透過視覺觀看，雕塑是要經過觸覺。

但也不是非要用手去摸。在每個人的成長過程中，觸覺的經驗也會形成一種記憶，也不見得真要去摸一下。就好像你進一個房間，你可以感覺這個房間與你身體的比例，你不見得要去丈量。

我想要讓觀者多多去運用身體的感受。我發覺這個世界愈來愈視覺化，尤其是電腦及網路普及後，一切都變視覺化。這個時候，身體要被提出來。至於創作，它可以是一個形體，可以是一個空間，重點是要把身體的敏感度提高。

問：著重於個人的感受，那麼中國文化跟時代的發展呢？

我覺得那不重要。我最早是學中國畫，由於學中國畫的經歷，曾經想要將傳統發揮到極致，但當我年齡到了五十歲，同時也感覺時間有限了，想法不同了。以前思考死亡時，都是想著別人的死亡，五十歲之後，想的是自己的死亡。由於五十歲的轉折，讓我思考哪些事是必須做的。

問：〈偏離17.5°〉與〈時間的形狀〉就是在這個想法下提煉出來的是吧？這兩個都是長時間進行的計畫，具體的概念與做法為何？

隋：〈偏離17.5°〉是從1992年就有的想法，那時是有著雄心壯志，想要在一個廣場內，立起許多石雕。我那時候沒有經濟條件，試著去找人贊助，只要求提供材料費跟人工費就好，讓我將一座座

石雕立起來。但那時藝術家沒有說服力，沒有人願意。我當初想，沒人願意可能是因為一次要立這麼多石雕，費用太貴了，因為估計一塊石頭需要五萬人民幣，所以我就想著一次立一個就好，改變一下。一年立一個，一直到我立不動。但還是沒人要，我就將這個計畫擱置了。

一直到2006年，我重新整理以前的資料，發現之前還有這樣的想法，在2007年於上海提出時，就有房地產公司表示可以協助實現這個計畫。於是，就變成一年立一個1.2公尺的立方體，並改成鐵鑄。

一年是一個周期，其實人的生命是跟自然界運作有著和諧的關係。當一個社會如此快速發展時，人們會努力地去適應它，但其實下意識可能承受不了。雖然你有意識地克服，但下意識跟不上，身體出現了矛盾。所以我想用這件作品，跟身體的周期形成一種對比。

問：每一年立的鐵鑄體都一樣嗎？

隋：都是方柱體，但上面的字不同。因為這個計畫同時配合社區一個為期十年的公共藝術計畫，就是每一年都會提出一個公共藝術展，我會在那時立起一件作品。由於社區的地面有起伏，所以每一件作品的高度不同，但立起後的水平面是等高的。

問：17.5°從何而來？

隋：上海的主道路就是偏離17.5°，那整個社區也往東偏17.5°。可能人們居住在那個空間，不會感覺自己的位置偏了，但當我在社區裡立起定位點的作品，人們有了空間的依據，這個依據讓人重新透過內在感受體驗空間。

問：〈時間的形狀〉則是另一個時間周期的延續？每天塗上一層藍色的漆？

隋：它是與我個人的生命周期有關。也不一定是藍色的漆，一開始是因為手邊剛好有瓶藍色的漆，中間也換過顏色，但後來又換回藍色了。計畫是由我或者我的助理每天為這個水滴形體再蘸上一層漆，然後一段時間後拍照，這其中牽涉到行為與時間性，完成的時間未知，就一直進行到我做不動為止。

（撰文：許玉鈴　圖版提供：隋建國）

為了新個展，隋建國不時與助手研究展出細節，包括展地測量、動力測量等。（左頁上圖，許玉鈴 攝）
隋建國　平行移動50公尺　群體行為　2006（左頁下圖）
「大提速」展覽的十二個錄像鏡頭　2007（上圖）

溫柔含蓄滲透心靈的寫實油畫

楊飛雲

如果說前衛藝術與觀念藝術是靠著「奇、勁、絕」刺激人們感官，那麼中國寫實油畫無疑是以常見而熟悉的題材，含蓄而內斂的畫面，無盡深遠的意境，體現「常、藏、長」的精髓，引發人們的共鳴，而楊飛雲的藝術，正帶給觀賞畫者最佳的感受。而這樣的特質，無論從藝術性或市場性來看，也都有相對的呼應。

2005年，楊飛雲與陳逸飛、艾軒、王沂東等人創立了「中國寫實畫派」，希望中國當代藝術在異常喧囂的年代，在一波波藝術市場狂潮的衝擊下，穩住傳統寫實油畫的根基。「當初的環境實在太混亂了。」楊飛雲表示，所以他們只得透過自身不懈的創作，努力傳遞具備東方修養與細膩情感的中國油畫魅力。而這樣的努力，很快便讓人見到成果。

寫實油畫，尤其是古典寫實油畫，容易親近卻不容易透析，因為含蓄不露，所以當藝術市場風起雲湧之際，秉持學院傳統的古典寫實派油畫，似乎一度被邊緣化，「中國寫實畫派」最初幾位主要成員至今不僅學術地位不墜，作品在市場上也寫下多筆傳奇紀錄。

對於這段歷程，堅守創作與教學崗位的楊飛雲有非常深刻的感受。身兼中國藝術研究院中國油畫院院長的他，在2008年年底於中國美術館的「尋源問道——油畫研究展」開幕時亦針對藝術現象發表言論：「不真的東西不能感人，不善的東西沒有價值，不昇華到美的東西

楊飛雲　純潔　油畫　145×97cm　2002（上圖）
文藝復興時期的繪畫對於楊飛雲的創作有著相當的影響力（右頁圖）

就不是藝術。」而要讓寫實油畫淋漓盡致地表現，楊飛雲認為，技法是根本，情感、修養與美學是重點。

楊飛雲強調，人們不該將寫實誤解為「追求機械式精準定格的瞬間」，那與繪畫的本質是悖離的；寫實繪畫追求的是傳真、傳神，是要將綿長延續的情感，融入尺幅之中。同樣地，寫實繪畫不能淪為「樣式」的表現，而賞析寫實繪畫也不能光從畫面來看，而是要探究畫面背後的另一層意義，也就是他所謂的「個人情感與修養」。

一幅傑出的寫實繪畫，即便溫柔不迫，也能在觀者心中掀起波瀾。平常而貼近生活的內容，因為細節的掌握與情感的轉化，反倒更令人感動，若文學評論為譬喻，上乘之作，即所謂「人人心中所有，人人筆下所無」。

雖然油畫在中國的發展不算悠久，但楊飛雲認為中國繪畫數千年來奠定的根基，在相當程度上提供了中國當代油畫發展助力。但隨著中國開放後過度西化的發展，以及前幾年當代藝術市場暴起所出現的過度干預，這樣的優勢似乎未能完全地展現。為了協助中國寫實油畫進入一定的發展水平，楊飛雲認為，教育體制的建立有其絕對的必要性。2009年中接受專訪時，楊飛雲除了分享自身的創作心得，也針對藝術教育提出見解。

■ 藝術之美，從生活中提煉

祖籍山西、在內蒙成長的楊飛雲，特別推崇古典寫實油畫，除了以妻子為模特兒所創作的油畫獲得極高評價，以農民為主角的畫作亦有細膩的刻畫。在畫家友人口中，楊飛雲是將油畫當作宗教一般虔誠地對待著，而他的生活主軸也總環繞著教學、讀書與創作，純粹而執著，一如他的繪畫特質。

問：我們就從你的繪畫啟蒙開始談起吧！你的父親是美術老師，他也是你繪畫的啟蒙老師嗎？

楊：我從四、五歲就開始亂畫。我父親在小學及中學教美術、音樂與文學，他那時也會畫我爺爺等

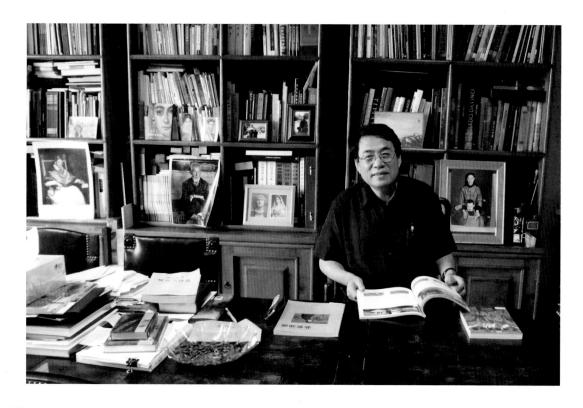

人的肖像，還有一些宣傳海報，我從小就看他畫畫，算是從小受環境的影響。我媽媽也做剪紙，後來也做裁縫，所以我對於造形及農村文化這方面也受到較深的影響。

問：你是在內蒙古成長？

楊：對，小時候住在包頭的郊區農村，十七歲才到工廠工作。我的家庭是城市戶口，但父親在鄉村的學校教書，所以我們都住在農村裡，而我爺爺那一輩則是農民。大概在我爺爺的爺爺那代，參與了「走西口」，從山西遷徙到了內蒙古，因為當時山西地區比較貧瘠，居民們為求生存，從口裡走到口外，在包頭落腳。當時包頭那一帶還很荒涼，主要是靠農產品的交易生活，而遷徙來的山西人也帶著很強的中原文化入駐當地。

在畫室旁，還有一間書房，擺放著為數眾多的畫冊與著作。（左頁圖）
在楊飛雲畫室中，擺放著許多中國式家具，部分是為了畫面場景的需求而添購。（上圖）
位於北京高碑店的中國油畫院，是楊飛雲創作、讀書與教學的重要據點。（左下圖）
楊飛雲畫室一隅（右下圖）

問：所以你的祖籍是山西，但成長地是內蒙古，你的生活深刻感受了兩種文化的融合。你在包頭成長的年代，當地有藝術學校供學習嗎？

楊：在包頭有一所師專，但主要是培養師資。其實我當時的繪畫訓練主要是靠學校裡的美術課程，從小學到中學，因為我自己喜歡，當時學校裡也需要學生畫一些肖像、版報等，老師就讓我來畫。所以我感覺自己是從小喜歡，而且可以發揮並得到鼓勵，還有鍛鍊的機會，自己琢磨，慢慢累積。

■進入美院，從業餘轉專業

問：為了什麼離開家鄉，後續又來到北京？

楊：我先到呼和浩特工作，1978年來到北京，為了參加中央美院第一屆招生。當時我在鐵路局工作，負責處理宣傳畫及海報等，屬於美術幹事，沒想過可以去考試。那時鐵路局裡的主任幹部看到中央美院招生的消息，把我叫過去，建議我去試試。當時中央美院針對全國招生，共有四個考場，但油畫系只招八名。我那時想，我是畫油畫，但這事跟我沒關係，只招八名，我不可能考上。

但主任要我一定去考，他覺得我一定能考上。而且他告訴我，從鐵路局去北京，可以幫我辦免票證，還可以幫我準備介紹信。就這樣上路了，沒想到，也就考上了。這說明這麼多年來不斷地畫畫，確實已經鍛鍊好了基礎。考上中央美院，才開始由業餘進入專業畫家的訓練。當時我已經二十三歲。

過去我畫畫都是憑著自己的感覺，但進入專業訓練後，是把它一門一門地分為解剖、透視、科學構圖、素描、造形、色彩等，那時才發現自己原來的東西有好多是有問題的。嚴格地說，訓練對於畫畫是非常重要，它是根基，但要畫出好的作品，最終還得看你能不能將這些訓練發揮出來，成為藝術。

問：你一開始自學的方式是靠臨摹書本上的作品嗎？

楊：對。那時就是看些書，畫點速寫、水彩，還有畫點風景、人物寫生。臨摹就是訓練自己可以畫

楊飛雲的油畫工具（本頁二圖）
楊飛雲表示，繪畫藝術是用心、用悟性、用情感、生命去體驗，所以它不能重複。背後為作品〈梳妝〉　250×155cm　2008（右頁圖）

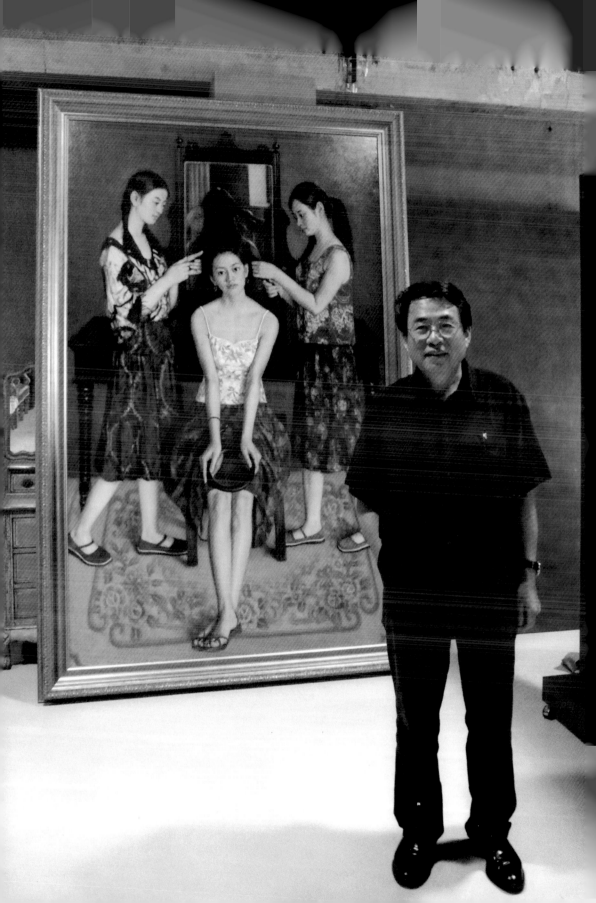

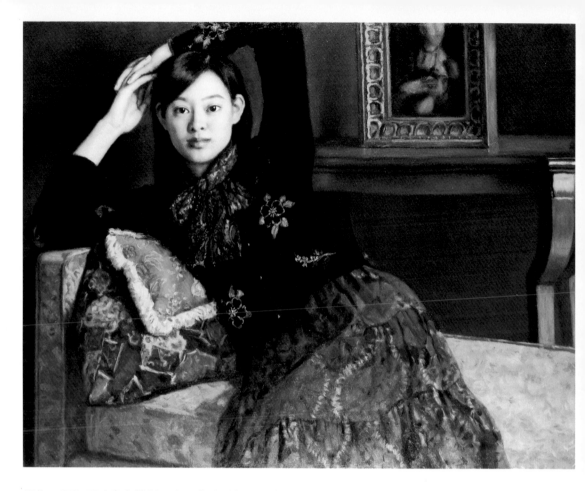

得像，因為那時畫大批判、畫工農兵形象，要畫得像就得靠臨摹。但那時候很多書都被禁了，我是
私下從別人的藏書中，獲得了一本《達文西評傳》，內容包括他的生平與畫作，但印刷多數是黑白
的，只有最後幾頁的〈蒙娜麗莎的微笑〉及〈最後晚餐〉是彩色。我拿到這本書時，感覺如獲至
寶。

　　還有一本書是《林布蘭特畫集》，我那時看到，覺得那油畫實在太好看了，每一張都臨摹過。
那時才十七、八歲。這書是一位內蒙古師範學院畢業的老師給我的，那時他看我每天在畫畫，感覺
像找到一個知音，所以把自己的藏書給我看，而且常常在中午、晚上休息時，充當我的模特兒，讓
我練習畫畫。現在回想覺得很感激。在我的早期繪畫歷程中，就是這兩本書帶給我營養。後來我還
接觸到幾本書，包括一本《列賓畫冊》、一本徐悲鴻的素描集等，靠臨摹、速寫來學畫。
問：進入中央美院後，在創作上有什麼不同的感受？
楊：學院訓練是有些科學性的東西，而以前都是靠自己的悟性。

　　當時的老師包括靳尚誼等人都還相當年輕，這批老師心氣高，我們這批學生也是。一個工作室
裡學生只有四位，老師有十幾位，條件實在太好了。老師待我們非常親切，師生關係有如家人，學
習氛圍非常好。想想，之後再沒有這樣的環境了，我們很慶幸自己趕上了那個時候，做了四年的本
科學習，除了很多基礎結構的東西，也跟著老師們學了很多。

楊飛雲　悠然　油畫　114×146cm　2005（上圖）
楊飛雲　動‧靜　油畫　130×97cm　1996（右頁圖）

■體現藝術，必須有感而發

問：當時美院的教育是以西方藝術與前蘇聯社會寫實藝術為主嗎？

楊：我入學時主要還是以19世紀的藝術為主，因為中央美院的傳統就是徐悲鴻這一脈，之後的一批
則是蘇聯專家與留蘇的畫家，所以主要教學就是西方19世紀藝術與前蘇聯社會寫實藝術，教育體系
則採用西方體系。但是開放後，到了我們這一代人的學習，就不可能一直停在19世紀，於是我們開
始往前走，走到了文藝復興時期，可以說從喬托到塞尚成為中央美院傳統的學習。開放以後還有一

楊飛雲　驀然　油畫　60×50cm　1991（左頁圖）
楊飛雲　喚起記憶的歌　油畫　100×80cm　1989（上圖）

楊飛雲　上班　油畫　200×155cm　2008

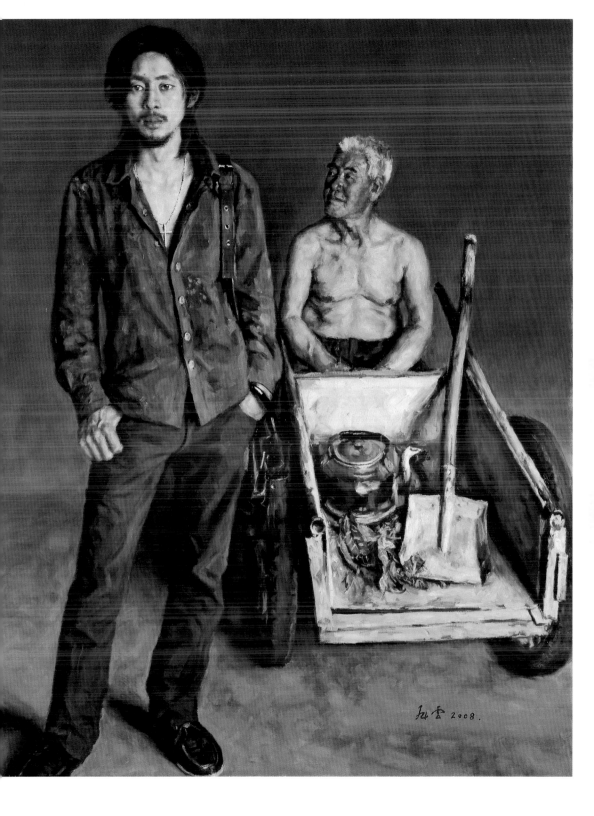

楊飛雲　兩代人　油畫　160×130cm　2008

批外圍的人，像是西單民主牆、星星美展等，一些從上海、南方來的藝術家們走向前衛，從19世紀往現代走，我們則是從19世紀往文藝復興走。兩波人，兩頭的吸收。

問：你畢業時是1982年，當時北京的藝術氛圍如何？

楊：很活躍了。上學時南方已經不大一樣了，因為非常活躍，所以當時的社會思潮與流行時尚對於中央美院也造成影響，不過根基倒影響不大，因為在中央美院，從徐悲鴻開始，注重的就是體系，傳承的體系，樣式性的東西不是很受倡導。現在回想起來覺得這點很重要，如果當初一味走向時尚、流派，就沒有了根基，可能趕了時興，卻失去根柢。

問：你所謂繪畫的傳承根基，是強調用色、構圖、技法、藝術家的情感與觀察，都必須有所觀照？

楊：是，而且必須要有感而發。要從真實裡去提煉、觀察，要熱愛生活，再從中觀察。繪畫的教育不會只是教你一種樣式，不是因為我擅長這種樣式，就讓你學這種樣式，那是表面的。我們重視體系，強調油畫的本質，包括對於油畫的研究、表現與領悟。也因為如此，繪畫不會淪為表面化、樣式化。

問：換句話說，就是繪畫背後需要有情感與故事？

楊：畫面的東西，不經過長時間的訓練，去掌握繪畫的元素，是表現不出一定的水平；而畫面背後，是畫家的體驗，不是一個空泛的東西，而是有感覺、有觀察，還有個人的修養。

問：你是不是特別喜愛典雅氣質的女士作為你繪畫的模特兒？好比你的夫人就是你畫作中常出現的人物。

楊：我特別喜愛文藝復興時期的繪畫，那是非常有深度的繪畫，需要深刻觀察與感受，而這樣的畫作需要有模特兒，但在我們那時候，沒有條件聘請模特兒，學校裡的模特兒是供練習用的，沒辦法畫出更深刻的感覺。所以我的老婆，也就是當時的女朋友，就成為最佳模特兒。因為她也是畫家，可以理解繪畫，最重要的是，我們之間有感情、有體驗，可以深入觀察。可能早期這樣的畫在參展時得到肯定，大家就覺得這是一位畫老婆的畫家（笑）。其實我後來畫了很多別的人物。

問：你嘗試過畫內蒙的題材嗎？

楊：我在畢業創作時嘗試過。但是感覺畫蒙古族還不是我可以把握很好的，比如跟朝戈一比，就沒有他掌握得好。雖然我從小生活在內蒙農區，但內蒙80、90%是從山西遷徙過去，所以我的口音、生活習慣、飲食都還是山西的，因此我選擇畫農民，尤其是山西、陝西這一帶的農民。

■時代現象，不能撼動根本

問：你在美院畢業後就一直留在北京嗎？

楊：畢業後在中國戲劇學院當了一年多的老師，當時有個很好的條件，剛畢業的人不能去講課，只是跟在老先生背後實習，所以那段時期我畫了許多畫。後來調回中央美院後當了班主任，帶著學生下鄉一起畫畫。我覺得教學對於藝術家來說，特別是對於我們這個時代的藝術家是很重要的，透過教學的過程，讓我們可以涉獵所有的學術問題，比如當下的問題、傳承的問題、技術的問題等，甚至是個性、生活與藝術表現的關係，這些問題在每個人的身上體現不同，而研究教學，可以帶來很大的好處。要將一些問題對學生講清楚，要從學生身上看到問題，這是對學術的一種深度思考。還有一點就是可以從學生身上得到活力，不會老朽，我覺得教與學是非常好的彙整。

問：即所謂教學相長。

楊飛雲　牧歌　油畫　193.5×136.5cm　2001（右頁圖）

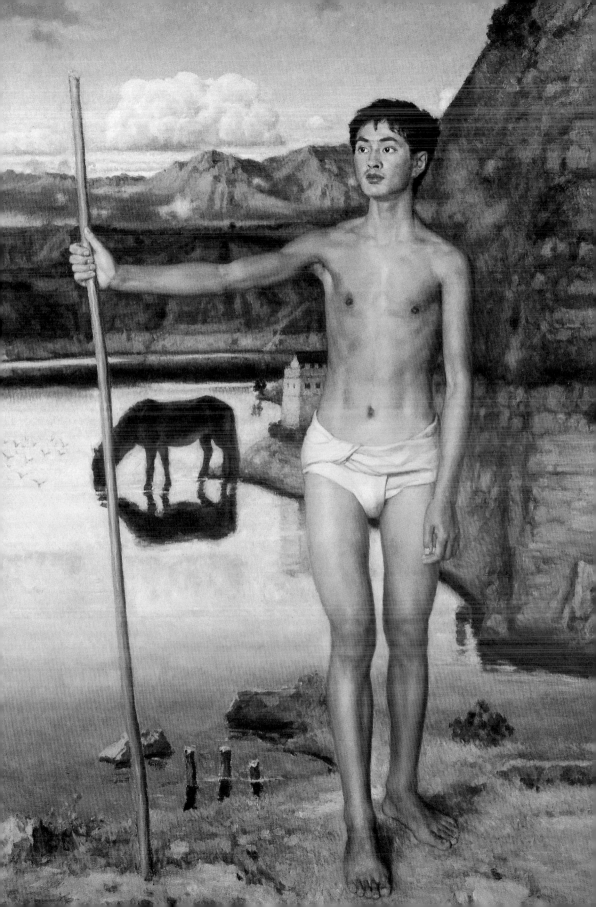

楊：對。因為要教，自己就要去做。我感覺自己除了在教學上有收穫及體驗，自己的學說與思考，透過學生的傳承，也有很深刻的意義。不過油畫對於中國人來說，不是天然的傳統，有很多人都像我一樣，是從自己研究開始，不是從小由老師教導，有時在掌握上會出現一些問題。

問：所以你希望在中國建立完整的油畫教學體系？

楊：這是必須的。體系是超越個人的影響，西方是透過幾世紀積累教學心得。而油畫對於我們來說，是外來的文化，必須要建立好的教育體系，以亞洲來看，我認為在寫實這塊的培養上，中國的油畫教育體系可說是相當完善。

問：你現在於教學崗位上，觀察現代的學生與你那一代人有何不同？

楊：就一個差別，環境變了，現在的學生起點很高。什麼起點呢？畫畫條件很好，可能從小開始培訓，可以觀賞的環節多，包括親臨美術館、看印刷品、從網路上獲取資訊等，起點很高。但環境變了，外在誘惑多了，各種各樣的風潮與訊息，使得年輕人基本上不能靜下來，認同一種東西，去磨練，這是非常糟糕的。還有，以前我們四個學生，十幾個老師；現在一個老師，教六、七十個學生。

問：好像之前的人學畫，根本是從個人興趣出發，但現在學畫的動機複雜了。

楊：這更是一個問題。學生不是由衷地學習。有才能的人非常多，畫畫的人非常多，但是沒有

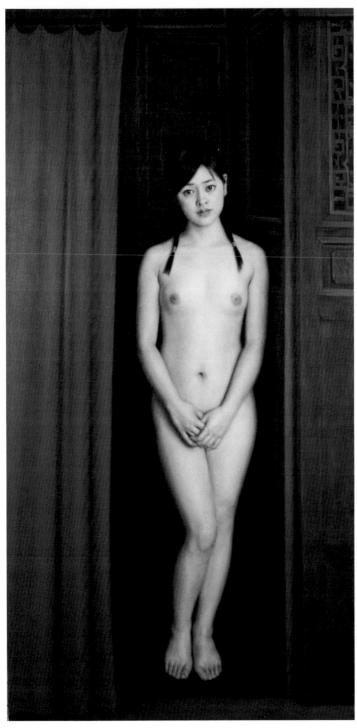

楊飛雲　紅布簾　油畫　200×100cm　2005（上圖）
楊飛雲　鏡中無人　油畫　200×100cm　2006（右頁圖）

352

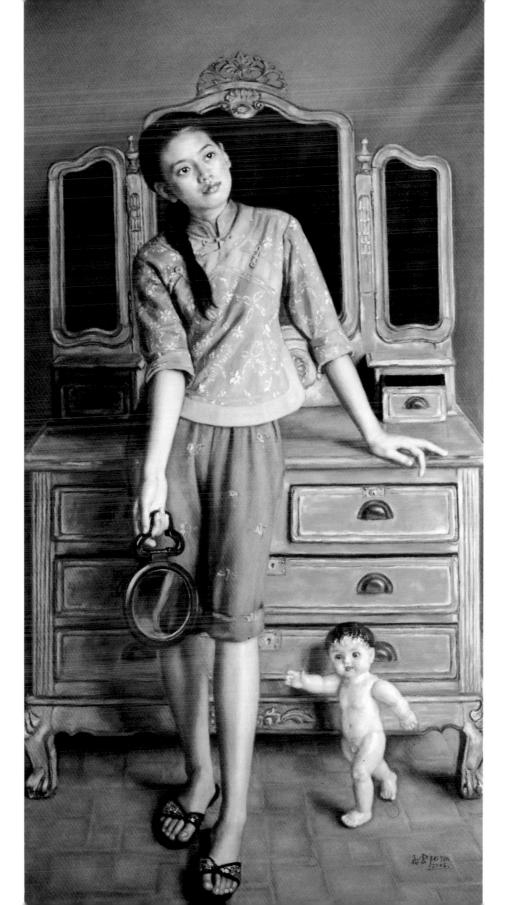

一個好的生長環境，好像一株好的苗，還沒有茁壯就要讓它繁衍。生命週期也短了。

　　我們幾位老師們近期在評選全國繪畫時，發現了一個問題，那就是現在多數作品偏離了油畫，偏向圖像化，人追機器的效果是本末倒置的。老師們的感觸是，許多作品離油畫的本源也遠了，是很像畫，但不是很像油畫。繼續如此，會偏離，要再走到水平上很難。我們很清楚地知道，繪畫不能拿照片來代替，從攝影術出現以來，也沒有一張攝影可以取代繪畫。另一個擔憂，就是繪畫所表現的取巧。

問：是不是中國當代藝術市場暴起後，對於學術的衝擊相當大？

楊：這個衝擊太大了。那些觀念繪畫的特點，就是找個符號、點子，可以不斷地繁衍，甚至可以找別人來製作，我覺得那根本不是繪畫。繪畫，每一張都必須是體驗、觀察所提煉出來的東西，畫家有時未必是愈畫愈好，晚期不如早期、中期畫得好的畫家有的是。繪畫藝術與新藝術形式是不一樣的。新藝術可以說是美國人發明出來的，是多了很多種手段去表現，但那不是繪畫藝術；繪畫藝術是用心、用悟性、用情感、生命去體驗，所以它不能重複；這是走心靈、情感、審美及體驗的東西。觀念藝術則是走思維、邏輯的，主要是提出一個概念。

問：2005年你與陳逸飛、艾軒、王沂東創立「中國寫實畫派」，就是對於這樣的環境提出因應？

楊：我們是覺得環境很混亂，所以決定自己畫一些東西拿出來。沒想到這在中國獲得很大的支持。「中國寫實畫派」目前已經跨入第六個年頭，成員也有三十多人了。

　　其實，中國人從學藝術到成為藝術家，有很大一批人是從體系內培養出來的，學寫實、具象的。像我從正規教育開始，畫齡有三十年了，但在「中國寫實畫派」有許多資歷更深的。這些人是從熱愛藝術開始，一邊創作，一邊從生活中學習，而且這些藝術家多數都在教學崗位，對於各界有相當的影響。

　　中國繪畫的歷史淵遠流長，精深博大。從西方資料來看，19世紀末期，外國人看我們的繪畫，就好像我們看文藝復興一般。目前看中國藝術的發展，跟著美國走前衛路線，只能是一個時期。你想想，中國本身的文化基礎深厚，只是從上世紀以來的一百年，受到西方文化的極大衝擊，許多東西被斬斷了，而開放以後，無論經濟、文化或藝術，都西化了，或者更準確地說，是美國化了。

問：其實很多資深藏家還是很關注寫實藝術。

楊：他必須關注。美國人不關注，並不代表它不重要。中國人的畫畫能力是很厲害的，而且從事繪畫的人太多了。早期有很多留學海外的傑出藝術家，陸續回到中國，他們都是在中國的繪畫基礎上，吸收西方的養分，或者說，你畫的是西方的東西，但學問、審美與格調是東方的，文化是不能搞全球一體化的。

問：除了教學與創作，你最近也參與了「百年華人繪畫」評選？

楊：是的。「百年華人繪畫」是兩岸合作的一個活動，它是從繪畫最大的兩個版塊，就是中國畫與油畫切入。近一百年是中國人文化遭遇外來文化的關鍵時期，就中國的發展來看，文革前，是中學為主、西學為輔；文革這一段，其實是安心地做了自己的東西，但不是在原有的基礎上，而是在一個封閉的狀態下；開放後，一直到現今，已經完全西化。而這一段歷史的繪畫是非常值得梳理的。

<div style="text-align: right">（撰文、攝影：許玉鈴　圖版提供：楊飛雲）</div>

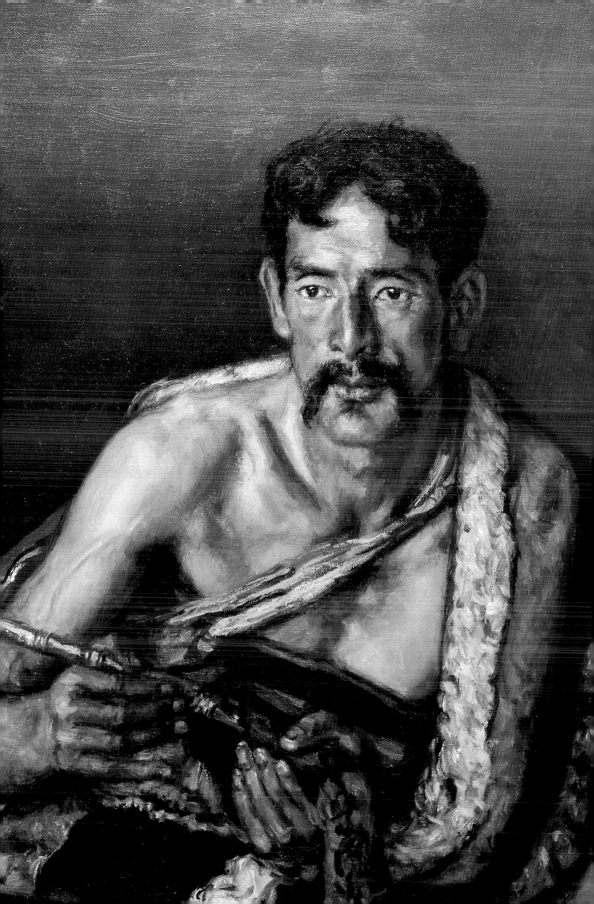

玩味繁複與簡單的塗鴉繪畫
葉永青

葉永青，人稱「葉帥」，溫和親切的他，身影總是穿梭於各城市之間，變換著畫家、策展人、美院教授，以及旅行者等角色；他的塗鴉繪畫，是以最繁複的方式描繪看似簡單的畫面；他的展覽，從「畫個鳥！」延伸至「像不像」，展現了一種引人玩味，遊走於理性與隨性的特質。

除了葉帥的稱呼，葉永青還有個「現代藝術雲南總教主」的封號，不僅因為他出身雲南，他所創辦的上河會館與陸續策劃的展覽，對於凝聚雲南藝術家力量，以及提升當地現代藝術欣賞的條件，也有著相當的貢獻。

身為中國當代藝術中生代一份子的他，早期的藝術歷程並不算特別。1958年出生於昆明，1977 年參加文革後首次高考，次年考上四川美院油畫系，1982年自四川美院畢業後，留校任教至今。1985年因為勞森柏在中國美術館的展覽前往北京，從此往返於重慶、昆明與北京之間。

他當年的四川美院同學，多位已躋身藝術界大腕，其中包括張曉剛、何多苓、羅中立等人，他自己亦為極具代表性的中國當代藝術畫家之一，不過作為個人代表的繪畫風格，不是四川畫派為人所知的傷痕美術，亦非鄉土美術。他的塗鴉，尤其是「畫鳥」的作品，讓他獨樹一幟。

影響葉永青創作至巨的因素，是他在城市鄉間遊走，在現代性與自然原始召喚中徘徊的生活。「從重慶到雲南，工業景觀到田園風光，現實與夢幻拉鋸式的兩極中，有一個念頭，愈來愈使我內疚和惶惶不安，那就是我還未曾畫出與重慶這些工廠、煙囪有關的東西。要畫出一批與我愛恨交加的矛盾心態相吻合的作品的內心願望，使我陷入了尷尬，我看不起自己原來的東西，面對周圍其他人的作品也失卻了敬意。」葉永青在〈心路歷程〉文章中寫下這一段文字。而他在1985年初到北京時，終於成功將四川重慶黃桷坪的記憶融入創作中。

創作中的葉永青（上圖）
出身於雲南的葉永青，有雲南當代藝術總教頭之稱。（右頁圖）

然而，學習油畫出身的葉永青，並不以油畫在藝術界闖出名號。他在1980年代末「後八九藝術」的思考中，更清楚地掌握自己的創作天分。「在那個精神突然休克的時刻，我繼續擺弄毛筆和水墨，嘗試用壓克力和綜合材料作畫，油畫專業出身的我一直有水墨情結，雖然幾年來我的油畫創作受到朋友和一些批評家們的讚譽，但我清楚這不過是出於友誼和真誠的愛護（我從心裡感激他們）。當我在許多場合看到許多朋友的油畫時，我想他們都是天生的油畫家，而我不是；畫筆和油彩對我，總不如操作墨和水時那種自如和實在」，他如此寫道。

到了90年代，葉永青展開了一段又一段的旅程，在到處旅行的過程中，他慢慢放下既有的部分，改以一種比較鬆散的方式創作，也發展成如日記式的塗鴉創作。

■訪前的意外插曲

此次約訪葉永青時，原訂他從英國返回北京後進行專訪，但沒想到送女兒到英國讀書的他，卻突然失聯了，原本於2009年9月中開幕的「像不像」個展，也因此延後一週。這出人意料的狀況，正是因為葉永青抵達英國的第一天即發病，「可能是因為前一陣子去寮國旅行不慎感染，到了英國剛好病發」，葉永青描述著自己在英國的突發事件，「當時可把英國人嚇壞了，他們一下子將我推進病房隔離，並將我的衣服一裹，送去燒掉。等我意識過來時，才想到我的手機還在衣服裡」。就這樣，沒有手機的他，被隔離於英國的病房中治療了好幾天。

癒後返回北京的葉永青，很快讓生活與工作重新銜接上，不過他在北京將府的工作室，狀況仍未解除，傳出拆遷消息已久，也經過一番抗爭，雖然將府一帶的工作室拆遷時間延後，但畫家們依然得準備遷移。「再過幾天，這些作品都會運送至展場，到時候我就不用擔心工作室是否拆遷了。」葉永青指著工作室裡的作品說著。從2009年9月到年底，葉永青的三場展覽會密集地在北京及台北展開，「這些作品一拿走，工作室拆不拆都跟我沒多大關係。工作室拆了我就出去走走，拿著筆記本畫畫都行。」

問：你似乎是一個特別愛旅行的藝術家，是因為你從旅行中獲取很多新的想法嗎？

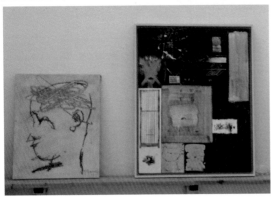

葉：旅行不是為了幫助畫畫去做的，只是因為我喜歡，有好奇心就會覺得自己很年輕（笑）。因為我以前不是一個很快樂的人，但真正的旅行讓我釋放掉很多東西。

我記得有一次特別打動我的經歷，是1996年時去孟加拉達卡郊區的農村，我們許多藝術家在那裡從事藝術，但那環境只有樹枝、泥土等自然資源，以及自己的身體，連畫紙都沒有。有天我在河邊散步時，看到的場景讓我愣住了，那很像我二十年前去雲南西雙版納看到的場景，感覺二十年就

這麼過了。後來走回村裡時，剛好另一位藝術家做了三個大孔明燈慢慢飄起，我的眼淚一下子就流下來；那樣的環境，很能啟發人。

問：你之前的展覽先是提出「畫個鳥！」，這次在北京的個展又以「像不像」為名，同樣妙用了雙關語。

葉：對。我覺得可以找一些大家忽略的東西，有點像開玩笑般，如中國話的鳥是個雙關語，而中國畫的鳥又是很優雅的，就是這種是與不是之間；我其實可以用鳥這種題材，也可以不畫鳥，同樣的，像就是像模樣，但其實我們畫畫都是畫心情、畫自己，不是為了畫像。畫畫變成問問題，就有意思了。

問：你的畫還有一個特色，就是玩味繁複與簡單。

葉：對。就是用最費工的方式，畫很簡單的畫面。我的畫具主要就是這些簽字筆與類似女孩子用的眉筆，這跟我現在的生活方式也很有關係，因為我常常往返重慶、北京及雲南，每個地方都會放這些畫具，便於遷移和攜帶。

■昆明赴重慶之路

問：你成長的年代正值中國社會經歷巨大轉變的時期，雖和許多同時期的藝術家有著類似的生活背景，但你十七歲才開始正式學畫，算是起步比較晚的，不過卻在二十歲左右就考進了四川美院。可否先談談你的藝術啟蒙時期。

葉：其實我從小就喜歡畫畫，而且是一直非常有興趣。我記得當時的院子很大，通常小孩子會撿一些土塊、粉筆，蹲在地上畫畫，整個院子全是我們畫的東西，大人們上下班時，就會歪著腦袋看這些畫，但是真正開始對繪畫產生興趣，是在我十幾歲的時候。

葉永青畢業於四川美院油畫系，畢業後留校任教，是朋友眼中的「幸運兒」。（左頁上圖）
葉永青以創作探究「多少」與「繁簡」的理論（左頁下圖）
帶有水墨韻味的塗鴉式繪畫是葉永青的創作特色之一（上圖）

因為當時環境困苦，沒有什麼資源可參考，只能看看一些大字報、政治宣傳畫等，發洩對繪畫的愛好。對當時的我來說，很難有機會接觸到真正的繪畫技巧。當時有一種學習班，教導學生繪製宣傳畫，以及正統、參展用的畫作，我們去參加時，才發現可以透過寫生提高繪畫技巧，所以就跟著畫。當時老師看了我的作品問：「你多大了？」我說：「十七歲。」他說：「十七歲太晚了。我們十三歲時就已經考進附中了，那時我們的石膏素描已經畫得梆梆響。」當時確實有點受打擊，但我實在太熱愛藝術了，雖然有點茫然，但卻能給人帶來很大的歡樂。

我的故鄉是昆明，昆明在中國來說是一個很邊緣的城市，過去被稱為邊疆，外面的世界在舊時只能靠書本得知，來的一些人都是來採風的，也不乏知名藝術家，像吳冠中等人，他們來這裡畫少數民族風情時，我們就有機會可以去看看。我們自己學習藝術的方法，就是騎著自行車去寫生，通常會到滇池去，當地的人稱滇池為海，內地人沒有見過海，就把大一點的水塘稱為海，然後就在水邊想像外邊的世界。當時就是這樣開始。

問：進入四川美院就讀之後呢？

葉：我在1977年開始考大學，次年考進四川美院，當時很興奮，覺得自己要到一個很遙遠的地方去，那時搭火車到重慶，中途還需要轉車，要兩天多才能到達。當時剛上火車時，整個車廂都很安靜，大家都壓著聲音說話，雲南人講話聲音很低沉、很小聲，個性很內向，慢慢地當火車到貴陽時，車廂裡的談話聲漸漸大了，到了四川時，簡直吵鬧得不得了。四川人講話很張揚。我們身處在這樣的環境，對於不同的地方人文就有更深刻的感受，很有意思。

■野路子作為基礎

問：這種地方人文特質同樣反映在藝術上？

葉：當然會。今天這種差異性好像漸漸消失，城市與城市間愈來愈相近，但真正草根性的東西還是根深蒂固地存在，可能反映在語言、飲食等方面。對於雲南人來說，鄉愁可能是一碗米線；對台北人來說，鄉愁可能是夜市小吃。現代化的腳步讓城市間的差異性降低，但人文的東西還是不同。

問：你考上美院的感覺如何？當初的同學中有許多實力非常好的。

葉：考上後很開心也很壓抑。當時不小心考上四川美院後，才發現身邊都是一些很優秀的人，比較起來我們有很大的差異，畢竟我沒有接受過非常正統的繪畫訓練，算是「野路子」出身，都是在實踐中學習，在社會中混出來的。

　　有很多同學在當時已經很有名，像何多苓、羅中立、周春芽等，他們入學時，很多老師都沒有他們畫得好。當時最壓抑的是早我半年入校的張曉剛，他也是雲南人，我們當時覺得自己很差，因為從雲南去的學生就是這種野路子出來的，素描也畫得不好，感覺很沉重，老是覺得自己得去追

葉永青　泉水的聲音　油彩畫布　39×54cm　1985（左頁圖）
葉永青　屏風——山水花鳥和人物　油彩畫布　173×182cm　1986（上圖）

葉永青　叢林筆記　油彩畫布　39×54cm　1985（左頁上圖）
葉永青　晨　油彩畫布　96.5×126cm　1983（左頁下圖）
葉永青　洗馬河　油彩畫布　110×80cm　1982（上圖）

趕身邊的先進們，但這也是促使自己學習的一股力量，讓自己很快地成長。當時身邊的這些人，後來也都是中國當代藝術很重要的一些人物，可以說是時代所賜，讓我們很幸運在這樣的環境中成長，感受很好的思想與創作交流。

　　當時從四川來的同學在年齡上也有很大差距，同學之間的歲數最多相差了十六歲。老的不老，小的不小，大家都趕著第一屆高考，但有許多人已經有很成熟的想法，也將很強烈的批判性反映在作品中，但對我們來講，還是有點游離。除了年齡差距，我們成長於雲南也是造成差距的原因之一，因為雲南一直在主流文化之外，之前有很多想逃避畫政治畫的人，都選擇去雲南，描繪邊疆少數民族的風情。在當時的政治氣候下，有一種合法性，畫少數民族，就可以不畫工農兵。很多人在畫西雙版納時，就把自己想像成是高更或馬諦斯。就是因為有一些很現代性的東西反射在創作中，所以雲南出現許多形式主義的藝術家，有些是我們當初的老師，他們非常強烈地反對蘇聯的社會現實主義；我們在學習的一開始就像是坐著兩頭馬車上，一會拉向這邊，一會拉向那邊，所以我們可以理解現實主義有批判性的文化，也能夠理解超脫現實的東西，這兩種營養都在滋養我們。

問：當時做那樣的創作是可以被允許的嗎？

葉：實際上是不被允許的。當時全中國只有一個展覽「中國美展」，是藝術家揚名立萬的唯一途徑，而所有人提出的草圖都需要經過審查，透過審查後，才能夠得到材料。我記得我們第一次畫出許多草圖時，幾乎全部被「槍斃」，當初四川美協的人來看這些草圖，全部都否決了，我記得只有一張老師的作品通過，那張作品名為〈雨過天晴〉，描繪一位很漂亮的姑娘在擦一面被雨淋過的玻璃。

　　後來大家都把草圖交給另外一位同學，讓他將圖帶到北京，當時找的人，就是昔日《美術》雜誌的主編，他用了一位年輕的編輯栗憲庭，他當時看了四川美院學生的作品，也隱約感到藝術的未來趨勢，用了一張名為〈為什麼〉的作品，描繪一位很苦惱的年輕人，這張畫就是第一件被稱為傷痕美術的作品。

■嚮往高更的生活

問：傷痕美術後續也成為四川美院很具代表性的創作風格，但你並未追隨。

葉：對我來說，更感興趣的還是去嘗試不同的東西。當時學校美術館有一套《世界美術全集》，是我們第一次看到彩色書，以前看到的彩色印刷品是蘇聯畫報。在這套書中，我初次接觸了後印象派與現代主義的作品，也特別吸引我。

問：對哪一位藝術家印象特別深刻？

葉：當時看得很多，就像一個餓慌了的人，把所有東西都往肚子裡吞。我印象中特別喜歡的藝術家是高更，覺得自己未來就要做一個像高更這樣的藝術家，很喜歡他那種孤獨的氣質，以及神祕、未知的東西，包括他對色彩、形體的處理。後來回雲南時，想像自己是高更，所以早年畫了許多西雙版納的作品。

問：你從四川美院畢業後就一直留在學校？

葉：我那時沒想到自己會留在重慶當老師，本想可能會去雲南、西雙版納，像高更般過日子。留在重慶，留在四川美院，對我來說是個意外，其實很長時間不大適應，因為重慶是一個很舊、工業痕跡很重的城市，而我喜歡的西雙版納是一個完全相反的環境，所以城市化與自然景觀一直糾纏我當時的生活。

　　當時的四川美院與我就讀時的氣氛已經有所不同，那時四川畫派（1979-83）已經很有名氣，不過那只是一個小高潮，時間很短，卻創造了歷史，後來四川畫派也影響了很多人，現在台灣賣得

很好的許多作品，就是四川畫派的模式，也是「小、苦、舊」的模式。畫一點農村的風光、畫一位小姑娘，慢慢地變成很模式化，我自己後來覺得很反感，因為那跟我的生活沒什麼關係，但當時不知道出路在哪，算是處在一種很苦悶的情況下。一方面不停地去雲南畫寫生，去西雙版納和圭山，那時候張曉剛、毛旭輝和我去得比較頻繁。

　　1983、1984年時，我們慢慢地將創作題材改成畫自己，有點像自傳，在1985年時，特別肯定地畫這樣的東西，當時剛到北京，搬到北京的契機是因為勞生柏在中國美術館的展覽，當時特別興奮，到處約人一起看。當初來看的不多，很多人不感興趣，但我看完後特別興奮，感覺藝術視野大大地拓寬，了解原來藝術可以和日常生活產生如此關係，可以介入社會、介入生活。我起初借住在

葉永青　晚霞的剪影　油彩畫布　96×126cm　1986（上圖）
葉永青、殷雙喜與張曉剛於1992年攝於重慶（左下圖）
1993年「中國經驗展」（四川省美館）合影。前排左起張曉剛、王川、周春芽，後排左起葉永青、王林、毛旭輝。（中下圖）
1993年葉永青於「中國經驗展」中（右下圖）

北京朋友家中，開始畫出四川重慶黃桷坪、轟立的煙囪不停地冒著煙、吵雜混亂、環境周遭有很多灰屑飄落；原本生活在那裡時，心裡覺得有點恐怖，但到了北京後，這些東西轉化為創作元素，成了生存環境與想像之間的連結。

　　在那之後，我就常常往返重慶與北京之間，後來慢慢也喜歡在畫面上做出格子的分割，這種分割有點像是明清時代的版畫、連環畫；這些格子其實就是不同的時空、不同的片段，是在不同空間裡發生的一些事情，它就有點像是記日記一樣。

■新的嘗試與探索

問：從那時開始發展出你目前的繪畫風格？

葉：對於中國而言，80年代末期像是一個舊時代的終結；對我們來說，這個舞台是突然崩塌掉的，感覺沒有前途，就開始往回憶裡探尋。那種感覺太現實了，有點抵觸這種東西，後來就慢慢放棄。

90年代，我們的生活有些改變，我們的作品一直是針對現實，但也有很強烈的參照性，就是參照西方文化，80年代時這種參照性可能來自於畫冊，但到了90年代時，我們開始有各種各樣的管道去參照，開始直接把自己放在西方的環境與交流中。在這樣的環境中，很快會遇到另一個問題；原來的那種革命性與前衛性也開始被消解掉了。我開始思考：「你是誰？」我們到各地總被貼上中國藝術家的標籤，我的性格就是會抗拒人們加諸於身的標籤。

　　整個90年代，我可能是中國藝術家在世界上最頻繁走動的人，走過歐美許多國家後，我慢慢喜歡往亞洲未有當代藝術展現的國家跑，如印尼、孟加拉、巴基斯坦等，這些地方和我們很像，但並不妨礙他們的想像力發展，所以我到處看、到處旅行，在這過程中，慢慢把自己放下，不再感覺藝

葉永青　冬日的記憶　油彩畫布　90×90cm　1994（左頁圖）
葉永青　畫廊──日遊　油彩畫布　90×90cm　1994（上圖）

術是什麼事業，而是一種有感而發的東西，慢慢也以比較鬆散的方式創作，畫出來的作品就被稱為塗鴉創作。

後來的風格變化是在1997年時，我獲得在倫敦工作室創作的機會。1999年，我在倫敦停了比較長的時間，當時我的房東是一個女藝術家，以前我在海外的工作室，生活相對獨立，那時第一次與女房東相處，她是素食者，生活有潔癖，與我平常身邊的人很不同。以前我們說的文化衝突，只是在書本上看到，當這種體會變成生活時，感受更深刻，也讓我更了解英國當代藝術。英國當代藝術培養出來的藝術家，表現的是最極端，或是最穩健但有難度的東西，這種難度是很打動我的。一種是極簡，一種是極為血腥，力量極為強大。這個時候我再回頭去看本來的東西，就覺得索然無味，以前我一直有點沾沾自喜，覺得我在中國還是最好的塗鴉藝術家，但是到了那個地方，你覺得自己真的不能隨便跟一個黑人比，他們聽著音樂，就能夠很輕鬆地畫出東西。

原來天天做的東西做不下去，就開始覺得痛苦了。1999年有大半年都沒有畫畫，畫不出新的東西，後來回到中國也有一段時間不再畫畫，去做了一些別的事情，像是策展。

後來在倫敦看了克羅斯（Chuck Close）的展覽，我很喜歡他的東西，他的經歷對我特別有啟發。他以超寫實的作品出名，那種大尺寸作品非常有氣勢，但他到了晚年後，身體出現問題，也開始改變畫風，在畫面中打格子、填顏色，那些東西有些是抽象的，對我來說有點像是當頭棒喝，藝術家雖然也要思考社會的問題，但骨子裡的思考不是純粹的邏輯，他是用手帶領思考，可以走到反面，可以從具象走到抽象，也可以從抽象再走到具象。

許多人在欣賞畫作時會有先入為主的想法，會將繪畫分為兩種，一種是有技術、有難度的繪畫，一種是畫得很快，像是兒童繪製的畫，或是素人就能畫的東西；後者一般沒有什麼權力。於是，我改用一種很慢、很理性的方式，繪製原本可以畫得很輕鬆的符號。後來的嘗試就是在這樣的基礎展開的。

問：何種機緣讓你在1998年開了上河會館？

葉：當時我在重慶生活，發生了闌尾炎，本來只是小手術，且執刀的醫生也很有名，但他一刀劃開後，發現怎麼看不到闌尾，又劃了一刀，結果傷口太大，很久沒有癒合。我是那種有小病就變得很嚴重的人。

調養一個多月後，我決定要換一個地方。我一直覺得雲南是失敗者的天堂，我當時就覺得自己是失敗者。另一方面也是為了陪我女兒，因為我女兒一直在昆明，於是在昆明找了一間工作室，但我的麻煩就是每天都會蹦出新想法，且一比較就浮躁。當時想做點別的東西，於是跟別人合辦了上河會館，當時中國沒有什麼推出當代藝術的畫廊，藝術沒有被放在一個可以交流、碰撞的環境，所以我想做一個這樣的平台，當時上河會館推出的第一個展覽，很直觀地取名為「打開四面八方」，今天大家看到最火紅的藝術家，都參與了那場展覽，包括張曉剛、岳敏君、王廣義、方力鈞、周春芽等。當時很多人覺得很奇怪，怎麼能在昆明見到這樣的展覽。

問：上河會館持續了多少年？

葉：八年。賣畫一直賣得很好，不過也有很多人就是喜歡去看老闆，他看到我就說：「老闆，給我餐巾紙。」我就跑得飛快地去取。很有趣。

問：近期的計畫呢？

葉：2009年12月我會在雲南辦一個展覽，集結眾多90年代嶄露頭角的藝術家參展，名為「出雲南」，其實是在做我們的經歷，在這個地方成長的藝術家，真的是有著特別的經歷。

（撰文、攝影：許玉鈴　圖版提供：葉永青）

葉永青　屋外的馬窺視的她和被她端視的我們　壓克力畫布　54×40cm　1985

以水墨為起點，走前衛之路
谷文達

將人髮、經血與文字作為創作元素，融合生物基因與文化面向的考量，並透過書法、行為或裝置作為表達；在谷文達的藝術作品中，人們從表面的訊息中感受直觀的震撼，在理性的引導下玩味因誤解衍生的新解，從認知的矛盾中，領悟藝術的精采。

谷文達，1955年生於上海。在文化大革命的年代，他一邊畫著大字報，一邊學習國畫；文革後，他考進當時的浙江美院（現為中國美術學院），成為山水畫大家陸儼少的門生，卻與傳統背道而馳，提出觀念水墨創作，並且一路朝著前衛藝術探索。談起自身的藝術學習歷程，谷文達坦言：「腦子總是早一步地轉到另一個方向」；而這樣的門生，讓陸儼少不禁言道：「有一個谷文達就夠了。」

擁有傳統水墨畫的底子，卻走著「離經叛道」的路子；接受多年中國文化薰陶，卻也切身感受西方文化的衝擊。這樣的背景，讓谷文達進一步地將文化的衝擊性帶入藝術創作中，並嘗試將生物基因、高科技與中國傳統文化密切地結合，以當下的背景條件為藝術文化烙下獨特的歷史印記。

他從1993年開始進行的「聯合國」計畫，採用了全球逾百萬人的頭髮作為素材，在不同國家提出了數十件作品，引起國際藝術界廣泛關注；第一件人髮裝置藝術〈波蘭紀念碑：住院的歷史博物館〉，觸動猶太人因二戰期間受屠殺迫害留下的傷口，受到非議。他以十六個國家六十位女性的

谷文達　遺失的王朝系列—靜觀的世界#1-5　破墨書畫　宣紙、墨、白梗絹裝裱立軸　6×9英尺　1984年於中國杭州浙江美術學院谷文達工作室　私人藏（上圖）
藝術家谷文達（右頁圖，Eric Leleu 攝）

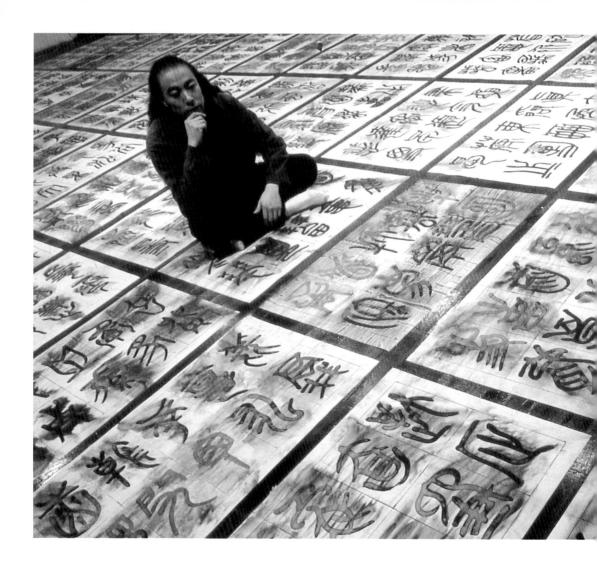

月經血，以及四種不同狀態的胎盤粉為素材創作的「重新發現俄底浦斯」系列，亦引發軒然大波。「前衛藝術創作一定是跟現實的社會條件有些矛盾。如果作品一出來，作品很容易被接受，基本上就不算太前衛。」谷文達如此詮釋。

■形象強度與意象深度

　　談起自己的藝術歷程，谷文達以三個階段作為區分，「第一個階段就是在中國這段時間，我做了大批與文字相關的創作，包括偽漢字、水墨畫的行為藝術與裝置；第二階段是我用人體材料做的一些作品，這是移居到美國的階段；第三個階段就是我目前在做的，就是把中國傳統文化的菁英元素，和當代普普的流行文化融合在一起，好比是燈籠。」而第三階段的創作，包括〈霓虹燈書法〉以及從五、六年前展開、以燈籠作為元素的「天堂紅燈」計畫，都是極具代表性的創作。

　　在先後以上海、杭州、荷蘭等地提出「天堂紅燈」的電腦影像創作後，2009年於比利時布魯塞爾的歐羅巴利亞（europalia）中國藝術節活動期間，這個計畫終於從虛擬影像走入現實環境，將谷文達強調文化衝擊性的藝術理念具體實現。這項以逾五千只紅黃燈籠覆蓋布魯塞爾藝術之丘王朝大廈的〈天堂紅燈——茶宮〉，不僅從視覺上實現中西文化並置的衝擊力道，以紅黃燈籠排列顯示的

「茶食」簡字，以及紅色燈籠上的「中國」組合字（囬），亦使其藝術理念融入細枝末節，提供更多解讀與思考的線索。

　　「燈籠是最流行的吉祥物之一，就好像牛仔褲在西方一般地普及。我要把中國的元素，變成當代流行元素，把它推廣到世界各地去。」谷文達表示。而透過這五千多只紅黃燈籠所呈現的形象與意象，對照著當地的建築與人文，很自然地引領著觀者從感官與思想上體驗不同文化的衝擊。

　　作為谷文達文化主題創作的另一重要元素，就是頭髮。除了「聯合國」計畫中，以頭髮編織成字體，以不同形式傳達頭髮背後的民族意識，谷文達本身的頭髮也成為創作的素材之一。

　　從正面看起來像是三分平頭，背後卻盤著辮子的獨特髮型，多年來已成為谷文達的形象標誌。而留起辮子，不是為了造型，而是因為不想上理髮院。「我去美國前，是我自己剪前面的頭髮，後面頭髮則是我前妻幫我剪的。後來，她比我早一年去美國，那段時間沒人幫我剪後面頭髮，我就一

谷文達　遺失的王朝系列—A系列#1-#50（偽篆書臨摹本式）　破墨書畫裝置藝術　宣紙、墨、紙本裝裱　24×36英寸（每一幅均相同尺寸）　1983-86年創作於中國杭州浙江美術學院谷文達工作室　大英博物館和私人藏（跨頁圖）
從正面看起來像是三分平頭，背後卻盤著辮子的獨特髮型，多年來已成為谷文達的形象標誌。（右上圖，Eric Leleu 攝）

直留著。現在我還是自己剃前面的頭髮，後面就不管它了。就這樣，二十年沒變過。」谷文達表示。而平常編著辮子盤起的頭髮，在他進行行為藝術〈婚禮〉時放了下來，作為一種傳達意念的元素。

■ 傳統基底與前衛觀念

在旅居美國多年後，谷文達為了創作〈碑林〉，先是於1996年回到中國，於西安設立工作室；近年來，陸續又在上海與北京設立了工作室，長期往返於中國與美國之間，並且展開他以「文化衝擊性」為主題的創作歷程。此次於2009年末接受《藝術收藏＋設計》專訪，谷文達再次回溯其藝術創作歷程，講述自身如何從傳統藝術學習走上前衛藝術創作之路。

問：你的藝術之芽何時萌發？又是在什麼樣的情況下進入上海工藝美校？

谷：我對藝術有點意識的時候，應該是60到70年代時，因為我本身有點美術底子，就參與了一些美工的作業，練了一點美術技術。這時期的美工訓練，對我後來的創作生涯有影響，包括寫大字報的字、紅白黑的色彩，都對我有影響。高中畢業時，正好上海工藝美術學校招生，我就去報考。

事實上，當初我並不是一定要讀什麼科系，1973年進了工藝美校後，由學校分班，我沒有到美術班，而是到東洋雕塑班，就是做一些傳統的木雕，但本身對這些並不喜歡。1976年從工藝美校畢業後，就到木雕廠去工作。到了1979年，浙江美院在文革後第一次招研究生，當時全國招五個人，大家都擠著去考，我特別幸運，成為陸儼少老師的研究生。

問：能夠跟著陸老師學習你一直感興趣的國畫，自己有什麼想法？

谷：那時候就很想成為大師囉。從小就想著畫國畫，很厭惡做工藝木雕，讀書時都自己躲起來畫畫。

問：陸儼少老師帶給你什麼樣的影響與啟發？

谷文達與工廠人員討論生物基因墨的製作細節（上圖）
谷文達上海工作室一隅（右頁上圖，馮曉天攝）
生物基因墨製作過程：瓶裝中國人髮、血餘炭（半炭狀態的人髮），「人煙101」基因墨碇和墨汁；清理人髮；製作人髮血餘炭；在上海華東師大生化實驗所以高壓噴流技術將人髮製作成極細粉狀。（右頁下四圖）

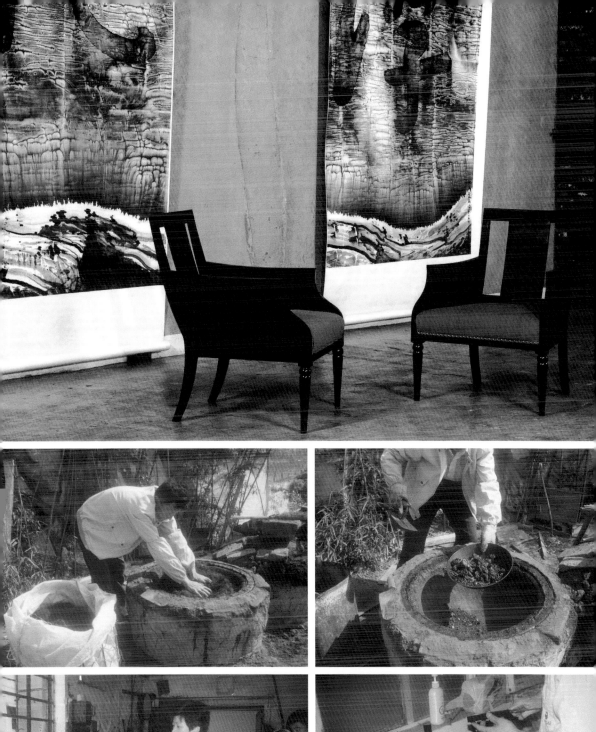

谷：這個也是很麻煩，因為我自己當時最喜歡的是當代藝術。我在工藝美校時，最喜歡的是山水畫，當時一心想畫新風格的山水畫，不是傳統的。跟了一個年輕的老師學畫。等到我成為陸儼少的研究生時，我腦子已經轉到另一個方向了，我喜歡前衛藝術，所以我入校以後，一方面跟著陸儼少老師學習傳統的詩歌、經書、書法等，進行有系統地學習，但自己大多數時間是在看古今中外的哲學書，在研究當代藝術。我的學習生涯裡總是出現矛盾。但陸老師我是真的很崇拜。事實上，我對中國藝術的了解，最重要就是吃了陸老師的這口奶。

問：那個時期，當代藝術的資訊從何而來？

谷：當時，浙江美院有一批學生在搞當代藝術，他們把印刷廠賣了，買了很多圖書。基本都是從書本來的資訊。在那個時代，文化是作為一個宣傳品，而不是純藝術，但終歸是印刷出版了。我不會作為批判去看，但會用自己的眼光去看。

其實，我後來的畢業創作也不是那麼順利。我當時做的是很象徵性的山水畫，那時，陸儼少老師有些不同的意見。後來陸老師再招研究生時，口試時會問：「你對谷文達什麼看法？」他說：「我只需要一個谷文達。」也說過：「谷文達是一匹野馬，不是駿馬。」我畢竟沒有很嚴格地師承陸老師的藝術。

問：但這個基礎對你的創作很有幫助。

谷：是的，很有幫助。1985年的美術運動可以說是完全的西方化，打破各方面的經過是需要的，但全盤西化不是目的，我當時感覺應該用中國的美學來審視西方的藝術，用西方的眼光來審視中國的傳統，而不是全部拿過來。我對八五美術運動有自己的意見，所以一般情況下，我都是自己一個人創作。另一個情況是，當時從事中國當代美術運動的藝術家多是學油畫、雕塑出身，很少從國畫門類出來的，我在這方面比較不同。中國文化的薰陶對我有好處，而因為我對西方也是存著一些懷疑的態度，所以我一直是雙向地看待這些。

事實上，國畫的東西我並沒有放棄。我一直創作著和水墨有關的行為藝術及裝置藝術。

■ 文化傳統與時代思維

問：你曾說過要將哲學般的藝術表達轉向大眾普普式的展示，具體的做法為何？

谷：藝術必須和當代的生活有關係。我第三階段的創作，也是目前在做的，就是讓中國元素變成一個新的作品，好比「天堂紅燈」中的燈籠，「霓虹燈書法」也是。因為中國的書法基本上已經被年輕一代遺忘了，但它作為中國經典、傳統的文化，在當代居然沒有人有興趣，我想把書法變成一個新的媒體。

問：文化本身是有歷史軌跡可循，所以你希望這些作品也能反映現在的時代特質？

谷：我自己創作有幾個方法，包括歷史的元素，歷史積澱的文化傳統，但主要考量的是我生活的年代，其次未來的年代；我在創作每個作品時都會想一下，未來再來看這件作品的感受。我希望它是有前瞻性的，但主體必須代表你生存的時代。

對於一件作品，我認為我完成的只是一半，要完善後面那一半，就是當作品陳列在公共場合時，有觀眾參與了，這個部分才算完成。作品有沒有價值，是需要透過觀眾檢驗，這些觀眾可能有一般觀眾，也有可能是評論家等。第二部分的檢驗沒過，就完蛋了。

谷文達　他們×她們（原作已不存在）　水墨與編織裝置藝術　墨、宣紙、絲綢、棉、竹、漆等　300×600×80cm
1986-87年獲浙江美術學院贊助在萬曼工作室完成　原浙江美術學院藏（右頁上圖）
谷文達　文化移情—從華僑城到我的媽呀（霓虹燈書法系列）　霓虹燈管　2007年創作於中國上海谷文達工作室　藝術家自藏（右頁下圖）

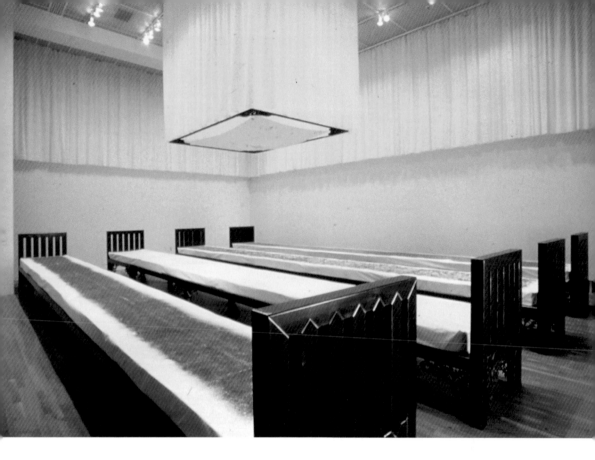

問：如果這樣，那你是不是很在意觀眾的反應？

谷：當然在意。但不是聽到表揚就開心，聽到批評就不開心。我的心態是，作品出了我工作室的門，希望能引起別人的關注；如果人家走過也不看，等於第二部分也沒有完成，根本談不上作品有沒有價值。作品有挑戰性、有思考的餘地，這就是它的價值。

比如說我做「經血」作品，做「人髮」的作品，都引起了很多議論。前衛藝術創作一定是跟現實的社會條件有些矛盾，如果作品一出來，作品很容易被接受，基本上就不算太前衛。我是這麼想的。

問：你的作品中有一部分重點表現的是文化的衝擊，這跟你自身經歷應該有很密切的關連，好比你旅居美國多年，想必有些切身感受。可否談談這部分。

谷：這是個很複雜的過程，它不像是你去某個國家旅行，生活幾天這麼簡單。生活不是走馬看花。我在上海待了二十四年，然後到杭州，進浙江美院讀書，我在紐約也待了二十三年，我的強項在於我有一個參照性，如果沒有美國那麼多年的經歷，可能看待中國的東西也沒辦法看得那麼清楚；我看美國人的東西也是，會用中國的經驗作為比較。

我當時到紐約其實是為了兩個原因，一是我從小就很崇拜特別有文化意義的地方，第二個原因是因為紐約是當時的藝術中心。藝術家總是嚮往到國際藝術中心去體驗，想要當個國際藝術家。

我現在可以說又回來了。現在回來又是一個挑戰。這是一個新的中國。

問：文化衝突在你這個階段的創作是重點元素，但你是希望將這種衝突調和？或是將其矛盾突顯？

谷：這裡面有幾個因素。美國在80年代開始提出國際主義，其實更切確地說就是美國化，是美國主義，是用他們的眼光來看待其他文化。如果不談國際主義，就沒有衝突；一談國際主義，每個國家

就有重新塑造自己文化的衝突。本來是自我存在，現在有了對照性。像是我當初做〈碑林〉，其實是刻唐詩，但是刻了四種中英文互譯的版本，我覺得透過文化的衝突對照，無論是讓別人理解或誤解，最後是創作出一個新東西。文化其實是很難用另一個文化去完全理解，而誤解同時也是一種創造。就是因為我誤解了，所以我創造了。

■ 文化強勢與藝術市場

問：那麼你個人對於這種國際主義的看法呢？

谷：就個人感情而言，我當然是提出批判，因為那是不平等的，好像我們做了鋪墊；但客觀來看，任何一個強勢的經濟一定有它強勢的文化。

二十年前，我剛到紐約時，一般都以為日本代表東方文化，以為筷子、水墨畫都是日本的文化；但現在一般都知道，代表東方文化的應該是中國，筷子跟水墨畫也是源於中國。所以中國的元素在變，中國的狀態也在變，本來作為區域元素，將來也會作為國際元素。中國文化的強勢，會隨著經濟強勢出現。

問：但對於中國當代藝術市場的崛起與泡沫化，你如何理解？

谷文達　生之謎 #2（重新發現俄底浦斯系列）　裝置　人的胎盤粉（來自正常、非正常、墮胎、死嬰的胎盤）、四張大鐵床、一白床單染有處女血與精液　1993 年創作於美國紐約（由懷克斯納美術館贊助）　藝術家自藏（紐約工作室）（左頁圖）
谷文達上海工作室一隅（上圖，馮曉天 攝）

谷：我覺得壓根沒有崛起過，也沒什麼泡沫化。現在只是回復到一個正常的狀態。我記得我在浙江美院當老師時，曾有西方評論家拿了一本畫冊，想要跟我換一張畫。那時5美元對我們來說就不得了。只是那些人在那個時候，買了很多中國藝術家的作品，過了二十年，拋到市場上，出現了高價。

問：所以，前幾年市場的狀態，只是反映當初種下的一個因？而現在這個因果循環已經告一段落了？

谷：是的。那只是一個炒作中國藝術市場的果。中國藝術體制尚未建立好，沒有可以欣賞當代藝術的群眾，怎麼會有這樣大的市場。最後中國真正的當代藝術市場，還是要靠中國當地。但現在還沒有這樣的條件。我感覺現在的情況，是真正的現實，將來怎麼發展，還維繫於政府的策略與民眾的態度等，唯有當代藝術成為主流藝術，才可能有這樣的市場。

問：如你所言，中國當代藝術回歸到常軌發展，那麼你現在如何定位自己在藝術的角色？希望做些什麼？

谷：中國當代藝術現在已經算是處於很好的狀態。如果維持這樣的腳步一直往前走，那前景是很好。中國藝術家算是很幸運，因為國家大，體量大，很受關注。

　　我現階段的創作，好比「天堂紅燈」，就是一個跨國跨文化的計畫。這實際上是我從五、六年前開始。這個計畫比較複雜，需要一個團隊，因為作品要實現，在當地就得有可以進行遊說的人，因為這最後需要當地市長簽字的，需要走一堆公文。掛上燈籠不光是一個簡單的動作，因為它是文化訊息的交流。在技術方面，也需要有一個工程團隊，與我進行討論；好比在一個老舊建築物上掛燈籠，它需要先披防水的帆布，還有防風等等的技術考量。

問：要具體實現，還有很多技術難題要克服。

谷：對。需要有一個工程師與工程團隊。例如我2008年在荷蘭做了一個設計，當時是與奧運同時進行，那時我已經在中國將燈籠都製作好了，也都運過去了，但因為發生了西藏問題，活動就取消。因為預計要掛燈籠的那間荷蘭大教堂，已經掛上好多西藏的旗子。

谷文達　墨（煉金）術　水墨裝置藝術　基因墨粉狀顏料、生物化學試管、紅木盒（一百盒）（左圖）
谷文達　中國基因人發墨碇、紅木玻璃盒（一百盒）（右圖）
谷文達　聯合國——我們是幸運的動物　裝置藝術　染色的人髮、白乳膠、細麻線　26×32英尺　2006年創作於中國上海谷文達工作室（由康乃爾大學赫伯特強生美術館贊助）　藝術家自藏（上海工作室）（右頁上圖，康乃爾大學赫伯特強生美術館 攝）
谷文達　DVD紀錄片《墨（煉金）術》　1999-2001年創作於中國上海曹素功墨廠　藝術家自藏（上海工作室）（右頁下圖）

■理念的延續與新計畫

問：是否可以將你的「天堂紅燈」視為一種地景藝術？

谷：舉例克里斯多（Jaracheff Christo）的作品來說，他使用的是布，布本身不帶文化訊息，是一個抽象的寓意，但我做的燈籠是有很強的文化訊息。像是我在布魯塞爾找的是一個皇宮的房子，前面還有一個皇宮人物的雕像。對照著我的作品，就是有不一樣的訊息。這麼大的東西，那麼長時間出現在那裡，人人都會注意到。

問：你這個計畫已經針對幾個地點提出影像圖，其中有哪一個作品是讓你感覺特別強烈，若沒能實現會覺得特別可惜？

谷：上海的〈燈籠龍〉如果可以做出來，一定非常輝煌，但我覺得一定會實現的，時間的問題而已。我的藝術是一個慶典，是和時間概念有關係，因為作品的象徵性就是一個慶典。但運作機制比較複雜，而且耗費相當大。像是這次布魯塞爾的作品，在當地消耗的費用就是由當地政府負擔，在中國製作的費用就是由中國負責，但因為費用實在太大，後來是得到了西班牙國際文化基金會贊助。

問：你使用的燈籠上面還出現了你創造的「簡字」。

谷：對，我常開玩笑說，如果用這個字寫作，文章長度可以縮短一半。

問：無論是「簡字」或是「偽漢字」，難免都會讓人跟徐冰的創作產生聯想，你個人如何看待這點呢？

谷：我們是同代人，但我開始做這些字，比他早了很多年。後來，我創作這些字時，又回到了人體材料，我當初想的是，「字」是人類文化的第二自然，身體是第一自然，我就把文字透過頭髮編織出來。我想把人體跟文化結合在一起。應該說，我們有相同的地方，但是有不同的發展方向。實際上，現在也有一批人在做，像是蔡國強、邱志傑等。

問：你現在於上海和北京都設了一個工作室，是不是意味著將來會有更多時間留在中國？

谷：北京我停的時間不多。因為我父母在上海，我會有些時間待在上海，但我的生活基本在紐約，因為我的妻子與孩子都在紐約。我在紐約的工作室會提出一些方案、草圖，上海工作室則是落實這些計畫。

問：後續的創作計畫呢？「天堂紅燈」會延續嗎？

谷：我現在的創作都是延續的。「天堂紅燈」下一個計畫應該會在荷蘭實現。「聯合國」計畫也繼續。2010年會在深圳舉辦大型水墨回顧展。此外，我還要用書法做成一個園林，正在做設計圖，明年會做模型出來。這個園林實現了，等於做了我最喜歡的東西。有具體成果後，再把訊息透露給你們。

（撰文：許玉鈴　圖版提供：谷文達）

谷文達　天堂紅燈——茶宮　裝置　2009年10月至2010年2月展於比利時布魯塞爾（上二圖，王龍江和劉鋼 攝）

以藝術抒發暴力、闡述人性
楊少斌

「我想給觀眾製造一點困難，讓它看起來像發生又像沒發生，看起來就像是有事。緊張，又有點危險。」楊少斌道。在楊少斌的作品中，暴力的形象、血腥的氣息與帶有政治色彩的災難事件，似真還假的場景，震撼視覺之餘，也讓觀者的情緒為之起伏。

　　與多數中國中堅藝術家一樣，楊少斌的藝術創作對於中國社會在60年代後經歷的轉折，有著某種敘事與記錄的功能。作為圓明園畫家之一的他，早期生活中所見的肢體暴力事件，以及現實環境予人的焦慮感，在他「紅色暴力」系列畫作中成為一種紀錄、一種壓力的宣洩。而這種情緒的感染

楊少斌在北京的工作室一隅（上圖）
楊少斌的作品與暴力、肉體及人性有著特殊連繫（右頁圖）

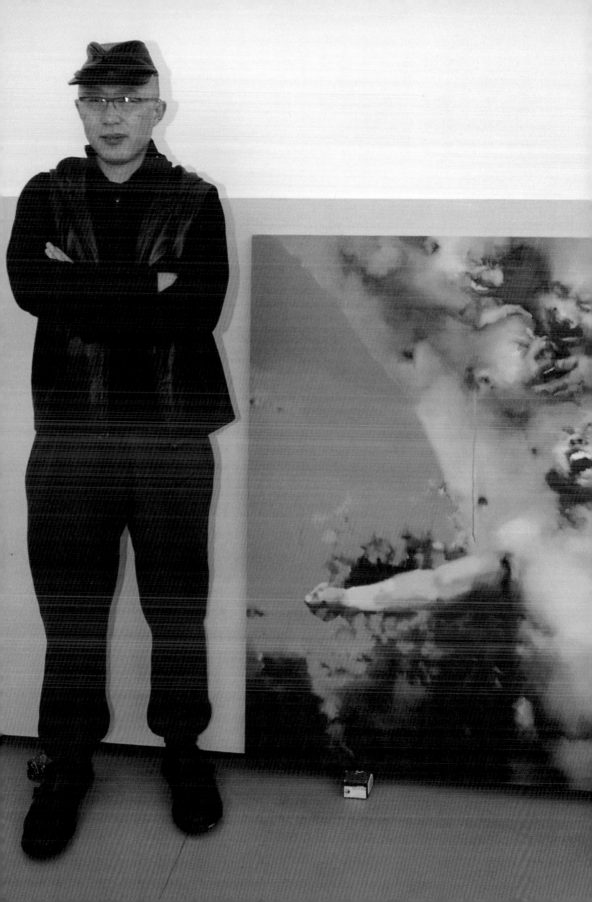

力格外地強烈；在某些人內心轉化為恐懼或悲憫，但對於某些人卻有著「同理心」的感觸，甚至達到撫慰的效果。

在2009年11月13日，DUMONT出版社為楊少斌的同名專著《楊少斌》舉辦的新書發表會上，該書編輯尤塔‧葛荷森尼克（Uta Grosenick）即透露：「某位國際藏家將楊少斌的雕塑作品擺在自己房間後，從此睡得非常好。」畫廊經紀人歐荷斯（Alexander Ochs）亦表示：「我和我第一任妻子分開後，感覺非常不好，向楊老師借了非常大的一件作品，然後將它放在家裡。那也是和暴力相關的作品。當其他人共同感受了這種痛苦，產生了同理心，漸漸地將這種暴力與血腥消弭。在楊少斌的作品中，感受的就是如此。」

「藝術還是有功能的，它不是一個完全審美的場景。」楊少斌認為，每個人對於藝術的感受與解讀不同，然而無論是震撼或撫慰，都達到了他想要的功能性。

■ 從苦澀到點石成金

「楊少斌與多數中國藝術家不同，是因為他有些想法與德國人非常吻合。德國藝術家很喜歡選非常嚴肅的素材，楊少斌也是。」葛荷森尼克表示。而讓楊少斌的作品從中國走向國際的關鍵人物與場合，就是史澤曼（Harald Szeemann）與他所策劃的第48屆威尼斯雙年展。

楊少斌回憶當時的情景，以「點石成金」來形容這段經歷。因為當時窮困地過著日子的他，感覺前途茫茫。史澤曼的到訪及受邀參加威尼斯雙年展，就像是晦暗生活中露出了曙光。「因為那個時候，雙年展在我們的印象裡，沒有現在那麼多。這個經歷非常重要。」楊少斌表示。當時，是他遷出圓明園並陷入創作低潮多年後，終於創作出「紅色暴力」系列的時期。

楊少斌說起自己在1991年時，身上帶著一點點錢，從河北工廠辭工後來到北京，進駐圓明園後的職業畫家生涯，有著一種苦中作樂的感覺。「出來了就不能回去」。此時，因現實生活而產生的焦慮及透過創作的壓力抒發，像是亟需取得平衡般地朝著兩頭發展。焦慮成了作畫的情緒。支撐著他的信念，是對於梵谷與高更創作生涯的嚮往。

由於自身學的是陶瓷設計，沒有紮實的學術概念與油畫技法作為基礎，讓當時的楊少斌陷入一陣摸索期。那時在圓明園興起的玩世主義與政治波普，也一度出現於楊少斌的作品中。他表示：「那在當時是一個潮流，就是後八九藝術。後八九藝術的特色就是反諷，以警察為創作對象，也是對於過去大家特別崇拜的對象做了一種消遣，或者說是開個玩笑。藝術家將這些東西變成一個平面化的東西，不帶有特別強勢的權力。」

住在圓明園，過著躲警察、被捉（因為沒有暫居證）及勒緊腰帶生活的日子，暴力陰影與苦澀感逐漸滲透到楊少斌的創作意識中。

在1995年被迫遷離圓明園後，楊少斌搬到了宋莊，但是日子依然不平靜。「其實那個時候除了窮之外，還有另外一個危險是經常會有人被捉。常聽說誰誰誰又被捉走了，弄到昌平去砸石頭。那時候都比較緊張焦慮。很多紅色作品都是從圓明園生活經驗慢慢演變過來。到了宋莊之後，又讓通縣的官員趕。就是沒有保障的生活條件。我這個人是比較敏感。」楊少斌表示，現實生活的暴力與殘酷，讓他自然地將這種情緒與苦澀感訴諸於創作，「經常受傷害。受傷害之後，心裡面扭曲，有壓力要釋放。就這樣。」

「當時這些作品基本是在境外展覽。實際上這種情況一直持續到2000年左右。通常一有這種展出，警察很快就來了，要畫廊馬上關閉展覽。警察自己說，不是他們要管，是內部有人爆料。」楊少斌說道。

楊少斌　三位一體　油畫　210×350cm　2003（上圖）
楊少斌　熔化的風景　油畫　210×350cm　2003（下圖）

■ 從隱喻到殘酷揭露

在1999年的威尼斯雙年展之後，楊少斌的作品開始密集地出現在海外展場上，2000至2002年之間，也是「紅色暴力」系列創作的高峰期。隨後在中東戰爭與九一一恐怖事件的新聞刺激下，楊少斌開始了「國際政治」系列的創作。「那些作品是編造的場景或故事。可能打亂了一個事件或場景，有著年代或內容的錯位。就是看起來老覺得它是不安定的東西。我是有點像在編故事。太順著走有點像新聞」，楊少斌表示。

從2004年開始，楊少斌與長征空間的工作人員又開始了為期四年的煤礦現場紀實，並將這些觀察訴諸於藝術，以畫作、裝置與錄像作品作為表現。在實地探訪河北、東北和內蒙的煤礦區後，楊少斌先後在長征空間舉辦了「×一後視盲區」與「縱深800公尺」兩場個展。原本在畫面上隨著油彩渲染開來的恐懼與暴力，以及透過編撰情節繃緊的情緒，轉變為目睹殘酷生活的震撼。「我一直關心人的生存問題。包括煤礦工人的生活。這種殘酷有些是外人看得到，有些是看不到的。其中涵蓋了很多政治與制度問題」，楊少斌說著。

經歷圓明園時期「不是很會畫」的歷練與十餘年藝術創作的成長，楊少斌現已成為眾人眼中技法卓越的藝術家。（左頁上圖，許玉鈴 攝）
位於通州的楊少斌工作室外觀（左頁左下圖）　楊少斌工作室內的休憩區（左頁右下圖）
楊少斌工作室一隅（上圖）　楊少斌　無題　油畫　260×360cm　1996-97（下圖）

　　從「不是很會畫」到眾人眼中技法卓越的藝術家，並進入多種媒材的創作期，對於楊少斌而言，圓明園時期就像是個蛻變期，讓他從技法的摸索進入藝術的思考，而藝術的功能性是楊少斌所強調。「歌頌或批判都是功能」，他如此表示。

■回溯北京年少歲月

　　殘酷的現實、複雜的人性與肉體承受的暴力，讓楊少斌的作品透著一種撕裂人心的震撼與悲切，然而他對於人類生存問題的關注，以及對於美好生活的嚮往，也在他不同時期的作品中呈現。他認為，藝術是一種紀錄，他希望透過這些紀錄在展場上敘述一段段故事；「紅色暴力」系列的展出與煤礦主題的兩個展覽是如此，前一段時間在柏林的展覽「幸福生活」亦是。

問：你是河北輕工業學校美術系畢業？當初進入美術系就讀的動機？

楊：當初高中畢業後就瞎混，也沒什麼正經事。家裡覺得我會畫畫，就去考個美術系，當時也沒想過當藝術家。初中就開始學畫畫，還是有點興趣，經過點正規訓練。

問：入學後的學習情況呢？

楊：當初學的是陶瓷專業。但基本的訓練課程還是有。都學。

問：後來是什麼要的因素讓你到了北京，進駐圓明園？

楊：我當初畢業後先是在工廠工作了幾年，後來覺得工作也沒什麼意思，當時正好八五美術運動，我看著報導，就想著當藝術家。

問：在圓明園待了多久？

楊：從1991到1995年，熬了四年。

問：那段時期的創作風格與主題為何？

楊：當初其實不是很會畫。那時只有方力鈞跟劉煒他們已經畫得比較成型。我在家的時候其實也畫，就是市里有美展時，就會跟單位請假，畫張畫。但畫得不多。

問：在圓明園時，生活支出如何應付？

楊：當初就是自己帶了點錢過去，但是很快就花完了。後來就是靠朋友資助。但我在1993年就開始賣畫，生活就好一點。

問：當時賣的畫是什麼樣的題材？

楊：都是油畫。就是軍人、警察這些。

楊少斌　處境　油畫　180×210cm　1995（上二圖）

問：是比較正規的人物形象嗎？

楊：差不多都挺玩笑的，就頭大身子小那種。當時還挺流行的。

問：後來搬到宋莊的情況如何？

楊：事實上在圓明園的題材，在1994年就開始畫，但當初畫得少。估計兩年時間就畫個十來張。那時候就一直在找方法，在實驗，覺得應該找到自己的方式，要跟玩世主義有點區隔。

問：於是，就發展出「紅色暴力」系列？

楊：開始也是挺曲折的。那時搬到宋莊，也沒錢，就想點暴力跟玩世結合的，嘗試畫了幾張，一直找不到自己順手的東西，挺苦惱的。大概有三年的時間都挺痛苦的。後來就慢慢試，直到我找到了一種比較適合自己的方式。因為那時候畫圓明園的東西，畫廊都說那些賣不掉。後來我還是畫了自己比較感興趣的東西。

問：比較感興趣是因為那是你生活中切身的感受？

楊：因為那可以提供一種安全感。

■這廂說暴戾那廂說性感

問：當時「紅色暴力」是畫廊眼中可以接受的題材嗎？

楊：也不是。冷林當初就說：「你這東西根本不能賣。」

問：當時你已經參與許多展出，在藝術圈已經有點知名度了是吧？

楊：那時就是自己圈子裡的人知道。真正有知名度，是在1999年的威尼斯雙年展之後。我那時帶了七件作品過去，其中包括六張大的肖像。我個人覺得那些作品還不是那麼暴力形象，是一種無聲吶喊的感覺。

發展出「紅色暴力」應該是1998年的事。當時是史澤曼來北京看了我的作品，也就是我所謂點石成金的經歷。因為當時自己都覺得沒什麼希望，但他帶來了希望。

在國外參展時，外國人的反應很奇怪。那時有很多義大利人拽著我，說你畫的這東西太性感了（笑）。理解的角度完全不同。那會兒就畫了幾張肖像，他們覺得很有那種暴戾的感覺，但我覺得那會兒還沒做足。2000至2002年那時候，做得足了，那是最痛快的時間。

問：那「國際政治」系列的想法從何而來？它跟「紅色暴力」似乎有段交集？

楊：當時我覺得畫得時間久了，有點麻木了。雖然這套體系已經成立了，但畫起來覺得有點疲憊。就在2001年的時候

，我就開始找一種普普的題材，但那時候尚未成型。大概有半年的時間都在找那些東西。

那時候覺得生活特別安靜，國際上也沒有什麼大事發生，感覺特別沒有方向感，曾經找了一些電影來畫，但感覺還好。後來伊拉克戰爭新聞出現，我特別關注，每天對著電視拍些資料，慢慢培養自己如何透過繪畫敘述這些事情，琢磨著怎樣講這些故事。

後來我在北京辦了一個展覽，將「紅色暴力」與「國際政治」作品融合。當時很多人都覺得難以接受。

問：難以接受的關鍵點為何？

楊：就太暴戾了。畫廊老闆覺得不好看。

問：西方人反倒可以接受？

楊：是。東方人看這些東西就首先想到「美」、「不美」，是感受型的。

楊少斌　2008.5　油畫　260×180cm　2008（左頁圖）
楊少斌　失眠的眾神　油畫　260×360cm（三聯作）　1996-97（上圖）
楊少斌　無題　油畫　230×180cm×3　1997-98（下排三圖）

■ 審視事件與問題

問：談談你所謂藝術的功能性。

楊：就是批判人性，把我們認為不好的東西提出來。這個還是一個繼承西方的理念。它跟中國官方藝術完全是兩類型。中國官方藝術就是歌頌。

問：可以說你是以「紅色暴力」作為你在中國生活的歷史紀錄？

楊：應該是這樣的。

問：「國際政治」時期則是你將眼光從個人生活拉到國際的大環境上。

楊：對。開始覺得觀看自己生活的問題，視野愈來愈窄，但現在覺得窄也沒什麼不好，因為它有力量，不分散；寬也有寬的好處，解讀的空間大。

問：每個人解讀新聞或藝術可能都會有不同的重點出現，你自己觀看那些國際政治新聞時，你感受到的重點是什麼？轉移到創作的重點是什麼？

楊：我覺得那些新聞是會慢慢影響人的觀感。所以一下子把它畫下來也不對。

問：你覺得伊拉克戰爭的新聞播出後，觸動了你的創作神經？

楊：對。我當時一直在尋找這種感覺。

楊少斌　代號鯊魚　油畫　120×250cm　2006（左頁上組圖）
楊少斌　誰　油畫　130×280cm　2005（左頁下組圖）
楊少斌　新十字　油畫　210×350cm　2006（上圖）
楊少斌　無題　油畫　180×260cm　1997（下圖）

問：煤礦系列的發展呢？

楊：從2004年開始，我跟盧杰有了煤礦系列的想法。在2004至2009年，這個系列分別做了兩個展覽。這段時間內，我們到河北、山西、遼寧與內蒙的煤礦區勘查，也拍攝了錄像作品。

問：為什麼特別關注煤礦區的生活？

楊：因為我家就是在煤礦區。從小就生活在那環境。

問：但你後來去看煤礦區，是跟你印象裡不同了，似乎很受震撼？

楊：對。我小時候煤礦區是很乾淨的，就像個大花園。什麼東西都井井有條。前幾年回去後，看到的房子還是那房子，但環境髒得不得了，就不成模樣了。髒得讓人想到人間地獄，就是過度開採。針對這些紀錄，我提出了錄像、繪畫及裝置作品。因為場面太大了，光是靠繪畫的表現不夠，有些地底下的生活，必須得用錄像。

問：過程中想必也遭遇一些困難。

楊：最難的就是得找到一個特別管用的人。找不到這人，你就下不去。我覺得那是沒法待的生存環境。

■ **展覽的敘事邏輯**

問：談談你的「幸福生活」系列，那是針對柏林展覽提出的作品嗎？

楊：是。我想講些故事。希望留點美好的東西，有個完美的結局。但是布展時沒有按照我的想法，把故事邏輯打亂了。

問：如同你所言，你的創作跟展覽都是有故事性的，哪一個展覽是你目前為止最滿意的？

楊：就是2008年在長征空間推出的展覽。因為那個展覽說得比較充足，看起來又很美，但又很殘酷。煤礦系列第一個展覽是做得很髒的感覺，是絕對現實主義的；第二個就故意地將這種東西模糊了，在繪畫是這樣，但裝置又殘酷了。那個裝置就是把醫院裡洗肺的裝置放進來，很殘酷。我自己走到裝置作品的大台階上，都覺得很震撼。

問：你花了四年的時間做這些作品，但這些東西有市場性嗎？

楊：第一批還真的賣得很好。第二批不趕上金融危機了嗎？（笑）。其實第二批作品比第一批要好。

問：市場的波動會不會影響你的創作？

楊：如果有壓力，肯定不會做煤礦系列。因為那時候是市場最熱的時候。

問：卓別林也是你作品中一個形象，在你眼裡他是一個有特別寓意的人物。

楊：他也是整天為了工作忙碌。因為我們的作品裡還帶有移民的題材，顛沛流離的生活。

問：你接下來的展覽計畫呢？

楊：2010年會在尤倫斯當代藝術中心做個展覽，全部是繪畫。館長桑斯有興趣的是我們2008年在長征空間做的展覽，但他覺得那做得還不夠，想把野蠻的部分再強化。

（撰文：許玉鈴　圖版提供：空白空間北京、AleＸander Ochs Galleries Berlin / Beijing、長征空間）

楊少斌　X—後視盲區No.17　裝置　176×55×51cm　2008（左頁圖）
楊少斌　X—後視盲區No.15　裝置　2008（上圖）
楊少斌　我的左腿　油畫　149×357cm　2008（下圖）

以畫筆紀實，以鏡頭記錄
劉小東

如果要將劉小東的藝術歷程拆解出關鍵字來，那麼「社會寫實」、「三峽新移民」、「三峽好人」與「中央美院油畫系」等詞彙肯定名列其中；而與劉小東畫上連結的身分，除了中國當代藝術大腕、美術系副教授外，紀錄片男主角、電影美術指導與電影策劃人也不能略過。

從十七歲到北京就讀中央美院附中開始，劉小東一直身處於中國當代藝術的核心領域，經歷了中國美術院校油畫教育與當代藝術市場發展的關鍵時期，「學院派」與「寫實油畫」始終與劉小東的藝術緊緊相繫，而前衛藝術儘管火紅多年，卻僅在他附中就讀期間與他有短暫的交集。

學生時代的嘗試，讓他確認自己朝著寫實油畫前進的方向；而他對於中國獨立製作電影的興趣，在他從中央美院畢業後，很快也發展成他在藝術道路上的另一個前進路線。在1990年開始投入中國獨立製作電影活動後，他於1992年主演的《冬春的日子》，獲英國BBC評為世界電影百年百部經典影片一。

2006年，劉小東以〈三峽新移民〉創下2200萬人民幣拍賣天價紀錄，頓時成為中國當代藝術傳奇的主角。在媒體報導熱度飆高之際，賈樟柯以《三峽好人》一舉拿下2007年威尼斯電影節金獅獎，身為該片策劃人的劉小東自然也成為媒體報導焦點。

以三峽民工為主題的創作，也因此在中國當代藝術與中國獨立製作電影發展史上各自寫下一頁輝煌。

劉小東　醉檳榔　油彩畫布　200×200cm 1000cm　2008（上圖）
拍照時，劉小東會隨口描述情境，像是：「來跟孤獨的小樓子拍張照吧!」（右頁圖，許玉鈴 攝）

■戶外大型寫生成主軸

　　先後於三峽完成了〈三峽大移民〉與〈三峽新移民〉兩件巨幅油畫後，劉小東再次展開的寫生專案「十八羅漢」，分別赴中國與台灣軍區描繪軍人。這一系列畫作，一部分單畫人物，沒有畫背景。「背景要對社會有很深的認識和思考才能畫，但是人的心理狀態還是可以感知的」，劉小東在一次與學生對話的講座中，如此表示。

　　後續，此類的大型寫生專案成為劉小東創作的重點；由於他鮮少在中國內地推出個展，寫生專案計畫的新聞發布，也成為人們了解劉小東藝術創作發展的主要資訊之一。從2005年分別赴三峽與曼谷繪製的兩幅〈溫床〉，2007年於青海完成〈天葬〉、〈青藏鐵路〉油畫，並拍攝紀錄片《消失的現場》，一直到2009年赴甘肅小鎮繪製〈一個基督徒家庭〉與〈一個穆斯林家庭〉，人物始終是他寫生畫作中的焦點。在2010年初與《藝術收藏＋設計》的訪談對話中，劉小東除了帶領讀者回溯他一路走來的藝術歷程，並對他所執著的油畫寫生及人物描繪的掌握，提出更深入解說。

問：你近期來好像每一年都會挑一個地方去寫生，緣由為何？

劉：在畫室也畫煩了吧（笑）。

問：地點的挑選是不是考量其歷史緣由或因某個新聞觸發？

劉：對。會挑一個有背景的點。因為覺得繪畫發展到今天，繪畫背後的東西被人忽略太多，挑一個有意思的點，也許可以讓人家思考些有意思的東西。繪畫不僅在於它的完成品，包括它在哪畫、它的過程，都表現了一位藝術家的立場。我在2004年之所以畫中國跟台灣的軍人，考量的就是兩岸的政治關係。本是一個民族的人，因為政治體制、路線而產生了兩種不同的生活方式。我在這裡畫了中國大兵，也到台灣畫了那邊的阿兵哥，兩邊對照著。那些繪畫有它各自的背景，背景會產生一些說法。

問：你的創作似乎以寫生的模式居多。為何偏愛寫生？

劉：寫生對我這類型畫家來說，是非常爽的一件事。可以面對面畫，很即興、很激動，也很有臨場感。因為當代藝術發展到現在已經有點太老謀深算了，想了各種壞主意，想太多實在太討厭了。繪畫就面對面畫就好了，就是由你的美學原則決定，有些痕跡在就可以了。這種畫也能讓我的繪畫更有生命力，造形會更加生動、隨意。

問：你的寫生畫作也以人物畫居多，你是到了某個地方看到某個場景，覺得感覺對了，就開始安排人物作畫嗎？

劉：對。我到一個地方會大概想一個主題，到現場後就隨機應變。

問：但人物始終是主角，風景相對較少。為什麼呢？

劉：對。我也在思考這個問題。我覺得中國的大畫家都畫人物（笑），不會畫人的畫家就不算是大畫家。有這個潛意識。其實人是最難畫的。人物真的是千變萬化，很難掌握，掌握了真的覺得很興奮。

劉小東　老人頭像　油畫　69×42cm　1984（左頁左圖）
劉小東　自畫像　素描　47.5×33.5cm　1983（左頁左圖）
劉小東　少女閱讀　油畫　80×60cm　1993（上圖）

■現場作畫的獨特經驗

問：你作畫時心裡會有個構圖，然後安排人物場景嗎？

劉：我到現場畫時，基本上都是他們決定，我讓他們站著或坐著，讓他們自己覺得怎麼站怎麼坐。有時我會調整他們的動作。反正就坐著、站著、躺著，人不就這幾種動作。

問：你的作品〈吃完了再說〉就是在義大利畫餐宴現場，是臨場作畫，不是拍照後再進行創作。

劉：我都現場就畫了。有時也會補一些照片，因為現場有些細節畫不來，後續會再加強。能在現場完成基本都在現場就完成了。

問：赴各地寫生創作的模式如何形成？

劉：那時覺得有些東西寫生畫不來，也很難將那麼大的畫布搬到太陽下作畫，有一段時間會拍照回來畫。後來又回到寫生的狀態，就有些改變，覺得畫不完就畫不完，不追求完整性。比如說我第一次畫大型寫生，就是到兩岸兵營作畫。當你把畫布拿到兵營裡時，覺得繪畫是很文謅謅的小事，就是沒事找事的事。所以你何必那麼在意你畫得怎麼樣。

問：安排這些寫生場景時有沒有遭遇什麼問題？好比去畫兩岸兵營、去青海作畫等過程。

劉：每一次都會有些事情發生。都會有不同的事，但沒有太大麻煩。畫大陸大兵就很簡單，認識團長就行了，到台灣金門時，軍區管事事先盤問了一頓，了解我要畫阿兵哥肖像後就讓我畫了，蠻好玩的。

我去青海畫青藏鐵路時，我說我要畫馬，但當地沒有馬。我原以為青海到處是馬，結果當地沒有馬，都是城鎮居民。後來只得去80公里外的地方去借馬。借馬時，人家看我說著北京話，戴個眼鏡，開口問借馬要多少錢，對方說：「1萬！」特黑。我問：「那買一匹馬多少錢。」他直覺地回答：「3千。」話一出口就發現自己說錯了，就開始攆我走。

我去三峽畫了一堆工人，就是蓋樓的，平常都給我當模特兒的人，突然有一天來不了了，就是突然被樓砸了，死了。常會有這種突發其來的事。

問：你到一個地方寫生都待多長時間？

劉：大概一、兩個月。

問：帶著那麼大的畫布跟畫具過去嗎？

劉：對啊。我去古巴的時候，帶著大畫布過去，結果海關壓了半個月不給我。他們純粹的社會主義體制，要做事得跟你要很多錢。箱子也被砸得這一個坑、那一個洞的。好在我箱子做得寬，沒砸到畫布。

劉小東以寫實繪畫風格著稱，是中國當代藝術代表人物之一，作品在拍賣場上屢創高價。（上圖，許玉鈴 攝）
劉小東繪畫所用的調色盤就是一塊大木板，「一系列作品完成後，調色盤就跟著作品一起賣掉」，劉小東說。（右頁左上圖，許玉鈴 攝）
劉小東的繪畫工具櫃（右頁中上圖，許玉鈴 攝）　甘肅寫生時所用的調色盤，也將在美國新個展「鹽官鎮」展出。（右頁右上圖，許玉鈴 攝）
劉小東　違章　油畫　180×230cm　1996（右頁下圖）

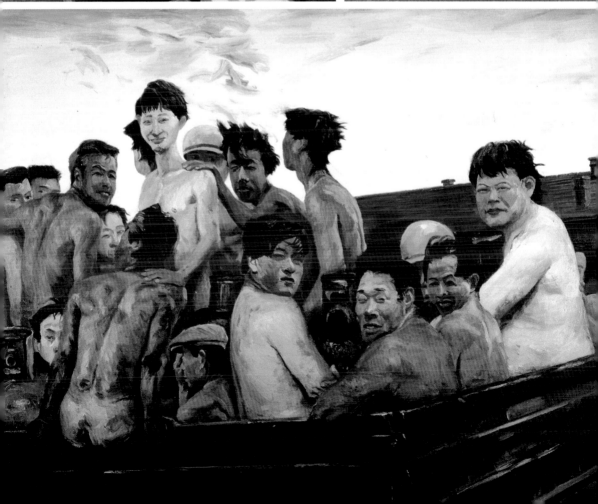

■潛心於社會寫實油畫

問：你的畫風一直是偏向社會寫實風格，當代藝術的實驗風潮似乎不影響你的創作？

劉：我自己的考慮是，西洋繪畫傳到中國一百多年，而在中國的美術教育體制下，這種所謂現實主義的體制在中國是最強大的，而且所有藝術系的學生都是從這條學習道路上走來。目前的情況是，很多搞當代藝術的人從這個體制出來後，就將這些拋棄，完全重新想一個新的路去走。

我覺得中國油畫發展了一百多年，本身就是個資源，無論是否成就了世界頂級的藝術家，它的藝術生態已經形成，我認為拋棄這種生態是不明智的。我希望這個生態可以符合今日的藝術，但我也覺得這個生態有它的問題；這個現實主義對我來講，不是真正的現實主義，它都是為別人服務的現實主義，很少是很面對現實的現實主義，看上去是現實主義，但往往只是借現實主義的寫實手法，但內核不是那麼有意思。

從我自己的角度來看，我覺得現實主義還可以挖掘一些更有趣的東西，跟社會的關係，人與人的關係，都可以透過這種現實主義傳達出來。

問：在你就讀於中央美院的期間，蘇聯社會現實主義與法國藝術風潮是教學的兩大主流，你為什麼選擇蘇聯社會現實主義鑽研？

劉小東　自畫像　油畫　116×71.5cm　1985（左圖）
劉小東　打哈欠的男人體　油畫　180×130cm　1987（右圖）
劉小東　豬　油畫　200×200cm　2000（右頁上圖）
劉小東　內傷　油畫　200×200cm　2003（右頁左下圖）　劉小東　晚餐　油畫　180×195cm 60cm　1991（右頁右下圖）

胡劉品 17岁 6炮手 江西人

171CM

头 22CM

15CM

204,5

閻劍 廿二歲 台北人 文書兵

劉：這兩派傳到中國其實都是一派。蘇聯也是受法國影響，只是結合他們的國情，有些稍稍不同的畫法。所謂蘇聯畫派就是直接畫法，法國還有些印象與古典畫法，而蘇聯受到印象派以降的畫風影響更大些。到中國更多是直接的畫法。

問：你從中央美院附中畢業後，是在1984年進入中央美院大學部的，當時當代藝術的風潮已經很火熱，很多前衛的藝術出現了，你有沒有想過嘗試這樣的創作嗎？沒有動搖過嗎？

劉：其實我在1985年之前比較動搖。我在附中時期，在1980到1984年間，當時所謂西方思想熱潮在學院裡延燒，學院裡有許多外國雜誌、畫報、書刊，社會上很少見的，學院是訊息中心。我那時還是高中生，喜歡新的藝術，但實驗過幾次，包括行為、以身體作畫等，但我覺得這條路對我來講是走不下去。我還是希望能走一條可以走得長久、適合自己現狀發展的路。到八五新潮，當代藝術最熱的時候，我已經是大二生，我當時就是比較專注於繪畫。

問：你的老師與同學應該有很多投入新潮創作中，你自己如何看待身邊的變化？

劉小東　十八羅漢8　油畫　200×100cm×2　2004（左頁圖）
劉小東赴軍區繪製十八羅漢現場（上排二圖）　劉小東　十八羅漢4　油畫　200×100cm×2　2004（下圖）

劉：那時很多藝術家都往我們院校裡跑，因為到北京也沒地方住，都住在學院宿舍裡，我也認識了一些藝術家。但那時還是菁英教育時代，作為中央美院的學生，天生還是比較驕傲的性格，這種驕傲也使我們與這種特別熱鬧的藝術產生一種距離。

■個人經歷成教學養分

問：你是遼寧人，當初是為了上美院附中到北京來的嗎？

劉：對。我十七歲來北京。

問：你來北京的時候，當代藝術氣氛熱絡嗎？

劉：1980年還沒有。有幾個個別的活動，像星星美展。對於藝術運動我不大看後來總結的樣子，我覺得藝術與個人的生活境遇有關。學生時期有學生的樣子，在社會上混的藝術家會有對於社會的不同見解，面臨同樣問題的藝術家可能會聚在一起，不是面臨這種問題的藝術家會走上另一條道路，兩者平行發展。

問：你從美院畢業後就一直留校任教？

劉：我在1988年從大學畢業後，附中的老師就把我拽到附中當老師。那時我還不大想當老師，想著一畢業應該要當大師，不是當老師（笑）。一下子當中學老師，我覺得很委屈。但另一方面也挺興奮，突然從學生狀態變成老師，工作也特積極，特別喜歡教學，願意把自己曾經在這個年齡體會到的東西，交給這個年齡的孩子。

　　其實我也不大會教藝術，藝術不是像數學一樣，有一套清晰的系統可以教導學生。我覺得藝術

更重要的是個人經驗，我沒忘記我在附中學習的狀況，以及後來進入大學的學習，我把這些東西交給學生。「我當初怎麼怎麼想……後來怎麼怎麼變……現在我跟你們溝通這些東西的想法。」就是這些。我基本教的都是比較個人的經驗。

問：你一直是處於學院圈中，有沒有跟圈外其他的畫家團體有更密切的往來？

劉：沒有。我當時在附中教了六年，後來去美國待了一年，再回到中國時，就調職到中央美院教學。到1998、1999年，我又到西班牙住了一年。我在國內的生活，基本就是在美術學院，也沒在其他地方工作過，從來沒離開過美院。我的生活很簡單。

問：那麼你的社會寫實觀察如何進行？

劉：個人的生活與社會也是相關的，去買一根冰棍也是一個社會場景。在讀書期間，我們也下鄉、到處跑，盡最大可能去觀察社會的各個方面。什麼樣的社會觀察，取決於你的個人態度。就好像我們早期都畫身邊的人，我們覺得這些就代表了社會，唉，社會嘛，幹嘛還要去看別人，這反倒形成新的潮流，讓我們用自己的觀察去表達，而不是陳述一個很廣意的概念。

問：你身兼老師與畫家的角色，如何安排時間？

劉：我基本上都挑沒課的時間去寫生，有課的時候畫得少。整天看學生的畫，眼裡都是畫，很煩了，自己就不畫了。人的眼睛不能老看畫，看多了會煩。

劉小東繪製青藏鐵路現場（左頁上圖） 劉小東 青藏鐵路 油畫 250×1000cm 2007（左頁下圖）
劉小東 櫻花樹下 油畫 195×260cm 2007（上圖）

■ 畫家就該有狼的性格

問：你之前去台灣時，除了軍人、檳榔西施，還畫了哪些人物？

劉：還畫了大學生，畫了演員、導演。

問：你自己好像也投入了攝影創作？

劉：對。我有本攝影集。我平常愛拍照，照片積累多了，還蠻有力量的，記錄了當年的社會歷史。

問：去台灣作畫有何感想？場景跟你想像中有出入嗎？

劉：完全不一樣。我還沒去台灣之前，我以為站在島的中心，放眼四周就可以看到海，結果發現離海還是很遠，台灣還是很大（笑）。人也是，有一種老中國、民國時代的味道。比較傳統，說話文謅謅的。台灣文明程度高。

問：對於兩岸的藝術生態有何觀察？

劉：我覺得台灣藝術家有點委屈。有時重要的國際展覽，完全得靠個人。跟體育一樣，受到了一些政治牽絆。那沒有辦法。不過作為台灣藝術家也有他們的優勢，他們可以滿世界跑，可以融入國際文化。

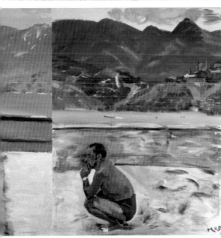

問：中國這幾年的藝術生態變化也挺大，你自己怎麼樣看市場對於藝術的干預與整體生態的變化？

劉：市場其實沒有干預藝術。成不成完全靠個人。這方面我完全從積極面考量，如果沒有市場推動，沒有這麼多人參與，中國當代藝術現在還是無聲無息，就是因為有了市場，現在連市民都知道有當代藝術。那難道不是件好事？其實是件好事。只是你作為藝術家，如何掌握，是一頭奔向錢去？還是為了個人理想努力？這是真正考驗人的時候。沒有市場的時候，大家都是理想主義者，一有市場，就產生分歧了。無所謂好壞，就看你怎麼對待它。

問：學生也會受藝術生態影響，這點你如何對應？

劉：我基本上就是教他們要有狼一樣的性格。要面對，躲是躲不了的。學生一畢業就要面對畫廊體制，能夠靠自己的手藝養活自己，就是成功了。

劉小東　溫床之二　油彩畫布　260×1000cm　2006（跨頁圖）
劉小東　溫床之一　油彩畫布　260×1000cm　2005（左下圖）　劉小東於曼谷繪製溫床之二現場（右下圖）

■用鏡頭留下時代紀錄

問：老師在教學上也挺強調技法。

劉：我覺得能教點實實在在的技法，這是最實惠的。別的東西，向社會去學吧，我不可能一下子什麼東西都教會你。藝術家是教不出來的，是靠個人的，而你掌握這些技巧，是不會妨礙你發展的。後續自己在藝術的定位，是需要自己思考的；不思考這些，僅僅會技法也沒有任何意義。我就想，如果我孩子來上學，我希望老師教他點什麼？我就希望他學了些技巧，就朝自己前途奔去吧！

問：你當年考附中也是經過考試的，一開始是什麼因素促使你學畫？

劉：小時學畫也是為了不當農民、不當工人。中國學畫的多是數理化不好，考不上大學才學畫（笑）。現在還基本是這樣。

問：你嘗試過攝影，也拍過電影，有沒有想過接下來再做一些不同的事？

劉：其實在電影圈的朋友挺多的，但我從來沒把這當作事業。畫畫我覺得都有點畫不過來，覺得這門課還沒做好，別的方面我也懶，我也投入些電影工作，不至於讓自己成為畫呆子。

問：所以還是有投入或關注電影創作嗎？

劉：都不準確。是瞎混（笑）。我現在有一個項目，會組織小隊伍去拍點紀錄片，我覺得中國變化很大，多拍點作為時代紀錄。

問：作品會發表嗎？

劉：先放著。

問：近期的展覽計畫？

劉：2010年5月會在美國推出一個個展，就是展出這批在甘肅創作的作品，展覽名稱為「鹽官鎮」。還有一些國外的群展規劃。

問：在中國似乎展出頻率不高？

劉：我算了一下，我在中國的個展大概是十年一次（笑）。我在1990年有個展，在2000年有個展，估計今年沒準該有了（笑）。喔，2007年在廣州美術館有過了。

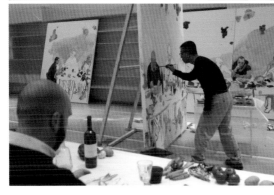

問：不想安排展出嗎？

劉：在中國展出一是在美術館，展場那麼大，累死我了，而且很花錢；如果在畫廊展，又涉及賣畫的問題，在中國我還沒有找到合適辦個展的畫廊。而且現在展覽也太多了，我都是老畫家了，騰點地給別人吧。

劉小東　吃完了再説　油畫　250×1000cm　2008（上跨頁圖）
劉小東於羅馬繪製〈吃完了再説〉現場（下四圖）

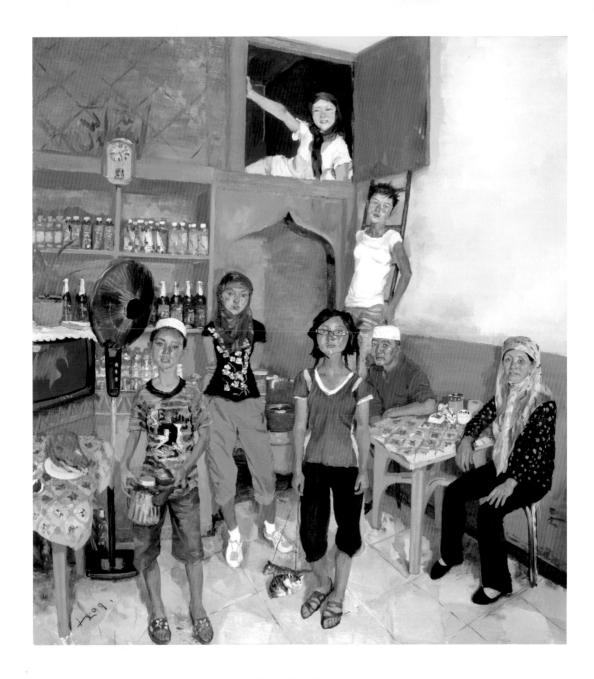

問：你的夫人喻紅也是寫實油畫畫家，兩人會交換創作心得嗎？

劉：就身邊也沒別人，會互相問：「畫得如何？」「挺好。」「這邊加個人如何？」「你愛加不加，都挺好。」說的話跟沒說一樣（笑）。創作是個人的事情。寂寞了就叨嘮兩句。藝術真是蠻寂寞的事，沒有什麼好跟另一個人商量的。

（撰文：許玉鈴　圖版提供：劉小東工作室）

劉小東　一個穆斯林家庭　油畫　290×260cm　2009（上圖）
劉小東　一個基督徒家庭　油畫　290×260cm　2009（右頁上圖）
劉小東在2010年中即將帶著身邊兩幅於甘肅寫生的作品及幾張小幅畫作，到美國舉辦個展。（右頁左下圖，許玉鈴 攝）
劉小東　裸體的黑瑪哈　油畫　200×250cm　2009（右頁右下圖）

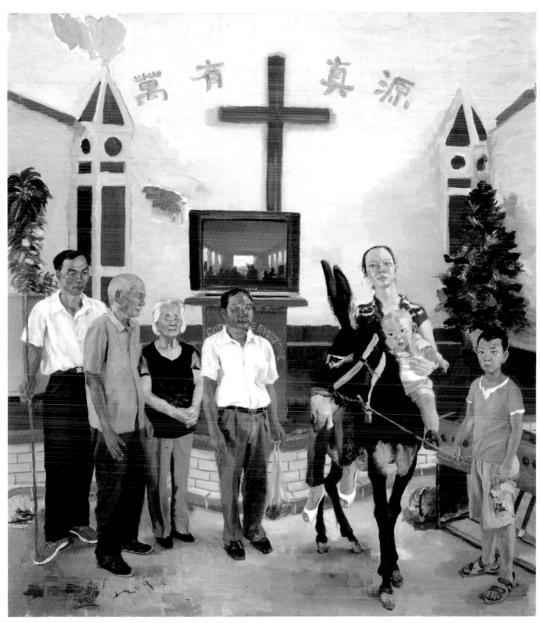

國家圖書館出版品預行編目資料

新中國 新藝術──中國當代藝術家訪問錄 /
《藝術收藏＋設計》主編
李鳳鳴、許玉鈴 訪問.--初版.
-- 臺北市：藝術家, 2010.03,
416面；17×24公分.--

ISBN　978-986-6565-73-1（平裝）

1.藝術家　2.傳記　3.訪談　4.中國

909.92　　　　　　　　　99002868

新中國 新藝術──中國當代藝術家訪問錄
New China, New Arts: Interviews with Contemporary Chinese Artists

《藝術收藏＋設計》雜誌 主編　李鳳鳴、許玉鈴、賴思儒 採訪

發 行 人 ｜何政廣
主　　編 ｜王庭玫
編　　輯 ｜謝汝萱
美　　編 ｜張紓嘉
封面設計 ｜曾小芬
出 版 者 ｜藝術家出版社
　　　　　台北市重慶南路一段147號6樓
　　　　　TEL：（02）2371-9692～3
　　　　　FAX：（02）2331-7096
郵政劃撥 ｜01044798 藝術家雜誌社帳戶
總 經 銷 ｜時報文化出版企業股份有限公司
　　　　　桃園縣龜山鄉萬壽路二段351號
　　　　　TEL：（02）2306-6842
南區代理 ｜台南市西門路一段223巷10弄26號
　　　　　TEL：（06）261-7268
　　　　　FAX：（06）263-7698

製版印刷 ｜欣佑彩色製版印刷股份有限公司
初　　版 ｜2010年 3月
再　　版 ｜2013年 1月
定　　價 ｜新臺幣580元
Ｉ Ｓ Ｂ Ｎ ｜978-986-6565-73-1

法律顧問　蕭雄淋
行政院新聞局出版事業登記證局版台業字第1749號